中山大学舞蹈团文集 续

舞出我天地

武昌林 主编

中山大學出版社
SUN YAT-SEN UNIVERSITY PRESS
·广州·

版权所有　翻印必究

图书在版编目(CIP)数据

舞出我天地：中山大学舞蹈团文集：续 / 武昌林主编 . —广州：中山大学出版社，2021.8
ISBN 978-7-306-07285-6

Ⅰ.①舞… Ⅱ.①武… Ⅲ.①中山大学—歌舞团—文集 Ⅳ.①J792.4-53

中国版本图书馆CIP数据核字（2021）第165550号

出 版 人：王天琪
责任编辑：王　璞
封面设计：曾　婷　刘东岳
装帧设计：曾　婷
责任校对：周　玢
责任技编：何雅涛
出版发行：中山大学出版社
电　　话：编辑部 020-84110283，84111997，84113349
　　　　　发行部 020-84111998，84111981，84111160
地　　址：广州市新港西路135号
邮　　编：510275　　　传　真：020-84036565
网　　址：http://www.zsup.com.cn　E-mail:zdcbs@mail.sysu.edu.cn
印 刷 者：恒美印务（广州）有限公司
规　　格：787mm×1092mm　1/16　28.75印张　613千字
版次印次：2021年8月第1版　2021年8月第1次印刷
定　　价：168.00元

如发现本书因印装质量影响阅读，请与出版社发行部联系调换

谨以本书献给中山大学一百周年华诞

编委会

主　　编	武昌林
副 主 编	陶旭荣（1995级）李志威（1998级）魏晔骅（2003级）
	李文韬（2012级）曾俊逹（2014级）贺子洋（2014级）
封面摄影	熊一安
文章编辑	范启贤（2018级）
图片编辑	潘有源（2018级）
策　　划	郑育杰（2009级）陈麟豪（2010级）倪杰超（2011级）
	李　严（2012级）陈华颖（2013级）傅齐声（2014级）
	王润翔（2015级）郑启烁（2016级）王建越（2017级）
	贺锦南（2018级）方启年（2019级）
校　　稿	李　聪（2015级）贺锦南（2018级）陈舒婷（2018级）
	蔡沁睿（2018级）许沛瑄（2018级）陈家瑜（2018级）
	钟尚健（2018级）杨钧越（2018级）潘有源（2018级）
	彭怀志（2018级）翁泽鹏（2018级）史云鹏（2018级）
	廖　健（2018级）罗煜萌（2018级）邓炜熠（2018级）
	罗文斌（2019级）方启年（2019级）

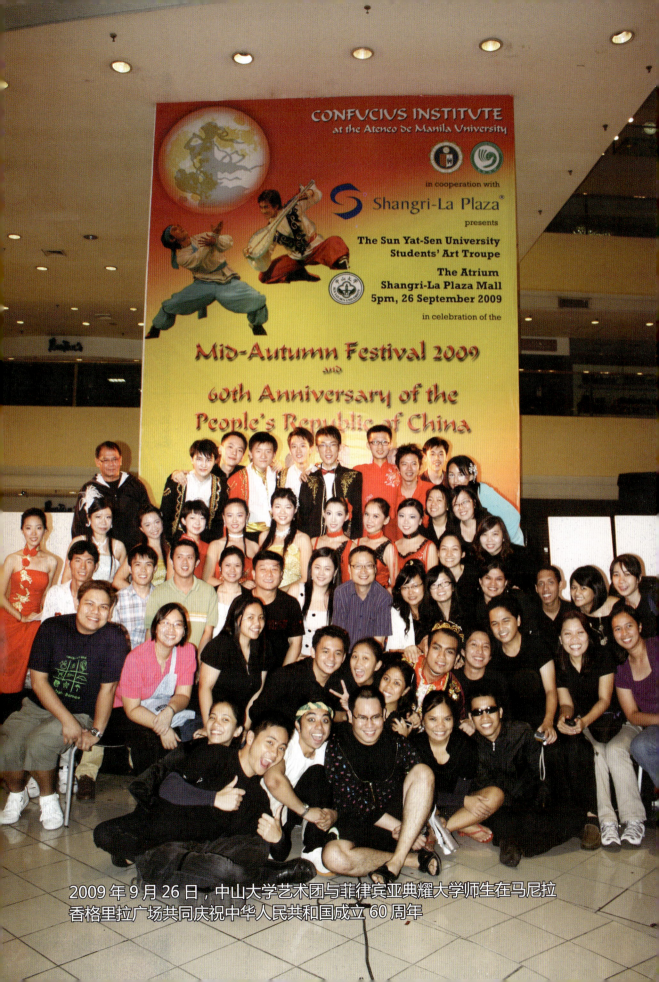

2009年9月26日，中山大学艺术团与菲律宾亚典耀大学师生在马尼拉香格里拉广场共同庆祝中华人民共和国成立60周年

▲ 1997年11月，中山大学舞蹈团参加珠海校友会的校庆演出

▲ 2004年中山大学舞蹈团首场大型文艺晚会——"我们一同走过"

▲ 2004年"我们一同走过"舞蹈专场演出海报

▲ 2011年7月,中山大学舞蹈团在中央电视台一号演播大厅

▲ 2014年,中山大学舞蹈团到广西百色地区进行"三下乡"社会实践

▲ 90周年校庆在中山纪念堂合照

▲ 2017年，中山大学舞蹈团随中国青年代表团访问俄罗斯

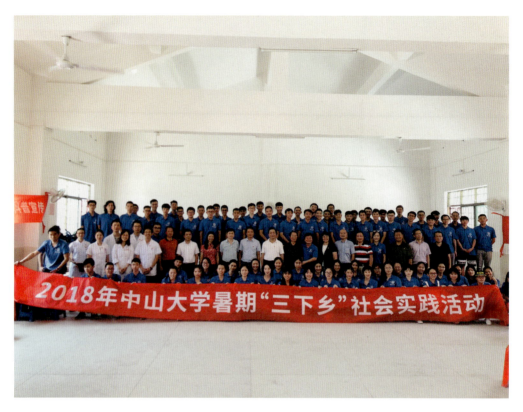

▲ 2018年7月在连州市丰阳镇柯木湾村慰问演出

▲ 2018年参加"新时代·中大力量"颁奖晚会演出

▲到广阔的天地去

▲到农村去、到广阔的天地去锻炼

▲难忘的回忆

▲团日活动

▲ 2007年7月,中山大学舞蹈团200多名学生参演了在中山大学东校区体育馆举行的中华人民共和国第八届全国大学生运动会开幕式和闭幕式的演出活动

▲ 武昌林老师给新生们上课

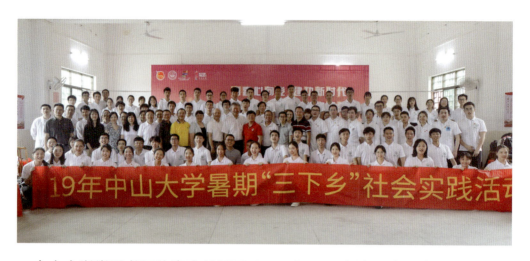

▲中山大学党委书记陈春声教授于 2019 年 7 月在清远连州市丰阳镇柯木湾村和大家合影留念

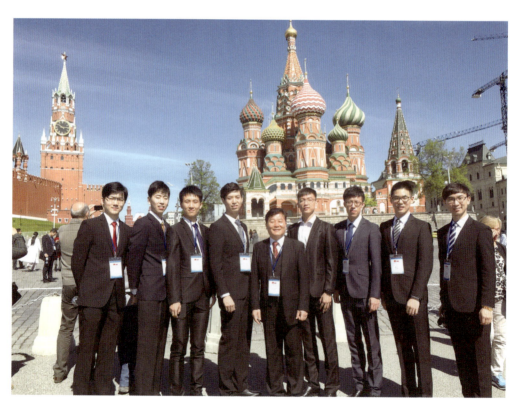

▲在莫斯科红场上留影

▲幸福墙

▲中山大学舞蹈团的"拓荒牛"

舞出新我的中大学子真美
——写给中山大学 24 届学子舞者的赞美诗四部曲

中山大学百年校庆纪念册《舞出我天地——中山大学舞蹈团文集（续）》序

夏纪梅

一、背景侧影

雁过留声，
岁月留痕。
中大 24 届学生舞蹈团三千舞者，
像人字形飞过天空的大雁，
留下了校园美育之声；
像时光机里人生青春的那一段，
留下了岁月舞蹈之痕。

他们
在求学的年月，
在职场的天地，
在人生的旅途，
在成长的舞台，
舞出了一个全新的自我，
好美，
真美，
特别的美！

他们
在习舞的过程，
用舞蹈的精神，
让校园的物理空间，
展示中大十字校训的
内涵美，

青春美，
多彩美。

谁能相信，
一届又一届，
一群又一群，
文理工商医科专业，
学士硕士博士学生，
从舞盲，
到舞痴，
再到舞王，
用祖国多民族的舞蹈语言，
诠释了白云山高珠江水长。

二、叙事花絮

谁能不感慨，
在没有艺术系的校园，
在方寸简朴的练功房，
同学因舞结缘，
用行为艺术谱写校园美育共同体的篇章。

懵懂青涩的学子，
从舞蹈中收获自信。
学业优异的学子，
在习舞中品尝专业之外的硕果。
五湖四海的兄弟姐妹，
沐浴着舞蹈孕育的风情。

管他什么零起点，
哪怕肢体疼痛点，
不嫌导师严厉点，
就是熊德龙练功室太小点，
他们的心大点，
练舞努力点。

坚持用课余的时间，
咬牙用执着的毅力，
在习舞中修身养性怡情，
体验破茧化蝶的经历，
感知祖国民族艺术之魅力。

舞起蹈之才理解，
人生就是大舞台，
人才就是舞蹈者，
舞台就有场景在，
舞者就有苦与甜。

谁能不感动，
24年培育舞蹈爱好者，
是那位教舞的"高人"。
武昌林老师高在心志，
视舞为育；
高在技艺，
寓教于蹈；
高在境界，
以身作则。

他爱生如命，
惜才如子。
他慧眼识苗子，
专心播种子。

他不忘初心，
牢记使命，
一<u>丝</u>不苟，
兢兢业业。

他用行动传递爱心，
他用专业传授技艺，
他用人格传播美丽，

他用师风以德育人，
他的培育独具匠心。

被他相中的习舞人，
心心相印，
汲取营养，
陶冶情操，
历练意志，
脱胎换骨，
茁壮成长。

他潜心因材施教，
特立独行默默耕耘。
他用对待舞蹈的痴狂和对学子的炽热，
让他的粉丝动心动情。
从"老师"，到"哥们"，
再成了舞者心中的"武爹"，
大学四年求学路上的贵人，
天南海北一世的友情。
他为百年老校补上一张张美育学历，
给学生增添人性升华的软实力。

三、赞美声声

翩翩起舞的中大学子真美。

那种美，美在舞台。
尽管没有流光溢彩的布景，
舞者展示了山的巍峨，
水的深邃，
田的丰硕，
地的广博。
他们的舞姿表现了人与自然融合的美。

那种美，来自心灵。
业余舞者，
在练功习舞中领悟人生奥秘，

在汇报演出中感受灵魂洗礼，
沉浸在美育对心的抚慰，
充盈完美的大学人生。

那种美，闪耀校园。
一年一度毕业季，
"舞出我天地"大型献演，
他们给百年校史增添了绚丽的一笔。

那种美，贯穿人生。
舞者美在校园，
也美在了职场，
胜人一筹，
卓尔不凡。

他们不愧是人生的舞者，
青春的舞者，
校园生活的舞者，
心灵蜕变的舞者，
散发民族之美表现力的舞者。

他们着实舞出了人生的感悟，
跌宕的成长，
青春的风采，
人才的亮色。
他们把带着音符和律动的大学岁月嵌入了时光机里，
跳出了人才发展的成功之路。
舞出了一个全新的自我，
无愧一生的建树。

四、教育启示

舞蹈，悟道，育人。
一年一届新人舞，
一届一级舞新人，
毕业季里汇报演，
新生老生演纯真。

舞台，舞蹈，舞者。
优美的舞姿丰满了体态，
挥洒的汗水刻下了铭心的记忆，
勤奋的练习伴随着聚合的喜悦，
丰盈的魂魄铺垫了成才的基石。

舞心，舞情，舞志。
舞蹈舞蹈，有舞有蹈，
舞是过程，蹈是结果。
舞时慎思，蹈中笃行。
舞有辩证，蹈中闪烁。
舞蹈的大学生用他们独特的美，
展演"博学审问慎思明辨笃行"之魂魄。

我是在中大任教 40 年的老师，
我爱看他们的表演，
胜过专业舞蹈团的演绎。
24 届 3000 学子舞者，
有我教过的文理商科专业的学生。
我从他们的舞蹈里，
看到了教育的功德，
想到了高校的使命。
我在他们的展演里，
欣赏到祖国的壮丽山河，
领略到学子的家国情怀，
感触他们报效祖国的满腔热血。

十年树木，
百年树人。
大学里的美育，
不是德育胜似德育。
环境育人，
润物无声。
有形有色，
永存心田。

对这些业余舞者的专业精神和精湛舞艺，
观众们由衷地叹服，
同学们羡慕地欣赏，
老师们骄傲地赞美，
评委们满意地鉴评。

舞蹈的形态美，
舞者的心态美，
学生的精神美，
师生的记忆美，
教育的人才美。
中大舞者就是那么美！

这首赞美诗，
洋溢着中大人的骄傲。
字字句句，
表达着中大人的自豪。
献给24届3000学生舞蹈团员，
感谢为中大美育尽心竭力的武昌林老师的严教，
祝福中大学子美在天涯海角。

执笔于2020年12月中山大学康乐园冬阳下

《舞出我天地——中山大学舞蹈团文集（续）》（诗歌《舞出新我的中大学子真美》的作者）及《山高水长——中山大学舞蹈团舞台掠影（1996—2019）》序言的作者简介：

　　夏纪梅，中山大学外国语学院外国应用语言学教授，现任"中山大学教师发展中心"特聘专家，"关心下一代工作委员会"委员。中山大学首届"教学名师"，广东省"教学名师"，"南粤优秀教师"。由其率先实施的"任务型团队式成果化大学英语教学模式"获得广东省教学成果一等奖和国家级教学成果二等奖。其担任过1979—2010级文史哲经法管人社、数理化生地计算机电子等学科本科生大学英语必修课的教师，开设过全校人文通识课5门，指导过10届硕士研究生，被邀请为"校园优秀文化讲座"主讲人做讲座多场，多次被选拔为全校开学典礼和毕业典礼教师代表致辞。曾任中山大学外国语学院副院长，外语教学中心主任；"教育部高校大学外语教学指导委员会"副主任，"教育部大学英语四六级考试委员会"专家委员，"教育部本科教学质量评估项目"专家，"教育部精品课程、示范课程、慕课、赛课"评审专家，"教育部基础教育教材教法专业委员会"专家，"教育部基础教育英语教师国培项目"专家，"教育部高校教师发展中心"培训师，"教育部海外处与英国剑桥大学考试部联合组织的'商务英语证书考试BEC'"华南区考官培训师等职。在核心期刊发表教育研究论文70多篇，编写出版著作、译著、教材30多部（册），主持校省部级教研项目40多项。退休后被湖北省聘为"楚天学者"，在华中农业大学担任主讲教授5年。

目　录

2009 级

传承	汤永杰	3
舞缘	李妮娜　岑　骏	6
舞动年华	辛慧敏	10
微风又起时，舞中见乾坤	张　天　王　宇	12
舞美人生	张志筠	15
舞蹈团，心底的家	陈轶男	17
亲爱的，我的团	郑育杰	19
因武及舞	钟　毅　余思望	22
永远年轻，永远热泪盈眶	姜媛嫄	24
永不停歇的舞步	洪建龙	26
如歌岁月中的青春回忆	徐百合子	29
神的孩子　都在跳舞	高杉杉	32
在舞蹈中寻找自我	郭　帅	35
热爱难能可贵	陶飞宇	38
追光	曾亮亮	41
舞·忆	谭乔尹	43
奔腾的警服	方　正	45

2010 级

筛子	王　楚	49
忆青葱舞蹈岁月	甘坛焕	51
往日时光	卢　倩	53
青春的汗水，成长的印记	史　册	55
难忘	江皇甫	57

从凑数到热爱——忆我与中大舞蹈团的二三事 ………… 李哲丰 / 59
说起中大舞蹈团 ………………………………………… 李深林 / 62
你要跳舞吗 ……………………………………………… 邱东升 / 64
体练魂魄舞修身 ………………………………………… 张　弛 / 66
在时光中起舞 …………………………………………… 陆嘉敏 / 68
我与中大舞蹈团 ………………………………………… 陈咏茵 / 70
如果爱，请深爱 ………………………………………… 陈麟豪 / 72
舞蹈与时日 ……………………………………………… 袁昕玥 / 75
我和中大舞蹈团的小缘分 ……………………………… 殷军威 / 78
青春之歌 ………………………………………………… 曾健灿 / 81
舞动精彩，不负未来 …………………………………… 谭莴丹 / 83

2011 级

燃起一盏舞蹈的灯 ……………………………………… 许琼文 / 87
舞蹈团与我 ……………………………………………… 阮晓男 / 90
从胖子到柔软的胖子 …………………………………… 倪杰超 / 92
相见与告别 ……………………………………………… 郭杨格 / 95
小忆舞蹈团 ……………………………………………… 黄存远 / 97
深情相拥 ………………………………………………… 盛优优 / 99

2012 级

时光 ……………………………………………………… 王佳蕊 / 103
精彩生活，从舞蹈团开始 ……………………………… 丛　瑞 / 104
从这里出发 ……………………………………………… 刘嘉欣 / 106
这里 ……………………………………………………… 苏诚然 / 108
为无益之事，遣有涯之生 ……………………………… 李文韬 / 109
不负韶华 ………………………………………………… 李　严 / 112

琴情	李佳璐 /	114
与舞蹈团共度的时光	李嘉伟 杨雅涵 /	116
巴扬往事	李潇男 /	118
长相亲 长相思 长相守	余振宇 /	120
花儿为什么这样红	张又木 /	122
回首惊鸿照影来	张浩白 /	124
我与舞蹈团的缘分	季永伦 /	126
相见恨晚还未晚	赵美琪 /	128
"跨"进中大,"舞"出人生	侯博文 /	130
在大学里被舞蹈团"偷"走的那两年	崔佳航 /	133
难舍	章丹晨 /	135
我和舞蹈团的故事	梁书矾 /	137
我和我的"家乡"	鲁济华 /	139
美妙的记忆	曾秋福 /	141

2013 级

感恩	马泽根 /	145
在磨砺中成长	王曦域 /	147
我与巴扬琴乐团	艾 迪 /	149
旧照回忆	卢啟俊 /	151
因你而精彩	付旭阳 /	153
加勒比海湾之夜	冯 源 /	155
舞蹈青春	任沛然 /	157
书写青春时代最绚烂的一笔	杨蔚婕 /	159
最初的成长	吴高宇 /	162
爷青结	邹许夏子 /	164
青春律动,生活一脉——回顾我在舞蹈团的成长历程	陈亿沛 /	166
学跳舞,学做人	陈华颖 /	168
我与舞蹈团	黄肇章 /	170

在舞蹈团的那些时光 …………………………………… 蒋宇康 / 172

欢乐的时光 …………………………………………………… 傅子睿 / 176

2014级

那些阳光灿烂的日子 …………………………………… 邓健宁 / 179

起于舞，不止于舞 ……………………………………… 邓慧文 / 182

舞道 ……………………………………………………………… 许岳嘉 / 184

那些年我们起舞的日子 ………………………………… 李明翰 / 186

呼吸，情感，蜕变 ……………………………………… 吴　越 / 189

舞缘 ……………………………………………………………… 邱舒怡 / 191

爱我所爱，野蛮生长 …………………………………… 何思彤 / 193

当鼓声再次响起——倔强的胖子与舞蹈的故事 ……… 贺子洋 / 195

成长蜕变的舞台 …………………………………………… 高　亮 / 200

在舞蹈团的日子 …………………………………………… 唐瑜韬 / 202

舞团缘未尽 …………………………………………………… 彭婉怡 / 204

把杆 ……………………………………………………………… 傅齐声 / 206

青春有舞 ……………………………………………………… 曾俊逵 / 209

在人生舞台上起舞 ………………………………………… 蒙太鑫 / 213

舞蹈团之火 …………………………………………………… 廖锦良 / 215

2015级

舞生 ……………………………………………………………… 王润翔 / 219

跳舞与做人 …………………………………………………… 邓大轩 / 222

垒起七星灶 …………………………………………………… 司徒程琎 / 225

舞 ………………………………………………………………… 朱雨婷 / 227

时光 ……………………………………………………………… 刘　畅 / 229

钟楼少年多壮志，也学红烛照深山 ………………… 刘欣鑫 / 231

梦幻旅程	李维明 /	235
我与中大舞蹈团	李　聪 /	237
舞出我天地	何　阳 /	240
舞动青春	张兆宗 /	243
巴扬·舞蹈·良师益友	张斯琦 /	245
这里的故事	陈　友 /	247
担当	陈星伊 /	249
难忘舞团	林凯杨 /	251
回头有暖意	胡思梓 /	253
舞在大洋彼岸——舞疯子	胡斯维 /	255

2016级

舞蹈专场演出的心得体会	马晓茵 /	261
忆往昔起舞岁月	马笑峰 /	263
一位不会跳舞的"中大舞蹈团人"	王之琛 /	266
从"街舞舞者"到"全面的人"	叶浚宏 /	268
回首，我的最爱	冯迪娜 /	271
回忆我的东校十月	刘虹奇 /	273
理想·火焰·变奏曲	刘家琪 /	276
舞蹈让我明白的	李子博 /	278
舞在路上	岑家栋 /	280
舞团回忆	宋海洲 /	282
中大"欠"我一个舞蹈双学位	张天铭 /	283
回首，满怀感恩	陈家圣 /	286
忆声忆舞　一生一舞	范俊呈 /	288
舞蹈的馈赠	郑启烁 /	290
我眼中的中大舞蹈团	黄韵琪 /	292
港湾	梁　璇 /	294
"三下乡"随笔	魏　聪 /	296

2017 级

舞，舞，舞！ …………………………………………… 万丰韬 / 301
梦开始的地方 …………………………………………… 王建越 / 303
校园起舞往事 …………………………………………… 邓鹏善 / 305
我和我的舞蹈团 ………………………………………… 杨　洋 / 307
成长 ……………………………………………………… 邹　枫 / 309
乡思 ……………………………………………………… 沈韦成 / 311
坚守 ……………………………………………………… 张润恺 / 313
长鼓声声 ………………………………………………… 林佳蓉 / 315
哪里有光，哪里便是舞台 ……………………………… 赵天羽 / 318
舞蹈，不止舞蹈 ………………………………………… 郭瑞鹏 / 320
舞蹈与成长 ……………………………………………… 萧子铺 / 322
成长与蜕变 ……………………………………………… 曹　扬 / 325
阳光灿烂的日子 ………………………………………… 龚　昊 / 327
奇遇 ……………………………………………………… 梁珏盈 / 330

2018 级

炽热 ……………………………………………………… 于晓波 / 335
不忘 ……………………………………………………… 弓宸岩 / 337
永不消逝的爱与力量 …………………………………… 王时彩 / 339
一片充满爱与回忆的净土 ……………………………… 仇王朕 / 341
回味 ……………………………………………………… 邓炜熠 / 343
向往的舞 ………………………………………………… 史云鹏 / 345
巧 ………………………………………………………… 毕诗雨 / 347
桃花依旧 ………………………………………………… 许沛瑄 / 349
很多很多 ………………………………………………… 孙　嵩 / 351
永不消失的光和热 ……………………………………… 李　湛 / 353
所幸，遇见你 …………………………………………… 杨钧越 / 355

		
春之舞	余咏薇	357
如梦岁月	张 驰	359
我和舞蹈的那些事	张逸菲	361
肥仔舞出青春	陈凯星	363
属于舞蹈团的独家记忆	陈家瑜	365
流金岁月	陈舒婷	367
热爱所在	陈 璐	369
起范儿	武当山	371
何处不起舞	范启贤	373
爱	罗煜萌	376
最美的年纪,在最好的舞台上翩然起舞——舞蹈团纪实	郝峻宇	378
致意那舞动时光	钟尚健	380
思舞蹈,忆舞团	钟智沛	382
我从未想过放弃舞蹈	闻之钰	384
舞团见闻录	祝 赫	386
始终真诚,用心热爱	姚 正	389
我最爱的舞蹈团	贺锦南	391
舞团小记	翁泽鹏	393
我和舞	黄 昊	395
得失寸心知	黄润键	398
一生不忘	彭怀志	400
舞蹈的财富	虞添淇	402
舞缘	褚 菲	404
命中注定的相遇	蔡沁睿	406
我在舞蹈团的一年	廖 健	408
灯下	潘有源	410
吾见舞言	万锦森	412

2019 级

记忆和歌 ………………………………………… 方启年 / 417

爱,让我们相识 ………………………………… 邓理骥 / 419

缘梦舞团 ………………………………………… 朱基颖 / 421

寻 ………………………………………………… 罗文斌 / 423

我与中大舞蹈团的情缘 ………………………… 练一瑶 / 425

编者的话 ………………………………………… 武昌林 / 427

2009级

传　　承

汤永杰
2009 级 本科 2015 级 博士 地球科学与工程学院
地球科学与工程学院 博士后

冬至后的康乐园，不觉还有些湿冷。

惺亭前的南草坪，人群又少了许多。

即使埋身书堆，伏案已久，我也还能清晰忆起，每一次圣诞夜园东湖畔厅堂内热情的欢呼和掌声，以及那份独有的温暖。

一　团聚·此处为家

遥想第一次经历圣诞时的场景：人头攒动，灯火通明，顶梁布满拉花，门廊铺着红毯，堂前立着闪烁的圣诞树，桌椅早已摆齐。相邀的红札，已于数日前寄达。祝福的海报，早在墙面上张贴。熙熙攘攘的，是来往的各级团员；跃跃欲试的，是将要登台的舞蹈团新生。那一日，既是舞蹈作品的汇报日，也是老师的生日，更是舞蹈团最隆重的节日。

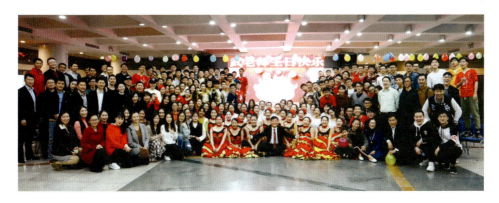

▲每一年的这一天，大家都聚在一起

那时的我，还只是个初出茅庐的新人，只知道这是一场庆生的盛典，以及每年例行的汇报演出。虽未有过来人的体悟，但看着众多师兄师姐不辞劳苦从五湖四海陆续赶到，看着摆满一桌的琳琅满目的生日蛋糕，看着大厅内几百人来来往往交谈打趣的热闹场景，我还是不觉惊叹于这个十数载老社团所蕴藏的魔力和凝聚的人心，

心中油然泛起了敬意。

但这思量只是一瞬间，作为新生，我们将最先进行表演。看着满座观众期许的目光，我感到一丝紧张，却也有一点好奇。曾听说，舞蹈团历届团员都是从这里起步，进而纷纷踏上舞蹈艺术之路的。很多往届的师兄师姐，虽然已毕业，乃至成家立业，也还是选择在这一天回到这里，想必他们也很在意，相伴多年的舞蹈团怎么样了，老师怎么样了，现在的团员又怎么样了。遥想他们当年跟随老师筚路蓝缕、推动舞蹈团成长壮大的往事，联想到他们在舞房内不畏苦痛、磨炼舞艺、砥砺前行的身影，又回想到这半年来师兄师姐循循善诱、耐心教导的场景，我暗下决心，定要刻苦磨砺，承起前辈的期冀，为真正成为一名舞者而不断努力。

不知不觉间表演已全部结束，老师和所有团员都集中到蛋糕桌前，一同拍照合影。镜头定格着每个人的笑脸，几代人同框，俨然一张全家福。拍摄结束后大家切分蛋糕，互相传递，分享着快乐和喜悦。看着这温馨的画面，我第一次意识到，师兄师姐们回到这里，也许不仅是为了庆生，也不只是想看看舞蹈团的变化。回到这个熟悉的校园，回到这个温馨的舞蹈团，回到这片他们拼搏寻梦的舞蹈启蒙地，见到熟悉的朋友，见到敬爱的老师，见到朝气蓬勃的后辈，这其实也是一种团聚，因为舞蹈团就是一个家。

二 舞脉·生生不息

在舞蹈团的日子如白驹过隙。经过几年的捶打，承蒙老师和前辈们的许多关照，也帮助了不少后生后辈，我亦从懵懂无知的新人，逐渐领略到了舞蹈的奥妙，有了属于自己的独舞，成了后辈所称呼的"师兄"。

又是一年圣诞夜，又是熟悉的温暖和场景，只不过我变成了台下的观众，观赏着台前的演出。这一瞬间，我突然有了一些触动。

尚记得第一次圣诞夜时，我还未有更多的体悟，只觉得是要向众人展示作品了，满脑子想的都是如何将舞蹈动作与表演做到完美。

而几年后的今天，当我以师兄的身份坐在台下，见到师弟师妹们认真精彩地表现自我时，我才恍然明白，我们不仅是在这里提升自我的舞蹈技巧和修养，我们也是在将这种艺术以及对艺术的理解传给下一辈。在这里，我们每一个人都不是孤立的，而是手手相承，一代接一代，共同在向艺术的殿堂迈进。

正如老师不断手把手、心比心地将舞蹈的艺术、生活的哲理传授，一代又一代的师兄师姐们，也在不断将他们的见识、他们的思想、他们的经验，手手相承、口口相述于下一代。不仅是舞蹈，也是生活，更是人生的体悟，全部被交予下一代保留和继承。

令人感慨万千的是，因为一名师者，在水光潋滟的园东湖畔播了种，培了土，

▲汤永杰（右）在表演《燃烧的火焰》

浇了水，一群人，竟就在这典雅的康乐园中，因为舞蹈结了缘、动了心、扎了根，并代代相承，谱写出绵延不绝的卷谱。

多少载似水年华从这里流经，多少篇动人故事从这里传述，多少届寻梦舞者从这里出发，携着砥砺、携着笃行、携着明辨、携着慎思，从这里迈向舞台，迈向世界，历尽沧桑，历尽辉煌。而当他们到达巅峰、满载荣誉的时候，却仍选择在这一天再次回到这里，回到这个出发点，安静地做一个看客，观赏着后辈的风姿，关怀着后辈的前行。那里或有当年自己的影子，那里定有含苞待放的舞蹈团新的希望。

舞蹈团，就像绵延不绝的油画，一卷卷，一笔笔，勾勒着每一位舞者的流光溢彩。

舞蹈团，就像传承百代的家谱，一篇篇，一章章，叙写着每一个时代的波澜壮阔。

舞蹈团，就像超脱凡俗的名门望族，一代代，一辈辈，昭耀着自己对艺术、对人生的笃行和执着并不断传承延续。

因舞会缘，因缘成团，因团相承，因承相进。感恩老师以及历代的师兄师姐们，因为你们的传承，我们这些后辈才能习舞、知舞、懂舞，并能在更广阔的世界和舞台起舞。舞团永远为家，舞脉永恒不息。愿所有舞蹈团的莘莘学子，都能在险阻前披荆斩棘，在风浪前扬帆起航，韬光养晦，厚积薄发，共历人生的多彩辉煌。

▲各年级同学们给武老师的祝福

舞　缘

李妮娜
2009 级 本科 传播与设计学院新闻系
广州市青年文化宫 中国舞教师、奇思曼舞（广州）教育科技有限公司 副董事

岑骏
2009 级 本科 软件学院软件工程（数字媒体技术）系
广州方遒教育科技有限公司、PAIR（培尔）留学 CEO

一

人生有多少个第一次？
舞蹈有多少个第一次？
动作有多少个第一次？
舞台有多少个第一次？

这些具体的数字我都不知道，但是我知道，中大以及舞蹈团给予了我很多个第一次的尝试！

（一）"下面有请中山大学舞蹈团带来的《桃夭》"

这，是我第一次对临演前的报幕感到恐惧。

要在 4 个小时里速成一支难度相当高且走位复杂的群舞，对于一个在舞蹈领域还乳臭未干的大一新生来说，挑战指数极高。

舞台，从来不会说谎，容不得一丝丝的作假。它需要用真心和汗水换回彼此的承诺。

在这 6 分钟里，虽然我一直面带笑容，但因内心紧张而跟不上节奏的肢体，传递出来的神情对于观众来说，是不真诚的。

距离晚会结束已经一个小时了，我的手还一直处于冰凉的状态。"如果再多一点时间就好了……如果再加强下记忆力就好了……如果舞感再好一点就好了……"一万个"如果"，都不及一次泡在舞蹈室里来得实际。

于是，我沉浸在舞蹈中，钻研动作。喜欢听武老师生动地说戏，被引导进入不同维度的情感；喜欢站在聚光灯下，享受观众给予的认可。

舞蹈，就像我的影子。因为舞蹈团，我有了舞台，让我认识了我。

（二）"下面有请《执手百年》，表演者：2009级传播与设计学院李妮娜和2009级软件学院岑骏"

这，是我第一次对舞蹈有了不同的情谊！

7岁时，因为音乐、因为跳动、因为舞蹈老师，舞蹈成了我的亦师亦友的伙伴。

17岁时，因为考学、因为特长、因为舞蹈团，舞蹈成了铺路石。

20岁时，因为一条绿色的裤子，舞蹈成了我的恋人。

"今年老武生日。不如……我们排一只双人舞？"

双人舞，是什么？我们都一无所知。一开始，陌生的肢体、笨拙的把位、伤痕累累的关节和肌肉伴随着我们。逐渐地，两人的磨合，成了每天都期待的环节。随着两人一呼一吸合上了音乐律动和舞蹈情感，不论是翻转飞腾，还是眉目相对，都变得舒服和自然。

于是，就有了第一支双人舞《天女》以及后面的《执手百年》《未了情》《刑场上的婚礼》。

自一条绿色裤子起，舞蹈不再是独白。因为舞蹈团，我们有了舞台，执手讲述"他和她"的故事。

（三）"下面有请中山大学舞蹈团带来的《桃花依旧》。指导老师：武昌林、李妮娜"

▲岑骏、李妮娜伉俪

这，是我第一次听到了不同的掌声。

当学生是幸福的，成为中大学子是幸福的，成为跟着武老师学习的中大学子是更幸福的！

自2010年转专业至东校园到毕业后的3年，"周日大课"是"最幸福的时光"。然而从2018年的某一天起，我的幸福升级为幸福2.0。

"妮娜，和你商量个事，下学期担任女班的老师，怎么样？"

从以学生的身份毫无忧虑地吸收老师所教，专注于自我本身的舞

蹈素质训练，转变到以老师的身份学会思考如何才能教有所成、感有所染，专注于学生的舞蹈素质培养，这真的并非易事。

从与学生们打磨舞蹈，协调好每个动作的角度，激发出每处情感的流露，到演出时，站在台侧悬着一颗心，观察每一个细节是否完美呈现，到最后，暗灯后的3秒，听见场下悦耳的掌声，观众冲到演员面前激动得语无伦次地表扬一番，这真的并非易事。

但，成为一名舞蹈老师，我很幸福！

舞蹈，不需要灯光和舞台的加持。因为舞蹈团，我有了另一个"舞台"，享受着另一份"掌声"。

<div align="right">李妮娜</div>

二

（一）二十弱冠

2010年，大二，我加入了舞蹈团，携着舞蹈团一同走进的，是我的二十年华。大家都难忘18岁成人礼时对国旗的庄严宣誓吧？于我而言，真正的成年礼，从踏入舞蹈团那一刻才开启。

我自认懒惰，但舞蹈团是个容不得惰性的地方。因为在这里，团队永远高于个人、艺术永远重于情愫。台上也好、台下也罢，一旦进入作品，则如上战场般剑拔

▲李妮娜、岑俊在表演双人舞

弩张、聚精凝神,完全融入表演至忘我的状态。音乐或荡气回肠或宛转悠扬,灯光或阴冷或血红烂漫,躯体被角色夺去迎歌而动于舞台,而灵魂却惨遭遗弃,静候在幕布之后。直到帷幕降下至完全触地,才敢回过神来,做回先前丢掉的自己。堂堂中大学子,在各自的领域中初显建树,大家大可不必在舞台上此般拼命,但这恰恰是中大人的风骨,扛起来当砥砺前行;是舞蹈团的精神,握紧了不轻易松开。舞蹈团"没收"了我留给懒惰的最后一片空间,"逼"我用汗水淹没片刻欢愉,却报我以无尽的精气神和风骨。这股气,我一路鼓到现在,铭记在心,是舞蹈团送给我成年最大的礼物。

这份成年礼意义重大,也让人措手不及。加入舞蹈团第二年,我成了团长。在舞蹈团当家是个苦差事。老武说得好,在这里要学跳舞、学做人。让我这个半桶水挑大梁,超纲了。我做团长显然是不及格的,所幸妮娜的出现让这变为可能。"史上最强特长生"的降临,让远离大本营的东校区从排练到运营都步入正轨,更重要的是,为我的舞蹈生涯解锁了新的领域——双人舞。

原来在这里,一加一真的大于二。

(二)二十不悔

我的膝盖现在还在咯吱响,腰椎和脖子也不如当年轻松笔挺了。后悔吗?丝毫没有。扛起舞伴、旋转跳跃那一刻,嘴上数的是"五六七八",心里怨的是"你可真重"。负重时刻的缺氧着实让人窒息,"博学、审问、慎思、明辨、笃行"在心中来回默念,依然无补于事。巧不?恰恰在这室息的拷问中,诞生了《执手百年》《未了情》《刑场上的婚礼》等让观众喜爱、让我回味的作品;更是在无数次跌倒、受伤、落泪之时,萌生了我此生的挚爱。这份爱,在单调的排练学习中注入双份的甜和能量,支撑着我走下舞台、步入社会。在无数低谷时刻,于"博学、审问、慎思、明辨、笃行"之后,注入了"坚韧"。从此,肩上卸下的是舞伴,继而扛起的是对家庭、对社会的担当。

这份礼物太厚重,我何悔之有?

2010年10月"百团大战",我成了舞蹈团的一员。如今2020年,整整十载,舞蹈团一日不落地伴我走完。"我"成了"我们",而你,永远是你。几日后是我的30岁生日,感谢中大、感谢舞蹈团,让我三十而立。

<div style="text-align:right">岑 骏</div>

舞 动 年 华

辛慧敏
2009 级 本科 生命科学学院
2015 级 硕士 广州美术学院
2017 级 硕士 英国伦敦艺术大学
广州谷雨生物科技有限公司 内容策划

转眼间已经从中山大学毕业 7 年了。这 7 年间，我在世界各地深造和游历，却始终对作为母校的中山大学最有归属感。

记得 2011 年，我从珠海校区回迁南校园后即加入了舞蹈团。我在紧张的学习之余依旧按时参加每周 2 次的练功，同时也深深地被武老师以及舞蹈团里的每一个成员对于舞蹈的认真、热情和执着感染着。这么多年来，我的生活里再也没有遇到过一个会如此用心经营的艺术团体。舞蹈团在我的心目中，不仅仅是一个高校的社团，而是一个彰显知名高校艺术综合实力的团队，更是一个包容团结的大家庭。能有幸加入并成为其中一分子，我无比骄傲与自豪。

当初我几乎是以零基础的状态加入，却能够接受舞蹈团里最专业的训练，最后得以与优秀的小伙伴们一起登上各大舞台表演。我深切地感受到了台上一分钟，台下十年功，一分耕耘就能报以一分收获的真理。

对舞蹈的热爱，对舞台的自信，对演出的迷恋，在我跟随着舞蹈团一次次专业的训练、严格的彩排和圆梦般的演出中不断地升华。依旧记得《西班牙之火》中，我与伙伴们在台上一起挥动着魅惑艳丽的裙摆。更令人难以忘怀的是《风酥雨忆》训练与表演的点滴。

能够在毕业离校的最后时光紧锣密鼓地参演四校区的《风酥雨忆》演出，

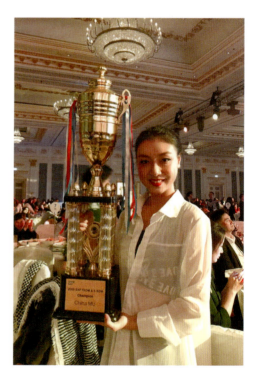

▲ 辛慧敏手捧冠军奖杯

是我毕生难忘与骄傲的经历。我记得初学时一直记不住动作，领舞的小伙伴就认真细致地一遍又一遍地帮助我掌握。到最后登台表演，小跑着进入舞台演出的我，俨然进入了另一种状态——就像灵魂跃进了一道白光里，跟随着感人而熟悉的旋律翩翩起舞着，最后光芒渐退，映入眼帘的却是台下人头攒动的观众和雷鸣般的掌声。

时隔多年，我内心依旧难忘舞蹈团的经历。感谢舞蹈团让我能够在最灿烂的年华里绽放最美的青春。在此，我也衷心希望中大舞蹈团枝繁叶茂，蒸蒸日上，不断地创造一个又一个辉煌的成绩，百尺竿头，更进一步！

▲ 舞蹈团的开拓者

微风又起时，舞中见乾坤

张天
2009 级 本科 博雅学院
2013 级 硕士 中国社会科学院
教育部全国学生资助管理中心

王宇
2009 级 本科 博雅学院
2013 级 硕士 中国人民大学
中华人民共和国外交部

 有人说，一阵风虽然吹过了，却会以某种不易被觉察的方式渗入我们的头脑、身体乃至心灵中，造就我们看待世界的视角和方式，并通过我们在这个时代留下痕迹。闭目遐思，仿佛一阵微风把我送回碧草如茵的逸仙道旁，听细叶榕婆娑，看凤凰花绽放。原来是那康乐园中的风，授我以精益的知识涵养，抚我以沁人的心灵慰藉。

一、舞蹈与青春

 18 岁的年纪，整个世界都是我们的。这个年纪不需要犹豫，也不害怕失败。因为我们无坚不摧、无所不能。

（一）

 作为一个女孩子，小时候总少不了被家长要求学门才艺。那会儿怕疼，偏偏舞蹈老师们都爱压腿，试听课还没结束，我便放弃，转学了声乐。那时有幸加入杨鸿年老师的合唱团，歌唱也学得有声有色，但每每看到同龄的女孩子们表演舞蹈，我又暗生羡慕，辗转腾挪间，仿佛再大的舞台都能被她们的舞姿填满。相比声乐，合唱的时候倒还好，"人多势众"总能撑起场子，但到了独唱，便总觉得舞台上空落落地少了点什么。

 考上中大，我就为报什么样的社团而苦恼，是"重操旧业"继续唱歌，还是学点新鲜的？在我犹豫不决时，恰好遇上舞蹈团招新。我至今仍记得，熊德龙（指熊德龙学生活动中心，下同）门口，那群穿着五颜六色 T 恤的师兄师姐，每人胸口都印着一个大大的"舞"字。那缤纷的色彩和充满朝气的面庞，让我莫名感到一股力量。那力量仿佛点燃了我初生牛犊不怕虎的闯劲，我于是立刻报名舞蹈团面试。

幸运的是，中大舞蹈团建团以来，始终秉持"有教无类，因材施教"的宗旨，不论你是否有舞蹈基础，只要你想学、肯用心，从老师到师兄师姐都会热情中肯地"传帮带"。一堂堂舞蹈课上的授业，一次次训练场上的点拨，让我这个舞蹈"小白"很快从一时冲动，变成了自信舞动。现在想来，如果当时我没有冲动报了名，怎会有后来上台表演的经历？成长的画卷中，又怎会多了一层勇往直前的底色？舞蹈团里的青春，便是敢想敢干，无所畏惧。

（二）

"当……当……当……"伴随着由远及近的钟声，舞台上一群群青春洋溢的学子缓缓走来，他们目光坚定、步履从容，有的手执书本思索着，有的谈笑风生、挥斥方遒。耳边响起动人的旋律，"山高水长，根深叶茂，上下求索，海纳百川。悠悠寸草心怎样报得三春暖，千百个梦里总把校园当家园……"2012年"青春•舞月"舞蹈专场演出，在悠扬的校歌中拉开帷幕。

《山高水长》《梦里寻她千百度》《流光溢彩民族情》《东方红》……短短两个半小时的舞台上，15支风格各异的舞蹈作品令人应接不暇；舞台下，是100多个日日夜夜的辛勤交织，是吃苦也是享乐的反复磨合。

"胸腰给得不够，再往上提……""这回扇子的角度对了，咱们对着镜子再做五遍形成肌肉记忆……""《扎西德勒》这支舞表现的是翻身农奴把歌唱的喜悦，你们想想，从奴隶翻身做了自己的主人，家里又有成群的牛羊，高不高兴？……哎对，这个表情是对的，眼神里要含着希望和喜悦的光……"那段时间，从旭日初升到明月高悬，熊德龙的3个排练厅里，总是充斥着此起彼伏的音乐声、脚步声、喊号声。看着这反反复复的动作，听着那翻来覆去的音乐，那年夏天，大概连池边总是喜人的锦鲤都嫌弃我们，终日也不来熊德龙的岸边，远远地躲清闲去了。

2012年，我们用自己的激情与汗水谱写了一曲青春盛宴。

二、舞蹈与"悟道"

中国人的语言真是有意思，舞蹈舞蹈，念着，学着，便成了"悟道"。就像武老师总说，学跳舞就是在学做人。

（一）

中国古典舞与先贤的思想一脉相承。子曰："过犹不及。"舞蹈的动作总是讲究平衡，张扬中带着收敛，直挺中含着浑圆。好比"拉山膀"，起势时，肩带着肘，肘带着臂，臂带着指尖，处处都要使劲，处处都要张扬；但静止时，肘尖和手腕却不能直愣愣地杵着，要含蓄地藏肘、扣腕，双臂撑起宛如一张弓。看似简单的一个动作，却包含着动静、张弛、虚实、方圆，举手投足间必须谨慎把握平衡，才能把动作做漂亮，做"对味儿"。做人做事又何尝不是如此呢？不偏不倚，折中调和，"中庸之为德也"！

（二）

从前的日子很慢，车、马、邮件都很慢；现在的时光如梭，反应要迅速，看剧要倍速，快递要极速，时间就像悬在人们头上的一把"达摩克利斯之剑"，刺激着我们不断加速。舞蹈却是一门快慢兼顾的艺术，就如一个简单的"踏步翻身"，要先慢以踏步半蹲90°为准备姿势，然后再以髋关节为轴心快速翻转。没有这慢踏步的蓄力过程，即使身手再敏捷，也做不出漂亮的翻身。细细想来，舞蹈动作皆是如此，每一个璀璨的"爆发"前，总是慢沉的蓄势。慢，从来不是目的，而是为了更快更优美地绽放。一沉一提处，一慢一快间，学习舞蹈，让我们懂得了慢下来是为了更好地把握方向，慢下来是为了更好地追求卓越。生命又何尝不是如此呢？每一次驻足，都是在为未来积蓄力量，都是为了更好地出发。

康乐园中的风，仍不时拂过，将心中偶起的阴霾吹散，让阳光照亮最初的梦想。这样的微风，你是否也感受到？

▲张天与丈夫王宇在中华人民共和国驻美大使馆合影

舞 美 人 生

张志筠
2009 级 本科 哲学系
2013 级 硕士 英国伦敦大学学院
广东省广物控股集团有限公司 综合办公室科员

 我对舞蹈团的记忆主要在珠海校区。我到现在都还记得，那段时间是"百团大战"。那天在珠海校区的舞蹈室里，站着一排一排的女生，好像还分了几批。师姐们带着大家跟着《青藏高原》的音乐跳了一个藏族舞的基本组合。然后，很快我就被挑选出来站到了最前排，最前排意味着被选为舞蹈团成员。后来我从叶子师姐口中得知，是她挑选的我。她告诉我，当时她果断选了我。当天班上很多女同学，包括室友也去了，但被选上的只有一两个。所以，当时得知被选上，我真的很开心，又知道这件事后更是十分感动与荣幸。

 我小时候在少年宫上过舞蹈班，参加过学校的舞蹈团，表演过很多舞蹈节目，觉得舞蹈是很优美有趣的活动，同时也把它当成一种运动方式。我带着这种想法开始了大学舞蹈团生涯，后来跳着跳着竟越来越喜欢。我动作记得不是特别好，但因为喜欢，我每次课前课后都会在宿舍里花大量时间练习，以赶上学习进度。在师兄师姐们的耐心教导下，加上自己的刻苦练习，自己竟也越跳越好。还记得后来师兄师姐们根据勤奋程度和跳舞表现，重新编排位置，我很荣幸成为仅有的两三个能与特长生一起在第一排上课的普通学生之一。同时，也很荣幸作为队伍里普通学生的一员，跟特长生一同去参加第一期暑假"三下乡"活动，这对我来说可是莫大的荣誉！

 大学生活很丰富，有学习任务，是系团总支秘书长、校学生会女生部干事，在大一下学期加入了合唱团，业余时间家里人还给了我跑步的任务。记得舞蹈团是每周培训2次，自己在宿舍会练习。再后来，由于参加了一个集体比赛（中山大学第六

▲张志筠艺术照

届师生员工舞蹈比赛,获团体二等奖),要花大量时间排练,一周下来基本上都和舞蹈团的小伙伴待在了一起。因时间精力有限,只能取舍,犹豫之间,我还是选择了舞蹈团,退出了其他部分社团活动。因此,舞蹈团成了我大学生活很重要的部分,和学习、跑步共同谱写了多姿多彩的大学篇章。

 毕业之后,我会尽量去周围的地方参加舞蹈课程,比如舞蹈机构、小区组织的舞蹈课等。单位有段时间在下班后有舞蹈课程,舞蹈老师是华南理工大学舞蹈系毕业生,他一听说我曾是中大舞蹈团的一员,立即投来了敬佩的目光。除了学习民族舞,我还将舞蹈形式拓展到爵士舞、现代舞和拉丁舞等。如果有机会,我还会看舞蹈演出,比如芭蕾舞剧《胡桃夹子》、杨丽萍的《孔雀之冬》、台湾云门舞集《水月》《稻禾》,等等。现在,我一看到舞蹈视频或相关资讯都会怦然心动。

 如今,舞蹈已经成了我生命中不可缺少的部分,我对它的喜欢也远远不是最初的简单形式,我爱上了四肢随着音乐伸展的感觉,很放松、很舒展,舞蹈是紧张的现代生活中很好的调和剂,给我带来了巨大的快乐。另外,舞蹈使得身心变得柔和,可以打开和释放出身心更多的可能性。还有,我很喜欢这种用肢体语言来表达和呈现的艺术形式,很优美、很灵动。期待不久的将来,小伙伴们可以相聚,一起用舞蹈这种美丽的语言来表达对舞蹈团和母校的思念、感恩和爱!

▲原创校园舞蹈《山高水长》

舞蹈团，心底的家

陈轶男
2009 级 本科 社会学与人类学学院
2013 级 硕士 伦敦政治经济学院
中国青年报冰点周刊 记者

每一次出差到广州，无论多忙，我都要想办法回舞蹈团看看。哪怕熊德龙学生活动中心的门锁了，隔着荷花池看一眼空空的一楼排练厅，也能让一次焦头烂额的出差之行画上圆满的句号。毕业 7 年了，我依然习惯用"回"这个字。我总记着武老师那句说过无数遍的话："舞蹈团永远是你们的家。"

对于从小就喜欢跳舞的我来说，加入舞蹈团就等于"找到组织"。大学 4 年，我常常穿着舞蹈服去上课，下课直接钻进舞蹈室。同学打趣我"主修跳舞，辅修社会工作"。虽然不是舞蹈专业科班出身，但我们的训练毫不含糊。每周日上午，外聘的老师给男女生分班教授系统的古典舞、民族民间舞单元课；周二周四晚上，师兄师姐会带领大家复习组合，或者排练《西班牙之火》《扎西德勒》这些舞蹈团的保留剧目。

在舞蹈团这样一个大家庭，"成长"是一个关键词。大一刚进团的时候，我们都是没有姓名的"小透明"，跟在师兄师姐后面，东捡一点西学一点，对一切好奇兴奋又心满意足。师姐的一句"师妹就是上手快"的鼓励，就能让我默默开心很久。而 2009 级的男生们时不时还在为"我能跳舞吗"这样的问题困扰。和我同院的郑育杰经常在去训练的路上抓着我求安慰："所有人都对我说等进来一个月就会好一些了，但是现在已经一个月了啊……"

一转眼，他就成了号称"史上最水"的西班牙领舞，还是我

▲陈轶男（女）舞蹈剧照

们级的代理队长。虽然武老师多次把他叫成2009级原队长杨郁卓:"杨郁……杰,这里的人你用飞信都能通知到吗?"

即将升入大三的时候,我们2009级已经在舞台上撑了不少节目,责任感和团结感空前高涨。2007级送旧的那天晚上,我们2009级的女生拉着手一起去校外买饮料,路上说着我们要更争气,要一起加油努力。很快,我们就迎来了自己的任务。舞蹈团收到通知,7月中旬要去CCTV参加《我们有一套——毕业歌》中山大学专场的录制。暑假一个月的时间里,3个校区的人员来到南校园进行集中排练,每天在地面上摸爬滚打,终于完成了以第二校歌为音乐创作的现代舞《山高水长》。

兄弟姐妹是舞蹈之外最大的收获。从大二开始,在周二、周四和周日的训练之外,我基本上每晚都去练舞,渐渐跟一些毕业后时常回舞蹈室坐坐的腕儿级师兄师姐相熟,得到了他们的指导和帮助。当我成了师姐后,师妹们也很信任我,有时候找我帮她们加练。师弟师妹们的刻苦努力让我骄傲又欣慰,也给予了我极大的动力。

在这个大家庭里,武老师就是我们的大家长。有的时候我学习压力大,在缺席了两个晚上的训练之后,从图书馆出来去跟武老师"坦白"。在他面前,我是一个自知受宠溺的有安全感的孩子。因为知道他对我的了解和包容,听到他说"你给我过来!你又抽哪门子风"的时候,我总是没脸没皮地想笑。

本科毕业之后,无论人生把我带到哪里,我总会找回跳舞的地方。在伦敦,我是学校舞蹈社比赛组的一员,还通过面试参加了学校自制音乐剧里《宝莱坞》舞蹈的表演。回北京之后,我开始跟朝鲜舞老师系统地学习,从呼吸开始,基础步法就花了几个月的时间学习,这才知道大学时自学朝鲜舞的无知无畏。我去过很多地方,接触了不同的舞种,时常还会怀念在舞蹈团和大家一起训练的日子,那是心底永远温暖的家。

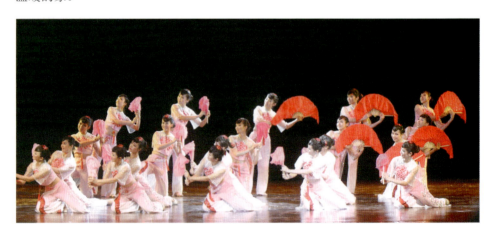

▲胶州秧歌《风酥雨忆》

亲爱的，我的团

郑育杰
2009 级 本科 社会学与人类学学院
阿里巴巴集团 产品运营专家

 收到通知说要筹备《舞出我天地——中山大学舞蹈团文集（续）》，为母校建校 100 周年献上贺礼时，我有点恍惚。依稀记得该文集第一版出版时，我们才刚入学，自称"新生"。转眼间，十几年过去了。

 10 年，我们中的很多人，在奔赴各地求学后，逐渐散落在北京、上海、杭州、深圳等不同的城市；10 年，改变了我们的容颜和生活轨迹，但不变的，是关于中大、关于舞蹈团，我们都还有一段共同而深刻的回忆。

一、初见

 初识舞蹈团，是在 2009 年入学没多久的一次迎新活动上。当时我是学生会的成员，在现场做志愿者，和小伙伴们端着盒饭坐在梁銶琚堂门口的台阶上吃工作餐。

 吃到一半，就发现有一位老师模样的"小老头"一直盯着我，然后让我站起来给他看下身高，再然后说——下个星期二晚上，你来熊德龙学生活动中心舞蹈室找下我。就这样，我就加入了中大舞蹈团。

 进来后才发现，舞蹈团的大多数男生，都是武老师这样在全校各个地方搜罗来的。有的是在篮球场，有的是在校道，有的是在食堂里……每个人都有一段小故事，但大家都有一个共同点——就是"非自愿"加入，但最终都"自愿"留下，而且一留就是 4 年。

二、同行

 和其他社团相比，舞蹈团的训练并不轻松。每周的周二、周四晚 9 点到 11 点，是雷打不动的 2 小时训练课；每个周日早上，还要再上 3 个小时的专业课。有演出任务时，基本都是全天联排甚至多天联排。

 说不累，是假的。尤其是在课多、其他社团事情也很多的时候，更想放弃。但一旦偷懒没去，就会收到老武的短信——今天怎么没来训练？再看看那些课业压力比我们繁重好几倍的师兄师姐，他们却风雨无阻，我不禁自惭形秽。

 套用一句流行的话来形容舞蹈团教会我的第一课，就是——比你优秀的人却比

你努力，你有什么理由放弃呢？

那时候，团里还有很多"规矩"。比如说，训练不能迟到、不能穿运动鞋和牛仔裤、女生不能浓妆艳抹、要尊重师兄师姐、演出时不能在后台嬉闹、候场时不能碰到幕布、退场必须退到幕布之后才能收动作，等等。

我经常开玩笑地说，舞蹈团像古代的戏班，班规森严。

但其实，正是这些三令五申的"规矩"，在潜移默化教会我们，要尊重师长，要重视细节，在各种场合要严于律己，为自己负责，为团队负责。舞蹈团不仅仅在教我们怎么跳舞，更是在教我们怎么做人。

三、谢幕

大四的时候，因为要实习，我去舞蹈室的次数少了很多。当时大家都在筹备2013年的毕业专场表演，但很遗憾，我基本没时间参加。

记得有一天晚上我去舞蹈团，大家都在忙，老武也在准备专场表演的东西。看到我进去，说了我一句："现在你都不帮我了。"他只是在开玩笑，但我却着实感到难过。我就像一个"没有感情"的局外人，在大家依依不舍的时候，提前说再见了。

我说，我不上台表演，但我可以到后台帮忙，我还是大家的一分子。于是，我就成了那个专场的"音乐总监"——负责各个节目的音乐管理和播放。

正式演出那天，音控台就在舞台左侧的幕布边上。我坐在音控台边上，清楚地看到每个人的表情和动作。《山高水长》，青春洋溢；《扎西德勒》，吉祥如意；《翻身农奴把歌唱》，充满希望；《孤鸿》，遗世独立……那些曲目和动作都那么熟悉，是刻在我脑海深处、做梦都可以梦到的记忆。我看着小伙伴们在台上尽情挥洒，不由得为他们感到骄傲。

▲郑育杰个人照

毫无意外的，2013年的专场演出完美结束，属于2009级的毕业大戏落幕了。退场音乐响起的那一瞬间，我的任务也完成了。我从音控台跑到台上和大家合影，然后不知道是谁起哄，一群人就把我托起来，欢呼着抛到了空中。

那一瞬间，舞台上的灯光格外璀璨。

四、回首

毕业之后没多久,我就来了杭州。自此之后,回广州的次数就越来越少了。但每次回去,我都会抽时间回一趟学校,然后去舞蹈室转转,和老武聊聊天。

以前在校时,经常听他说:"等你们毕业了,你们会发现,现在很多习以为常的东西和你们的关系就没那么紧密了。但只要舞蹈团还在,你们回来,就还有一个落脚点,就有一个'家'。"说句实话,那时我听到这句话,是没什么感觉的,但随着毕业时间越长,在校的同学、师弟师妹越来越少,每次回去,这种感觉就会越强烈。

中大是我们的母校,这里的一草一木,都是我们心之所系;而舞蹈团,就是其中难以割舍的一隅。它是园东湖畔每个周末都会如期响起的音乐声,是熊德龙每周二、周四晚上那半关不关的铁闸门,是师兄师姐一遍又一遍地抠动作,是老武骂骂咧咧的"你们怎么回事""你们这帮衰仔"……

我想,我们都会毕业离开,老武也会退休,但只要熊德龙三楼舞蹈室的灯光还亮着,"学跳舞,学做人"的团训就会继续存在,中大舞蹈团的精神也会持续传承。我们这些人再回去,也仍然可以看到师弟师妹们训练的身影。他们会用更年轻昂扬的面貌向我们展示新一代中大舞蹈人、新一代中大学子的姿态。

感谢亲爱的中大舞蹈团,亲爱的中大。那4年的经历,一直是我无法割舍的回忆。它关于青春、关于成长的回忆,无论毕业多久,都历久弥新,难以忘怀!

▲师兄回来看望我们

因 武 及 舞

钟毅
2009 级 本科 2013 级 硕士 数学与计算科学学院
中央人民政府驻港联络办

余思望
2010 级 本科 2014 级 硕士 管理学院
时代中国集团 人力资源中心助理经理

 提及菁菁康园的 7 年求学时光，常常念起的，总有舞蹈团和武老师。
 看着日渐膨胀的小腹，若非有照片为证，恐怕没人相信，我也曾是校园里小有名气的舞蹈、武术双全"艺人"。
 和舞蹈结缘，源于一个"武"字。
 大一时，我在学校武术队，作为广州亚运会的宣传志愿者，经常到各个社区表演武术。一次演出后，一位富态明显、满挂笑容的红衣老师找上了我，自称是舞蹈团的武老师，拉着我说："你是 20 年难遇的舞蹈新星，快来参加舞蹈团。"这让我甚为诧异。见我不依，他又补充道："你的长拳打得非常漂亮，美中不足就是有些下盘不稳，星期天来找我，我给你上堂提高课。"
 等我如约到了熊德龙，才发现，哪里有什么武术提高课，只是当天正好是四校园的《扎西德勒》舞蹈联排。排练后，武老师把我叫到师兄师姐面前，"隆重"地介绍了我的"天赋"，让我大有高山流水之感，当下就决定要投身舞蹈事业，稍有迟疑都对不起如此用心的"伯乐"。几年后，当我开始配合老师招新时，才知道，这样的规定动作，十几年来一遍又一遍地在熊德龙大厅上演，唯一的差别只有"20 年难遇"或者"百年难见"罢了。在 2012 年武老师生日派对上，我和建拯及一众师弟专门将武老师"抓壮丁"的惯常套路拍成搞笑的 VCR，在欢笑中表达了我们对武老师用情至深开展艺术教育工作的感谢和敬意。
 就这样，一个学数学、练武术的，糊里糊涂地就加入了舞蹈团这个大家庭，且深深地融入其中。经过几年系统的舞蹈训练，我从一个见到生人都会脸红的 16 岁小男生，成长为一个敢于表达自我、追求德才兼备的合格毕业生，并凭借着舞蹈特长，通过了中山大学第十五届研究生支教团的选拔，在西藏林芝一中支教服务了一年。那一年，我和藏族学生们围着篝火跳起锅庄，那一张张带着高原红的笑脸，是我一生中最美好的回忆。
 回头看看，在舞蹈团，我收获了太多太多。

我在舞蹈团收获了师恩。武老师常说我是他的"幺仔",对年龄较小的我总有最多的包容。大学4年,除了宿舍外,我待得最多的地方估计就是武老师永远都在的舞蹈室了。大大的方桌上,红烧肉伴着道不完的心事,年少的我们努力成长,从听师兄师姐的"丰功伟绩"的小观众转眼变成师弟师妹口中"风云校园"的主角。

我在舞蹈团收获了兄弟情谊。从《马缨花》到《北方歌谣》,从《秦王点兵》到《孤鸿》,为了每一个作品的成功,我们都在舞蹈室经历了无数个日日夜夜的练功流汗,为一个小动作争得面红耳赤,最后到上台表演时的绚丽夺目。毕业后,兄弟们天各一方,微信联系的频率也越来越低,但那份友谊却被我永久珍藏。

最重要的是,我在舞蹈团收获了爱情。大学的爱情是纯净美好的,我和太太思望相识于舞蹈团,在最美好的年纪相互陪伴,最终幸福地踏入婚姻殿堂。在那段青春岁月里,我们一起去梅州"三下乡"演出;一起去中央电视台录制节目;一起去澳大利亚、新西兰参加《山高水长》陈小奇专场巡演,为学校博物馆募捐校友资金。毕业后,因为工作原因,我大多数时候都不能陪伴在她身旁,一时在清远乡镇挂职,一时又内派到香港工作,确实是聚少离多。感谢校园里的相遇、相知、相爱,让我们在社会中多了一份理解,可以亲密无间地相互扶持、共同拼搏,克服生活中的种种挑战和不如意。

▲钟毅、余思望伉俪

感谢武术,让我与武老师相识;感谢武老师,让我与舞蹈结缘。

最后,祝愿武老师荣休,身体健康,开开心心!祝愿舞蹈团薪火相传,红红火火!祝愿母校越来越好,百年校庆快乐!

永远年轻，永远热泪盈眶

姜媛嫄
2009 级 本科 社会学与人类学学院
2014 级 硕士 美国佛罗里达州立大学
OPPO HR 流程变革负责人

写下这篇文章的时候，我刚刚结束在新疆胡杨林举办的婚礼。婚礼是好朋友合子来主持的，天儿因为疫情在美国没能回来。婚礼开始前，合子说："我把婚礼的直播链接发到舞蹈团群里吧，大家都能看到。"可见，舞蹈团之于我就是娘家，是一群兄弟姐妹在一起的地方，是收获了最最伟大友谊的地方。

2009 年，我刚刚入学，恰好赶上中大 85 周年校庆。有一天晚上，我在英东体育场上排练百人团体操时，和天儿作为领舞初次相识。排练结束后，我们聊得很投缘，发现都报名了中大舞蹈团，晚上要去面试，于是我们手拉手走进熊德龙学生活动中心三楼的舞蹈室。一进去傻眼了，那是一群有师兄师姐围观的集体面试，由建强师兄带着大家跳恰恰，考核"应征者"们的节奏感和协调性。我有幸通过，开始了 4 年的舞蹈团生涯，每周二、周四下了公选课，晚上 9 点开始日常训练；周日上午 9 点是外聘老师授课。后来，我们也成了围观师弟师妹来应征的师兄师姐。

每次假期前，武老师会提醒大家少吃点、别长胖了，但是我们这些馋嘴的姑娘，假期回来（尤其是过年）都会不可避免地胖一圈。有一年寒假过后，武老师说："媛嫄，你又吃胖了。"我嘻嘻哈哈地回答："我妈说我是饱满的种子。"于是，"饱满的种子"后来成了我在舞蹈团的代号。若干年后，从美国学成归来，我又一

▲姜媛嫄美国佛罗里达州立大学管理学硕士毕业照

次回到广州、回到舞蹈室，一进门，武老师说："哎呀，我们饱满的种子破土发芽啦！"

2011年暑假，我参演了中央电视台《毕业歌》晚会。广州的夏天极热，每天排练10个小时以上，为了练习一个在地上翻滚的动作，腿、腰都淤青发黑了。记得排练后期，我还发烧39度，手心和眼角起了带状疱疹，很疼，但我晚上在学校旁边的医院打完吊瓶，白天依旧坚持排练。有一个撑地的动作，我因手心太疼有时候会做不稳，照样会被批评，老师不会因为我生病而降低标准。也就是从那个时候，我慢慢学会了对舞台的敬畏，观众不会知道演员背后的辛酸，也不需要知道，作为台上的演员，要做的就是完美呈现、对观众负责。这样的理念一直深深影响自己，所以我在后来的工作中，永远对客户负责，保证交付质量，没有任何借口。

▲姜媛嫄近照

就这样，我们在熊德龙一楼荷花池边的排练室跳了整整一个暑假后，坐上了去首都的绿皮火车。在火车上我们有说有笑，吃着卤蛋唱着歌，欢乐极了。到了北京，我们集体入住了丰台区的一间小旅馆，我和合子一间，一进门发现枕头是油黑发亮的，洗澡的时候花洒水乱喷，和想象中的首都不太一样。前几天婚礼，好朋友们一起住在刀郎部落胡杨林景区内的客栈，他们进门的瞬间，我问合子："你还记得咱们那年去北京吗？那个黑色的枕头。"大家哈哈大笑。过去了的，都会成为亲切的怀念。

一晃11年过去了，当初18岁的我们如今都已成家立业、地北天南。舞蹈团的记忆把我们凝聚在一起，舞蹈团的启蒙让我们都热爱各类舞台艺术，舞蹈团的经历让我们自豪地跟人吹嘘着青春时代。人生如戏，戏如人生。希望我们永远年轻，永远热泪盈眶！

永不停歇的舞步

洪建龙
2009 级 本科 翻译学院
招商银行深圳分行 人力资源部主管

走出大学校园已有 7 年多，岁月悄然流逝，但它穿透身体留下的痕迹却无法磨灭。回首校园生活值得珍藏的回忆，总是伴随着舞蹈的身影。对于一个从小城市中走出的学生，大学生活很可能是平淡的。偶然接触的舞蹈，却让这平淡的大学生活荡起了圈圈难忘的波纹，经久不息。

一、走出舒适区，勇于尝试

第一次现场看舞蹈演出，是在刚入校时的迎新晚会上。那时候还觉得穿着各式古典、民族的服装在台上舞动挺搞笑的，从未想到自己也可能登上这个舞台。对舞蹈全然陌生的我，在学院师兄们的"压迫"下，抱着试一试的心态，走进了舞蹈室，上了人生中第一节武老师的舞蹈课程。可能因为身型高瘦，老师便将我从后排拉到前排中间。舞蹈为我打开了一扇通向全新世界的大门，是崭新的探险、未知的磨炼。

二、不轻言放弃，持之以恒

学习舞蹈是辛苦的，从无捷径可走。要让身体打开，将动作做得到位；要让身体记住动作，让动作成为身体的一部分；要让表演饱满生动，将情感注入肢体，都得靠日积月累的锻炼。一天不练功自己知道，两天不练功老师知道，三天不练功观众都知道。一开始的学习排练总是痛苦的，压腿拉筋时的疼痛，学习动作时的纠结，像孩童时的蹒跚学步，磕磕绊绊，又像是邯郸学步，丑态百出。但当看到师兄师姐在台上演出时，敬佩之情满溢心中；看着镜中的自己体态发生改变，不再弯腰驼背时，我更加坚定心中不放弃的信念。

三、跌倒便爬起，再接再厉

纵然辛苦，但上台演出前的紧张总让人恨不得花更多时间练习。当与珍贵的演出机会失之交臂时，更是后悔莫及。每年的"三下乡"都是令人极其期待而又心生忐忑的。名额有限，并非所有大一新生都能参加。记得甄选演员的那天晚上，我在

舞蹈室里汗流浃背，和小伙伴们一起将《燃烧的火焰》跳了一遍又一遍。名单一个接着一个确定了，而我最终落选了。遗憾的种子埋在了心里，但自己也清楚，之前的付出远远不够。上台的机会只有靠自己平时的积累与努力才能抓住。一蹴而就，终究难以获得心中所求。于是，慢慢地，舞蹈室成了宿舍之外我第二个常驻的地方。放着音乐，独自一人在空旷的舞蹈室里拉筋练功，对着镜子细抠动作，流汗的同时内心也获得了宁静与安定。有种自信，需要靠汗水与坚韧来浇筑。

四、质变终有日，唯有积累

舞台，渐渐地成为一个熟悉的地方。聚光灯下，黑压压一片，我看不清台下观众的模样，却依旧能感受到他们注视的目光。每次演出即是一次成长的机会。2011年大二下学期，舞蹈团受邀参加中央电视台专题栏目《毕业歌·中山情》节目录制。为准备这次演出，我们集中在南校园熊德龙排练。在原创舞蹈《山高水长》的编排中，加上了过肩翻等技巧动作，舞蹈难度进一步加大。庆幸的是，平日的积累让自己能较快速地学会技巧动作，在队形编排上也站在了靠前的位置。即使脚背磨破了皮，我也依旧面带微笑，这时，小伙伴们关心地送来了创可贴。记得有位师兄说，"是《山高水长》发现了你"。而在北京节目录制现场上台表演前，武老师也嘱咐我："这支舞你好好跳！"这些话语至今我依旧铭刻于心，令人备受鼓舞。平日的坚持与付出，终能有一天达到质变，有所收获。虽然节目播出时这支舞未能被完整呈现，但我依然相信，那是一场不错的演出。

▲洪建龙个人照

五、耀眼于舞台，扎根台下

若要说舞台上的高光时刻，我想那便是2012年大三下学期"青春五月"舞蹈专场的《狼图腾》剧目了。《狼图腾》作为当时舞蹈团珠海校区推出的大型男子群舞，中间的大狼、小狼角色由大四的师兄们担任。为准备专场演出，平日下课排练至晚上11点宿舍关门，进宿舍都得跟小伙伴们互相托着爬墙；周末加练，操场跑步拉练体能，如狼群般为着共同的目标而奔跑。然而，意外发生了。跳大狼角色的师兄因故无法参演，大狼角色需重新选人，而我也碰巧在目标人选中。于是，我认

真研究视频动作，对着镜子练习，从动作到表情，从表情到情感，让自己沉浸在大狼带领狼群、守护狼群的角色中。最终，我有幸被选上担任大狼角色！主演的角色，对自己有着更高的要求。动作的延伸到位，情感的层次变换，主题的精准传达，更需要台下的细细磨炼。当天演出时，台下观众被受伤的小狼牵动着心绪，更因狼群的团结互助流下了感动的泪水。在演出结束后，我们已在后台抱成一团，傻傻地又哭又笑。

六、迈出的舞步，永不停歇

大学毕业后，我走进工作单位，舞蹈依旧相随。聚光灯下的自己，活跃于单位行庆、表彰大会、行业比赛等舞台，尝试了当代舞、拉丁舞、街舞等新的舞种。多次双人舞表演，也在某种程度上弥补了自己大学时未能有自己单双三剧目的遗憾。每次演出，似乎都在重温着大学时与同学们一起排练演出的时光，但那感觉却不尽相同了。相同的依旧是台下的付出与坚持，不同的是当时一起排练的伙伴们已天各一方。牵挂着彼此的，是曾经共有的回忆。也许是重新压腿时的疼痛，才能让自己想起那段无知而敢于尝试、平淡而坚持努力的美好！工作中每次站在演讲台上淡定从容地展现时，我才深刻感受到舞蹈所带来的成长与改变。心中坚定，那舞步，永不停歇！

▲ 演出后来一张

如歌岁月中的青春回忆

徐百合子
2009 级 本科 社会学与人类学学院
2017 级 硕士 纽约大学
百度 行业创新业务部产品运营

至今提起中大、提起舞蹈团,我好像还能闻到练功房里汗水混合着胶皮地板的味道、演出前舞蹈室挂满各色演出服的味道、庆功酒的味道、红烧肉的味道,还有家的味道。

还记得入团的时候,那本载满舞蹈团故事和师兄师姐光辉历史的《舞出我天地——中山大学舞蹈团文集》,是多少师弟师妹仰望的标杆。今年又赶上《舞出我天地——中山大学舞蹈团文集(续)》的筹备,作为 2009 年入学的我们也已经毕业 7 年了,提起 7 年前的故事,很多细节都已模糊。于是我翻出 7 年前的照片,试图从照片留下的信息里回忆那 4 年最美的青春时光和时光里的人、事、物……

一、加入舞蹈团

我是入学后第二年加入舞蹈团的,至于为什么没有一进校就加入,我也很纳闷。当年"百团大战"的时候,流连过那么多社团的摊位,唯独没看到舞蹈团的摊位。大学第一年,我在礼仪队、广播台、辩论队待过,正好赶上 2010 年广州亚运会,跟随学校组织参与了很多亚运宣传的工作,也是在这个过程中,遇到了媛嫄和张天这些好朋友。后来才通过大家的介绍来到舞蹈团。初入舞蹈团,跳的第一支舞蹈是《燃烧的火焰》,一支热烈的西班牙舞。舞蹈团的传统,是师兄带师弟,师姐带师妹,一个一个动作地教,一个一个细节地抠。加入舞蹈团的同学,并不都是精通舞蹈的专业选手,甚至可以说,大部分都只是对舞蹈抱有热情的门外汉,所以师兄师姐的教学压力可想而知。但是好在师兄师姐们教得耐心,我们学得也很积极,通过每周二、周四晚上 9 点的日常训练,大

▲徐百合子纽约大学公共关系与企业传播学院公共关系系 2017 级硕士毕业照

家竟然也快速地掌握了舞蹈的要领。最让我印象深刻的就是郭帅，他用简笔画配合口诀的方式，把西班牙舞的细节从头到尾、一个一个动作誊写在了两张 A4 纸上，虽然细看显得青涩稚嫩，但是舞蹈团细致的日常教学，和同学们高涨的学习热情可见一斑。

二、登上舞台

舞台对于每一个舞蹈团成员来说，都是神圣的。小到熊德龙一楼大排练厅的演出前团内汇报，大到梁銶琚堂 1000 多观众的迎新演出、中山纪念堂的校庆表演、CCTV 演播厅内的央视节目，每一次表演都要经历无数的排练和汗水。还记得每一次大型演出之前，舞团的灵魂人物——武昌林老师，都要亲自上台嘱咐我们演出前的注意事项。每一次他都会强调，作为一个演员，只要是出现在观众的视野中，哪怕是在舞台的侧幕外，但是能被观众看见，都要打起十二分的精气神，以最饱满的精神面貌示人。舞台的幕布就是舞蹈人的精气神，大幕拉开的时候，灯光打在每个人的身上，演员就得进入角色，下场的时候是绝不能碰到幕布的，幕布一晃，观众的注意力就分散了。就是这样专业的要求，保证了舞蹈团每一场演出的精彩。也是这种追求卓越的精神，让每个舞蹈团成员从入学到毕业、在工作和生活中都带着一股精气神。

▲徐百合子艺术照

三、告别母校

毕业是大学 4 年绕不开的话题。对于舞蹈团成员来说，毕业有着另外一层意义，那就是舞蹈团的毕业专场演出。作为舞蹈团甚至是中山大学一年一度的毕业季重头戏，舞蹈团的毕业演出可谓举全团之力筹备的年度活动，也是每一个即将毕业的舞蹈团成员最期待的演出。还记得 2013 年毕业季前夕，我们全体女生希望排演一支新的舞蹈《梦里寻她千百度》，几十个姑娘聚在一起铆足了劲儿，抠动作、抠细节、抠队形。每周我们都会聚在舞蹈室里，跟着视频一遍一遍地反复练习。这个舞蹈有很多蹲起的动作，对膝盖的压力很大。腿疼了我们就戴上护膝，再疼就贴膏药喷药水。就在上台前一个月的一次练习中，我在做一个蹲起的动作时突然扭伤了膝盖，几秒钟膝盖就肿得像馒头一样大，钻心

的疼痛让我忍不住流泪。更让我难过的是，排练了那么久，在最后关头无法上台，这是大学4年最大的遗憾。在我受伤后，舞蹈团的同学们都很照顾我，陪我去医院、帮我打饭、给我买药，让我感受到家的温暖。未能登上舞台的遗憾，也在同学们的关心和帮助下冲淡了不少。

四、写在最后

关于舞蹈团的记忆，是回忆起大学4年生活时最鲜明的一段。友情、爱情，甚至亲情，都凝聚在那段如歌的岁月里。转眼间11年过去了，也许当年大学期间的很多人都已疏于联络，但是舞蹈团永远像一个精神归宿一样，凝聚着一群人。那是一群在大学时代最亮眼的人，他们青春、光彩、坚韧、昂扬；他们有着同一个名字；他们永远跨着大步、甩着马尾辫，走在康乐园的大路上。

▲我们正年轻

神的孩子　都在跳舞

高杉杉
2009 级 本科 翻译学院
2013 级 硕士 香港大学社会科学学院
建银国际（控股）有限公司 董事长秘书

 多年来，我时常回想起那个画面。那是大二那年冬天的夜晚，舞蹈团例行训练的日子，南校园大四的师兄来到珠海校区舞蹈室，带着我们一群人叽叽喳喳地学习武老师新教的《踏雪寻梅》。古典舞的身法我彼时还不能自如掌握，组合动作虽洒脱飘逸，往我身上一套却全无韵味。两个小时的训练转眼到了尾声，师兄在教室前面总结当天的训练，言语间依旧是满满的肯定与鼓励，但我心里仍在暗自着急，抹一把脸上的汗，满脑子都在回忆新学的动作。最后，师兄分享了他个人学习舞蹈的心得，并留下一句话——"神的孩子，都在跳舞"。

 初次听到这句话，只觉得师兄言辞恳切，风度翩翩，并没有预见这句话会影响我至今。当我一个人在舞蹈室耗腿吊腰苦学单双三时，当我坐在地上拧干汗湿的练功服、揉着满腿的淤青时，当我毕业后孤身来港还坚持租着小小的练功房、呼朋引伴一块学舞时，这句话总会突然回响在我耳边，就这样支撑了我足足 10 年。

 于我而言，加入中大舞蹈团并非什么意料之外的安排。我 4 岁开始学舞，主攻芭蕾舞和民族舞，在校期间一直是校队出勤率最高的成员，周末也四处参加训练班。2009 年入学后，我就主动接触了舞蹈团的师兄师姐，并顺利通过筛选成了舞蹈团的一分子。初期的训练并不如我想象中顺利：技巧软度比不上特长生；常年练习芭蕾舞留下了"面瘫"的毛病，跳起完整的剧目仿佛在"被迫营业"；以及作为小师妹残存的拘谨和矜持，导致和异性搭档时居然还有点放不开……总而言之，在舞蹈团接触的一切，都颠覆了我早期对于舞蹈的认知，这些认知在带给我压力的同时，又让我充满期待和新鲜感。4 年来，我听着武老师幽默生动而不失严格地讲解动作、传授表演，跟着大部队在各校区间往返训练、上台演出、排练单双三，也被选中参与了暑期"三下乡"、中央电视台《毕业歌》录制、广州大学生艺术展演等，并在大四那年以最后的毕业汇报演出，为这 4 年的酸甜苦辣画下一个完美的句号。如今回首，只是弹指一挥间。

 犹记得 2013 年夏天，我们挥洒着汗水完成了最后一场毕业演出，妈妈在台下看完了全场后，说我的眼神里终于言之有物，舞蹈终于能够打动人心。我听了心中一动，这才突然体会到师兄那句话的意思。4 年来，我们仿佛真的成了神的孩子，怀揣着一颗赤子之心，流着汗、流着泪，只为了将满腔的赤诚捧在舞台的追光下，

捧到观众的眼里、心底。4年来，我听着武老师的谆谆教诲："站在台上，每个人都是角儿"，"好演员就是不论站在什么位置，都拿出最好的状态，这才对得起台下的观众"……渐渐地，我不再执着于担任领舞还是配角，不再执着于有没有属于自己的那一束追光，不再和别人攀比技巧的炫目程度甚至动作的绝对精准，而将心思转向怎么揣摩人物、怎么入戏、怎么通过表演向观众传达情绪引起共鸣。时隔多年，我再也没有遇见过如此纯粹的一群人，再也没有当年为着一个单纯的目标齐心协力的机会，再也没有让人想起便心中一荡的温柔回忆。

在舞蹈团的4年，我仿佛置身于舞蹈艺术的象牙塔，不仅认识了一帮终身好友，了解了舞台表演的精髓，更让我获得了在困境中坚持韬光养晦、等待厚积薄发的强大内心。离开中大后，我独自在香港漂了整整7年，其间遇到的艰难困苦数不胜数，我皆是凭着中大舞蹈团"祖传"的这股精气神挺了过来。当受到不公的对待、能力遭到质疑时，我坚信一步一个脚印，付出了努力，洒下了汗水，种下的种子总有破土而出的那天；当在工作中体会到怀才不遇的无奈时，我便用心向下扎根、向上开花，拿出舞蹈演员对观众负责的态度，即便作为配角，也应当以十二分的精神抓住每一次机会、对待每一次展示……

人生如戏，戏如人生。学舞蹈，即是学做人。从大学4年的舞蹈团经历中汲取的养分可谓后劲十足，我在年复一年的咀嚼和顿悟中，逐渐成长为一棵参天大树，即使离开了家人、师长的庇佑，也依然能在风雨中屹立不倒，逐渐在异地他乡站稳脚跟。如今只身在港，我还依然保持每周参加舞蹈训练的习惯，也利用参加各种活动的机会组织公司同事们一起学舞，并借此结交了不少志同道合的好友。

▲高杉杉在香港大学社会科学学院毕业典礼上

随着武老师光荣完成了教学任务，中大舞蹈团也将翻开新的篇章。当然我坚信——舞蹈不死，团魂不灭！一代又一代的中大人将会继续像神的孩子那般，捧着一颗纯粹鲜活的心，前赴后继，在梁銶琚乃至更大更广阔的舞台上，将中大舞蹈团的精神传承下去！

神的孩子，都在跳舞。

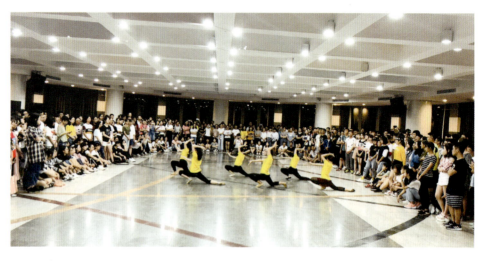

▲公开课

在舞蹈中寻找自我

郭帅
2009 级 本科 社会学与人类学学院
前采乐品牌运营总监
现某美妆品牌创始人

在 18 岁以前，我从来没有想过我会和舞蹈结缘，更不会预料到在中大会和舞蹈团、武老师结缘，而一切缘分就这么奇妙地开始了。

一、懵懂的自我

在距离广州约 2000 千米之外的山西五台，长年干燥寒冷，贫瘠崎岖的土地上生长着稀稀落落的玉米棒棒。每次见了我，种了一辈子地的姥姥都会不断重复着那句："帅子，你一定要好好念书！"朴实无华的农民们相信：只有读书，才能过上好日子。就这样日复一日，每天用 18 个小时来学习是我青少年生命中的全部，至于读书是不是我真正要的，这不重要。我就像是一只茫然地游荡在一望无际大草原上的绵羊，懵懵懂懂地来到了"羊城"广州，来到了改变我一生的中山大学。

二、迷失的自我

2009 年的广州，繁华又拥挤。在新生报到那天，我一个人拖着行李到达广州东站，当时因为不会坐地铁，就选择坐公交，结果还坐错了车，那天我成为我们学院最后一个报到的新生。

很幸运，舍友是个舞蹈特长生，开学没几天，我被他拉着走进了武老师的舞蹈团招新现场。"舞蹈，这么高大上的玩意儿，我也去瞧瞧！" 充满好奇又有点小自信的我当场被武老师的恰恰舞搞晕了，"1、2、3、4，恰恰恰"，可是我就是踩不到点上，完全没有节奏感。很快一个小时的试练结束了，毫无悬念，我被刷下去了，那一瞬间我的内心充满了空虚和失落。当我走到

▲郭帅个人照

舞蹈室门口的时候，武老师看了一眼我的舍友，又看了看我："以后你也来练舞吧，以后要好好练，多练习啊！" 我愣了一秒，看了看武老师，瞬间感觉到他身上有一层背景光亮了起来，与此同时，我对舞蹈也有了更多的憧憬，当晚回去我就在宿舍外面的走廊重复练，结果凌晨一点多的时候被宿管看到呵斥回去了。

对于舞蹈的未来，我想得很美，可万万没想到这是"噩梦"的开始，当时按照惯例，由2007级的豪杰师兄们带着2009级的新生练习《燃烧的火焰》，当我看到前后左右都是一米八的大高个子，再看看自己这个立在鹤群的"小弱鸡"，一股自卑与无力感又重新包围了我。

说实话，舞蹈团的平均水平真的很高，不只是外形高挑，团里的师兄师姐们优秀到不是保研就是国家公务员，不是出国就是进外企。优越家庭培养出来的气质经过舞蹈的激发，一个个真的是充满了人中龙凤之姿。当时搞得村里来的我特别自卑，这种自卑击垮了我读书以来积累的骄傲。当时的我，只看到了别人，而看不到自己，就像一个小羊走进了茂盛浓密的森林，被上下左右的绿色迷了眼。

三、放空的自我

武老师说："个子小不要紧，当年有个师兄不服输，压腿压到断筋，他的名作《暗战》至今还挂在舞蹈室墙上成了众人仰望的经典。"最后，在舍友玉卓的帮助下，我选了一个傣族男子独舞《望月》。每天晚上一有空就去舞蹈室练习，武老师每次见到我都说："舞蹈要多练，多练就会了。"慢慢地我开始找到了一点感觉，舞蹈不只是记住舞蹈动作，更要把自己融入其中。忘掉自己现在的身份，仔细想象，去体会舞蹈中傣族男子的追求，以及感悟他把对心上人的思念寄托给月亮的情怀。

后来在练习藏族男子群舞《扎西德勒》时，一开始有一个弯腰的动作，大家也只是做着弯腰的动作，这个时候武老师说："把自己想象成被压迫的农奴，你们现在背上压着沉重的担子，快要喘不过气了。"这样一说，我们也很快就进入舞蹈的世界，随着音乐的起伏，在舞蹈室里演绎着农奴翻身的画面。

舞蹈原来不只是舞蹈技巧，更重要的是它是一种角色体验。在舞蹈中你忘了真实的自己，在舞蹈中你体验着完全不同的角色以及心路历程。而这也会成为你真实世界中的精神食粮，从一个又一个的角色中感悟生活的丰富与多样。与此同时，我也明白了每个人都有不同的角色，我们努力扮演好自己的角色就行了，这是对自己的尊重。我可以欣赏其他人的优秀，但是无需贬低自己的不足。此时的我就像一个行走在森林里的绵羊遇到了一条甘甜的溪流，一餐饱饮之后消除了很多旅途的困顿。

四、坚定的自我

时间过得很快，来到广州已经11年了，每年有机会还是要去看看武老师，经常看看他的朋友圈。忽然发现，他竟然带过20多届学生了，从他朋友圈中可以看

到曾经帅气高挑的师兄有了小肚子，亭亭玉立的师姐也抱起了孩子，还看到新入舞蹈团的萌新学弟学妹在学西班牙舞蹈。我又想起了那个曾经大家一起流过汗水的舞蹈室，武老师就像一个牧羊人，把一批又一批的小羊圈起来喂它们吃草，把一批又一批的大羊放归草原森林，而他一直守着羊圈，守着舞蹈室，守着舞蹈团，守了差不多30年，他是一个真正的纯粹的舞蹈教育家。而我也在不断寻找着真正的自我，努力沿着自己喜欢的道路一直走下去，希望也能像他一样坚持所爱30年。

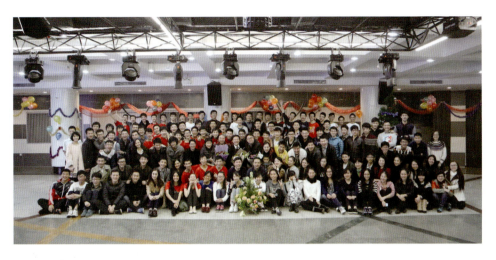

▲欢聚一堂

热爱难能可贵

陶飞宇
2009 级 本科 信息科学与技术学院[①]
广州荔支网络技术有限公司 团支部书记 政府事务副总监

 上学的时候，我也假装做过几年"文艺青年"，我曾在合唱团、舞蹈团"打过酱油"。坦白地说，我除了声音好听一点之外，无论唱歌还是跳舞，都没有什么"艺术细胞"，也没有沉下心去苦练什么绝活。因此，相比于书写在舞蹈团不算出众的自己，我更想写一写，通过母校舞蹈团让我认识的，发着光的他们。

一、菊爸

 菊爸大名岑骏，就读于软件学院[②]，是我的同年[③]，我们最初相识是因为1758[④]，后因舞蹈团而更加深入了解对方。
 2010 年，我们身为各自院学生会的"老人"，共同策划了第四届 1758。正是策划过程中，他逐渐地吸引了我的注意。
 当时校园内的教室关门较早，为了策划舞会，我们通常会选择校外的桌游室甚至大排档。有一天会议结束得较晚，我们一起走回宿舍区。通常，年轻人都会边走路边唱个歌，这哥们儿比较"硬核"，直接给我们伴起了舞。在我一个外行人看来，他的身姿谈不上曼妙，可眉宇间散发的那种对舞蹈的喜爱以及对自身表达的自信，是实实在在的，是足够打动人的。他也从来没吝啬过自己对舞蹈的喜爱，每每闲下来，他都要起个范儿，和着自己哼唱的旋律，来一段"才艺展示"。
 后来我才知道，他并没有学习舞蹈的经历，只是因为最初的一点点喜欢而加入了中山大学舞蹈团，从此便一发而不可收拾。
 他的爱人 Nina 也是舞蹈爱好者，现在亦从事着一份和舞蹈相关的工作。2012 年 12 月的某一天，他和 Nina 参加某活动，到现在我还清晰地记得，他们俩共同表演了一段舞蹈《执手百年》，两个人用丰富的舞蹈语言为大家讲述了一双青梅竹马的少男少女变成相濡以沫的老爷爷和老奶奶的故事。

[①] 后经院系调整，更名为电子与信息工程学院。
[②] 后经院系调整，并入数据科学与计算机学院。
[③] 同年，科举时代称同榜或同一年考中者，此处指同年考入中大。
[④] 1758（一起舞吧）是由中山大学信息科学与技术学院、软件学院、传播与设计学院和法学院联合发起并主办的学生新年舞会。

那时的我在想，这应该是我出生以来看过最棒的舞蹈了。舞台上的岑骏，一举一动、一颦一笑，完美地诠释了坐在门墩儿上的那个"小小子儿"关于爱情的一切，从童年的玩伴到恋爱的火热，从争执的裂痕到相互扶持的一生。

我在台下，看到了一个人对舞蹈的热爱。

二、老武

和老武是在"三下乡"认识的。

其实应该说，我是通过舞蹈团认识的武老师，而武老师则是在"三下乡"的时候才真的认识了我。

他的微信名叫"我真的是老武"，可熟悉武老师的人都知道，他最爱跟学生们在一起，常年笑嘻嘻的，一点儿都不老。他会给学生们做饭、洗衣服，在他看来，舞蹈团的后生们就是他的孩子。因此，学生们也爱称他"武爹"。

他有一大爱好，就是"炫耀"。我经常在他的朋友圈里看到他又和哪个学生吃饭了，哪一级的学生又从哪里给他寄来了什么。除了发吃饭的场景或是礼物的照片之外，他通常还会配上具体是哪个学生，在哪一年演出的照片。

跟他吃饭聊天的时候，他除了讲自己的工作以外，最喜欢说的，就是哪次演出，哪个学生做了什么糗事，或是哪一年他带过的哪个学生，现在去了哪里发展，学生发展得越好，他就越眉飞色舞。

可排练中的他却跟换了一个人似的，几乎从来不笑，有时候声音一大，甚至能直接把女孩子吓哭。可每当那些女孩子看到自己剧照后，又会哭哭啼啼地抱住他："谢谢武爹！"唉，女孩子可真是奇怪。

去年，武老师退休了。他在梁銶琚堂举办了最后一次个人教学专场，百余位中大学子在校内外领导、师生的注目下大放异彩。或许在未来，这些学生又将成为武老师"炫耀"的资本。桃李满园，真的是一个老师最大的成就啊。

我在校园，看到了一个人对学生的热爱。

我一直很欣赏珠海的一家科技企业的口号——"追求源于热爱"。很多时候，我们都会在不屑于他人成功的同时，预设

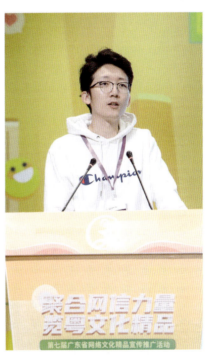

▲陶飞宇在第七届广东省网络文化精品宣传推广活动演讲

一个"如果我也"的结果,而忘了关注他人那些一点一滴的积累和持之以恒的付出。

值此校庆百年到来之际,我十分感谢本书编者的邀约,亦十分感谢我的母校,我永远的精神家园——中山大学。感谢母校,让我通过舞蹈团认识了许许多多满腔热情、追求极致的人们,让我看到了物欲横流的社会中那股发自内心向上生长的力量。

在此,我也由衷地祝愿每一位即将来到中山大学就读的学弟学妹们能够找到自己真正热爱的事业,并为之不懈追求。

祝母校桃李芬芳,才俊辈出。

▲ 上大课

追 光

曾亮亮
2009 级 本科 地球科学系
2013 级 硕士 地球科学与地质工程学院
华南农业大学 副主任科员

现在是晚上 11 点 24 分,窗外的空气有些潮湿,微微清冷的风把我带回了薄雾中的逸仙大道。我转过头,看到窗外的路灯像极了珠海赤红海面上的日出,星空像珠江霓虹闪烁的水面,路上少有人影,仿佛再过 5 分钟我就会看到榕十的栏杆、181 的铁门……此刻的我,在中大故地上新起的红砖绿瓦中,回想起在中大舞蹈团的故事,思绪越来越模糊,而记忆的碎片越来越清晰。

和舞蹈团的很多兄弟姐妹一样,我进入舞蹈团纯属意外,而留在舞蹈团的原因也和大家一样,出于热爱。我热爱舞蹈团的光彩,也热爱舞蹈团赋予我的光芒。

▲曾亮亮近照

我错过了 2009 年 10 月"百团大战"的招新,进入舞蹈团是在 2010 年春季。经过一个学期的训练和洗礼,还留在舞蹈团珠海校区的同学们身上都闪耀着光芒,那是久经刻苦训练留下的痕迹,让我感受到自己的黯淡,也让我向往。那时候我们身上充满着纯粹的青春气息,是《西班牙之火》的热烈,也是《扎西德勒》的喜悦,是想让黯淡的自己发光。2010 年 11 月,受珠海校区青年志愿者协会邀请到湾仔社区表演,我完成了第一次上台演出,虽然记忆中的演出让人只敢回想,不敢回看,却也让我感觉到自己似乎可以有一丝光芒。

2011年夏天,"迎来送往"的2009级舞蹈团珠海校区成员成了被热情送别的一方。在榕园三楼演出后,我们从珠海搬到了海珠区,紧接着,就跟着武老师走上了中央电视台《毕业歌》的舞台。刚登过一个校区的舞台,竟然就有机会进入国家最高级别媒体的演播厅,这对我们来说是何等的幸运和荣光!我们为此流汗,也将自己打磨得更亮。在为上台做准备的一个多月时间里,我真正感受到了舞蹈团的魅力所在:不是俊男美女,也不是潇洒舞姿,而是一届又一届传承下来的强大凝聚力,它是我们舞蹈时旋转的轴,是我们在外奔忙时牵挂的锚,是我们分享彼此光芒的线。在中大舞蹈团的7年,我们携手前行,雕塑出更好的自己,散发出七彩的光。

在2011年的央视之旅后,舞蹈团进入了一年一专场的疯狂节奏中,这对于没有艺术专业的高校是不可思议的。身为这"疯狂"和"不可思议"的演绎者和见证者,我觉得自己是努力且幸运的:2012年的"青春舞月"中和兄弟们排出了《孤鸿》,2013年的"五月·舞月"投入了《黄河》的滚滚潮流,2014年跟着《山高水长》登上了中山纪念堂的舞台。我努力散发着光芒,也幸运地欣赏着舞蹈团所有兄弟姐妹的闪耀。

如今的我,在中大故地上的崭新校园里工作、生活着,感受着校园里古老而又青春的气息,延续着我的努力,追逐着我的幸运。我看着窗外深夜时刻还捧着书在路上走的年轻人,月光追着他们的影子,一如当年我们走出舞蹈室的景象。

时光追赶着我们,我们追着光。

▲古典舞《孤鸿》剧照(右三为曾亮亮)

舞·忆

谭乔尹
2009 级 本科 翻译学院
广州羽珊文化传媒有限公司 创始人 / 董事
美妆时尚自媒体 KOL 模特 演员

还记得那年夏天,我以一名舞蹈特长生的身份,收到了来自中大的录取通知书,作为一名南方姑娘,能在中大读完 4 年大学是何等的荣幸。舞蹈除了赋予我修长的身材、较好的气质以外,还能让我有幸进入国内一流的大学学习。

一、舞与团

在中大读书的时光里,我认识了很多优秀的校友,也在舞蹈团结交了各位兄弟姐妹们。练舞的日常让我对舞蹈也有了新的理解,作为一名特长生,从一进学校开始好像就肩负着一种责任,除了完成自己舞蹈表演的部分,还要去帮助别人,一起共同成长。舞蹈团就像一个小社会,有趣的事蛮多,有励志的,有成长的,也有八卦的,像一个大家庭,我在这个大家庭里开心地度过了 4 年的大学时光。我在舞蹈团常听武老师说的一句话是:学舞蹈,学做人。原来的我比较注重舞艺的精湛,加入舞蹈团后让我更加关注舞德的修炼。我觉得在大学里选择一个社团是必要的,这是进入社会的一个铺垫,除了可以学到一门技术外,还能学会一些做人的道理,让你在进入社会前就更加有价值。

▲谭乔尹个人照

二、舞与生活

从小习舞,能坚持下来是因为它既是我的爱好,同时也给我带来了成就感,从零零散散的舞蹈动作到一支富有感情的成品舞蹈,一呼一吸,一开一合,行云流水间可以看到自己的付出和坚持。在生活中,舞蹈深深地影响着我,自娱、健身、社

▲谭乔尹艺术照

交都离不开舞蹈,舞蹈是由内而外的自我熏陶,举手投足间的自然流露。

三、舞与工作

舞蹈作为我的一门才艺,始终能让我在工作中更加出彩,无论我是从事模特演员的工作,还是时尚美妆博主,创作和演绎的同时,很多灵感都来源于舞蹈的修炼。舞蹈让我学会吃苦,学会坚持,学会尽善尽美。目前我有一家自己的自媒体公司,在自己的领域里有一片小天地,但是还需要努力和前行,舞蹈将会一直陪我走下去。

希望各位兄弟姐妹们在各自的领域都能舞出天地,拥有自己的一片天地。

▲演出前再强调一遍

奔腾的警服

方正
2004 级 本科 数学与计算科学学院
2009 级 硕士 浙江警察学院
浙江省乐清市公安局北白象派出所 禁毒中队中队长

犹记得少年时，在校园里的自信满满，在舞蹈室的挥汗如雨，在舞台上的热情洋溢，舞蹈室的一幕幕，已然成了人生中的珍贵记忆。毕业之后，我考上了公务员，再次进入校园进行了两年的学习，彼时的校园，是令行禁止、忠诚严谨，校风和中山大学截然不同。然而，在这座培养国家卫士的校园里，我同样舞起了弗拉门戈舞，英姿飒爽，把舞蹈团的气息带到了这里，我俨然成了学生们的偶像。接下来，我牵头在警营里"拉壮丁"，为学校选送了一批"高质量"的男同学参加学校操练汇报，还帮学妹们指导舞蹈表演，参加学校的各类文艺演出更是不在话下，成了学校里的小明星。如果没有中大舞蹈团，没有那本科 4 年团长生涯的历练，就没有这些动人的舞蹈，也建立不起这样一支优秀的队伍。

警校毕业之后，我成了一名正式的人民警察，从事基层各项工作。我把在舞蹈团的热情、自信带到了工作中。管理社区时，微笑面对辖区百姓，积极改善社区安防，主动调解群众矛盾；办理案件时，专心侦查破案，伺机抓捕罪犯，灵活审讯破

▲方正家庭照

案；负责后勤时，细心梳理内务，用心领会意图，耐心编辑报告。领导说我能文能武，很信任我，交给我的任务，他总是很放心，很快我就成了单位的骨干。后来我也顺利娶到了同样从事警察工作的夫人，生了2个可爱的宝宝，拥有了美满幸福的家庭。

我一直特别怀念舞蹈团的岁月，有空去广州出差，都不忘跑去舞蹈团看看武老师，总想着和武老师多聊聊天，让自己心里更踏实一些。因为总是想起，总是怀念，总是感谢。正是舞蹈团，让我学会自信对待生活，让我学会勇敢面对挫折，让我学会乐观面对人生。人生每每有所起伏时，我总会想起老师说的，舞蹈团最重要的，就是教会学生做人。是的，做好自己，不忘初心，竭尽全力，坦然面对，无愧于心。总之，好好做人。

▲方正、谢聪聪伉俪照

时间过得飞快，武爹已经退休，我也当了爸爸，今年毕业的学妹学弟已和自己隔了一轮多，作为中山大学舞蹈团的一员，我一直很自豪。那天单位组织双警家庭拍照，摄影师偶然得知我会舞蹈，执意让我摆几个动作，嘿嘿，挺好，趁机把警服"奔腾"了起来，夫人会心一笑，咔嚓，成就经典。

舞蹈精神，已印在骨髓。

2010 级

筛　　子

王楚
2010 级 本科 翻译学院
原万达集团总部 品牌总监
创业公司 CEO

　　从大一加入中山大学舞蹈团到大学毕业，我仿佛把人生的各个阶段都走了一遭。大一的时候每晚练舞，珠海校区的舞蹈室挤满了人，我站在最后一排，没有自信，带着女孩天然的羞涩，怕动作做不好被人笑话，怕武老师看到我跟不上动作，也怕挤占了人人都想占有的好位置。半学期过去了，教室的人越来越少，原来站不开转不起来的空间变得越来越宽敞。我也一点点往前排挪了，就像生活和工作一样，慢慢地淘汰掉一批随时想放弃的人，也筛选掉了一批对舞蹈没有浓厚兴趣的人。有的人不甘于现状，想在演出时惊鸿霓裳，但就是不愿意做疼到流泪的基训；有的人踏踏实实，没有诉苦，风雨无阻，下雨时舞蹈室门口经常一排摆着几十把撑开的雨伞。

　　大二、大三的时候去南校园演出，大概是每个舞团人最期待的事了。一群20岁的孩子化着浓艳的舞台妆，蹲在梁銶琚后台外面吃盒饭，每一口都是快乐和兴奋。一晃10年过去了，好像我的脑海里只记得那些快乐。很多人钟情舞蹈团都是始于迎新晚会的《西班牙之火》；很多人爱上舞蹈团，更多的还是因为团魂武老师和团里的好朋友。10年后，我能常常联系的校友，很多都是舞蹈团的好姐妹。

▲王楚在《财富》MPW女性峰会上

要说舞蹈团的经历给我带来的影响，第一个就是提高标准。在工作中，包括现在的创业，我也依旧提醒自己，要树立比别人更高的标准，付出比别人更多的努力，拿出比别人更快的行动，干出比别人更好的成绩。谈融资的时候，我拿着商业计划书谈到了天使轮和A轮3500万元的融资意向，不是因为自己背后有什么强大的背景，靠的就是创始人里只有我敢拿出最高的标准来要求自己、要求团队、要求我们的品质和服务——结果＝目标×标准。

第二个是合作。跳好一支舞，要的是协同，是全体的配合。马云说，30%的人永远不可能相信你。这只是个虚晃的数字，但我在创业过程中也慢慢悟出了这个真理。不要让你的同事为你干活，而让他们为我们的目标干活，共同努力，团结在一个共同的目标下，要比团结在一个企业家底下容易得多。所以，我首先要说服大家认同共同的理想。创业公司不是养老院，不是搞慈善，永远是在试错、失败、重来、颠覆、推翻、继续重来，直到完美。我们团队连睡觉时脑子里都是在解决工作问题，这个常人难以承受的过程，不正像我们舞蹈团的排练一样吗？

无论如何都得谢谢武老师这么多年的不辞辛苦、各位师兄师姐的尽心尽责，咱们舞团人、舞团魂，聚是一团火，散是满天星。

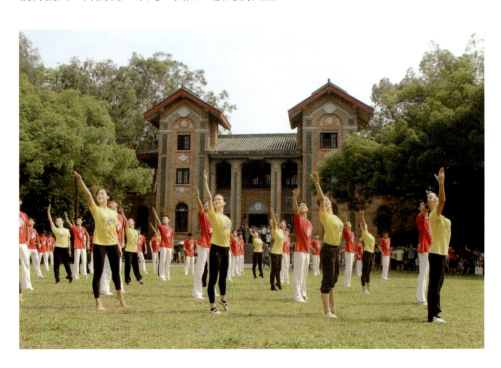

▲阳光下的我们

忆青葱舞蹈岁月

甘坛焕
2010 级 本科 生命科学学院
2015 级 博士 香港大学
中信证券 医药行业研究员

大学 4 年的生活是多元的，有学习、社团、朋友和生活。每个人的大学都独一无二，毕业多年后回想大学时光，每个毕业生脑海里浮现的画面也不尽相同。对我而言，最让我回味的，不是曾经认为最重要的学习和 GPA，不是在图书馆备考的那些日夜，而是追逐爱好，是做过的那些最释放自我、酣畅淋漓、想起来依旧让人热血沸腾的事。回忆将我拉向待了 2 年的珠海校区，那里有亚洲最长的教学楼、逸仙大道、岁月湖、隐湖，还有挥洒过热汗的中山大学舞蹈团。

一、着迷与入团

清晰记得初次认识舞蹈团是在大一迎新晚会上的压轴表演——舞蹈团的《西班牙之火》。从挥动的第一个动作开始，台上的师兄师姐就把全场镇住了。师姐们身穿大红裙、头戴鲜花，热情奔放，师兄们舞蹈动作干脆利索、尽显英姿。舞蹈演员们动作到位，整齐划一，气场强大，现场观众都被深深吸引住，表演结束后，台下爆发出经久不息的掌声。舞蹈从那一刻起便在我心中埋下了种子，到了招新的时候我便果断报名参加。舞蹈团选拔团员过程也是个十分难忘的经历，舞蹈室里挤满的都是跟我一样在迎新晚会上被震撼住、决心要入团的新生。武老师选拔队员时，看中的是悟性和潜力，他现场教导大家几个动作后从每个同学面前走过，筛选有潜力的候选者。看着一个个同学被武老师选出去，剩下的名额越来越少，我越发紧张并带有一些沮丧。跟老师一起挑选团员的艺术特长生陈咏茵同学突然指着我说，老师，这位还可以。武老师走过来看了我几个动作后，点了点头，我就算是成功入团了。可能当时助我顺利进入舞蹈团的同学早就忘记了这段经历，但是我一直对此心怀感激，否则错过了舞蹈团会是我大学期间很大的遗憾。

二、挥洒汗水与体会艺术

顺利进入舞蹈团后便是密集的训练。"台上一分钟，台下十年功"，台上师兄师姐行云流水的舞蹈动作的背后是老师对一个个分解动作的指导和调整，毫不夸张

地说，动作的角度和力度的高要求已经精细到每根手指。每周一、周四晚9点到11点是高强度训练，包括压腿劈叉的柔韧度训练和"抠"舞蹈动作，每次结束后我都十分疲惫，回到宿舍就倒头大睡。感谢那段时光，让我的身体变得更结实，跳舞时的翻转跳跃也让我感受到远离学习工作后片刻的自我释放和酣畅淋漓。而更宝贵的收获是舞蹈鉴赏能力和共鸣的提高，经过舞蹈团短短2年的学习，虽还不能成为专业的舞者，但我对舞蹈的身段、气息、韵律、劲力和表达的情感有了更深刻的体会。现在的我欣赏舞蹈表演时比许多没经过舞蹈训练的人更加沉浸，很多时候仿佛气息都与舞者同步，身体有想要一起摆动起来的冲动，这大概就是舞蹈的共鸣。

▲甘坛焕香港大学李嘉诚医学院博士毕业照

三、淡出，感恩舞蹈团时光

由于修读了双学位，我每天晚上都要去南校园上课，到了大四后开始参加外地实习，慢慢地就淡出舞蹈团了。相比其他很多舞蹈团团友，我只待了短短2年。后来舞蹈团去北京参加中央电视台的节目录制以及"三下乡"演出，我不能和小伙伴一起继续在舞蹈团这个艺术殿堂里享受，虽然觉得有些可惜，但我不遗憾。毕竟不是每个人都会以舞蹈为终身职业，有些人终有一天需要挥手告别，但会十分感恩在舞蹈团的这段宝贵经历。2年的专业训练，带给我的是伴随一生的艺术鉴赏能力的提高，这是舞蹈团送给我最宝贵的礼物。此外，舞蹈是一种能让我暂时释放工作压力、回归本真的方式。在写博士毕业论文期间，在我最忙、压力最大的时候，我还特地报了个舞蹈班，用舞蹈给自己"充电"。现在工作后，时间也越来越少，本科阶段大概是我能花大量时间在自己喜欢的事情上的最后一个阶段。我很感谢自己把握住了这个机会。如果有刚踏入大学的师弟师妹也对舞蹈感兴趣，我的建议是，去吧，趁你还有青春还有时间去追求自己所爱。

往 日 时 光

卢倩
2010 级 硕士 中法核工程与核技术学院
中广核铀业发展有限公司 公司治理及香港上市公司信息披露

相较我从小到大待过的舞蹈团而言，中山大学舞蹈团是最有人气的。记得入团去舞蹈室的第一天，一间不算小的舞蹈室密密地站满了人，楼层不高，没有明窗，镜子也蒙上了薄雾。由于武老师对男生身高的执念，有机会进来的男生至少在身高方面都有相当的"择偶权"了。所有进入舞蹈团的新人们都要从《西班牙之火》学起，熟悉的吉他和弦一直贯穿了我的大学前 2 年，直到现在每每听起，脑海还能浮现当时学姐学长的定格动作，在荷花池边三校区聚首挨蚊子咬但有酸奶喝的训练，我们在大大小小的舞台上一次又一次地演出。这些仿佛是昨天发生的画面，不知不觉已经是 10 年前的事情了。

在中山大学舞蹈团的数年时光里，我们一起"三下乡"，在车上共同唱起了《我的歌声里》，忙碌一天也不觉得累，只是能很快在车上睡着。去北京参加 CCTV 节目录制，至今我还为曾经擅自离队感到抱歉，但是在回程的火车上，舞蹈团伙伴们的关心和照顾也让我感到满满的暖意。去法国参与孔子学院的巡演并担任主持人，这让学习法语的我有机会来到法国，近距离接触法国文化，有趣的是，一位法国观众在演出结束后特意找到我说，你在台上要多笑。每年元旦的演出是最令人激动的，如果能跳藏族舞就更幸福了。但是记得有一年我表演的是傣族舞，时逢寒冬，又下着毛毛细雨，我们都穿着抹胸的演出服，上台的时候牙齿一直在打颤，边颤边笑的样子一定诡异极了。印象特别深刻的是一次在珠海风雨球场外搭台表演的舞蹈串烧，由于离我们的节目还有一段时间，大家都各自晃悠，直到临时被通知节目顺序调

▲卢倩舞蹈艺术照

整,串烧很快就要开始,我们冲到风雨球场内的洗手间换衣服,衣服换到一半,远处悠悠传来了串烧的音乐,满脸惊恐的几个伙伴衣服还没穿好就开始冲刺了,洗手间距离演出地隔着一个体育馆的距离,我们不顾形象地疯跑,边跑边提裤子,慌忙拉上背后的拉链,狼狈地到达台前又镇定自若地走上舞台。

在大学期间,学舞是幸福的,除了《西班牙之火》,还有《阿里郎》《花儿为什么这样红》《扎西德勒》《花儿》等。练舞的时光是自己的、专注的,喜欢黏在舞蹈室的我独自扒了七八个独舞,也扒了一些群舞,包括《且吟春雨》和《山水间》。而带着大家一起练舞让我结交了很多学妹学弟,也成就了我自己。现在我们一起聚会时,回想起来仍觉得有些遗憾,没有排出更多作品,遗憾我们有能力而没有打造出自己的团队品牌。舞蹈团贯穿了我整个大学生活,舞蹈团照惯例每年会有一场送旧演出,而大伙经历了6年送旧才终于把我送走。

我从学校出来工作后,回想某些过往的事情,才能渐渐体会到其中的不易。一是团队创建不易,本来男生容易排斥舞蹈,拉入团队不易,"百团大战"中团队成员们要各尽其才去筛选并拉人,通过筛选后老武要费尽口舌,做二次筛选。二是团队维持不易,不仅要有令人满意的舞蹈展现,训练过程中也要丰富多彩、有人情味,不仅是每任学长学姐在用心教舞,和学弟学妹们深入交流,还有武老师隔三差五地从广州坐大巴来到珠海亲自指点。三是团队出演不易,每次举办和组织演出,小到"三下乡",大到剧院式演出,台前台后行程安排、每位成员的吃穿住行、舞台设计布置、彩排及节目质量等方方面面都需要有所把控,也涉及大量沟通协调。就连这次征稿,由于我不擅长写作,文笔有限,也是在武老师的耐心鼓励劝说后,稿件才得以呈交。我至今仍是满怀感谢——因为一个人撑起了一个团,因为一个团撑起了我的大学青春,几乎占满了我人生最美好的一段年华,那是最快乐的回忆,也成就了我人生中的一段高光时刻。

青春的汗水，成长的印记

史册
2010级 本科 岭南学院
招商银行深圳分行

我是中山大学岭南学院2010级的史册，在母校即将迈入百年之际，作为一名在中大舞蹈团待了4年的人，谨以一些回忆及成长向母校献礼。

一、相聚·家人——2010—2011年（珠海）

作为珠海校区大一新生，选社团当然是重要之事，当年的我一下被舞蹈团招新所吸引，毫不犹豫地加入了舞蹈团这个大家庭。

在这里，我不仅收获了技能，更是收获了家人。记忆最深的是这一年的送旧演出。除了珠海校区的送旧演出，我们还参加了南校园的演出，表演了剧目《阿里郎》，演出完毕后我们坐上大巴车准备回珠海，舞蹈团广州校区的小伙伴们在车下集体欢送，热闹的场面让我既欣喜又感动，也让我体会到我们舞蹈团各校区都是一家人。

二、付出·回忆——2011—2012年（珠海）

大二这一年记忆最深刻的当属四校区联袂献上的"青春舞月"专场演出，我参演了剧目《花儿为什么这样红》，那是我大学4年经历的最大型的演出。

说起大型演出，就会想起大家一起吃盒饭的场景，剧场门厅、走廊、花园，地上一排排、台阶一排排，大家或蹲坐或站着。我们还开玩笑说："看我们像不像农民工？"虽然吃相"心酸"，但伙食真的不错哦。虽然这是记忆中的一个场景，但是那代表了我们的付出和认真，每一次演出都是一次珍贵的回忆。

三、成长·机会——2012—2013年（广州）

大三时，我迁到了南校区，在这边，我依然是舞蹈团的一员。当年校迎新晚会，舞蹈团出了一支舞蹈串烧，我表演了独舞片段《铃铛少女》。那是我代表舞蹈团成员上台表演的第一支独舞，是自己扒视频学会又经武老师指导的作品。它见证了我的成长，而这是舞蹈团给予我的机会。

四、相离·永念——2013—2014 年（广州）

大四代表着毕业，就这样，我在舞蹈团这个家庭里生活了 4 年。4 年间我从未离开，这里就是远离家乡的又一个家，有着一位亲如父母的大家长武老师，还有着一群互爱互助的家人。这里的经历我将永远怀念。

五、影响·记忆——2014 至今（深圳）

毕业后，我到了招商银行深圳分行工作。除了本职工作以外，从公司到全国，我参加了各种活动及比赛，舞蹈、主持、演讲、表演，哪里都有我，这些经历也让我成了公司里的"小知名人物"。小到帮朋友的婚礼派对编排节目，大到大型会议演出，还组织了不少活动。我爱旅行、爱生活，感谢中山大学给予我的教育，感谢舞蹈团给予我的能力及积极生活的态度，我爱中大，爱中大舞蹈团，喜欢那句"白云山高，珠江水长"，喜欢那件印有"舞"字的黄色 T 恤。

如今，无论谁问我，我都可以自豪地说我是中大人，我是中大舞蹈团的成员。那时我们亲切地称武老师为"老武"，现在想起来，武老师总是洋溢着特别向上的精神面貌和无限的精力，总是能帮我们抓住每一支舞蹈的精髓。在舞蹈团，我们不仅是学舞蹈艺术，更是感受生活态度。我们每个人都有进步、有成长，既收获了技能，也收获着"家人们"的爱。我好想回家看看，和家人们一起聚聚。以前总说在舞蹈室刻苦训练，打地铺时有老武的美味红烧肉，我就很遗憾没吃过，哪天回校也请武老师做给我尝尝呀！

最后，值此华诞，祝母校光辉历程更辉煌，桃李满天四海扬；祝中大舞蹈团蒸蒸日上展宏图，人才辈出谱华章！

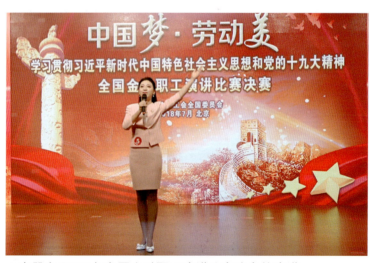

▲史册在 2018 年全国金融职工演讲比赛决赛的演讲

难 忘

江皇甫
2010 级 本科 社会学与人类学学院
2014 级 博士 清华大学

　　上大学以前，舞蹈对我而言是一个略显陌生的词汇。刚入学时，怀着对社团的好奇，我参加了中山大学舞蹈团的初训和选拔。当时，报名参加舞蹈团的人挤满了整间舞蹈室，武老师站在镜子前，带着大家做一些"奇怪"的舞蹈动作，后来才知是《弗拉门戈》的踩步和《扎西德勒》的踏步。那是我对舞蹈的第一印象，简单的"奇怪"的动作背后都是节奏、韵律和分寸感。

　　进入舞蹈团后，每周练功、学舞蹈就成了我们的必修课。从《热情的火焰》开始，我一共学习了《燃烧的火焰》《阿里郎》《扎西德勒》《黄河》《山高水长》5部集体舞作品，还跟随舞蹈团参加了CCTV-1《我们有一套》节目录制和多个校级活动的演出。演出背后是辛苦的。为一个演出练习到晚上10点半是常态，还要占用周末假期时间，"五一""十一"也不例外。最辛苦的莫过于夏天，7月的广州很是闷热，舞蹈团几十号人挤在熊德龙一楼的活动室，忍着高温，没有空调，穿着厚厚的藏袍，反反复复练习着动作。越是这个时候，武老师的要求反而越严格，一个动作不好必须全体重来，我们每个人大汗淋漓，心态都要崩溃了，后来练了好几次才最终收官。类似的经历有很多，下腰劈叉疼得我撕心裂肺，《黄河》的跳跃倒地需要硬磕髋骨，《山高水长》的埋头伏地常吸一嘴尘土，这些成了我对舞蹈的又一层理解——"辛苦"。台上一分钟，台下十年功，2年的舞蹈学习让我对这句俗语有了切身理解。

　　由于要参与学生会工作，大三之后我就不再参加舞蹈团活动了，因此错过了编排多人舞、独舞的机会，但我与舞蹈团同学的情谊始终都在。空闲时，我常到舞蹈室和同学

▲江皇甫清华大学公共管理学院博士毕业照

们围坐在武老师周围一起喝茶聊天，舞蹈团对我而言已经是一个集体家园，这里有唯美的舞蹈、甘怡的茶水、纯粹的友谊。"纯粹"是我对舞蹈的更深一层感悟，艺术源于生活，又高于生活，舞蹈不仅展示着美，也洗涤着心、融入着情。

时光飞逝，离开中大已有6年，舞蹈团早已成为我大学青春的符号之一，时常念起，格外珍惜。希望师弟师妹们也能带着一分好奇加入舞蹈团，经受辛苦，获得纯粹，为大学青春留下一抹别样的亮色。

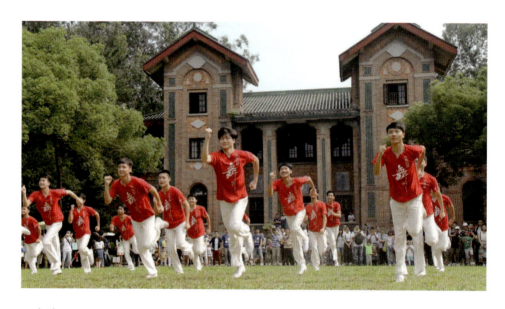

▲奔跑吧

从凑数到热爱——忆我与中大舞蹈团的二三事

李哲丰
2010 级 本科 生命科学学院
2015 级 博士 俄亥俄州立大学
礼来公司 研发工程师

 10 年是个很奇妙的时间维度，乍一听很长，回想起来又很短，放到人生的尺度下又的确很长。10 年这个维度也频频被许多文艺工作者使用，譬如宋朝苏姓大 V，譬如千禧年总是霸榜的吹神，又譬如蚂蚁竞走大赛的创始人……从前未曾切身体会到"10 年"的威力，直到最近老武在微信里发来的一声"衰仔"，我才意识到我与中山大学、与中山大学舞蹈团，已经相遇 10 年了。

 虽说自小由于各种机缘巧合，也没少和文艺界打交道，但我的确没想到我会和舞蹈，尤其是和民族舞沾上边。记得后来在舞蹈团没少听各路毕业多年的"大神"回忆自己被暗中观察的老武连哄带忽悠地"骗"进组织的光辉历史，有军训被盯上的，有在篮球场边被发展的，还有"百团大战"上被热情的美女师姐们冲昏了头脑的，

▲李哲丰美国俄亥俄州立大学药剂与药理专业博士毕业照

以及作为添头被顺带捎上的。小弟不才,正是最后这一类。记得那会儿我和泽佳陪着咱们生科院新生中的公认"级草"阿骚哥一起混迹于珠海的"百团大战",舞蹈团的一众帅哥美女簇拥着骚哥想劝他去试训却僵持不下,我和泽佳就被一句"你俩陪着你这好兄弟一起去吧"而迷迷糊糊地走进了舞蹈室,骚哥自然没多久就不再去了,却不曾想这舞蹈室成了我和泽佳最常去的地方。

分享完舞蹈团的传统桥段,接下来聊点有意思的。我这个零基础的学员在舞蹈团蹭到的高光时刻不少,上过CCTV-1、去过几次"三下乡"、跳过舞蹈团灵魂《西班牙之火》的领舞,也参加过两次专场演出,也一度顶着"团长"这样的头衔"招摇撞骗",后来还有幸跟着像陈小奇老师这样的知名校友去澳大利亚和新西兰参加了"巡演"。从活动级别和我自己在活动中的参与度来说,我都应该分享一下最后这一项。但要说让我印象最深刻、最让我终身受益的,还是第一项,那次我站在5×7的方阵中的最后一排右手边第二位,跳的是《扎西德勒》。我们2010级学生在第一年暑假就幸运地遇上了中大组团入京参加CCTV的"毕业歌"活动,师兄师姐们给我们几个菜鸟争取到了名额跟着大部队在南校园集训,被选上的我们自然是有点飘了。然而,现实立马把我们打回原形,我们几个一年级的新人在第二天就成了"饮水机守护神",原因无他,舞蹈团好几个传统剧目我们要不就是还没学,要不就是虽然学了,但跳得没有前辈们好,就连身高形象这些硬指标也是新人队伍里的末流。所幸看老武训人远比被训有意思,而且熊德龙边上的荷花池景色也还不错。打破僵局的是新舞《山高水长》,难得有回到"同一起跑线"的机会,大家肯定是往死里练,老江湖们一次学会的动作我们私下练个百八十次,估计除了合唱团负责领唱的几位,这第二校歌的旋律和歌词当属我们最熟了。而最终结果依然忠实呈现了这个世界赢家通吃的残酷现实。但不知是老师和舞蹈团的大佬们为了鼓励我们所付出的努力,抑或我们的水平在高强度的集训中真的有所提高,我们各自在不同的剧目里分到了一个后排靠边的位置。那会特别流行"屌丝"一词,所以我们自嘲为"屌丝逆袭"。受限于篇幅,回忆到此为止,2011年暑假这段集训上京的精彩细节我能写下大几千字,从10年后的今天往回看,最能让我会心一笑的就是那个在熊德龙一楼挥洒汗水的自己,以及在这个过程中和四个校区的伙伴们结下的"革命友谊"。

中大的十字校训在舞蹈团被接地气地浓缩为"学舞蹈先学做人",毕业多年,我的身材早就变形了,但在那时就被刻在骨子里的精气神还在。可以说这段经历是一次开窍和蜕变的过程,没有那个暑假的经历就没有后面的一切,也是从那次开始,舞蹈团在我心中从一个学生社团上升到了在中大学习的第二课堂。除了跳舞本身的乐趣之外,虽然这种残酷的艺术训练把世界的现实呈现给大家,但中大舞蹈团用大家庭式的温暖保障大家能在磨砺中获得成长而不被这种残酷击垮。"屌丝"怎么逆袭?认清差距,少抱怨、多改变,低调做人、高调做事,多交朋友、广结善缘……这些个看似浅显易懂的道理,因为有了经历才真的能知行合一。在后来暗淡的读博

过程中，是这些精气神支撑着我即使身处绝境也不绝望，甚至还能偶尔苦中作乐，当然，最终也算是绝处逢生。除了精神上的建设外，在舞蹈团练就的舞台功底也造就了我比较出色的学术报告能力，尤其在语言上吃亏的情况下，气势和肢体语言就非常重要了，无论是面对答辩委员会还是招聘官，抑或各种国际大会上的诺贝尔奖得主、业界大牛，这股精气神让我得以应对自如。类似的事情还有很多，就不一一列举了。

 10年前，舞蹈团是我加入的一个学生社团，在4年的本科生涯中，舞蹈团就像是我在学校里的一个家。10年后，舞蹈团对我来说就更像是一个精神寄托了，它让我无论走到世界的哪个角落都不受困于"我是谁"和"我从哪里来"的问题。作为一个广州人，能在中大接受本科教育无憾了；作为一个中大人，能成为舞蹈团的一员也无憾了。唯一可惜的就是没能像其他人那样，每周日还能回熊德龙跳跳舞、听老武骂骂人，再到红墙绿瓦的校园里肆意游荡一番……

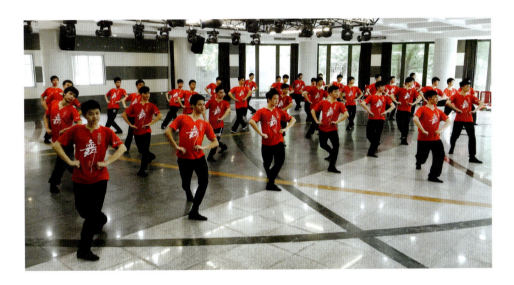

▲蒙古舞组合训练

说起中大舞蹈团

李深林
2010 级 本科 2014 级 博士 地理学院
广东省水利水电科学研究院

在清远市出差的业务间隙，当地的朋友问我来过清远没有，我说我在中大读博士，做的第一个项目就到清远的北江上采水样，但是更早一点，大三的时候就已经跟着中山大学"三下乡"团队去了清远市的连南州，在村子里搞文艺演出，在四面透风、蚊子乱舞的堂屋里跳西班牙舞《弗拉门戈》。朋友瞄了一眼我突起的肚腩，一脸诧异，也让我不禁想起当年在中大舞蹈团的青春岁月。

那个时候，可真快乐啊！

那个时候，经常晚上一下课，我就背着书包往熊德龙三楼的舞蹈室跑，练基本功、排演出节目，不亦乐乎。不同的舞蹈作品往往把人带入不同的情绪。跟着"阿里郎阿里郎"的旋律，像陷入了一段缠绵悱恻的爱恨传奇；伴着"鸿雁啊向南方"的悠扬长调，又仿佛变成蒙古小伙潇洒激昂；《风酥雨忆》的音乐响起来，我们男团会一起窝在墙角，眼巴巴地看女团姑娘们扭胶东秧歌，感受另一番温婉与洒脱。跳累了，往地上一坐，就听武老师"说戏"。武老师是舞蹈团指导老师，"团魂"人物，这个说戏也不是说故事，而是讲表演。每个舞蹈动作被武老师掰碎了一讲，再做个示范，仿佛一下子注入了灵魂，变得有灵气、有美感。武老师讲不同民族的传统舞蹈体现的民族特性这一段，相当精彩。我时不时依样画葫芦，在其他朋友面前发表一篇关于舞蹈与民族性的"大论"，虽然讲的水平没有武老师十分之一，但也足以让听者饶有兴致，点头称然。

▲李深林中山大学地理学院博士毕业照

"三下乡"的演出是舞蹈团绕不开的话题。每年暑假,舞蹈团的队员们都会跟随学校"三下乡"团队去清远市的偏远地区,在乡镇广场、农村场院里举办文艺晚会。很多时候演出的条件非常简陋,在山村堂屋的泥巴地上铺个塑料布就是舞台。我们也不讲究这些,把这既当作演出任务,又当作玩儿,舞蹈团男团女团一起动手,搭舞台、搬道具,跑到附近村民家里借水喝、借花露水赶蚊子,不在话下。村里的夜晚很黑,也很安静,但是我们演出的堂屋里灯火明亮、喧嚣热闹,让台下摇着蒲扇的老奶奶乐呵呵看个热闹,也或许让村里的小孩若有所思地对自己的未来多了分憧憬和想象。

回想自己在中大的9年时间,在舞蹈团的时光好像是绽放在青山绿树中的杜鹃花,青春、活跃、靓丽、美好。惊艳观众的或许是舞台上让人赏心悦目的演出,但深刻于自己内心的,却是台下和大家一起挥汗如雨,为了一个动作反复打磨的经历和感情,这些都成为自己未来人生道路上的珍贵财富。感谢中大舞蹈团,感谢在舞蹈团一起玩笑过、奋斗过的老师和朋友!

▲李深林个人照

你要跳舞吗

邱东升
2010 级 本科 地球科学系
2014 级 硕士 香港中文大学
餐饮市场营销及管理

 在香港生活了 6 年，最近因疫情关系，加上一直工作没有什么休息的机会，就打算辞职回家放松一下，陪陪家人。想回到熟悉的村口，想看看熟悉的街道，想闻闻熟悉的空气和树木的味道，上一次回来已经是大半年前，在疫情的影响下总觉得过了许多年。

 一上车，连上手机的蓝牙播放器，默认的第一首曲子竟有点耳熟，听着那激情的西班牙调子，我的脑海里浮现出以前在舞蹈室挥洒汗水的景象。我坐在车上，就这样听着曲子，看着前方傻笑……

 那大概是 10 年前的事情了。初入大学的我其实对"百团"并没有很大的兴趣。室友们都一大早就出去逛长长的社团档口，我还在睡懒觉。待我起床洗漱下楼，"百团"招聘活动已经快要结束了，刚走进教学楼区域，就被一个师兄问道："你要跳舞吗？"然后就被拎着衣角抓走了。这一抓，就成了我之后大学 4 年的酸甜苦辣和毕业之后的精神支柱。

▲ 2001 年天安门金水桥旁合影

"这也太夸张了吧？"肯定有人会这么想。但回头一看，从大一到毕业工作了好几年，身边最好的关系、最好的朋友，都是在舞蹈团结识的。我刚到香港的第一年，室友就是舞蹈团的兄弟，大家互相激励、学习，而我也很庆幸能和他一起生活在同一屋檐下。在"港漂"的第一年，一切事物都是陌生而让人畏惧的，但就是因为有一个一起"傻傻地"跳了4年舞蹈的好朋友，大家互相扶持，这些困难也就不算什么了。

还记得刚刚出来工作的时候，经常要填写很多表格——关于入职、银行、健身房、看医生等的表格，每当看到要填写一位联系人的时候，我就会毫不犹豫地填舞蹈团师姐的联系方式，接着又会想起师姐和我说起当年她第一次和我打招呼的时候，我没有认出她来的尴尬，没想到毕业后在香港成了约饭、吐槽甚至一起参加公司年会表演的好伙伴。

4年眨眼就过去了，朋友们有工作的，有出国的，也有继续留在学校里读研究生的。虽然大家远隔万里，但我在开心、不开心的时候都会去翻通讯录那几个熟悉的名字，聊着聊着总会想起多年前那些疯狂又"不堪回首"的日子——跳着《扎西德勒》等日出，训练结束去压马路，动作不记得被拍下来疯传……

舞蹈团有一个厉害之处，就是它总能将校园里不同院系优秀的人聚集到一起，而优秀的人在一起会变得更加优秀。除此之外，在团里，大家可以一起锻炼身体，可以一起下乡演出，可以一起跨校区聚会。当然，我在舞蹈团里也学会了做人处事之道。而我最珍惜的就是在这4年时光里我和小伙伴们的友谊和那些美好的回忆。

《西班牙之火》曲毕，我也踩下油门，出发了。

▲原创校园舞蹈《山高水长》

体练魂魄舞修身

张弛
2010 级 本科 教育学院
深圳市南山区蛇口学校 教师

2009 年，我怀揣着梦想迈入中山大学的校门。上大学之前，我是一名专业排球运动员，参加过 2009 年山东全国运动会。通过特长单招有幸来到中山大学学习深造。

在从事专业训练的几年时间里，我的意志得到了磨炼，并获得了强健的体魄。但是只有这些是远远不够的。想步入社会还需要增强很多能力。学校的同学都是来自各个省市的优秀学生，他们的身上都有很多优秀的品质值得学习和借鉴。艺多不压身，大学里有很多可以选择的社团，与体育运动最相近的社团就是舞蹈团。俗话说文体不分家，文艺和体育本身就同根同源，都是陶冶情操的活动。同时，我心里慢慢产生了一种想做体育活动与文艺活动这方面工作的想法。

通过与武老师的接触，我慢慢被武老师的精神所感染。武老师虽然年过半百，

▲张弛舞台剧照

但是精气神十足，感觉走路带风，气场十足。平时他平易近人，像慈父一样，还经常做红烧肉"收买人心"，我是彻头彻尾被"收买"了。鸟随鸾凤飞腾远，人伴贤良品质高。一来二去，在武老师身边，我不仅仅学会一些跳舞的皮毛，同时也学了很多为人处世的道理。最让我值得学习的是武老师的匠人精神。

匆匆12年，刚好赶上学校90周年校庆的舞蹈团专场。这是一次难得的学习机会，由于身高太高，1.98米的我学艺不精，不出意外地被推选去演《东方红》的标志造型和在《山高水长》中扮演运动员的角色。这让我体会了平生第一次舞蹈演出。虽然我征战比赛很多次，但第一次展示一个全新的技能还是很紧张的。从排练到彩排，从策划到编排，武老师一直都是亲力亲为，我只能跟在武老师身边，能帮忙分担多少就分担多少，一边做，一边学。演出如期而至，好评如潮。当晚我有了一种新的人生体验。本以为在上学期间赶上一次专场演出的大学就圆满了，但是这仅仅是个开始。

2013年，不安分的武老师又想办专场演出了，去年还记得武老师说："太累了，太累了，打死再也不搞了，搞死我了。可以圆满退休了。"可是，万万没想到，我在舞蹈团的第二个专场演出"五月·舞月"又要开始了。随后我跟随武老师参加各个校区的迎新晚会、毕业晚会、元旦晚会大大小小十多次。

关于舞蹈团的回忆，太多太多。转眼过去多年，曾经在舞蹈团的经历，历历在目。在母校百年庆典时，我回想着大学里最难忘、最不能割舍的经历。我庆幸能来到中大学习，我庆幸专业训练给我的技能，我庆幸我能进入舞蹈团成长，我庆幸能遇到武老师这样的恩师指点人生，武老师用一生精力，全身心投入舞蹈事业，这种匠人精神深深感染着我，这种精神鼓励我，并在我之后的工作中得到了延续。

竞技体育锻炼了我的毅力，让我不惧困难与挑战；而舞蹈则丰富了我的身心与情感。

我感恩生命中的每次相遇与离别，感恩青春的每次失败与彷徨。

▲秋季开学，老武又来"抓壮丁"

在时光中起舞

陆嘉敏
2010 级 本科 翻译学院
广东长隆集团有限公司 国际业务部项目主管

每一个不曾起舞的日子,都是对生命的辜负。——尼采

一、与舞蹈团结缘

我从小就很喜欢舞蹈,但一直没有机会去系统地学习。上大学后,我深深地被迎新晚会上一支热情洋溢的舞蹈《西班牙之火》吸引住了,学习舞蹈的心再次蠢蠢欲动。"百团大战"招新时,我在舞蹈团的摊位前徘徊了很久,最后还是忐忑地递了报名表。本来以为舞蹈团跟那些兴趣类社团差不多,报名后有空过来在后面偷偷跟着跳就行了,没想到这还是个需要正儿八经选拔和上课的训练班,第一天去就被高手云集的选拔场景震撼到了,想到自己一点舞蹈基础都没有,所以我自觉躲到了边上的位置。选拔开始了,师兄师姐在前面带动作,我们在后面学,动作过关的会被留下来。眼看着时钟滴答滴答地走,快要结束了都没喊到我,我以为自己这次已经没希望了,准备走人的时候,乔尹姐走过来对我说:"下周你也一起来上课吧。"我顿时喜出望外,内心激动不已。就这样,我与舞蹈团结下了缘分。

二、台上一分钟,台下十年功

舞蹈团的训练是十分严谨和苛刻的,武老师常说,虽然我们不是专业的舞蹈演员,但也要以专业的标准要求自己,尽力做到最好。对于舞蹈零基础的我来说,每次压腿、劈叉、下腰等基本功训练都疼得我直掉眼泪,

▲陆嘉敏伉俪照

学习成品舞也总是比别人慢，记不住动作。也许是热爱吧，每次鼓励自己咬咬牙，又坚持下来了，而且看到自己一天天进步的样子心里也很欣慰。就这样，每周二、周四晚风雨不改9点到11点的日常训练，周六时不时拉上三五好友的自我加练，珠海校区榕园饭堂旁边的小坡路，夏天呱呱巨响的牛蛙声，冬天呼呼刺骨的北风，汗湿的衣服和磨破的舞鞋，伴随我走过了宝贵的大学时光。舍友总是笑我，不是在去上课的路上，就是在去跳舞的路上。而通过不懈努力，我终于从最后一排跳到了第一排，从小师妹变成了小师姐，也如愿地在毕业前登上了一次汇报演出的大舞台（2013年"五月·舞乐"舞蹈专场），3年的努力汇聚成舞台上的3分钟，收获了掌声、鲜花，更重要的是收获了更好的自己，那一刻真的让我觉得大学生涯很圆满了。

三、舞步不曾停止

大学4年，我断断续续地做了很多事，唯独从未停止过的就是在舞蹈团跳舞。毕业出来工作后，因为这份对舞蹈和舞蹈团的热爱，我仍时不时偷偷回南校园参加周日的舞蹈大课，装装小师妹。后来因为搬到新的住所，离校较远，才没有继续。大学4年，舞蹈团教给我太多太多，特别是要坚韧、要自信、要勇于直视镜中的自己，这让我在生活和工作中也受益匪浅。虽然不在舞蹈团了，但在健身房、私教课等地方，都有我追舞的身影，不曾停止。

虽时光匆匆，但仍让我遇上了舞蹈团，遇上了武老师，遇上了志同道合的小舞伴。那些起舞的日子，那份专注，那份拼搏，真是到80岁时想起来都会笑呢。寥寥几字，不足以尽诉衷情，在未来的日子，请继续翩翩起舞。

▲蒙古舞组合训练

我与中大舞蹈团

陈咏茵
2010 级 本科 国际商学院（现国际金融学院）
2018 级 硕士 香港理工大学
佳源国际控股有限公司 财务经理

　　能有幸在中大就读，我想我最该感谢的人就是武老师。我与武老师初识于一个周末的午后，在熊德龙的舞蹈室，这位如父亲一般亲切又有威严的人，耐心地给我指导基本功，声情并茂地给我讲表演的重要性，让当时只注重基本功的我，顿时对舞蹈有了新的理解。

　　学生们都称他"老武"，他笑起来眼睛眯成一条线，无时无刻不想着他的学生。他的学生总把中大舞蹈团当成家，不管是生活还是学习的烦恼，甚至你只是想好好吃顿家常菜，老武总会有办法满足你。

　　舞蹈团的生活，填满了我大学 4 年。从大一跟着师兄师姐屁股后面招新迎新，到大三开始独当一面管理舞蹈团珠海校区，给舞蹈团的姑娘们排群舞，舞蹈团一直是我心中的一个家。我们不只是学舞，更重要的是炼成了完整的人格。

　　大一结束时，我和我的伙伴们整整在熊德龙待了一个暑假，为迎接中央电视台的《毕业歌》活动录制排练。生活看似枯燥，因为我们每天基本只往返于熊德龙与宿舍之间。然而，这样的生活，我想这一辈子，也不过就这一次经历了。那时的我们，累到摊在舞蹈室的垫子上直接睡着，睡醒了接着练。100 多人，只有一个目标，能从每天早上 8 点半

▲陈咏茵个人照

一直练到晚上 10 点。

那次去北京之前，大一、大二的同学，还得到了去"三下乡"的机会，那是我第一次被委以重任，作为舞蹈团的组织者，重新编排我们的舞蹈去给乡亲们表演。虽然我们的贡献比不上学农业、学医的同学们，但能让乡亲们欣赏到高雅的艺术，也满足了他们对美好生活的向往呀。

毕业的时候，我参加了珠海校区学弟学妹们给我们 2010 级安排的送旧晚会。说真的，我很感动，舞蹈团一届比一届做得更好了，而老武还在，还继续给年轻的孩子们最温暖的家，我的内心是羡慕的。

借此机会，祝中大舞蹈团越来越好，武老师身体健康，今年圣诞节生日会，我也来呀！

▲组合训练

如果爱，请深爱

陈麟豪
2010 级 本科 数学与计算科学学院
2014 级 硕士 香港科技大学
高盛投资管理部 副经理

　　转眼间毕业到现在已经快 7 年了，在香港这个小小的地方也待到了要决定是否需要换身份的时候。时间厉害的地方在于它会让你遗忘大部分你希望遗忘的过去，但一定会在某个瞬间，那些你以为已经遗忘的某个画面、某个片段，又会清晰地浮现在你的脑海里。比如现在，我开始写这篇回忆大学 4 年舞蹈团生活经历的文章，那些美好的、遗憾的、错过的、憧憬的、痛苦的、开心的画面，都活灵活现地浮现在眼前。

▲陈麟豪个人照

舞蹈团向来不缺厉害的师兄师姐（当然最厉害的肯定还是我们的武老师），他们在社会的各个岗位上发光发亮，为我们遮风挡雨，也为我们浇灌成长的养分，帮助在学校的我们成长。可能是离开了广州的缘故，坦白地说，在这点上，作为毕业的师兄，我自己做得并不好。刚好借着这次机会，感谢学校为我们舞蹈团出版《舞出我天地——中山大学舞蹈团文集（续）》，我也希望可以留下一些自己的心里话，给以后的师弟师妹们。

其实我想说的也很简单，就是这篇文章的标题：如果爱，请深爱。我的文笔不算很好，所以尽量以简单、直白的方式表达，倘若有不同意见的小伙伴，欢迎来香港进行交流，我很愿意聆听不同的声音。

练习舞蹈大部分时间是枯燥且累的，不仅仅是身体上的酸痛，更多的还是精神上的一种折磨。为了一个群舞，一帮人每天晚上排练到12点，周末再加练，更别提你还需要兼顾繁重的学业、学生会一系列当时觉得很重要的工作，倘若你还要谈恋爱，要旅游，要实习，那么恭喜你，你的时间将会变得非常稀缺：只因为你爱舞蹈。年轻的资本就在于，当你觉得爱一个东西的时候，你可以毫无保留地奉献自己，奉献时间和精力，因为那是年轻人的财富。但年轻人总会犯的一个错误就是，不懂得选择，并且爱得不够深。因为你想爱的东西太多了，你有很多选择权，很多机会都在向你招手。千万不要觉得自己是被老天爷宠幸的宝贝，因为老天爷对每个人都是公平的。所以在这种情况下，懂得如何做选择就变得尤为重要。举个简单的例子，你喜欢舞蹈，你因为舞蹈团而爱上了舞蹈，或是爱上了这种集体的生活，一起下乡，一起举办专场，一起去外地演出，上电视，那么当你在练舞、彩排的时候，可能别人就会在研读数学题，在写一行行的代码，又或者是在宿舍打游戏，在小北门和朋友们吃着烧烤聊着失恋分手。两年、三年、四年下来，你学会了很多舞蹈，身体更柔软了，更能吃苦了，也获得了很多特别的演出经历、社会经历。同时，你收获了友情，收获了师生情，甚至也收获了珍贵的爱情，那么这就是舞蹈团在你大学4年生活中收获的一大笔财富，但前提是你毫无保留地深爱舞蹈，毫无保留地奉献自己。武老师总说，舞蹈就是，一天不练，自己知道；两天不练，老师知道；三天不练，观众就都知道了。所以，倘若你已经做了选择，那么请你专注，否则，你应该尽早停止。对舞蹈是这样，对其他的事情也是如此。

舞蹈是纯粹的，因为它会奖励花时间肯用功的人；舞蹈也是不公平的，因为有些人天生就有天赋，身体更柔软，肢体更协调。我不是一个身体很协调且柔软的人，所以坦白地说，我的舞跳得很一般。不过，我是个较真的人，我会希望努力去达到武老师的要求，如表情、动作、舞台站位等。我希望自己参加更多的演出，甚至曾经希望留下一个或两个小作品（事实证明我其实没这个天赋）。所以我花了非常多的时间在舞蹈团，去追求我想要的东西。有些人在舞蹈团想要得到的可能不是舞蹈，而作为一个简单的数学与计算科学学院的学生，我脑子里只有线性函数，是想不太明白这个道理的。他们可能追求的是另外的东西，比如纷繁复杂的社会关系，比如

获得一些有利的资源，等等。现在想想，他们其实是很聪明的，因为他们在当时就很明白自己想要的是什么，他们爱的是什么，并且他们为了他们追求的东西一步步铺垫，一步步探索。只有当人真的知道自己想要什么的时候，他的动力才能达到最大，也才能将自己宝贵的资源，比如时间、精力、青春，毫无保留地花在那一件事情上。这种状态在以后的工作和学习中尤为重要，这是区分10年后你们状态很重要的东西。

篇幅有限，还有很多心里话没能写在文章里。最后想感谢武老师在大学4年的教导，不管是舞蹈还是做人，也衷心希望中大舞蹈团越办越好。

爱舞蹈的人一般都不会差，但如果爱，希望你们能深爱。

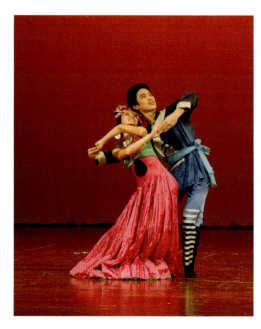

▲陈麟豪、袁昕玥在表演双人舞《阿惹妞》

舞蹈与时日

袁昕玥
2010 级 本科 博雅学院
2014 级 硕士 伦敦大学
2017 级 博士 加州大学

 一束熹微的灯光从左侧打入舞台。观众看清一个男人的侧影：咖色单衣黑长裤，清瘦，右手握着一把斧头。
 男人面前，是一方木墩。木墩上立着一块木头，上面覆盖着与男人发色相近的清灰。男人抡起斧头，举向后背，一条弧线，用尽力气将木头精准地一劈为二。男人走向柴堆，捡出第二块立在木墩上。手起斧落，木屑四溅。第三块，第四块……没有配乐，剧场里只剩砍柴声。
 音乐起，女人的背影自光亮来源处上场。激烈的横跨、弓步，接以快速小碎步后退，穿越整个舞台。男人没有停止劳作。
 音乐循环，女人再次由左至右，灰白发辫随亚麻色长裙摆动，每一步都因对抗重力的拉扯而愈显强劲有力。
 斧头深深嵌入木墩之时，后退的女人撞上男人的后背。男人和女人一起起舞，开始他们日日的相对。
 这出名叫《斧头》的舞蹈，是瑞典编舞家 Mats Ek 退休前的告别之作。女舞者 Ana Laguna 是 Mats 年届六旬的妻子。作品在伦敦 Sadlers Wells 剧院上演时，我在观众席熟悉的黑暗里望向舞台上熟悉的灯光，有些恍惚。
 台上老去的男人与女人经历了怎样的春夏秋冬？他们如何回忆彼此，回忆逝去的时光？当木柄已然磨损，刀刃不再锋利，当男人的身躯已因日复一日抡起斧头的动作而僵硬，这时，只有二人起舞，失忆症才被治愈。他们曾经如此炽热地相爱。
 封存的记忆像中山大学竹林里的萤火虫一样开始夜游，星星点点，流转泯灭。台上老去的男人和女人化作 18 岁的男孩、女孩排练着双人舞。朦朦胧胧，在中大梁銶琚礼堂的后台，在广州大剧院外的天桥，在去往中央电视台录制节目的火车车厢，在熊德龙中心月色如水俯瞰莲池的露天庭院。或许是布景里的木头质感太过可触的缘故，我想起无数个掠过柠檬桉、香樟树、凤凰木赶往排练室的清晨与傍晚，空气中有春天的气息。迟到了，偷了懒，被老师骂骂，排练完照例开开心心出东门喝糖水，跳上公交车奔向鸡煲店。我回过神来，心里沉沉一叹，我们已与那轻盈烂漫的日子分别了这么久。
 如同男人一次又一次抡起斧头，舞蹈之外，生活之中的劳作与时日以不可抗拒

的力量推着我们在不同的道路上行走。

离开广州来到伦敦的第一个秋天,我常常晚上11点才步行回家,从罗素广场地铁站转角进Brunswick的路上,有一条街名为Marchmont,若按法文语法来理解,这个单词就有了一种"行进进行时"的意思。路灯下我裹紧大衣,踩着靴子快步行进,每夜瞥见这个街名都仿佛受到了暗暗的鼓励:Marchmont! Marchmont! 我走过打烊的中餐厅,走过深夜的电影院,走过喧闹的爱尔兰酒吧,看到街边看完球的醉汉滚进流浪汉用纸箱搭建的窝里,两人高呼歌唱。

在伦敦搬家不下四五次,第一个住处位于国王十字车站附近,周六上午跑步15分钟就能到伦敦当代舞蹈学校(London Contemporary Dance School)上课,跑到时往往碰上坎肩背心臂膀强健的舞蹈老师在后门外吸最后一口烟。一进舞蹈室,把杆前环肥燕瘦。金发稀疏的大叔穿着凸凸裙。没有人侧目其他人,各自在各自的身体上用功。舞蹈是世间劳作的一种,有着纯技术的一面。芭蕾基训,绷脚背须先经过半脚掌再到勾脚,大腿内侧须向外转开,往前出脚时须脚跟先走留住脚尖,往后收脚时须脚尖先回留住脚跟,胯不能翻,膝盖不能松,下胸腰锁骨看向天花板,指尖永远能向远处之更远处延伸。耐心的舞者相信时间,相信每一个自我知觉的细微步伐和姿态能日积月累成为肌肉记忆的一部分,在与自我日日的战斗中达致对身体的自由掌控。

▲袁昕玥个人照

而在Sadlers Wells观看《斧头》这场演出之时,也正是我即将离开欧洲的那个夏天。我记得那个治愈的盛夏,在西班牙南部城市马拉加见到本地的弗拉门戈舞者。《弗拉门戈》往往是男生女生加入中大舞蹈团学的第一支舞,也是每年学校新年舞会上的保留节目。而马拉加所在的安达卢西亚地区正是弗拉门戈的发源地。北非阿拉伯基督教文化在这个毕加索诞生的港口城市来来往往相互交叠。弗拉门戈属

于流浪者。

流浪如魔咒，我一路向西再向西，离开伦敦搬到了南加州居住。相邻城市圣安娜是拉丁裔聚居区，不出所料我找到一间弗拉门戈舞蹈工作室。每周日上午10点半，我开车去上课。加州人本不缺晴朗的天光，奇怪的是身边美国朋友里，早上5点起床的仍大有人在。起床出门上高速，所谓"生活在路上"（She lives on the freeway）。高速公路这个单词——freeway，直译过来是"自由路"。我一个人在车里，看着"自由路"上流动着的一颗颗原子状封闭个体，感到寂寞与孤独。在加州通透的天光里，你恍若可以真切地看到每分每秒是如何蒸发掉的。

"用舞蹈讲述你的悲伤、欲望与爱。" 弗拉门戈老师克劳迪娅如是说。悠扬的西语吟唱和着吉他声一起，她眉宇便安定。踏脚，击掌，睫毛下凝注的眼神浓烈而犀利，双臂从两侧徐徐举起，黑天鹅羽翼生长。课里大多是跟克劳迪娅相仿，年过四旬的女人们，已婚或单身。有的来自德国，有的来自日韩，有的来自墨西哥。我不知道她们各自经历了怎样的轨迹行至美国西海岸。嗯，弗拉门戈属于异乡人。有时大家跳着跳着，教室门口会突然冒出跟着她们来的小侄子、女儿们，或者两只拉布拉多犬。其他某些时候，我看着镜子中她们鬓角的花，脑海里响起一支古巴民谣乐队的旋律——"浓情转淡，我们灵魂中的一部分也将失去"。她们的悲伤是什么？她们的欲望又是什么？她们得而复失、失而复得了怎样的爱？灵魂中得失的部分是否埋藏在她们没有用语言表达，而是用舞蹈诉说的故事里？我不知晓，又亦想起了那个一把捉住男人斧头、抚摸他的木块、自光亮处来带他一起跳舞的女人。男人女人共舞的片刻，生活与艺术不再区隔，其间有怅惘，有深情，有经痛苦脱胎换骨后的酣畅淋漓。他们没有生火，却在燃烧。舞蹈是情感教育。这是掌控自我身体之外另一种自由安在的形态：亲爱人与亲爱人彼此分享。惊艳之际，我默不作声，心底在叫喊：快，快，抓住那个时刻，抓住那个时刻，那个我们能在一起跳舞的时刻，哪怕仅一夕一旦一瞬间。

我和中大舞蹈团的小缘分

殷军威
2010 级 本科 2014 级 硕士 岭南学院
南海农商银行

"叮叮叮叮",在一个温暖和煦的午后,我收到了一个很特别的微信电话。电话那头,是醇厚和充满磁性的声音,虽一别多年,但言语间仍充满了熟悉的亲切感和满满的幽默感。搁下电话,我的思绪飞回了 10 年前,过往的经历仍历历在目。

一、初相见·缘起

还记得,当时我还是一个从广西农村走出来的懵懵懂懂的小男孩,就这样毫无准备地一头扎进了极具文化底蕴而又让人自由飞翔的中山大学。进校后不久就迎来了学校社团招新,那场面可谓熙熙攘攘,社团摊位数量之多,被称为"百团大战"。当时的我,对一切都充满着新鲜感。就这样目不暇接地穿越过无数的摊位后,一道耀眼的横幅闯入我的眼帘,深深地吸引了我的眼球。不知道为什么,仿佛着了魔似的,我填写了报名表,通过了选拔,加入了中大舞蹈团大家庭。人生就是这么奇妙,缘,让我遇见了舞蹈团招新;分,让武老师在芸芸面试者中选中了我。就这样,我和中大舞蹈团结下了巧妙的缘分。

二、正当时·磨炼

台上一分钟,台下十年功。舞台上的光鲜,都是背后无数的汗水换来的。尤其是对于我这类毫无基础的大龄青年,骨骼僵硬,身体柔软度差。多少个夜晚,压腿、下腰、劈叉,苦练基本功,集体训练的时光确实是痛并快乐着,因为那里充满了大家的欢声笑语,大家互相鼓励、互相帮助,把舞蹈练好。在这里,我不断收获新的知识技能,但更重要的是,我深深地感受到了爱。中大有多个校区,武老师却需要在无数个日夜往返于广州、珠海之间,以他一生的舞蹈绝学,毫无保留地向他的学生进行传授,甚至每年都要面对一群零基础的新生,依然是不厌其烦一遍又一遍地重复。武老师不在的日子,我们也毫不放松,由师兄师姐带领着一遍又一遍地练习。毫无疑问,武老师爱中大、爱舞蹈、爱他的学生,在他的感染下,中大舞蹈团的学子一届又一届地往下传递爱,汇聚成了一个大家庭。

三、首亮相·耀眼

在高中之前，我一直都沉浸在书本的海洋里，被高考大山压得喘不过气，从未想过，亦从未试过登台表演。是中大舞蹈团给了我机会。经过大半年的基本功磨炼以及老师悉心的节目编排，一个个节目呈现了出来，《西班牙之火》教会了我要有昂首挺胸的自信，《扎西德勒》把我带进了藏族热情的文化，《狼图腾》让我领略了坚韧不拔和团队精神，《阿里郎颂歌》展现了美丽的异域风情。让我印象最深刻的是舞台上那种光芒四射、万众瞩目、闪耀夺目的感觉，令我永生难忘。多年后，我可能把大部分舞蹈动作都忘了，但忘不了首次登台演出时的那份感觉。在这里，我明白了舞蹈的精彩，其实人生亦一样，无论观众几许，每个人都可以散发出不一样的光芒。

四、缘暂断·挫折

时间如水，但总有意外会掀起波澜。那年，我研一，排练一个男子群舞——《翻身农奴把歌唱》，这个作品曲调优美，舞姿激昂大气，情感饱满，我非常喜欢。在这个作品里，我差点造就了个人最高光时刻：我们排练的是核心6人组的角色，而我负责高潮部分的舞蹈。但是上天总会在不经意之间开一个玩笑，在一次排练中，我踩到衣服的袖子摔倒，导致关节面骨裂，无缘了后面的排练和演出。不知道为何，一个小小的骨裂，恢复却用了很久，历经大半年后我行动依然存在障碍，肘关节活动范围是正常人的一半，这让我一度情绪低落。挫折容易让人沉沦，我担心觉得自己会落下残疾，对一切都提不起兴趣。直至后面，我放开一切，遵循医生的建议，强化运动，情况才逐渐好转。现在我回想起来，内心仍深感遗憾，大学生涯的最后一次演出，无疾而终，猝不及防就已然再见。或许遗憾造就美，到现在，《翻身农奴把歌唱》的旋律，还烙在我的脑海里；而舞蹈的精神，亦烙在了我的生命里。

五、再相逢·追忆

舞蹈团的往事历历在目，让我差点忘了自己身处2020年12月，离开舞蹈团已经超过5年了。但缘分就是这么奇妙，就在和武老师电话联系前不久，公司成立了舞蹈队，又激发了我心中对舞蹈的热情。在训练后回家的路上，我经常有一种错觉，仿佛又回到了大学那最美的时光，夏天的夜里，训练后回宿舍的路上蛙声一片，那是最美的演奏曲。感谢这一段美好的情缘，感谢中大，感谢中大舞蹈团，感谢武老师。这一段特殊的经历，已经在我的生命里画上了浓墨重彩的一笔。多年以后，或许我会把舞蹈的一切动作都忘得一干二净，但永远铭记武老师说过的，"注意表情，注意情绪"。这些，我一直用在工作和生活中，无论面对顺境还是逆境，都一如既往保持积极向上，微笑面对。

未来，在人生的大舞台，我将一如既往，带着中大舞蹈团教会我的精气神，且歌且舞。

▲殷军威近照

青 春 之 歌

曾健灿
2010 级 本科 翻译学院
2014 级 硕士 香港中文大学
泛华普益基金销售有限公司 金融产品经理

 2010 年 9 月，抱着陪朋友看看的心态，我第一次去珠海校区舞蹈室。由于我认为自己从长相、身高、身材、柔韧性、协调性、先天艺术细胞等多个方面来看都不是一块练舞蹈的料，因此之前一直没有接触过舞蹈，也对能加入舞蹈团不抱有希望。在面试现场，我看了上一届的师兄师姐跳了一遍《燃烧的火焰》，瞬间就被震撼到了，当时就想：如果自己能够好好学习和练习，能够跳出这支舞蹈，就很满足了。现场的条件也很宽，我有幸加入了舞蹈团，正式成为其中的一员。由于自己不自信且比较害羞，加入舞蹈团的前几个月，我都是默默地站在最后一排学习和练习。由于站在靠后的位置，无法很清晰地看到师兄的动作演示，舞蹈动作有问题也没人能帮忙及时纠正，因此前几个月一直进步很缓慢。但是由于自己平时练习还比较认真，慢慢地也引起了教舞的师兄的注意，他们开始加强对我的指导，我的信心也慢慢增强了，每天晚上练习，站的位置也越来越靠前，进步越来越快。

▲曾健灿个人照

大一下学期，我们开始排练群舞《狼图腾》。那段时光，我们拼命地挤时间、看视频、讨论动作、排练，就连放假也一直留在学校排练，终于赶在回迁的时候把这个舞蹈完整地展示在整个舞蹈团面前。印象很深的是，当时表演到一半，表演小狼的师兄由于太投入而激动地哭了，表演完之后我们几个人也抱在一起流眼泪。那是我第一次感受到舞蹈对心灵的震撼。

2011年暑假，当时学校要去中央电视台录《我们毕业了》专栏节目，我有幸被选上跟着整个舞蹈团大家庭一起排练节目。但是，一开始也特别波折：由于人数有限，我不在大名单里，只能在每天排练的时候，默默地在排练的大队伍旁边看着，趁着空档跟着他们一起练习动作。那段时间每天留的汗都特别多，感觉特别心累，也一度想放弃，但是幸亏团内有很多人互相鼓励，老师和师兄师姐也从不吝啬教我们动作。最后，很庆幸，在老师的争取下，我也得以进入排练大名单，最后一起参加了央视的节目录制。

大一的努力和机会，为我大二和大三在舞蹈团的发展打下了坚实的基础。我顺利地参加了"三下乡"、迎新晚会等；同时，我也开始自己带师弟们好好练舞，自己也抽空排练了独舞，参加了学校的其他节目。

在舞蹈团的这4年，我遇到过很多困难，但也一步一个脚印走过来了。从没有信心加入，到加入之后默默无闻，再到站稳脚跟，然后慢慢成长，我也一度累到想放弃，但也享受那种苦尽甘来的快感，我也遇到了很多互相扶持的战友。我从来都不是最出色的那一个，也没有领过舞，甚至偶尔还站在了淘汰的边缘，但也许这恰恰才是一个普通人在舞蹈团的成长之路。我很感谢在舞蹈团这4年的经历，也希望每一个加入舞蹈团的人在离开的时候能享受到在这里收获的一切，不论是什么。

▲ 傣族舞组合训练

舞动精彩，不负未来

谭苟丹
2010 级 本科 2016 级 硕士 政治与公共事务管理学院
中山大学附属口腔医院 人力资源部科员

说起中山大学舞蹈团，那段苦乐交织的回忆不禁涌上心头。入学那年，正值广州举办亚运会，我很快就加入了开幕式表演的排练中，因此错过了舞蹈团的招新。时隔一学期后，我终于找到了组织——中山大学舞蹈团。

或许那个时间加入，不太是时候。第一次走进舞蹈室，同学们经过上一学期的学习，已经开始复习《燃烧的火焰》《扎西德勒》等剧目了。舞蹈团的成员还是很多的，把舞蹈室站得满满当当，而我只能默默地站在后排的角落，跟着前排的同学比划比划。

那个时候，每周安排两个晚上的日常训练和每周日上午的舞蹈教学。由于排课的原因，我几乎每个晚上都需要上课，与舞蹈日常训练的时间几乎完全冲突。那时的我，很是矛盾，一边是上课不可缺席，一边是舞蹈不想放弃。最后，我决定，晚上下课后立即飞奔舞蹈室，哪怕把课后 1 小时的舞蹈训练当作日常运动健身出汗。我居然真坚持下来了，看着一批又一批的新成员加盟，也欢送着一批又一批的师兄师姐毕业。而自己也有幸参与了那几年的舞蹈专场，感受着《追潮》的勇敢与奋进、《风酥雨忆》的坚韧与细腻、《走在山水间》的灵动与积极，还有各位舞者精彩绝伦、振奋人心的剧目。

很多人说，跳舞的女生常常散发着优雅的气质和内涵。我想，这

▲ 谭苟丹舞台剧照

是舞蹈带给我们独立自主和脚踏实地的魅力。从基本功训练到成品舞排练，从晚会助演到大型演出，舞蹈教会我的不只是肢体表达和领悟能力，更多的是一种习惯、一种态度。舞蹈于我，因为喜欢，所以热爱，因为热爱，所以坚持。

舞蹈团里一直传递着一句话——学舞蹈，学做人。首先，舞蹈让我们学会自我管理和自我约束。舞蹈团里没有人整天督促着你训练，这也就意味着舞蹈学习要靠自觉。同样，在日常的工作和学习中，自我管理有利于规律生活，掌握主动，激发活力，提高效率。其次，练习舞蹈没有捷径，学习舞蹈必须吃苦。所谓"台上一分钟，台下十年功"，无数次的压腿、甩腰等动作，汗水与泪水铸就了每一位舞者坚韧不拔的毅力和精益求精的执着。吃得苦中苦，方为人上人，将来的你一定会感谢现在努力的自己，它将带给你更多的精彩和掌声。还有，舞蹈让我们学会珍惜和谦卑。不管是艺术特长生还是普通成员，天外有天，每个人都是独特的个体，闪烁着独有的优点。而人生的每个阶段会遇到不同的人和事，学会欣赏，不仅是对他人的尊重和肯定，更是对自我的完善与提升。

我虽然现在已经离校，但庆幸还在坚持学习舞蹈。感恩中山大学舞蹈团的遇见，感恩那段腰酸背痛却又收获不断的练舞时光。愿时光善待每一位追梦人，也愿每一位乘风破浪的你不负时光。

▲赛乃姆组合训练

2011 级

燃起一盏舞蹈的灯

许琼文
2011 级 本科 翻译学院
2017 级 硕士 香港大学
数字广东网络建设有限公司 经营管理岗

一、"生活原本沉重,但跳起舞来就会有风"

2011 年 9 月,我 17 岁,是中山大学珠海校区的大一新生。至今也还清楚地记得,因为错过了"百团大战"招新,后来通过舞蹈团师姐的引荐,我找到了当时舞蹈团团长谭乔尹师姐,表演了一小段舞蹈。乔尹师姐自带着专业舞者的仙气和肃穆,我表演的时候略有些紧张。舞毕,乔尹姐温暖一笑,"欢迎你加入舞蹈团"。这是进入大学之后最幸运的事,也未曾想过,这一跳就是整个大学 4 年。每个星期,我总会期待在舞蹈团练基本功、排舞的晚上。一群爱舞蹈的人,一起努力,一起分享,一起欢笑,一起舞动,仿佛学习和生活中遇到的所有烦心事,在进入舞蹈教室的那一刻都被统统抛到了门外,跳起舞来,眼里有光,脚下生风。

▲许琼文香港大学教育学硕士毕业照

2013年9月，我19岁，记得武昌林老师到珠海校区指导的时候，认真地对大家说，"在舞蹈团，我希望大家学会舞蹈，学会做人，学会生活"。这句话，点燃了我心里的那盏灯。在武老师的鼓励和大家的支持下，我也有幸成为中山大学珠海校区舞蹈团的团长。起舞的日子一如既往，我不是舞蹈专业出身，但有武老师的指导，有咏茵姐、卢倩姐的鼎力相助，有又木、心宇、超源、思晴、曼雨和很多小伙伴的支持，我带领舞蹈团斩获了珠海大学生艺术节舞蹈类的一等奖，包揽了校级的各类大型演出，我们舞蹈团的成员也在各类比赛中大放光彩。毫不夸张，"我是舞蹈团的"这句话就是我们最骄傲、最响亮，也最有底气的标签。

二、"把舞台放在脚尖之上，让梦想从心里发芽"

2015年7月，我21岁，本科毕业后，我参加了美丽中国支教项目，去了云南腾冲的大山里，成了一名支教老师。在2年的支教生涯里，我教过的孩子超过600人。

▲许琼文在云南腾冲支教

2016年新学期开始，一次上英语课，和孩子们聊到"Dreams"，有一个三年级的小姑娘递给我一张纸条，她说，"许老师，我特别喜欢跳舞，我想成为舞蹈家，但是我知道这个梦想可能永远没法实现，因为我家没有条件送我去学舞蹈"。一个猝不及防，我就红了眼眶。在没有舞蹈老师的乡村小学，一个9岁的农村小姑娘，许下了这样美好又有些残酷的梦想。忽然想起了19岁那年，我心里燃起的那盏灯。

跳舞给我的生活带来了很多正向的改变，而我希望这些孩子也能有这样的机会，也能和城市里同龄的孩子一样，去舞出她们的天地。或许孩子们现在不能走出去，但我们可以把舞蹈室搬进大山里啊，我想要为她们燃起一盏舞蹈的灯。于是，我把她们的故事发布在网上，在大家的努力下，我们把舞蹈教室搬进了大山里的学校，组建了小茉莉舞蹈队。

还记得孩子们第一次穿上舞蹈服，在铺着地胶的舞蹈教室里小心翼翼地穿上舞蹈鞋，对着镜子捂嘴傻笑的样子。云南3月的阳光很明媚，但在那一刻也比不上孩子们灿烂的笑颜半分。这些从来没有经过正规舞蹈训练的孩子，比我想象中更有天赋。基本功训练很苦，但她们从来没说过半个痛字。就这么跳呀跳呀，没想到"一不小心"跳到了上海。12月，受华谊玄如文化艺术教育基金会邀请，小茉莉舞蹈队的姑娘们第一次走出了大山，绽放在了上海的舞台上。更意外的是，从舞蹈中获得的力量也给她们的学习和生活带来了巨大的影响，她们变得更加坚强，更加勇敢，更积极地追求自己的梦想。舞蹈带给她们的自信，让她们开始闪耀发光。

2019年，我25岁，五四青年节那天，中央电视台新闻频道播放了长达40分钟的主题纪录片，是3年前中央电视台的导演专程到云南拍摄的我和小茉莉舞蹈队的故事。在纪录片的开头，我坐在舞蹈教室里对孩子们说："老师教你们一个小技巧，练舞的时候对着镜子看自己的眼睛，你想要表达的一切都融进你的眼神和身体里，然后告诉自己，跳舞的时候，我就是最美的，连摄像机的对焦都会主动跟着你，因为自信的你就是最亮眼的。"这句话，是当年在珠海的舞蹈室，武老师对我们说的。孩子

▲许琼文个人照

们红着脸看着我，也不知道他们是否听得明白。但我知道，一颗梦想的种子正在代代传递中发出新芽。

时光易变，初心不改。生命不止，舞蹈不息。

舞蹈团与我

阮晓男
2011 级 本科 岭南学院
2015 级 硕士 北京大学
中国国际金融股份有限公司

2011 年的高考前夕我来到中山大学,南校园的老楼与古木诉说着悠远而真实的历史,来时被绿瓦红砖包裹的浓烈南方气息深深吸引,去时为能来此学府求真求知怀揣满满期待。受命运眷顾,最终来到这里度过一生中最珍贵的大学时光。回头望去,时间已快进九载,夏日里淌汗的楞头少年已被脑海中飞速闪过的时空击碎,又像拼图碎片凑出一个当下的自我,似乎什么都改变了,可又什么都没有变。也正是在这个时节有幸认识武老师。

虽然遗憾未能成为舞蹈团的"正规军",我却始终是舞蹈团的忠实粉丝,修过热情洋溢的舞蹈公选课,躺过熊德龙汗水浸润的木地板,尝过热气腾腾充满爱心的红烧肉,闹过红红火火的生日会,最触动我的是武老师对一个如此庞大集体的凝聚和团结,我想这与武老师的人格魅力是不可分割的。在这个群体中,前后辈以艺术的舞蹈形式跨越了年龄与年级的沟壑,搭建起友谊的桥梁;舞蹈与音乐交融,方寸间展现所有想得到与想不到的美好与无奈,无论是振聋发聩、荡气回肠,还是浅唱

▲阮晓男与父亲的合影

低吟、回望、沉思，演绎出的喜、怒、哀、乐无一不是人生剧本；大家用心付出并收获舞蹈的长进，在潜移默化之中培育艺术修养，更重要的是开始在物质世界向意识世界张望、向精神境界追求。我想，舞蹈艺术博大精深，以舞蹈育才育人也正契合大学素质教育的本质。

对我而言，舞蹈团让我意识到了三件重要的事：一是要学会停止制造麻烦。虽然在武老师面前舞蹈团里的每一分子都始终是个孩子，凡是孩子，在家人面前都可能犯错。二是如能趁早在早期经历的大波折中走出，将是未来人生路上巨大的财富。求而不得是生活常态，获得无条件的帮助、信任与真心才应是顶级奢侈的礼物。三是传承与分享。要提高解决麻烦的能力，因为我们最终都需要成为辐射能量的人。

舞蹈就像人生，你需要清楚地意识到自己是谁，这个过程可能需要一些时间和经历，跟随内心设定目标，是跑龙套，是决定参加一段集体表演，还是希望承担一出大戏的重要角色，这是一个设定自我意义与实现的过程，伴随目标难度的提升，注定意味着需要付出比常人更多的汗水，要成为当家花旦，必然要承担更多的磨炼，耐心完成台下 10 年之功才能成就舞台上的瞬间，而瞬间又是永恒。

中大与我就是与武老师、与舞蹈团的关联，从大学毕业到读研究生再到从事工作，其间所经历的一切，让我回头想来更觉舞蹈团这个平台的难能可贵，这里流淌着真情、沉淀了超脱的纯粹，记载着大家学生年代的青春与老师最无私的奉献，这里是一个真实的家。

音乐终将散去，而空中划过的印迹永存。

▲既是生日会表演，也是为来年舞蹈专场做准备

从胖子到柔软的胖子

倪杰超
2011 级 本科 生命科学学院
共青团杭州市萧山区委员会 干事

　　作为一个从来没有接触过舞蹈的胖子,为什么进舞蹈团?跟舞蹈团一般的男生不一样,他们是被拉进去的,我是去减肥的。结果可想而知,胖子最终成了柔软的胖子。可是舞蹈就是有那样一种魅力,一旦接触就不能自拔,一跳就是 4 年。

　　胖子跳舞是一种怎样的感受?

　　刚入团时,最受不了的是基本功训练,从把杆上下来的腿可以疼 3 天。一开始是被逼的,后来开始跳作品,发现一些动作做不到位、力度不到位、控不到位,就自觉地开始练基本功。比如早晨刷牙的时候,就习惯把腿架到阳台上,洗漱完就习惯性压压腰、掰掰腿,总觉得要把身体打开了再去上课才有精神。坐在桌前,不自觉地就开始压脚背。当然,还有一些厉害的大神们,晚上睡觉前躺在床上掰腿,然后就抱着自己的脚踝睡着了。就跟健身房里男孩子喜欢攀比杠铃重量一样,当时珠海校区舞蹈团的男孩子喜欢比横(竖)叉离的高度,结果就是第二天下不了宿舍的楼梯。训练结果是明显的,两个月下来,我这个胖子——没瘦,软了。

▲倪杰超舞台剧照

"舞蹈是用肢体去诠释情感和角色""舞蹈是情感肢体的延伸""舞蹈是有感而发"……每个人跳舞的感受都是不一样的,而且随着时间的推移,对舞蹈的理解也会发生变化。为了准备专场,我们珠海校区男生跳了群舞作品《狼图腾》,也正是因为这个作品,让我意识到舞蹈不仅仅是肢体,它还是一门舞台艺术,需要表现力、感染力。作品取材自同名小说,主要情节是狼群中小狼受伤,最后在大家的帮助下康复。这个作品除了肢体的表现外,还需要比较丰富的面部表情,融入较多的个人情感。虽然以前有一些表演的经验,但那是我第一次被要求一边跳舞一边表演,要把情感融入自己的肢体动作,融入音乐中。老师说,"舞台上的疯子,舞台下的傻子"。演员在舞台上必须是十二分的逼真,观众看起来才有代入感。如果认真地去表演这个作品,很多一起的同伴都是跳一次哭一次,跳完不是身体累,是心累,因为我们动了真感情,也因为这个作品,我结识了大学期间最好的兄弟们。

　　看着谢幕后舞台上的灯光一点一点熄灭,我的内心怅然若失,我明白,我已经爱上了舞台。从那以后,我慢慢地接触更多的舞蹈作品,也开始关注更多舞蹈的信息,日常的消遣也从电视剧变成了舞林争霸,男神女神也从影视明星变成刘福洋、张傲月、朱洁静等。

　　到了大二、大三,得到北京舞蹈学院的专业老师指导,我尝试接触更多民族的舞蹈,如藏族舞、蒙古族舞等。"民族舞来源于生活"这句话让我瞬间对舞蹈产生了崇高的敬意,开始觉得作品中的每一个动作都是有内涵、有意义的。在学了藏族舞的几个组合之后,我们排了一个藏族男子群舞《翻身农奴把歌唱》。在这个舞蹈中,通过体会、揣摩这些动作,可以感受到扑面而来的高原缺氧感和昏暗摇曳的酥油灯在我眼前(跳过快板的人应该懂)。通过一个民族的舞蹈,你可以了解一个民族的特色,一个民族的历史,一个民族的情怀。那次专场演出,看到师兄们表演的《北方歌谣》,我被深深地震撼了,舞蹈是一种生活,是一种情怀,无法言表。

　　大四,珠海的兄弟们在东校园汇合,我们想排一些自己的作品,尝试着去扒带子(就是对着视频自己排的意思)。这时候发现,自己作为一个非专业舞者有很多的限制,如技巧的限制、柔韧性的限制等。那个阶段,我清楚地认识到了自己的水平以及自己的不足,然后开始有针对性地训练。我们一边安慰自己"跳舞嘛,开心就好",一边为了自己的梦想努力着、进步着。我们要排一个自己的作品,我们要跳自己的舞蹈。最后,从海报设计、宣传片拍摄、筹款,到作品排练、灯服道效、演出,我们跳完了一个自己的毕业专场——"融光",那是4年最值得骄傲的事情。

　　舞蹈是痛苦的,舞台下炼狱般的折磨换来的是舞台上的一刹那精彩,但舞蹈更是一件快乐的事,"每一次音乐响起,都是一次美的展现,裙裾飘飘中或转身,或摆动,每一次眼神的交流,每一次激情的碰撞,都让人充分感悟了舞蹈的诱惑;当灯光渐渐熄灭,你可能会感叹美丽的短暂,但那一种被美打动以致征服的感受,却会长久地留在你的心里"。

　　4年下来,每一次静下心来思考"我为什么跳舞",都会有不一样的答案,对

于舞蹈都会有更深一层的理解。或许如老师所说，"舞蹈"，便是"悟道"。舞蹈对我来讲是一个寻找极限、突破极限的过程。寻找身体的极限、情感的极限、表达的极限，当自己找到自己的极限并在不断的训练中突破时，无疑是快乐的。时常有人和我谈起大学生活，我一定会说舞蹈团，然后当别人用眼光扫描了我全身匀称的脂肪之后用无比夸张的语气问我"你跳舞？"的时候，我一般抬起45度高贵的下颚，嘴角泛起一丝自信的微笑，"是啊，我跳舞，我就是跳舞，你打我呀"。然后踮起脚尖一个平转、起范儿、下场，留下一个惊愕的眼神和一个潇洒的背影。

从胖子到柔软的胖子，我想舞蹈还在我心中留下了别的一些什么。

▲周日训练课

相见与告别

郭杨格
2011 级 本科 物理科学与工程技术学院
2015 级 硕士 2018 级 博士 上海交通大学

我永远不会忘记被老武"骗"进舞蹈团的那一天……

和大多数从军训队伍抓来的壮丁们还不太一样,我是乖巧地坐在艺术中心办公室吹着空调,被老师生拉硬拽进燥热的舞蹈室的,其实至今我也想不明白他到底看上我什么。我曾问过他这个问题,但老师总是笑嘻嘻和我轻描淡地回答我两个字——"缘分"。

你很难否认世上确有这样神奇的纽带,将人与人不经意间联系在一起。记得我从初入舞蹈团的不情愿,到慢慢接受,经历了"三下乡"、各种开学晚会、无数次演出,以及一个又一个专场演出。老师的教诲、同学的欢闹、排练的苦涩、成长的烦恼、告别的忧伤夹杂在一起,这应该是我人生中最快乐与难忘的三年了。

有人曾问我:"你在舞蹈团最难忘的瞬间是什么?"我想应是 2013 年武老师的 51 岁生日会吧。师弟师妹们给师兄师姐汇报演出,从 1992 级到 2013 级,所有同学欢聚一堂,维谦放完视频的那一刻,灯光打开,师兄师姐们鼓着掌,我转眼看见武老师泪流满面的时候,觉得我们一切辛苦的付出都是值得的,似乎舞蹈团并不是老武所言——"铁打的营盘,流水的兵",这里就像家,无论飞得多远,都能回来看看。

一晃已经毕业 5 年了,上次见武老师还是 2 年前的事,我走进舞蹈室,他笑着拥抱迎接我,煮着茶,说着家常,一如当年一样。只是时光荏苒,连我这样迟钝的人竟也能发现岁月的痕迹,我没说什么,也一如既往朝老师笑着——希望时间慢点走。

▲ 郭杨格个人照

今年年初的时候我做了一个梦，梦见我博士毕业回到校园，走进熊德龙的大门，穿过一楼舞蹈室的门口，看着已全然不识的高年级师姐带着师妹们排练《流光溢彩》《风酥雨忆》，汗水敲打在节拍上，温婉于音乐中。但我却已无陶醉之心，透过玻璃看到大厅里的武老师跳着《梁祝》在新生们面前眉飞色舞地教学的神情，我径直走去，还未见其人，便听见其二十年如一日的语录。我出神地看着，等待着武老师教学结束，他排练完向我走来，领我走进313。出现在我面前的是一些熟悉的面庞，大家相互寒暄着，武老师拥抱着每一个人，他们开怀畅饮，而我也走进了唯美的梦乡。

要说在舞蹈团有什么收获，我认为有两方面：一是给了我们最美的回忆，二是见证了我们最好的成长。我们学会了更好地生活，无论顺境逆境，学会感恩，学会被爱，学会去爱。

也许任何事情都有终点，正如我们总会毕业离校，老师不可能永远年轻，舞蹈团也终有结束的那天。可能那时我们将不得不选择告别，但这份美好将永远留存在我们心中，坚信着——某一天，我们还会相见。

▲在舞蹈专场晚会上担任主持

小忆舞蹈团

黄存远
2011 级 本科 数学与计算科学学院
2016 级 硕士 美国北卡大学

在人生的前 18 年，"舞蹈""舞蹈团"这些词似乎从未出现在我的字典中，即使 10 年后的今天回想起来，我仍感到命运的神奇，让我的大学生涯，乃至未来的日子都与这门艺术、这位老师、这些朋友有了遥相呼应的默契。

初识舞蹈团是在传统活动"百团大战"上，带着刚来中大的好奇与紧张，我若无其事地在各色的社团前闲逛，在看中几个知识类的社团后，我正准备回宿舍，这时一个声音叫住我："小伙子你叫什么名字啊，来舞蹈团吧！"我心里一惊，眼前是一位红光满面的中年人，我赶忙摆了摆手："不不，我不喜欢跳舞。"他接着说："我看你非常适合学跳舞，下午来上一堂体验课再说，留不留下没关系！"就这样，我硬着头皮去参加了那次体验课，而自此以后，熊德龙三楼舞蹈室就成了我大学时期重要的"据点"。现在回想起来，那位中年人，也就是舞蹈团的灵魂人物老武，他确实有足够的能力与自信让一个门外汉在几分钟内对舞蹈团的一切产生兴趣。

当我们在回忆大学生活的时候，我们到底在回忆什么呢？如果没有舞蹈团的经历，恐怕我的人生会完全不同，在这里，我做了人生新的尝试，拓宽了自己的眼界，克服了很多困难，收获了很多快乐，也感到了家人般的温暖。大二上学期的时候，由于运动不当，我突发气胸，当医生告知我需住院治疗时，我感到既懊恼又孤单，家人远在千里之外，我甚至不敢将这件事告诉他们。还好，有舞蹈团。在中山大学

▲黄存远舞台剧照

附属第二医院住院的三四天里,老武每天给我做红烧肉、鸡汤等各种美食,让团友送来探望我。彼时彼刻的感动与鼓励,恰如此时此刻的感恩与怀念。回忆的支点往往是大家共同经历的事情,当我细数大学时期的好朋友,有半数以上都是在舞蹈团里结识的,时至今日,我思考自己婚礼的伴郎人选时,舞蹈团的几个朋友仍是我的重点邀请对象,能在一个团体里认识数位能一直走下去的朋友,是缘分,也是幸运。我一直记得严锋的一句话,当遇到苦难的时候,最能鼓励人们继续前行的是那些幸福和温暖的记忆。在舞蹈团获得的美好回忆,将伴随我的一生。

尽管自己始终没能达到登堂入室的水平,但是我对舞蹈艺术的理解与鉴赏,却达到了新的高度。在中大舞蹈团的日子里,我经历过太多次舞蹈艺术带来的震撼,小到排练汇演,大到舞蹈专场演出,我真正体验到了什么叫灵魂的共鸣、心灵的洗涤。终于我也可以在电视上看舞蹈节目的时候不用转台,而是认真地品鉴舞蹈与表演,甚至偶尔可以对身边的人侃侃而谈。我想艺术是相通的,艺术的本质乃是情感的表达,我的艺术鉴赏和自我表达能力,在舞蹈团、在老武那里得到了锻炼、得到了升华。

之所以是小忆,是因为这很寻常,我时常会想起舞蹈团的点点滴滴,重要的东西可能在日复一日的生活中显得平凡,但于它本身而言,每次都是波澜壮阔的。感恩舞蹈团,也提前庆贺中山大学100周年华诞!

▲老师过生日,我们吃蛋糕

深情相拥

盛优优
2011 级 本科 2015 级 硕士 社会学与人类学学院
深圳市国资委深业集团 房地产开发营销管理

毕业离校已逾两载，于母校读书生活的场景仍历历在目，似如昨日。如果有人问我大学中最难忘的经历是什么，那么于舞蹈团起步的这段珍贵回忆必是最为浓重的一笔。

2011 年，我作为大一新生通过一年一度的社团招新活动加入了中山大学舞蹈团，每个周二、周四傍晚和周日的上午，练习基本功、专题组合学习、固定作品排练的同时穿插着武老师在上课时对音乐、对舞蹈、对作品的解读与示范，这些都是作为一个业余音乐爱好者和舞蹈相遇的愉快时刻。

进团不久后，我迎来了第一次演出机会——与 2009—2011 级的同学们在跨年晚会上表演《西班牙之火》。这支舞蹈，可以说是每个舞蹈团新人的入团舞，也是舞蹈团代代相传的保留作品。演出前夕，武老师再一次召集大家排练、说戏，在他的生动演绎下，我对弗拉门戈舞蹈的由来有了更深层的了解：这支舞蹈最早源自流浪的吉普赛人之中，他们把东方印度踢踏舞的强烈节奏感、阿拉伯音乐的神秘伤感融合于自己辛辣奔放的歌

▲盛优优在演奏巴扬琴

舞中，并将其带到了西班牙。《西班牙之火》舞蹈动作中的上肢热情有力，脚下稳固隐忍，手掌与脚掌的拍打与踩踏极具节奏感，这也正传达了西班牙弗拉门戈舞蹈由内而外释放的厚重精神与不屈不挠的生活热情，将一种舞蹈的灵魂与内核贯彻于心，并用优美的舞姿展示出来，打动和感染观众。在这支舞蹈的学习和排练过程中，少年时代的稚气未脱与害羞内向正在我身上逐渐褪去，除了丰富内心世界以外，我

更愿意用舞蹈向观众展示、分享自己，这一次经历也成了我在成年后突破自我束缚、重新树立自信而迈出的第一步。这样的成长促使我继续参加了2012年舞蹈团"青春舞月"专场演出，参演了《黄河》《梦里寻她千百度》《山高水长》等舞蹈作品。

2012年年底，一次偶然的契机，毕业于俄罗斯圣彼得堡大学巴扬琴教育专业的刘继东老师来到中山大学，成立了中山大学巴扬手风琴乐团，因自幼学习手风琴、钢琴，积累了一定的乐器基础，在武老师及舞蹈团伙伴的支持下，我加入了巴扬琴乐团，并担任首任团长。利用学习之余，团员们紧锣密鼓地展开了不到半年的训练。2013年5月，巴扬手风琴乐团以9人编制的团队与舞蹈团共同合作了专场演出——"五月·舞乐"，用耳熟能详、融贯中西的乐曲向中大师生们展示了这种来自遥远东欧乐器的独特魅力，"音乐舞蹈永不分家"这句话在这场专场表演上体现得淋漓尽致。有了这一次成功的合作，暑期"三下乡"、校迎新晚会等重大活动上，舞蹈团与巴扬琴乐团的友谊日渐深厚。

得益于舞蹈团的表演训练，巴扬琴乐团同样将舞蹈的肢体语言融入了巴扬琴的演奏中。演奏《爱美丽圆舞曲》时，表演者们跟随四三拍圆舞曲的节奏轻轻摆动，在巴扬手风琴悠扬的旋律中，带领观众与听众去往法国巴黎的街头漫步；演奏《深情相拥》时，表演者们与各自的搭档一边演奏旋律，一边深情对望。观众们都沉醉于浪漫美好的气氛中，感受爱与温暖。

在逐渐学习表演与演奏的过程中，我也开始以独奏的形式演绎作品，传达音乐，用旋律与肢体感染听众，其中最为中意的一首乐曲为阿根廷探戈之父皮亚佐拉创作的 Libertango（《自由探戈》），为了更好地传达这首乐曲的音乐风格，除去练习其乐曲本身需要的技巧及熟练程度以外，我反复观看了许多阿根廷探戈的舞蹈表演视频资料，并请教了武老师关于表演上的方式。阿根廷探戈音乐的悲苦、释放与这支作品本身想要传达的自由渴望，也正是我作为演奏者需要表现的内容。在一次比赛上，我演奏了这首作品，看到评委及观众们逐渐被音乐感染并跟随节奏投入其中的时候，我似乎更加充满自信，想到相比于外界的评价，我们真正的关注点应该放在如何传达的层面上去，舞蹈如此、音乐如此，人生也如此，要面对而非逃避，要主动传达而非被动担忧，这是我在一次次舞蹈与巴扬手风琴的表演中获得的最宝贵的人生感悟。

还记得武老师在排练时对我们说过："在排练室敢于面对镜子，在舞台上就敢于面对观众，出了社会就敢于面对任何人。"学舞蹈，学音乐，学做人，从《西班牙之火》到《自由探戈》，我从羞怯到自信，从关注自己到直面他人。感谢舞蹈和音乐赋予我强大的内心与有趣的灵魂，带着这份宝贵的精神财富，人生一路也必将充满惊喜、感谢、感恩。

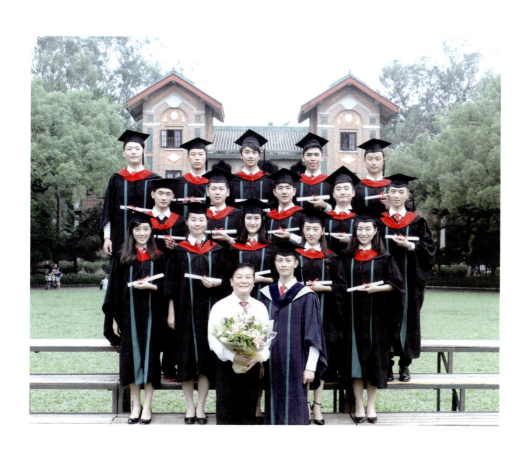

2012 级

时　　光

王佳蕊
2012 级 本科 社会学与人类学学院
2016 级 硕士 复旦大学
字节跳动 商业化 KA 客户经理

2017年年底，电影《芳华》上映。这是一部讲述了20世纪七八十年代军队文工团一群正值青春年华的少男少女故事的影片。看着剧中几位舞蹈演员曼妙的舞姿，轻盈的身段，清颜白衫，若仙若灵。太多感慨与回忆涌上心头，自己也曾有幸与一群热爱舞蹈的良师益友们共度大学4年青春岁月。

从小我就希望自己能掌握一技之长，有一天能在舞台上、在聚光灯下，自信地展现自己。是中山大学舞蹈团的老师给了我这样的机会。2012年，出于对舞蹈表演艺术的崇敬，我报名参加了舞蹈团的社员招募。舞蹈基础薄弱的我在武老师与学长学姐的指导和鼓励下顺利通过征选，加入中山大学舞蹈团这个大家庭。对于我们这些异地求学的孩子来说，这里就像是我们在广州这座陌生城市的第二个家。在武老师这个大家长的带领下，一群热爱舞蹈的孩子每天下课后相约到熊德龙二楼舞蹈教室训练、吃饭，甚至住在这里。从暑期的"三下乡"，到每一年的毕业献礼，再到中山大学校庆献礼……每一次的登台就像是一次蜕变，汗水浇灌着我们的成长，"在中山大学舞蹈团，每个人都有提升自己的机会，每个人都有展现自己的机会，每个人都有获得掌声的机会"。

毕业后我来到上海读研究生，开学的第一件事就是向学姐打听学校里舞蹈团的情况。中山大学舞蹈团4年的舞蹈基础也帮助我成功进入复旦大学舞蹈团继续学习提升。如今毕业数年，尽管繁忙的工作几乎让我没有时间再训练，但我深知，内心对舞蹈的热爱从未消逝，对舞蹈表演的崇敬不会改变。如同校歌所唱的那样，中山大学舞蹈团的培育在我心中埋下了舞蹈艺术的种子——山高水长，根深叶茂。

▲王佳蕊个人照

精彩生活，从舞蹈团开始

丛瑞
2012 级 本科 理工学院微电子系
2016 级 硕士 英国利兹大学
东海资本管理有限公司（上海）

 8 年前，我还是一名刚刚从中国最北边的省——黑龙江来到广州的大一新生。那时南校园熊德龙学生活动中心门口正在举行 2012 年"百团大战"活动，舞蹈团在无数的社团中显得格外亮眼。我报名参加了舞蹈团并在选拔中被武老师留了下来。现在回想起来，正是这一次的决定，让我今后的大学生活变得如此精彩，甚至影响了我后来的工作和人生。

 中山大学舞蹈团的特别之处在于：并不是需要你有舞蹈基本功或者从事这方面的专业，只要你热爱舞蹈，热爱这个团体，把舞蹈团当成一个大家庭，和它一起成长并一级一级地传承下去就可以了。这种底蕴来自中大本身，来自武老师，并让每个人都绽放属于自己的光芒。

 舞蹈团给我的大学生活留下了很多美好的回忆。我学会了数不清的舞蹈，如《西班牙之火》《阿里郎》《扎西德勒》《翻身农奴把歌唱》《掀起你的盖头来》《奔腾》《狼图腾》……每当我再次听到这些熟悉的旋律时，回忆便涌上心头，思绪又再一次把我拉回到中山大学舞蹈团。藏族舞、蒙古族舞、新疆舞……每一种舞蹈都

▲丛瑞个人照

有独自的特色,在学舞蹈的过程中,我感受不同地域的人文,把肢体当作语言,读懂每一段舞蹈故事,才幡然醒悟何为舞蹈,何为艺术。武老师教会了我们,学舞蹈,学做人,让我在后来的人生中,学会欣赏舞蹈的美,同时懂得展现自我。

在舞蹈团这个大家庭中,最让我怀念的是2012级的朋友们和如同父亲一般的武老师。我们一起吃过训练的苦,在训练中拉近了友谊,台上一分钟,台下十年功,最后流下的汗水都变成了美好的回忆;2012级的同学们一起"三下乡"感受生活,一群人在凌晨的马路上拍照,友谊就这样变得更紧密;武老师做的红烧肉更是不可多得的美味,当然,不付出劳动是品尝不到的,最好吃的一顿饭便是我们专场完毕后把所有演出服洗完,通过劳动成果才换来的红烧肉;最重要的回忆,是在梁銶琚堂成功完成演出的激动与幸福,一个人这一辈子,能有几次机会站在千人围观的舞台上,当灯光照在脸上,我把整整一年来所有的辛苦付出,通过最完美的动作展现在舞台上时,那种幸福感和成就感真的无法用语言来表达。

8年过去了,每次回想起在舞蹈团的点点滴滴,依然都感到快乐、幸福。在武老师的带领下,中山大学舞蹈团给每一届莘莘学子都留下了很多精彩的回忆,祝愿中山大学舞蹈团越来越好。

▲周日训练

从这里出发

刘嘉欣
2012 级 本科 生命科学学院
2016 级 硕士 波士顿大学
中国国际电视台 CGTN（原中央电视台英语新闻频道 CCTV NEWS）出镜记者

圣诞节这天我突然想起：今天是武老师的生日。

在中大，每年的圣诞节都是在熊德龙度过的，有老武和我们。舞蹈团是我在中大的家。它给了我自信、友谊和无法替代的归属感。这种感觉毕业多年后在任何一个地方都不曾找到过，以至于如今打开朋友圈，最想点赞的还是那群舞蹈团小伙伴的动态。

时常会想起熊德龙的大厅、舞蹈室和二楼满墙的剧照，想起老武做的红烧肉，想起"三下乡"时《西班牙之火》的大裙摆，想起那些穿着舞蹈裤的男生认真的模样。

记忆里的舞蹈训练已经数不清，印象很深的是结束训练后一行女生一同去食堂的情景：高高盘起的黑发、高帮帅气的舞鞋和松松垮垮但也十分飘逸的灯笼裤。衬衫里浸着汗，皮肤却异常清透，端着学二食堂的一两米饭，有说有笑一同回宿舍。那是多么快乐的时光，也是我最怀念的时光！

我曾以为时间已经让我淡忘了舞蹈，可是一听到熟悉的音乐，仿佛我又重新回到了梁銶琚剧场。我想，如果入学的那个下午，我错过了舞蹈团的选拔，或者武老师没有看到我，我的4年会不会完全不一样。

在舞蹈团的积淀让我有了勇气做出许多尝试，也逐渐明晰了自己的方向。如今的我无论面对镜头还是观众，都仿佛置身在那个周日早上的汇报现场，台下是舞蹈团的战友，面前是老武时而严肃、时而逗趣的模样。

我们最怕老武，对待演出，没有比他更严格的老师；我们也最喜欢老武，没有他哪有这个家。

当年一起跳舞的伙伴们，如今已都

▲刘嘉欣个人照

走向了世界各地。大家时而还能翻出往日的旧照在群里戏谑一番,当中有人已成家立业,有人学业有成,有人在更大的舞台熠熠发光。可是提起舞蹈团,我们都还是孩子。武老师,生日快乐!我们想您啦!

▲刘嘉欣在国务院新闻发布厅做的出镜报道

▲蒙古族筷子舞

这　　里

苏诚然
2012 级 本科 数学学院
2016 级 硕士 罗格斯大学
思高方达金融服务有限公司 高级风险分析师

"看你这么好条件，不跳舞可惜了。"

这真是市场营销中堪称教科书般的金句。对于当时涉世未深的我，自然就本着不能吃亏的精神掉进了熊德龙大楼半壁江山的"陷阱"里。虽然只有 4 年，但这里却让我有了一辈子难以忘记的一段经历。

8 月、9 月，热辣的太阳炙烤着军训的新生，而我们却在排练室里吹着空调赶排《掀起你的盖头来》。跨年之夜，当别人在广州塔下聚集等待着倒计时时，我们却在四个校区用演出和演出后的免费夜宵来迎接新的一年。4 月、5 月，人们还沉浸在春天的温暖时，我们做足了一年的准备给观众们奉献一场精彩的舞蹈专场。

别人说，跳舞的男人娘里娘气；我们说，蒙藏的雄鹰非燕雀所能望见。

别人说，花这么长时间跳舞没有什么用，而且还耽误专业学习；我们说，课堂上学不到的东西要比专业知识要多得多，艺术是等同于科学的维度。

别人能拿出一千个理由拒绝改变自己的成见，我们只需要拿出一个理由去热爱舞蹈。

现在毕业已 4 年了，当初的朋友们各奔东西。朋友圈里逐渐安静下来，仿佛大家都没有了交集。但每当有好看的舞蹈被分享出来时，底下的评论总会被瞬间"轰炸"。每当有人分享另一个城市的定位，总会有哥们出来说要不要来我这住。要是有人结婚那就更热闹了，已经沉寂许久的群聊会被 24 小时不间断置顶。时间一直在向前，但我们从没忘记。一声吆喝，众人呼应，以后的人生不会寂寞。

我们，都来自舞蹈团。

▲苏诚然个人照

为无益之事，遣有涯之生

李文韬
2012 级 本科 数学学院
2017 级 硕士 香港城市大学商学院
2018 级 博士 中山大学管理学院

最近我脑海里时常浮现起一个场景：每周六上午舞蹈大课的间歇，我们坐在地上歇气，头顶的空调呼呼地吹着冷气，武老师又开始唠叨："你们都考进中大了，不要在本科的最好年华里就天天忧虑着今后的房子车子，这些东西到时候自然会有的。这个年龄应该干点真正有意义的事。"当时觉得这是最蹩脚、最敷衍的谎话，拿来哄小孩都显得诚意不足，如今社会的物质压力随时随地催人向前跑，怎么能天天不想这些呢？不过，今时今日我愿为老师的话做一个注解：不为无益之事，何以遣有涯之生。

相比于功利性的物质追求，非功利性的精神追求能让我们有限的人生更具张力，恰如在舞蹈中用肢体和感情的延伸把有限的音乐抻开、灌满。相比于天天忧思今后要拥有怎样的物质生活，我们可能更需要通过多方位的长久探索和磨炼，不断与自己对话：我们最终想成为怎样的人？从身边的实例来看，当我们拥有惬意的物质生活时或许心智仍不成熟，但是想清楚这个问题时，我们一定能活得淡定而坦然。

老师想在我们 20 岁的时候教会我们淡定从容。我今年 26 岁了，站在当下，想对老师的期望做一个回应：带着从舞蹈团学会的东西，经过数年成长，在认清现实之后，我还是选择淡定从容。就像我们在舞蹈室里日复一日地排练，只管享受音乐、享受舞蹈、享受自身情感与艺术作品的共鸣，从未忧心一定要在哪天登台表演。但是，当我们真正登上舞台的那一天，一定是泰然自若，一定能在表演中做到真正的内紧外松。

到今年 10 月，我与舞蹈团恰好共度了 8 年时光。从本科到硕士再到博士，我迈入中大校门的第一步开始就有了舞蹈团的影子，乃至于现在仿佛打上了舞蹈团的烙印。我愿意背负这个烙印继续前行，因为在这里我完成了懂事以来第一次对艺术素养和价值观的锤炼，蓄满了直面今后人生的底气。

舞蹈团试出了人的毅力。在这里始终存在一个有趣的现象，每年中大的 8000 多名新生里面会有几百人踌躇满志地进入舞蹈团学习，只消一年时光，在每个校区的排练室里能剩下 20 人已是不易。

这是舞蹈团和学生之间相互选择的结果。我们周一、周三、周五的晚上 9 点半后有集体训练，周六上午有外聘老师的系统性训练。发展到后来，连周六全天、周

日下午都有专业老师授课，民族民间舞、中国古典舞、现当代舞、基本功训练，无一不包。无须亲身经历，乍一听就知道如果要全身心参与所有训练，几乎会占用所有课余时光。我们经常开玩笑，要想在舞蹈团好好跳舞，恋爱都别想谈，没有哪个女孩儿能接受男朋友除了上课就是泡在舞蹈室。总有人不信邪，不过事实证明，"幸存"的情侣都是双双着了舞蹈的魔。

舞蹈确实太令人着迷了，在日常排练中就能随时体会到那种身体和灵魂共舞的感觉，都不用有人在旁观赏，一旦陷入音乐和自己共同营造的精神世界，就会有难以言表的酣畅淋漓之感。要是能登台演出，那就更疯了。我特别赞同一位专业老师的话："舞台上的人都是疯子，舞台下的人都是傻子。"在剧场里，如果不是"疯子"的话，演员不可能在台上忘我地塑造人物、讲述故事；如果不是"傻子"的话，观众不可能在台下安安分分地欣赏和鼓掌叫好。只要体验过一次在聚光灯下用真挚表演打动观众的成就感，就会上瘾似地渴望第二次、第三次，于是就有了我们在排练和演出之间乐此不疲地循环。

到最后，舞蹈团选择了甘愿将课余时光沉浸在精神世界里的我们，而我们选择了让精神得到滋养的舞蹈团。

在撰文时，老师反复强调不要提及他个人，但是谈起我从17岁离家求学至今的8年，既然难以避开舞蹈团，又如何避得开与舞蹈团融为一体的老师？

社会学的组织理论里面有一派观点认为，组织是一个自然系统，由于个人目标与组织目标不能总是完全一致，组织里的个体常常会认为组织本身的存在会比宏大的组织目标更切合自身利益诉求。对照到舞蹈团，我甘愿留在这儿当学生，有多半是因为对舞蹈、对老师的认同。相比于有多少次盛大演出，我们更在乎能否与舞蹈、与老师长久相伴。

常有旁人将老师标榜为一位哲人，称赞他金句频出，常有令人醍醐灌顶之感。但在我看来，如果依循冯友兰先生对哲学家的定义——"哲学家是对人生有系统性反思之人"，他仅是再普通不过的一个凡人。同所有凡人一样，他只不过对人生有细碎绵密的感悟，只要给他一个讲台，他可以把所学所得给你滔滔不绝又翻来覆去地讲大半天。但他又区别于大多数凡人，他的内心始终知道自己要什么。

▲李文韬个人照

舞蹈团的男孩基本都跳过蒙古族群舞《奔腾》，每次排练时老师都会吼："你们要在舞台上做一匹骏马。"印象里，他的吼声永远伴着汹涌澎湃的舞蹈配乐声，像马群里的头马在嘶鸣，总是能激起我们这帮乖学生的血性（老师经常调侃："你们这帮学生在生活里野得吓人，在舞台上乖得吓人。"）。老师鞭策着我们做骏马，自己倒更像谚语"望山跑死马"里面的那匹"蠢马"，一辈子朝着遥不可及的高山驰骋不息，最浪漫的结局就是倒在奔向高山的路上。

他有无数次机会轻而易举地过上世俗眼中的幸福生活，但他无数次轻描淡写地蜷回了舞蹈室里面那间小卧室。的确是蜷，舞蹈室虽大，足够我们腾跳翻转；但舞蹈室里面的小卧室却是逼仄狭小，卧室里有一半的地方是站着都直不起头的，遇到暴雨天我们就得帮忙在卧室里找漏水处然后精准地放上水桶。老师在教师宿舍区有宽敞的家，我们经常假借帮老师打扫卫生之名，去他家里捣乱享受一番。我问过他，明明有这么好的房子，为什么20年都蜷在舞蹈室。他的理由简单直白："舞蹈室紧挨着学生宿舍区，学生如果有事，随时都能找到我。"

从那时我读懂了这匹"蠢马"的小心思，也是从那时我领略了"纯粹"二字对人的致命吸引力——一旦找到了毕生的信念，即使是骏马，也会甘愿当一匹只顾狂奔的"蠢马"。且不论最终能否到达目标，单是望向目标无休无止的奔腾就畅快自得，足以慰藉有限的生命。凑巧的是，我耳濡目染，似乎也认同了"蠢马"式的生活，从本科开始懵懵懂懂地模仿，到后来每次人生抉择时都不由自主地向之靠拢。

要向我的父母致谢，他们虽未给我提供"含着金汤匙出生"的优渥物质条件，但他们倾其所有，给了我做梦的自由，让我能在摔倒后仍然笃信"不为无益之事，何以遣有涯之生"。他们从未缺席过我的任何一次舞蹈专场演出，不论我是群众演员还是独舞演员，他们从不吝惜真诚的掌声和赞许。他们从未放弃过我，不论我是浑浑噩噩还是清醒自知，他们从不吝惜坚定的鼓励和支持。如果说我也渐渐长成了一匹"蠢马"，那么他们一定会是终其一生陪伴我奔跑的老马。

写到最后，又馋起了老师酿的梅子酒。每年青梅出产时节，老师都会拿着10斤装的白酒罐泡一罐青梅酒，瓶口还会写好封装的日期，接下来就是严防死守我们伺机偷喝。每一年新泡的梅子酒都是留给当年入团的新生，4年后毕业聚餐上，这罐酒就成了践行酒，配上老师做的一大锅红烧肉，唇齿留香。老师总会吹嘘，所有的梅子酒都是拿五粮液泡的。但我印象中，那么多罐酒里面，只有一罐如此，其余都是如假包换的九江双蒸酒。忘了我们毕业那年喝的梅子酒究竟是不是五粮液，但我永远记得那晚和老师和同学们合唱的《鸿雁》："酒喝干，再斟满，今夜不醉不还。"

不负韶华

李严
2012 级 本科 数学学院
2018 级 硕士 复旦大学
东北证券 金融工程研究研究员

"明天你是否会想起，昨天你写的日记。明天你是否还惦记，曾经最爱哭的你……"一曲《同桌的你》，仿佛把时光指针拨回了学生时代。还记得那年意气风发的我们，拿着大学录取通知书走进学校大门，心里默默念叨着一个个等待着实现的小目标。那面带微笑、脚步带风的大学时光，匆匆而来，匆匆而去。

回想大学时光，我经常思索，在最好的年华里，自己留下了多少深刻的足迹？

首先是自信。从高中的书海中刚刚走出来时，自己还是一副怯生生的样子，不喜欢面对众人表达自己的观点和情绪，活脱脱一个少年版"好好先生"。然而，舞台上的自己、球场上的自己，面对几千双眼睛注视的时候，突然发现这种感觉真的很畅快。成为焦点的感觉让自己觉得像是大海中一叶孤舟增添了有力的划桨，得到的欢呼声和掌声让自己更有力地向前奋进。想起在大二迎新晚会上演出的《掀起你的盖头来》，算是第一次自己能够担任角色出演吧。这个舞蹈，讲述了小伙子们为了自己心爱的姑娘争相出风头表现自己，而我就是扮演一个搞笑滑稽的角色。当众故作滑稽荒唐，在现实生活中自己还是挺难为情的。但是一旦站在舞台上，我就告诉自己，既然担当了这个角色，就应该拿出该有的状态来，如果扭扭捏捏表现不到位，才是真正的荒唐。在众人视线下，我假想自己就是一个在街头为了博得美人一笑的新疆小伙，完完全全投入到了当时的场景中。"鬼脸""兰花指""撇嘴巴"，听到台下的同学们都哄堂大笑，我也笑了。我知道那是对自己表演的最大赞赏。

▲李严个人照

其次是友情。虽说挚友难觅，但是我在大学里也收获了丰厚的友情，我们一起笑过、闹过、真实过。毕业已多年，很多同学走着走着就散了，但是朋友终归还是朋友，开心时还能够像小孩一样互相嘲笑，低落时又能够互相谈心。拥有这些，还有什么不满足的呢？记得有一次过生日，我请朋友饱餐了一顿，说说笑笑这个生日就过去了。回到寝室里，我突然接收到了室友发过来的一个视频，诧异地点开，没想到竟然是他给我精心准备的生日视频。视频记录了入学以来，我们朋友间游玩的记录照、整蛊的抓拍，甚至还有抓住我上课偷偷睡觉的抓拍，一张张照片记录着我们一起走过的每一天，从相识到相知。几分钟的视频既漫长又短暂，我从惊诧到爆笑到最后泪流满面。我知道，这个视频里记录的不仅仅是时光，更是友情。

最后，还有学习。我不仅仅履行了作为学生的职责，学好应掌握的知识技能，同时也能够提升自己内在的品格修养。"学跳舞，学做人。"当初听起来像戏谑之言的教导，随时光的流逝越发振聋发聩。在学生时代，我一直打磨自己，希望养成时刻保持学习态度的习惯。从因舞蹈训练腰部受伤还依旧坚持完成各个高难度动作的朋友身上，我懂得了什么叫作毅力；从为了动作更加轻盈，达到演出要求，短短3个月减肥四五十斤的师兄身上，我懂得了什么叫作全力以赴；从日夜连轴转始终保持高亢精神的老师身上，我懂得了什么叫作热爱。我把始终保持学习态度的习惯也带到了工作岗位上。如今的我，办公桌上依旧贴着学无止境的贴纸。我每天都要拿出一个小时来学习文献，每天都观察前辈们的优秀品质、学习前辈们的工作经验。每天进步一点点，日积月累，自己就能获得显著的进步。

一路走来，虽然故人往事匆匆远去，但是它们依然在远处闪闪发光。校园的篇章已经结束，人生的篇章才刚刚开始，作为中大的学生、舞蹈团的团员，自己更要坚持初心，充实地度过每一天。

琴　　情

李佳璐
2012 级 本科 理工学院
2014 级 本科 香港理工大学
2016 级 硕士 纽约大学
北美留学生网 房产部经理

　　我加入巴扬琴社源于一个美丽的意外。我刚入大学的时候加入了话剧社，有一天在排练的时候，突然听见窗外隐约飘来的手风琴声，我依然记得我当时激动的心情，仿佛遇见了失散多年的老友。在我的成长中，手风琴是小众乐器，从小到大我都习惯了给自己弹琴，所以听到琴声，我情不自禁地冲出了排练室，跟着琴声，一间一间教室搜寻弹琴的人。

　　我终于在天台上找到了手风琴手们，我小心翼翼地问他们，可以加入手风琴社吗？当时的指导老师对于我这个跑得满脸通红的"空降兵"颇感意外，并给了我一把琴。我小心翼翼地弹奏了自己最爱的曲子《巴黎的天空下》，曲毕，我紧张得不敢抬头，只记得社长走到我面前说："欢迎。"

　　我在手风琴团里拥有了最好的朋友们，我们喜欢一样的音乐风格，我们喜欢即兴演奏，在夏日的傍晚，在红砖绿瓦边的草坪上，在北门珠江边的牌坊下，微凉的晚风把我们的琴声送得很远，那是我大学时代最美丽的回忆：路人为我们鼓掌，直到路灯亮起，我们才结束演奏，去撸串、喝酒……我们守护着彼此心中对这个小众乐器最真诚的热爱，也珍惜每一个能让大家认识和接受手风琴、巴扬琴的机会。

　　舞蹈团的武老师始终关注并支持着我们这个小小的团体，在他的建议和帮助下，成

▲李佳璐美国纽约大学整合营销硕士毕业照

团一年的我们等来了第一个大型舞台演出——中大四校区举办的巡演"五月·舞乐"。我们认真地排练所有曲目,不仅为了感谢武老师对我们的提携与关怀,也为了中大的校园里能有更多这样优美而自由的琴声。

接下来的3周里,武老师在舞蹈团繁忙的排练之余,也不忘指导我们手风琴团的彩排。武老师告诉我们,除了音乐,舞台效果也是非常重要的舞台呈现,演奏家要为观众呈现最棒的听觉和视觉盛宴,所以他手把手教我们怎么排队形,怎么用追光烘托音乐氛围,而演出的那天,也终于到来了。

在前期充分的准备下,我们虽有些紧张,但仍然出色地完成了演出。当台下热烈的掌声响起,当舞蹈团的队友们向我们表达最真诚的祝贺时,我知道,手风琴团将会是我在中大短短两年时间里最难忘的回忆。

时至今日,关于手风琴团的记忆或许有些模糊,但武老师的谆谆教诲以及与舞蹈团的相互扶持,大家在珠江边自由肆意演奏的姿态,还有吹过南草坪的阵阵微凉晚风,这些点点滴滴的片段,依然能够在异国他乡的深夜里,在疲惫工作之余的小酌之后,将我带回那段最美好的时光。

▲五月·舞乐

与舞蹈团共度的时光

李嘉伟
2012 级 本科 数学与计算科学学院
2016 级 硕士 德国不来梅雅各布大学
美团点评 算法工程师

杨雅涵
2012 级 本科 中山医学院 2019 级 博士 中山眼科中心

已经离开大学校园好几年了，每天的生活都充斥着忙不完的事情，我常常会担心，生活的忙碌会慢慢夺走我对于舞蹈团的回忆。但这似乎是我多虑了，每当下班路上耳机里播到熟悉的《奔腾》时，大学时与舞蹈团的记忆便一幕幕地在我的脑海中奔涌浮现。

我在舞蹈团学到的第一课，就是学会欣赏经典。这也是我践行"学舞蹈，学做人"的起点。在我看来，在舞蹈团的学习，不仅仅是舞蹈动作，更是让我感到那一段段经典剧目背后的精神、文化，那生动而美好的由舞蹈动作刻画的生活。这些

▲李嘉伟、杨雅涵伉俪照

剧目里，有的思念离人，有的策马奔腾，有的悲伤无奈，有的喜庆满堂。每参与一个新剧目的排练，我仿佛都经历了一次第二人生。我很感谢舞蹈团带给我这么特别的回忆，让我学会去欣赏经典，欣赏艺术。

加入舞蹈团，我收获了许多一生的朋友，大学四年一直有他们的陪伴，我不曾觉得孤独。我们一起下乡，一起备考，一起参加比赛，一起出去浪……我从来不追求多么"不悔"或"精彩"的大学时光，但跟他们在一起的日子，真的太有趣了，这种有趣，大概就是往后的人生中，每当我们再会面，总会有聊不完的旧梗可说。

其实我与雅涵正式在一起，已经是毕业后的事情了，但没有舞蹈团传统的毕业大合影，我们的人生大概不会产生交集，所以对我来说，舞蹈团是个充满奇迹的地方。我们的感情起始于舞蹈团，在后来的时光里，即使我们相恋于异国，大概是由于在舞蹈团历练养成的艰苦奋斗精神，我们一直相互鼓励，相互扶持，我们对对方的专注从未变过。往后的日子，我们也会带着这份精神，积极乐观地过好每天的生活。

在舞蹈团的时光，已经成为我一生中浓墨重彩的篇章，在这段经历中，有汗水，有伤痛，有感悟，有荣光。原谅我无法使用更华丽的辞藻讲述我的经历，我只想用简单真诚的话语，朴实地讲出一个普通舞蹈团人的收获，学舞蹈，学做人，绝不只是说说而已。

▲"他是人民大救星"

巴扬往事

李潇男
2012 级 本科 物理学院 2016 级 硕士 电子信息与工程学院
广东省电信规划设计院有限公司 设计师

2012 年秋天的一个夜晚，在舞蹈团武老师的支持下，刘继东老师带着巴扬琴走进了中山大学，成立了巴扬琴乐团。刚刚入学的我也被巴扬琴所吸引，成了巴扬琴乐团第一批团员之一。

2013 年的"五月·舞乐"专场晚会，便是乐团亮相的第一炮。乐团成立伊始，物资与人员都十分短缺，具有手风琴基础的团员不足一半，也没有合适的排练场地，要在短短半年里提高乐团的演奏水平，并拿出足以在大型舞台演奏的交响曲目，这听起来像是不可能完成的任务。然而，在刘继东老师的带领下，我们克服了重重困难，进行了高强度的学习与排练，在拥挤的学生办公室里训练到了正式演出的前一天。

在筹备的过程中，舞蹈团多次无私地提供了排练场地、音响等帮助，武老师还亲自给我们上了几次表演课，为我们的快速进步提供了巨大的支持。最终，巴扬琴乐团与舞蹈团携手亮相"五月·舞乐"专场活动，舞台上，舞姿妙曼，琴声飞扬，舞蹈与器乐交替上演，穿插融合。我们出色地完成了演出任务，打响"开门红"，同时也与舞蹈团结下了深厚的友谊，成了"姊妹团"。

在巴扬琴乐团度过的 7 年岁月里，乐团逐步壮大，从小教室搬到大排练房。刘老师为了带好这个团，每周都特意为我们上课，每周的排练课令人紧张又期待，既担心练得不好让刘老师不满意，又期待能与同伴合奏出美妙的乐章。私底下，刘老师还会给我们几个开小灶，布置一些高难度的曲目，加大训练的力度，并带我们参加比赛开阔眼界。我的演奏能力得到了极大的提升，经历了从巴扬小白到简单伴奏、旋律担当、指挥、传授者等角色的转变，后来担任了两届团长，乐团在我心中刻下了深深的烙印，直到学业繁忙的

▲李潇男在演出中

研究生三年级，我仍一直牵挂着乐团的发展。

乐团每年都会参加学校的各种演出，如"三下乡"、新年晚会、迎新晚会等。我们甚至登上了星海音乐厅的舞台，数不清的演出经历让乐团的整体水平快速提升。从中我收获的不仅是音乐，还有一支优秀的团队。对我而言，最美妙的体验就是手握着指挥棒，一点点地打磨作品，将十几位同伴的情感与呼吸连接在一起，变成一个共同体，音乐在指间流淌，情感随强弱起伏，一同奏出心中的那首圆舞曲。

毕业以后，我仍未放下手中的巴扬琴，成了"六甲番"乐队的巴扬琴乐手，是刘老师和巴扬琴乐团让我热爱音乐，教会我如何更好地领略无限迷人的音乐世界，我将一直保持对巴扬琴的喜爱，将这个小众的乐器传播给更多人。

后记：成立7年多后，2020年，巴扬琴乐团因故解散。感谢舞蹈团武老师多年来的大力支持，感谢武老师在《舞出我天地——中山大学舞蹈团文集（续）》一书中为巴扬琴乐团留下这些记录的文字。

▲阳光、草地和我们

长相亲　长相思　长相守

余振宇
2012 级 本科 生命科学学院
抚州市东乡区政府 办公室公务员

　　岁月不居，时节如流，距离初见舞蹈团已经过去了 8 年多，但每次想起舞蹈团，总能感受到一丝温暖、一丝笑意。舞蹈团的诸多酸甜苦辣、欢声笑语依然历历在目，不但没有随着时间的流逝而黯淡，反而时间越长，愈加璀璨，那是我人生经历中不会忘却的重要篇章。我毫不怀疑舞蹈团的魅力，这是我一生珍藏的宝贵时光。

　　对我来说，舞蹈团是一扇大门，引领我走入艺术的世界。和大部分人一样，在进入大学前，我是一个无舞蹈认识、无舞蹈经历、无舞蹈打算的"三无"人员，舞蹈和我仿佛是两条永远没有交集的平行线。但缘之一字，妙不可言，在学五的广场前，我遇到了武老师，他引领我走进了学舞的大门，开启了舞蹈的人生。虽然过去并没有相关经历，但武老师并不嫌弃，反而热情地邀请我到舞蹈室观看排练，在武

▲余振宇在熊德龙一楼大厅上舞蹈课

老师再三劝说和拉拢下，我来到了一生难以忘怀的熊德龙活动中心三楼。作为一名初入舞蹈世界的新人，我曾因手脚不协调而倍加怀疑自己，也因压腿舒展身体时的疼痛而试图放弃，还有过因懒散懈怠而无故翘课的虚度光阴。但是，舞蹈永远在那里，当你见识过她的美丽，就一生难以忘怀。在熊熊燃烧的《西班牙之火》中，我体会了热情与奔放；在悠远的《蒙古族组合》中，我感受到了马背上的苍凉与传奇；在热烈的《翻身农奴把歌唱》中，我知晓了农民百姓得到解放的幸福。在音乐里，我一步步享受舞蹈带来的蜕变，被舞蹈和表演所折服，享受着舞蹈的美妙，越加深入，越被舞蹈捕获，最终难以自拔。

对我来说，舞蹈团是一个驿站，让我们在此栖息。情不知所起，一往而深。在熊德龙的小教室、大教室里，每周两天晚训、周末半天的大课学习逐渐成了每周的固定日程，我们定时来到舞蹈室训练，却又不定时结束，唯一确定的就是痛并快乐着的训练。特别是三楼的舞蹈室，墙上挂满了遍布五湖四海的师兄师姐的光辉事迹，仿佛在激励我们，要接好舞蹈团的这一棒。更为重要的是，在三楼舞蹈室，总有武老师辛勤的身影，虽然老师在广州有宽敞的家，但是他却长时间地居住在三楼舞蹈室一个小小的别间，哪怕条件再简陋，老师也没有嫌弃，反而和我们这些学生其乐融融。还记得结束了一天的演出，我们一群人彻夜难眠，在舞蹈室打地铺睡觉的场景。还有难以割舍的"三下乡"，白天，我们忙于转场，前往下一个舞台。傍晚，就轮到我们上场，下午4点，我们来到小广场、小礼堂，开始熟悉表演的场地；晚上7点，我们细致做好上台前的准备工作，互相整理着服装；晚上8点后，就是我们的时间，面对着闻讯而来的观众，每个人的心往一处想，劲往一处使，竭尽全力地将每一次的舞蹈展示得更为完美；直到结束了一天的工作，我们又开始了一夜的欢聚，无论是夜间外出逛荡，找到仅剩的一家快餐店，还是四门紧扣，全体人员通宵玩《狼人杀》。舞蹈团就是我们的另一个家，镌刻了我们最好的时光。

对我来说，舞蹈团是一团火焰，点燃了我心中的激情。在中大的4年，是我和舞蹈团结下不解之缘的4年，在舞蹈团的生活中，我收获了勤学苦练带来的技巧，收获了因每日锻炼带来的健康身体，心中更有了一股热烈的火焰，散发着热情洋溢、青春肆意的奋发精神。4年后的今天，想起舞蹈团的时光，我依然会不自觉地微笑。熊德龙的灯火，是我难以忘怀的指引；熊德龙的汗水，是我前进的底气。如今，毕业已经4年了，我回到了自己的家乡，以一名最普通的公务员身份，下沉在基层一线，为自己的家乡贡献力量，为自己的人生确定坐标。

花儿为什么这样红

张又木
2012 级 本科 翻译学院
2018 级 硕士 悉尼大学
重庆邮电大学国际学院 专任教师

> 花儿为什么这样红，红得好像燃烧的火，它象征着纯洁的友情和爱情。
>
> ——题记

时光荏苒，回首大学岁月，首先出现在脑海里的就是舞蹈团成员一段段欢声笑语，一张张稚气又灿烂的笑脸。于我而言，舞蹈团承载了太多的记忆，那是最美好的时光。

还记得 2014 年的暑假前夕，当时的团长许琼文师姐找我谈话，说想让我接任下一届中山大学舞蹈团珠海校区的团长。最初，我是压力大于喜悦，我深知团长光环的背后，更多的是一份责任和担当，而我不确定自己是否能承担得起这样一份重任。但出于对舞蹈团的热爱，我还是承接了这份荣光，同时也下定决心，要把舞蹈团的精神传承下去，要让每位团员在舞蹈团开开心心地发展爱好、锻炼身体。

俗话说，台上一分钟，台下十年功。要跳好一支舞，仅仅靠模仿视频或摆弄几个动作是远远不够的，舞台上每个动作的背后，需要无数次的肌肉练习。为了呈现更好的舞台效果，为了给团员们更专业和全面的训练，每周二和周四晚，我们都要进行常规训练，包括基训、软开度练习、体能训练，最后才是舞蹈教学。一个多小时练下来，每个人都大汗淋漓，却没有一个人喊苦喊累。这也成就了舞蹈团一个又一个精彩绝伦的节目，铸造了舞蹈团人乐观积极的精神品质。

还记得有一个学期，舞蹈团的排练任务特别重，如迎新晚会、校

▲张又木个人照

庆舞蹈比赛、中山大学舞蹈团专场汇报演出、珠海大学生艺术节等。虽然任务重、时间紧，但我们会非常认真地对待每一次演出。作为团长，我会动员大家一起选剧目，定好剧目后再按小组分配任务学动作，学完动作再抠细节，大到整体的队形，小到一个眼神，都要足够准确才能上台演出。所以，每一支舞蹈和剧目背后，都凝结了舞蹈团人共同的努力，也体现着大家对艺术的认真和坚持。我敢说，5年后、10年后，当熟悉的剧目音乐再次响起时，大家能马上随之起舞，因为那是印刻在脑海和肌肉深处的记忆。

毕业后，大家分散在全国、全世界，为了学业、事业奔忙。或许我们已经没有太多机会站在聚光灯下起舞，但舞团人认真努力、乐观积极的精神将一直伴随着我们，在更大更广阔的舞台上，像花儿一样绽放。

▲蒙古舞组合训练

回首惊鸿照影来

张浩白
2012 级 本科 心理学系
2016 级 硕士 宾夕法尼亚大学
2018 级 博士 特拉华大学

 时光荏苒，不知不觉从母校中山大学毕业已是第五个年头。回首在中大的岁月，我在舞蹈团度过的时光无疑是那段日子里最浓墨重彩的一笔。18 岁刚刚走入中大校园的自己，青涩懵懂，对即将开始的大学生活充满了想象和期待。还记得在"百团大战"琳琅满目的社团摆台中，第一眼看到舞蹈团时的那份惊喜，从小喜爱舞蹈的我带着找到组织的欣喜和归属感，顺利地加入舞蹈团。当时的我还并不知道接下来的 4 年里我会在舞蹈团这个大家庭中收获到怎样的成长、陪伴和友谊，而这段岁月也成了我受益终生的宝贵财富。

 进入舞蹈团后，师兄师姐手把手地带着我们学会了进团后的第一支舞——《西班牙之火》，也正是这支舞伴随了我们在舞蹈团 4 年大大小小的演出，成了我和小伙伴们对舞蹈团最初也是最美好的记忆。另一段美好的记忆则是舞蹈团珠海校区的师姐们从零开始带领我们排练了《且吟春雨》。还记得当时还是学期中，大家都是一下课就跑到蓉园背后的舞蹈教室排练。师姐对着镜子扒动作，耐心地带我们一遍一遍走队形、抠细节。大家齐心协力，拧成一股绳。功夫不负有心人，正是这支舞蹈让大一的我们第一次荣幸地登上了中大舞蹈团的专场演出。梁銶琚舞台上耀眼的灯光记录了我们一起用努力写下的青春回忆。

 大一到大二之间的暑假，我有幸作为舞蹈团的一员参加了中山大学"三下乡"活动。我们去了广东清远，希望把舞蹈文化分享给乡村的群众。我们带去了两支舞——《西班牙之火》和《花儿为什么这样红》。这两支舞蹈奔放、热

▲张浩白个人照

烈，也正如我们的青春，我们将青春肆意地挥洒在乡间的舞台，把我们的热情带给可爱的乡亲们。虽然那里有的舞台并没有闪亮的灯光和平坦的胶地，我们却从观众热情而真挚的注视和掌声中，感受到了舞蹈真正的魅力与感染力。无论身处何地，只要抱有对生活的积极和向远方奔赴的力量，何处都可起舞。没有灯光和掌声又何妨，我们永远可以用舞蹈跳出对生活最诚挚的热爱。在那次珍贵的"三下乡"活动中，我们帮助了别人，更收获了自我的巨大成长。

时光飞逝，在舞蹈团的4年里，我们的身影出现在中大各个校区的迎新晚会、毕业晚会上，还有幸参加了3次专场演出，舞台见证了我们的成长。仍记得毕业时，与小伙伴们同游厦门，共回珠海，虽然即将各自奔赴前往下一站的旅程，但临别彻夜长聊时仍会回忆起那些年一起做过的傻事，一起流过的汗，一起吃的那些夜宵，然后相视哈哈大笑。4年很长，长得承载了我们与舞蹈团数不完的回忆；4年很短，短得我们在世界的各个角落回忆起那些故事时仿佛就发生在昨天。

当我带着与舞蹈团的回忆走到人生的下一个阶段时，我带着的不仅仅是回忆，而是这段经历赋予我的积极、乐观、友谊和无论在什么处境下都能起舞的勇气。感谢你，中大舞蹈团。

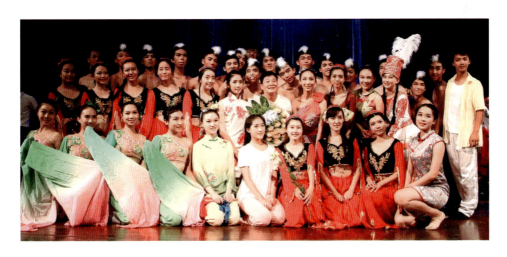

▲演出后的喜悦

我与舞蹈团的缘分

季永伦
2012 级 本科 岭南学院
2018 级 硕士 悉尼大学
原创音乐人

说来惭愧,其实我算不上中山大学舞蹈团的正式一员。因此,几个月前,我收到敬爱的中大舞蹈团的武老师给我发的信息,邀请我写这篇文章时,实在是诚惶诚恐。然而,武老师在大学 4 年间对我在艺术上的教育和鼓励,又的确是许多笔墨写不完的。因此,回忆往昔,怀着感恩和敬重的心,写下这些文字,希望和我的同学们共同回忆那段美好的青春岁月。

在学校每年的迎新晚会上,作为观众的我看着舞蹈团的同学们在舞台上翩然起舞的样子,总不由得心生羡慕。然而,我天生四肢不算协调,也没有太多舞蹈的基础,没能加入舞蹈团。但由于我小时候和京剧结缘,会一些简单的唱段,当时也和同学们一起分享和传承了我们的国粹艺术。

武老师知道后,非常欣喜,并且很认真地把我叫到排练室,和我分享他曾经在京剧舞台上的经历。我一开始非常惊讶,没想到武老师不仅精通各种中外民族民间舞种,对京剧居然也颇有研究。老师还给我看了他珍藏的当年扮上武旦穆桂英的相片,真是英姿飒爽。

我至今都记得武老师在提到他之前的戏曲生涯时脸上露出来的飞扬的神情。那一刻,看着武老师的眼睛,我仿佛看到了一出出精彩的戏剧。不同的戏剧,就是不同的人生。而武老师把自己所有的人生体会都展现在戏剧中的情节里了。武老师给我说戏,告诉我不同的人物、不同的性格特征、不同的身段和眼神传达的不同含义。比如《贵妃醉酒》里杨贵妃的身段和

▲季永伦个人照

含义，贵妃从万分期盼、眼光闪着希望的光芒，到万念俱灭、悲从中来的心情。武老师诠释得入木三分，不仅让我了解了贵妃心中的那种凄苦，更感受了封建礼法体系下人性的保留和光亮。武老师还和我分享了《霸王别姬》里虞姬的状态、《白蛇传》里白娘子的心理变化等，这些人物的心情，以及这些作品中体现的人文关怀，开阔了我的眼界，也让我对戏剧产生了由衷的热爱。

武老师也时常鼓励我好好练习，在我的心里种下了传统艺术的根，我相信在未来的某一天总会展现出它的能量。当时的我，肢体很不协调，全身也很僵硬，武老师就专门给我布置了一套戏曲基本功训练，如耗山膀、跑圆场、喊嗓、剑花等，让我每天中午只要有时间就去一楼的排练厅练习。

我记得很清楚，当时是盛夏，每每在排练室练完，偶尔碰见外出回来的武老师，总是期待他能给我多说一些我的毛病和可以改进的地方。虽然后来也没有真正上台演出这段剑舞，但是这段练功的时间，在我现在看来，已然是我大学时光里最熠熠闪光的记忆。后来我去了澳大利亚，在布里斯班的中心广场，我还即兴表演过这段剑舞，赢得了当地市民的阵阵掌声。那一刻，我终于意识到老师说的中国传统文化的能量。

如今去湖南菜馆，总会想起那些年武老师边给我们做他的秘制红烧肉，边跟我们讲艺术、聊人生的情景。有些菜，须经历时间的淬炼，才更能回味出其中的甘甜。就像武老师曾经说的点点滴滴的道理，也要经过我更多的经历，才能慢慢体会出其中的深沉。康乐红楼梦一场，无悔曾是舞团人。未来无论在哪里，师恩难忘，母校深情难忘。

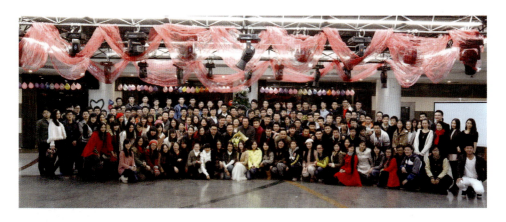

▲欢聚一堂

相见恨晚还未晚

赵美琪
2012 级 本科 管理学院
2019 年 硕士 香港大学
香港某私募公司 投资分析

中山大学巴扬琴乐团刘继东老师 2005 年毕业于圣彼得堡国立音乐学院，经过 6 年的异国求学之路，成为国内知名的青年演奏家。2012 年他遇见伯乐，经广州大学音乐学院舞蹈系潘多玲教授引荐，认识了中大舞蹈团的武老师（武老师和潘老师是北京舞蹈学院同班同学）。在武老师的大力支持下，中山大学巴扬琴乐团成立了。

加入巴扬琴乐团可以说是我本科期间非常特别的一次经历。我从 6 岁开始学习手风琴，初一时通过了十级考试。之后忙于中考和高考，疏于练琴。2012 年来到中大，我也把手风琴从 2000 千米以外的家乡东北带到广州。在迎新晚会上，刘老师的一首《天使爱美丽》唤醒了我的音乐基因，我非常希望能够在大学找到志同道合的伙伴们。

遗憾的是，迎新晚会之后我并没有在东校园找到关于手风琴的社团。因此，大

▲ 巴扬琴乐团在演出中

一的我加入了其他与音乐相关的社团,但因为手风琴太小众,所以在这些社团中我并没有找到归属感。直到大二,一次偶然的机会,我得知南校园有巴扬琴乐团这个组织,而指导老师正是迎新晚会上的刘老师。于是,我联系到了当时的团长李潇男,终于加入了组织,认识了一群有着共同爱好的朋友们。

从此,每周一次往返东校园和南校园参加排练成了我的重要日程之一,我非常享受和大家一起排练的时光,也很感谢舞蹈团和我们一起分享排练室。学习手风琴这么多年,我从来没有以乐团的形式排练和演出过,都是独奏。然而在巴扬琴乐团,当我们分不同的声部,共同完成一段演奏的时候,我感受到了非常奇妙的碰撞,深深沉浸在美妙的音乐当中,抛下所有的不安和烦恼,只享受当下的快乐。

霍纳之夜巴扬琴专场音乐会、在珠海校区的演出以及去澳门大学的演出等,让我的演奏能力和音乐鉴赏能力有了很大的提升。和团员们一起排练演出、一起吃饭、一起在珠江边散步、通宵过元旦、一起迎新、一起拍毕业照等,也都成了我非常难忘的回忆。如今,已经毕业的我回首在巴扬琴乐团的日子,内心依然觉得很温暖。大二加入乐团的时候,我曾经觉得要是再早一点加入就好了,然而相见恨晚幸未晚,与巴扬琴乐团的这段缘分已经成了我人生中重要的一部分,感谢巴扬琴乐团!

▲中山大学巴扬琴乐团

"跨"进中大,"舞"出人生

侯博文
2012 级 本科 教育学院
2017 级 硕士 体育部
中山大学数学学院(珠海)辅导员

 作为一名体育生,我被武老师发现实属偶然。记得 2012 年刚入学没多久,一日我正在田径场训练,听到身后有人问:"同学,你是哪个院的?"我回身一边打量这位个子不高的老师一边心想,这是体育系的哪位老师吗(刚入学老师还没认全)?还没等我开口问,便被这位老师拉住说:"你这个形象要到舞蹈团啊,要不就可惜了!"当时我已经不在乎这位老师是不是体育系的了,带着满脸的苦笑与疑惑,我心里只有一句话:"开什么玩笑。"因为当时才短思涩的我,认为跳舞的男生都缺少阳刚之气,我一个堂堂五尺、虎背熊腰的东北汉子扎堆到一群阴柔之气的男生中,想想就觉得奇怪,但是老师和蔼的笑容与热情的询问又令我无法拒绝。于是在 2012 年 11 月某一天的一个下午,中大传奇人生导师把我领进了舞蹈的殿堂,正是这个人对我的教导改变了我的后半生。

▲ 侯博文舞台剧照

加入舞蹈团后,我对舞蹈有了全新的认知,舞蹈让我重新审视了自己。它让我认识到了身体不仅可以用来突破极限,也可以用来表达和传递情感。《弗拉门戈》会使荷尔蒙爆炸,燃起不灭的熊熊烈火;蒙古舞《奔腾》再现了蒙古汉子的粗犷与彪悍,那万马奔腾的气势可不是一群具有阴柔之气的男生所能展现的。而恰恰相反,只有一群阳刚之气的热血男儿才能驾驭它。曾经的运动经历赋予了我自信与坚韧的意志,会让我由衷地去赞美与欣赏他人的优点,即使输掉比赛也会昂首挺胸、有尊严地站在对手面前表达我的敬佩之意。而舞蹈教会了我理解与展现肢体的语言和内涵,让我懂得遇事沉稳与待人尊重,永远要对未知事物保持一颗敬畏的心。

"进了舞蹈团,学跳舞,学做人。"虽然我是2012年才加入舞蹈团,但我想这是舞蹈团20多年来入团第一课亘古不变的内容,我想这也是中大舞蹈团长盛不衰的灵魂之所在。尊师重道、待人接物,在学跳舞之前甚至是从倒茶开始学起,我们在舞蹈团不仅仅只是为了学会跳舞,而是在学跳舞的过程中学会如何去做人。

本科毕业后,我作为中山大学第十八届研究生支教团的一员赴西藏林芝一中支教一年,担任高二年级体育老师并负责部分德育工作。那一年经历了很多事,最让我记忆犹新的是通过舞蹈打破了我与藏族孩子们之间的隔阂,使我在支教的过程中收获了与藏族孩子们深厚的友谊。藏族孩子们普通话说得都不是很好,尤其是那些来自相对偏远的那曲、日喀则、山南等地区的孩子。他们听力没有问题,但是却不喜欢和我们交流,感觉和我们有隔阂。尤其是在德育工作上,孩子们不表达自己的情感,老师的工作便无从下手。我刚进入岗位不到2个月,上课过程中认识了个小家伙叫普旦,是日喀则人,他自尊心很强,体育成绩很好,是我班里的课代表,课上认真积极。由于他身体素质好,动作领悟能力强,课上每次学习新动作我都让他来给全班同学做示范。示范时他总是一脸的笑容与自豪,但是每当下课后,他的状态就变得很低沉,心事重重,与上课时的状态判若两人。课后我尝试与他沟通,每次聊到家庭问题时,他会支支吾吾地找借口跑开。正在我一筹莫展之际,我无意之中参与了藏族班课间活动——跳锅庄(锅庄是一种民间舞蹈,藏语叫果卓)。跳锅庄时的普旦显得格外自信,我开始有些蹩脚,他看到我蹩脚的舞步时,甚至还取笑我说:"老师你怎么这么笨!" 但对我来说,有着在舞蹈团打下的基础,熟悉这种舞蹈并不难。几分钟过后,我便能与孩子们步调一致,相互打哈取乐。几天过后,普旦在课下与我沟通时所表露出的眼神不同了,没有了往常的戒备与警惕。他向我倾诉了家庭经济困难的窘境,于是我通过支教团的资助项目帮他解决了经济困难的问题。我做梦都没想到,之前想尽办法都无法沟通的一个孩子,一起跳一段锅庄能让他这么容易就接受了我。

此时我也明白了,孩子并不是不会表达,而是认为你和他之间没有共同的语言。一个月后,在某一次午休时我见到了他,他看到我先是嘿嘿一乐,摸了摸后脑勺然后用蹩脚的普通话害羞地说了一句:"谢谢老师。"说这句话时,他黑得发亮的脸蛋甚至能看出有些泛红,笑起来便显得牙齿特别白。对我来说,普旦的一句谢谢其

实并不重要,因为扶贫西部本就是支教团的责任与义务,让我感到欣慰的是,我在生活中同样可以看到他发自内心的灿烂笑容,可以与其他同学一样把全部精力放到学业上。后来我发挥了我的特长,为林芝一中成立了校史上的第一支田径队,普旦自然也在其中。一年后,在林芝地区运动会上,他取得了男子100米、跳远的双料冠军,并凭借着优异的成绩考上了北京体育大学体育教育系。我们现在依然保持着联系,他对我说:"老师谢谢你当年对我的帮助,我以后也要做一名体育老师。"我回复他说:"不要辜负了国家对你的帮助与曾经帮助过你的人,用功读书,学成归来要回报养育你的家乡。"

▲候博文在林芝一中支教

回复他后,我却陷入了许久的沉思。回想我的求学之路,我重新认识到教育的重要性。孙中山先生曾在怀士堂前讲道:"诸君要立志做大事,不可做大官,以建设中华为己任。"何为大事?如何为建设中华贡献自己的力量?作为一名教育工作者,对我来说,教育下一代便是大事。下一代便是建设中华的有生力量。我之所以选择到西藏帮助像普旦这样的孩子,正是因为我也曾是下一代,是中大培养了我、塑造了我,武老师以及众多给予我批评与鼓励的老师教育了我,我才有机会从事教育工作这项伟大的事业。

我对中大的感激之情无以言表,如今我学成归来,以辅导员的身份留在了中大。我将用我的实际行动来回报中大,以教育工作者的身份教育下一代,立志为国家培养一批又一批栋梁之才。

在大学里被舞蹈团"偷"走的那两年

崔佳航
2012 级 本科 公共事业管理专业
2019 级 硕士 香港公开大学
广东广播电视台 编辑记者

所谓十年寒窗苦读书,只为一朝金榜题名。本以为辛辛苦苦考上大学后将会过上无忧无虑的日子,没想到却被一句"同学,舞蹈团有兴趣了解一下吗?"给"打扰"了。

依稀记得是2012年的秋天,刚刚加入学生会的我正为迎新晚会忙得焦头烂额。晚会当晚,多才多艺的校友们在梁銶琚的舞台上为我们新生奉献了一场精彩的视听盛宴。晚会结束收拾舞台时,我就在幻想自己什么时候也可以在学校的舞台上一展风采。而就在那个时候,我遇到了我们学校的"星探"武老师。矮矮的个子,笑眯眯的眼睛,不知道的还以为是哪位学生的家长呢。紧接着一句"舞蹈团有兴趣了解一下吗?"彻底打开了我通往舞蹈世界的大门。

第一次走进舞蹈室,最吸引我的当属墙上历届师兄师姐的剧照。英姿飒爽、婀娜多姿,他们代表着一代又一代的中大舞蹈人。被照片深深打动后,便是一波奋发与图强。劈叉、下腰、压肩,这些关于舞蹈训练的词汇一点一点走进我的生命。"学舞蹈,学做人"看着简单,听得轻松,但做起来一点不容易。虽说平时舞蹈训练十分辛苦,但一想起"武大厨"的红烧肉,口水就连绵不断,疲惫的肌肉也仿佛恢复了活力,使我们能坚持下去,继续训练。

▲崔佳航在现场报道

2013年的最后一天，错过了第一年跨年晚会的我，终于等来了展示自我的机会，在演唱完个人单曲后，我便回到了舞蹈室进行最后的排练。虽然是群舞，但我依然打起了十二分精神，用"武星探"的话来说，就是"今晚就你一个人在台上"。临近新一年钟声的到来，西班牙舞的热情弥漫着整个舞台。60人的队伍整齐划一，打动了现场的每一位观众。4分多钟的舞蹈，稍纵即逝，带走了两年的青春，却留下了一生的回忆。

毕业后我进入广东电视台工作，初至社会，脸上和身上依然带着学生时期的稚嫩，犹如初出茅庐一般。好在有武老师之前的细心教诲，虽然也总是四处碰壁，但一颗赤诚的心始终支撑着自己勇敢前行。在单位中，我也一直保持着边学业务边学做人的态度，几年下来也是收获颇多。

如今的我因为家庭的原因，已经回到了老家鞍山，同时也结束了十几年的广州之旅。回首这些年，许多片段历历在目，在中大的日子也许不是最精彩的，但它一定是最值得回忆的。

▲同学们演出前合影（前一为崔佳航）

难　　舍

章丹晨
2012 级 本科 2016 级 硕士 博雅学院
2019 级 硕士 牛津大学
2020 级 博士 英国华威大学

对我而言，巴扬琴乐团的意义远远超过这件乐器本身。刚到广州上大学的时候，不免觉得人生地不熟，而乐团的老师和同学们对俄罗斯音乐艺术的喜爱让我第一次觉得自己和这所学校有了真正的联系。渐渐地，在乐团里除了练琴，我也看到、学到了很多东西。

在乐团刚成立的时候，大家都对巴扬琴这件乐器比较陌生，有些同学（比如我）甚至没有像样的西乐基础。现在想来，都觉得当初能加入这个乐团、一点点学习进步，是件可遇不可求的事。在2012年秋季学期的几周里，乐团指导老师刘继东教我们一点点认会了五线谱。后来乐团成熟壮大后，老团员也会招收零基础的新成员，并且无偿教授基础乐理。那时还没有"用爱发电"这个词，但大概这就是最贴切的形容了。另外，乐团刚开始排练时，大家都没有买琴，刘老师慷慨地借琴给初学的同学使用，还在周末用自己的时间亲自带上相机为乐团的小伙伴们拍宣传照。他在音乐和教学上花费的精力和心血让我一直都印象深刻。舞蹈团的武昌林老师从一开始就支持乐团的创建和排练，一次次给我们提供排练场地。在与舞蹈团的合作下，巴扬琴乐团得以第一次在梁銶琚堂的舞台上亮相，也参加了后续"三下乡"等中大艺术团的活动。在这些合作中，我们也目睹了舞蹈团成员们如何在武老师的指导下，在排练之余学习为人处世的道理。

就我个人而言，学习我从来都很自觉，有时因为过分自觉而忽略了窗外的世界，多亏了巴扬琴乐团，把我从图书馆里救了出

▲章丹晨个人照

来。回忆起来，大学阶段一点点认识这个日新月异的世界，很多都得益于巴扬琴乐团。大二那年下载和注册微信，最初是为了和乐团的同学联系，乐团排练室的照片也是我在微信朋友圈上最初分享的内容。我不是一个特别喜欢约饭和热闹的人，之所以能连上中大周围那些餐馆的WiFi，很多是因为和乐团同学在周末或者排练前后小聚（有时还会比小聚严重一点）。乐团常常有一些校内或商业演出机会，那时大家会在排练室里七手八脚地做准备，在中大各个校区、广州的各个角落留下成功演出（或者"车祸"）的回忆。我至今记得背着巴扬琴回宿舍的那些深夜，面前是210栋"广寒宫"的剪影，背后是园东湖的阵阵蛙鸣。柠檬桉的气味充斥在南方潮润的空气里，提醒我又该在琴包里放上新的除湿剂了——关于中大和广州的记忆，往往与巴扬琴团的经历关联在一起。

在终于要离开中大时，因为搬家东西太多，一度把自己的巴扬琴挂到了闲鱼上，但最后还是谢绝了前来提货的买主——一想到这件陪伴我这么久的乐器就要转手，简直像是在变卖中大7年点点滴滴的记忆。当然，这个乐团始终是我的兴趣而非专业，说起来很羞耻，但很久没练琴的我可能已经无法顺利合奏左右手音阶了。但不可否认的是，加入这个乐团是我在中大做的最好的决定，回首过去，还是能对那时陪伴、帮助过我的音乐和人充满感激。

▲周日训练

我和舞蹈团的故事

梁书矾
2012 级 本科 历史学系
2016 级 硕士 中国人民大学
曾任福建省南平市浦城县仙阳镇科技副镇长
现福建省福州市闽清县金沙镇党委委员 二级主任科员

一、从"试试看"中获得舞蹈世界钥匙

舞蹈团没有设置过高的门槛,它欢迎所有对舞蹈抱有热爱或好奇的人。我最初和舞蹈团结缘便是通过同学介绍,她正好缺一个男舞伴。我正好有些武术功底,学动作快,一句"试试看",双方一拍即合就同意了。没想到这么一个偶然的决定,让舞蹈团贯穿了我的整个本科阶段,不仅能强身健体,也提升了艺术赏析能力,更认识了一群志同道合的朋友。

直至今日,虽然自己很少有机会再跳了,但欣赏舞蹈已经成为爱好,成为忙碌工作中难得的惬意时光。这份热爱我相信随着年岁增长,只增不减,而在舞蹈团的日子,也会成为行思坐忆的珍贵回忆。

二、从"中国舞"中感悟传统文化内涵

在舞蹈团学的第一支舞是群舞《西班牙之火》,热情奔放,节奏鲜明,学习过程中让人兴奋;学的最后一支舞是双人舞《水月洛神》片段,浪漫凄美,韵律悠长,学习过程中让人沉醉。这两支舞蹈给我留下的印象最为深刻,《西班牙之火》浓郁的弗拉门戈异域特色在最初深深吸引了我,但好似隔着一层纱布,而《水月洛神》所展现的中原文化古典之美却最让我着迷。这也让我意识到,学习世界民族的舞蹈能让人连接世界,学习中国传统舞蹈则能让人感悟自身,同根同源的东西更能产生共情。

在舞蹈中获得的感悟也与我在专业课的学习契合。在历史学系,我选择研究的方向是世界史,研究生阶段又进一步学习国际政治和外交学,在不断地与国外对话的过程中,我逐渐明白,认识世界固然重要,读懂祖国更为珍贵,了解自身才是和世界交流的基础。中国舞传递出深厚的传统文化内涵,外交学将这种内涵的重要性凸显出来,两者交融中强化了"文化自信",而这也在某种程度上影响了我此后的诸多选择。

三、从"三下乡"中体会乡村所需所求

除了舞蹈专场以外,舞蹈团最重要的活动便是每年的"三下乡"演出。我参与了 2014 年、2015 年两次的"三下乡"活动,第一次是作为舞蹈团成员为村民们带来舞蹈表演,第二次是作为学生干部参与筹备与主持。我从小在深圳长大,对乡村发展比较陌生,两次下乡的经历让我看到要素在城乡二元结构中流通之难,也看到乡村对发展与振兴的渴求。毕业之后,我选择去往基层,去往老区苏区,把根扎在黄土地上,汲取人民群众的智慧与营养。"广阔天地,大有所为",两年多的农村工作经历大大开阔了我的视野,磨砺了自己的意志,也在群众从怀疑到认可的转变中提升了能力。

习近平总书记在纪念五四运动 100 周年大会上讲话时强调:"新时代中国青年要把自己的小我融入祖国的大我、人民的大我之中,与时代同步伐、与人民共命运。要到人民群众中去,到新时代新天地中去,让理想信念在创业奋斗中升华,让青春在创新创造中闪光。"我始终相信,"到祖国最需要的地方去""祖国终将选择那些选择了祖国的人"。

▲梁书矾在开会中

我和我的"家乡"

鲁济华
2012 级 本科 数学学院与管理学院双学位
2017 级 硕士 香港科技大学
2019 级 博士 中山大学管理学院

　　我的整个青年时光，18 岁至 30 岁的 12 年光阴，将注定留在红砖绿瓦的南校园，留在我的精神家乡——中山大学舞蹈团。

　　回顾往昔，我的耳畔回响起了《孤鸿》中的"云闲孤飞鹤，松静息归禽"，《阿里郎》中的"我的郎君，翻山越岭，路途遥远"，《翻身农奴把歌唱》中的"高原，春光，无限好"，这些余音虽然仅仅绕旋在我工位的方寸之间，却将我从那一排排厚重如砖的专业书籍中猛地抽离，思绪一下子豁然开朗了起来。这种感觉类似于《哈利波特与魔法石》中哈利第一次从砖墙翻转中看到对角巷时的那种兴奋、快乐与惊奇。熊德龙荷花池旁闷热的　楼大厅、梁銶琚堂流光绚丽的舞台灯、珠海校区依山傍海的广场、连山县人民广场的水泥戏台、中山纪念堂的琉璃绿瓦，光阴变幻，时光如梭，每个场景中都能看到那一群"恰同学少年，风华正茂，书生意气，挥斥方遒"的 2012 级同学，以及我们敬爱的武昌林老师。

　　我想，如果有幸舞蹈团大家庭能全员相聚，要评选出舞蹈团中最具有共性的记忆片段，那男生这边大概是要评出"因为红烧肉上了贼船"这段宝贵的共同记忆了。当然，每个人来到舞蹈团的"真实"历程是不同的，对于我和苏诚然来说，我们不是在军训场上，而是在校园里误打误撞地遇到武老师，这就是"缘分妙不可言"。这里倒可以透露一个小秘密，做买卖有"买一送一"之说，2012 级的靓仔苏诚然同学当然是"正主"，而我嘛，就是那个"赠品"啦。那次与武老师的偶遇，如同武侠小说中主角的"奇遇"经历，又如同《哈利波特与密室》当中伏地魔将年轻的自己封印进书本那样，每每回顾，都能从中感知到极其鲜活、真实和丰富的大学记忆。后来，我和苏诚然也以"红烧肉"的由头，给 2012 年的舞蹈团带来了一批数计学院（如今改称数学学院）的"北方巨汉"，凑出了后来的"高壮"农奴版《翻身》，这就是后话了。

　　在武老师的悉心教导下，经历了《阿里郎》《西班牙之火》《翻身农奴把歌唱》《山高水长》《狼图腾》《奔腾》《掀起你的盖头来》等大型群舞后，审视这 3 年的变化，艺术教育给予我们的，用一句话来概括，莫过于"化腐朽为神奇"了。无论我们来自何方，又将身处何地，舞蹈团给我们每个人烙下了深深的印记，就如同《三体》中那"思想钢印"，将千锤百炼的"中大精神"融入了我们的人生当中，

再也无法抹去。以我之见，舞蹈团教授艺术作品中所蕴含的文化内核，正对应了孙中山先生在怀士堂所言的"要立志做大事，不要做大官"的精神内涵。"随风潜入夜，润物细无声"，我们表演过《翻身农奴把歌唱》中的西藏农奴、《傣族群舞》中的傣族小伙、《奔腾》中的套马汉子、《狼图腾》中的狼族首领、《掀起你的盖头来》中的维吾尔族帅哥、《山东秧歌》中的齐鲁汉子，我们在表演中加入了充沛的感情，我们感受到了角色那向往美好的生活期望，我们感受到了共

▲鲁济华个人照

性的"博爱"，我们爱着这片土地上所发生的故事与故事中的人民，我们真挚地爱着这片土地，我们要为这片土地做出一些贡献，我们的人生要有一点精神！

"一条大河波浪宽，风吹稻花香两岸，我家就在岸上住，听惯了艄公的号子，看惯了船上的白帆"，当上至两鬓斑驳下至风华正茂的人们在香港大学的课堂中吟唱这首歌，以反击某些人狭隘的"台独"思想时，孙中山先生一定会开心得笑起来。要立志做大事，做有益于国家的事，归根结底还是要对生养我们的这片土地爱得深沉。确切地说，《一条大河》的文化内核与《掀起你的盖头来》《翻身农奴把歌唱》《傣族群舞》《奔腾》《山东秧歌》相同，都是由内而外散发出的文化自信。如何使中华优秀文化润学生于无声，正是当下全国大学生通识教育亟待解决的教学难题。极其幸运的是，在中山大学，武老师与其他前辈带领下的舞蹈团，以"以人为本"的艺术教育，完美地解答了上述问题。

美妙的记忆

曾秋福
2012 级 本科 计算机学院
2019 级 硕士 体育部

"飘然旋转回雪轻,嫣然纵送游龙惊。"听到乐曲,身体总想随着节奏舞动起来,舒畅内心的情感。进入大学前我从未跳过舞,却早已想着在大学能接触舞蹈,应是在大学磨了一年脸皮厚了,按捺不住内心的渴望,冒昧加入了舞蹈团。一开始学习《西班牙之火》,节奏跟不上,不敢对视初次搭舞伴的眼神,首次化妆后的新奇,头一回上台内心的期待与紧张……种种生动美妙的画面一直如此清晰,此生难忘。训练基本功时的酸爽比老坛酸菜面更令人回味无穷,舞蹈室里滴下的汗水比农夫山泉的水还浓郁,膝盖上的淤青消了又青、青了又消,比纹雕的还深刻,舞蹈室中的笑声、掌声、舞步声、呐喊声也堪比经典的音乐永流传耳际。来时上斜坡赶忙有力奔跑,回时下斜坡悠闲累而欢乐,跳舞的快乐驱跑了我当时的烦恼。一支舞蹈从刚接触的陌生,到一步步熟悉,一个姿势、一个动作、一个神态,反反复复雕琢,

▲曾秋福个人照

一遍又一遍练习，不断突破自己，追求更高的展现，我是在舞蹈团才真正体会了"台上一分钟，台下十年功"这句话的内涵。

南校园的梁銶琚堂，珠海校区的专场晚会，大学生艺术节的比赛，澳门回归纪念的表演，还有榕广的摆台，三生有幸能跟着大家一起经历这些大舞台。我们中午训练累了就躺在舞蹈室休息，大家为专场演出晒黑几度上了舞台，跑遍校园取景拍了宣传照。一起去看过蓝色荧光的海水，一起倒数，一起并肩跨年，一起玩火锅游戏，一起架起篝火等待日出，温暖的阳光普照我们共同经历的岁月……

衷心感谢老师的指导与团员的帮助，感谢遇上舞蹈团这帮可爱的人们，学舞蹈，也学做人，能跟着一起跳各种舞蹈，也有机会学着跳《老爸》表达自己的内心情感。文字写不尽我们一起舞动的精美巧妙，乐曲唱不完大家共同经历的欢声笑语，但我们跳过的舞蹈动作已深入我的灵魂。

▲曾秋福舞台剧照

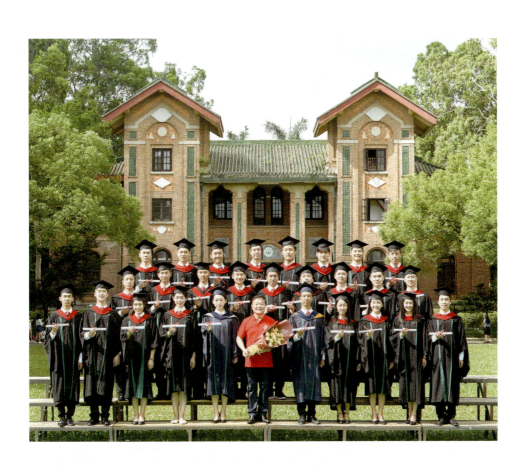

2013 级

感　　恩

马泽根
2013 级 本科 数学与计算科学学院
2018 级 硕士 山东大学
广东发展和改革委员会

和舞蹈团的缘分始于 2013 年 9 月，正是我们军训前后。

彼时谁也不知道这个精神焕发的中年人是哪来的领导，他在队伍中踱步两圈，挑选了一批人出来，我很幸运，就在这不知不觉间通过了一次筛选。后来才知道这是舞蹈团的武老师，也知道了我们能被选出来的标准是"条顺，面相好以及什么都不会"。说什么也不会是真的不会，身体不协调的我十分尴尬地在测试的第一轮中被刷下来，多亏了当时的执拗，才让我在中山大学的 4 年时光里有了如此多彩的一段经历。

舞蹈团教的第一支舞蹈一直是撩人的《西班牙之火》，它活泼、张扬、充满魅力，舞台之上红黑相间的礼服挥动起来如同跳跃的火焰，配上迸发的音乐和闪耀的灯光，经常引得观众尖叫连连。观众是不必知道我们如何在舞蹈室里日复一日训练

▲马泽根个人照

的，如何从最开始的简单地张开"西班牙手"，结合那些类似劈砍、刺剑的动作，将一支完整的舞蹈呈现出来。但我们却整整练习了一个学期，才敢在2014年的元旦跨年晚会上一展风采。

舞蹈团总是和其他社团有些不同，它总是不停地，一直向着新的目标前进。一场演出结束后，大家收拾心情，该回归日常训练时仍要日常训练，每到关键时刻，新的任务又把大家召集起来，组织起强大的力量。舞蹈团就像生活一样，有高潮，有低谷，更多的时候是平平淡淡，但目标却十分明确，不断前行，不断散发着活力。

我印象最深的一场演出是为庆祝中山大学90周年而在中山纪念堂里进行的表演，印象最深的两支舞蹈是《奔腾》和《戈壁》，前者彰显舞团的精神，后者则专属于我们2013级的20多位兄弟。我们参加的专场演出、校庆演出、迎新演出和"三下乡"多到掰着双手也数不过来，我们的足迹踏遍了中山大学各个分校，走到了佛山、清远，甚至还踏出了国门。

舞蹈团教会了我什么？从手脚不协调到可以担当啦啦操教练并带领团队杀出重围，我想其中的成长已经不言而喻。我虽然在音乐上没什么天赋，但一天一天的训练让我建立了信心，对生活、对学业都抱着这份信心加以面对。舞蹈塑造了我的精气神。

感谢武老师教会我们坚持不懈的意义，感谢舞蹈团这个温暖有爱的大家庭以及一群兄弟姐妹们的陪伴，时时回想起来，都是满心的感动。

▲冬至，我们一起打火锅

在磨砺中成长

王曦域
2013 级 本博连读 中山医学院临床医学
中山大学附属第一医院胆胰外科 住院医师

厚积薄发，双木成林；蕴则聚秀，溢则迷人。写着这些文字，回首过去，经历永远是我最珍贵的礼物。

247 路公交车缓缓停靠在中大北门站，这里是我再熟悉不过的地方——中山大学南校园。穿过繁华一夜后安静的小北门，眼前的一切犹如油画般展开，高大的树木屹然挺立于校道两旁，阳光在叶片间闪烁，微风拂面。三年来，这段路程走了无数遍，背着舞鞋，那种愉悦的心情如今依旧真切。

有人说，热爱是"虽千万人，吾往矣"的决心；也有人说，热爱是"甘于无法成功，甘于平庸"的洒脱。我热爱舞蹈，因此，不管课业多重，压力多大，我都特别珍惜每一次去舞蹈团练舞的机会。刚进舞蹈团时，虽然有些舞蹈基础，但身体素质跟不上，跳的时间一久，动作也做不到位，我也不气馁，每当音乐响起，每当老师演示每个动作的韵味，我心中都充满悸动，总觉得自己也可以像蒙古人一样豪迈，像维吾尔族姑娘一样热情，像傣家小妹一样活泼。

不知不觉中，在重复的基本功训练和舞蹈表演的磨砺下，我的身体开始变得舒展挺拔，性格也变得乐观积极。真正尝到舞蹈的甜头是在医学院举办的团形大赛，我和夏子带领我们班同学排练了一部蒙古舞剧，历时一个多月，从故事情节到服装道具设计到舞蹈排练，全部亲力亲为。准备过程中，任何一个细节都细心打磨，为了营造英雄战

▲王曦域在手术中

死沙场时悲痛的氛围，特意找了有磁性的男低音给舞剧配音；为了使舞台背景幻灯片播放得恰到好处，反复研究推敲一秒之差带给观众的体验；为了展现真实的故事场景，同学们夜以继日地制作道具……时间不够就抓紧仅有的课间10分钟。当比赛最终宣布我们的节目获得第一名时，全场欢呼雀跃，赞美与崇拜在大屏幕上不断滚动刷新，我的内心激动万分，这是舞蹈团带给我的荣耀！

正是这次比赛获得的第一名，给了我坚定的信念，在医学领域，我也要追求极致。2017年，有一个全年级的临床技能大赛选拔赛，选拔出来的前四名可以参加校赛乃至全国比赛，刚开始选拔的时候，我平平无奇，没想到几轮下来，我竟然成为校赛参赛选手！随着备战校赛的培训步入正轨，我开始真正体会到"极致"意味着什么，为了赛道上的尽善尽美，每天面对的是枯燥的重复的训练，经历着体能与意志的考验，委屈、焦急、眼泪，是我唯一可以诉说内心的方式。然而，学舞的经历让我明白，静下心来，当你真正忘我地沉潜其中，困难就会烟消云散，剩下的只是不断超越自己带来的成就感。也正是从那时开始，我学会了遇事专注、沉着、冷静。

如今，我如愿进入外科学领域，在方寸之地，抽丝剥茧，守护生命。今后，希望能在自己热爱的领域登峰造极，在每一个刀尖上"起舞"的日子里，展开一幅幅绚丽的人生画卷。

▲傣族舞组合训练

我与巴扬琴乐团

艾迪
2013 级 本科 博雅学院
2017 级 硕士 哥伦比亚大学
纽约布鲁克林儿童保护中心 法庭询问采访员和心理咨询师

 还记得最开始得知巴扬琴乐团的存在是在大一的"百团大战"上，刚升入大学的我彷徨于让人眼花缭乱的摊位，这时悠扬的琴声传来，那声音带着特别的质感和情绪，循声而去，就看到三五人或站或坐，抱着或黑或红的巴扬琴一张一合地演奏。因为高中喜欢一位演奏手风琴的民谣歌手，我对巴扬琴/手风琴有着特殊的情感，所以当即便产生了想要加入乐团的想法；恰好那一群在摊位上演奏的人中有一位是我在博雅学院的师姐，加入巴扬琴乐团水到渠成。

 之前，我只有小时候被父母逼着学钢琴的基础，所以一开始上手学巴扬琴是个挑战，记忆和摸索看不见的左手键盘，开合风箱，熟悉蛇形排列的右手键盘等都让我焦头烂额。好在团里的师兄师姐和指导老师刘老师都十分耐心地教导我，这也是我觉得巴扬琴乐团很宝贵和让我十分感激的地方：大多数加入的同学之前并不会弹奏手风琴或者巴扬琴，甚至不识五线谱，但在刘老师的指导和团员互帮互助下都学会了这样一门新的乐器，它不仅可以让我们在"人生履历"上新添一项技能，更是对广阔的音乐世界的新探索，从中收获一种新的自得其乐的方式以及与他人交流音乐带来的喜悦时的新语言。

▲艾迪个人照

逐渐学会巴扬琴后，我跟着社团参加了许多演出，其中有许多都是和舞蹈团一起。舞蹈团的同学对我们都十分友善，还与我们分享他们的工作餐。唯一的遗憾可能就是我们有时候在后台候场，没办法每场演出都在观众席欣赏到舞蹈团同学美丽的舞姿。

在所有演出中，我印象比较深刻的是巴扬琴乐团的专场演出，这些演出一般规模不大，会在各个校区的露天场进行，所以不需要门票，过往的学生和路人都可以欣赏我们的表演。这样的演出也许严肃性和影响力有限，但却让我觉得和音乐、校园环境融为一体，琴声与观众在做平等的交流。此外，我还记得武老师每次举办生日会时也会邀请我们去演出，我们在用音乐为武老师送上祝福之余，还能欣赏到舞蹈团同学各显神通的表演，让人一饱眼福和耳福。

除了演出，我还怀念每周日下午的排练。广州的午后总是闷热的，我们自己的琴房更是一个小蒸笼，好在舞蹈团的武老师总是慷慨地借给我们宽敞且有空调的排练室。我们的排练分为有伴奏和无伴奏两种曲目，是刘老师自己收集或者扒下的乐谱，都十分耐听，我至今还有在练习其中的一些乐章。有伴奏的曲目一般是站着表演，会排列队形和加入有助于渲染气氛的手势和步伐，多亏舞蹈团排练室的大镜子，使我们可以透过镜像调整纠正自己表演的仪态。而无伴奏的乐团曲目一般是分成四个声部四排列队坐着表演，在刘老师时而气定神闲时而激情澎湃的指挥下，不同声部的琴声，交织在一块儿，像是对话，也像是群舞，汇聚成丰富有层次的乐章。虽然房间里大多数时候只有刘老师指导我们如何更好演奏的讲话声，但我感觉到通过琴声，我能与其他团员们进行的无言的交流，那是我如今想起还十分动容的默契和情谊。

如今，我在纽约的公寓里也有一台巴扬琴，是妈妈不辞辛苦从国内帮我背过来的。由于工作原因，我会经常接触到被虐待和受到心理创伤的儿童，在帮助他们的同时，我自己也会承受不小的心理压力和同感创伤，好在下班后巴扬琴的存在可以让我暂时沉湎于另一个音乐世界，琴声给我带来感官和心灵上的愉悦和放松，有时也带来闪亮和温暖的与巴扬琴乐团有关的回忆。

旧 照 回 忆

卢啟俊
2013 级 本科 国际翻译学院
北方工业有限公司 驻外翻译

 有一天，我打开了收藏旧物的收纳箱，发现了一双崭新的黑色舞鞋，旁边静静地摆放着一堆厚厚的舞蹈剧照，最上面一张朴素无奇，仅有一丝旧物特有的泛黄：在一个舞蹈室里，两个男生趴在镜子面前，身体伏贴在地，双跨横开，做着"小青蛙"的动作，另外两个人坐在他们的屁股之上，双手支撑着地板，双脚高高地抬起，照片上被破碎的方格切割，中间写着一句"Life is like a boat"。

 自从我进入舞蹈团以来，这些照片就已经贴在舞蹈团在珠海校区的旧舞蹈室里的一角，师兄师姐的飒爽英姿和柔情似水，都定格在过往最美的一刻，令人心驰神往。一届又一届的新生进来后，一边赞叹这些惊艳的身姿，一边憧憬着自己有朝一日成为其中的主角。许多人慕名而来，误认为能够一蹴而就，从未预想过其间的艰辛。严苛和疲累使人心生埋怨，被青春的冲动点燃甚至爆发怒火。然而，这却是必经的淬炼，只有经历这些淬炼，才能成就我们后来的辉煌。

▲我们正年轻

2014年，我在舞蹈团处于最迷茫的状态：一起进来的男生相继离开，熟悉的师兄面孔也渐渐不再出现，最后只剩下6个男生。我一度萌生过退团的想法，当时的广鸿师兄跟我说："俊，你现在退团以后肯定会后悔。"他跟我细说了想要单独出一个20人群舞的想法，而当时留下来的男生只剩下6个，想要实现目标简直是天方夜谭。却不曾想到，我们后来得到了一个晚会的邀约，6个人在狭小的舞台上跳《狼图腾》，虽然动作略显青涩，但动情的表演却吸引了一大帮新生。广鸿师兄的想法终于得以实现，一群人日夜训练，跪破了膝盖，擦伤了手掌，训练固然辛苦，但与一群人一同为了同一个目标而奋斗却更值得。我们一如往常地向前，在《扎西德勒》的喜庆中欢腾，在《戈壁沙丘》的洒脱中发泄，在不同的舞中演绎着我们的故事。付出使我们突破了自己，我们登上了珠海市庆祝澳门回归20周年的舞台，举办了珠海校区的专场演出，在梁銶琚堂出演了舞蹈团颇具盛名的专场晚会，成为一个个舞台上的主角。在我们回过神来之前，舞蹈室的墙上已经贴上了我们的照片。

武老师曾教导我们："学舞蹈，先做人。"这句话说得很对，舞蹈不仅是一门兴趣爱好，它蕴含着更深刻的内涵，潜移默化、涵育人心。如果我在学舞的其中一个节点放弃，我将永远体会不到最终超越自我的喜悦。从一个毫无基础的大龄青年到最终能够成为领舞，非坚持而不能达到。"不积跬步，无以至千里；不积小流，无以成江海。"只有经历过了，才更真切地明白，那些辉煌的背后隐藏着多少汗水。那段日子就像《戈壁沙丘》里面的皮囊一样，回响着最值得怀念的旋律，承载着过往最宝贵的时光。尽管以后也许不再舞动，但那种精神却一直铭刻在骨子里，在社会的洪流中成为我的风帆，指引着我乘风破浪。

▲卢啟俊与小朋友们

因你而精彩

付旭阳
2013 级 本科 生命科学学院
2017 级 硕博连读 浙江大学

毕业多年，偶尔想起在舞蹈室的时光，依旧觉得那么温馨、美好。舞蹈室是我大学 4 年的另一个课堂，在那里，老师教导我们"学舞蹈，学做人"，教会了我很多现在依旧适用的道理。舞蹈团不仅仅是一个社团，它更像是我们这些中大游子的一个家，那里有我们排练挥洒的汗水，也有台前幕后的欢声笑语，当然少不了演出后美味的红烧肉。

还记得军训的时候，老师带领师兄师姐们来操场上宣讲，当天晚上我就报名参加了熊德龙一楼的现场招人，那是我第一次接触舞蹈，当时觉得好难，可能并不适合我，因为我一直没什么乐感，更别说对节奏的把握，我只能记住动作顺序，而且一直卡不上点。所以之后几次排练我都没去，直到某天我路过熊德龙，遇见了老师，他一把抓住我，问我有没有兴趣加入舞蹈团，让我晚上去训练。本来当天晚上约了同学吃饭，后来我被放了鸽子，然后再次去了熊德龙，从此与舞蹈团结下不解之缘。

后来 2013 年迎新晚会上的舞蹈节目再一次惊艳了我，完全不能想象一群非舞蹈专业的大学生能有那么精彩的表演。在加入舞蹈团之后，我慢慢了解到，舞台上的光鲜亮丽都是每一个夜晚在舞蹈室用汗水汇聚而成的。记得当时为了在晚会上呈现最好的表演，还是新生的我们几乎每天晚上都在舞蹈室训练，从晚上 9 点到 11 点，抠动作，抠表演，一遍遍重复，只为最好的舞蹈效果，

▲付旭阳个人照

每天回到宿舍，累并快乐着，十分充实。当然，在训练的过程中，有很多同学因为各种原因，慢慢不再坚持了，其间也有很多人不理解每天折腾到半夜为了什么，当时确实也说不上缘由，但现在回过头来看，可能那就是热爱而又习惯了吧。

就这样我们一帮兄弟去了"三下乡"，为乡亲们带去慰问演出；上了梁銶琚的舞台，为学弟学妹们奉上迎新晚会；上了中山纪念堂的舞台，为中山大学90周年校庆献礼；也去了墨西哥孔子学院，为海外学子带去祖国的味道。

在舞台上，我们可以是西班牙的斗牛士，可以是奔腾着的骏马，可以是戈壁上的浪人，但是在舞蹈室，我们只是一群长不大的孩子，在老师和师兄们的教导下，一步步学习舞蹈，同时更多的是学做人。从日常训练，到各个晚会的筹备，各项繁复的工作，在大家的通力协作下有条不紊地进行，师兄们在准备节目的同时兼顾学业，能够合理安排时间，实现双赢。

在舞蹈团的4年，是我飞速成长的4年，我学到了很多，最幸运的是结交了一帮一起挥洒过汗水的伙伴，在中大舞蹈团共同度过美好的四年。毕业多年后，回想起来，我的大学时光因有舞蹈团而更精彩！

▲美丽的草原我的家

加勒比海湾之夜

冯源
2013 级 本科 生命科学学院
2017 级 硕士 宾夕法尼亚州立大学

多年以后，相信不论我身在何处，准还会想起 2017 年 3 月，那段随中山大学舞蹈团访问墨西哥孔子学院的美妙时光。我们乘坐法航，途径法国转机，在浪漫之都巴黎度过了一夜。在坎昆演出的那个遥远的下午，加勒比海湾绀碧的海水就仿佛一块宝石，绵延的海滩为她勾勒出了蜿蜒的金边。金黄的阳光混在咸咸的海风里，吹打着每一张青春快活的脸。这里像是一片新开辟的天地，也正如我们每一个人和舞蹈团的邂逅。也许我之前从未想过有一天，竟能与舞蹈如此亲近；后来也没有想过有一天，甚至能把这份相遇带来如此遥远的土地。望着海滩上我们踩出的脚印，或许正是我们一步步走来的痕迹吧。

▲冯源在加勒比海湾

傍晚的时候，坎昆的舞台，在一片西语的欢呼里，音箱中又流出了排演过无数次的《弗拉门戈》的音乐，我的心一下子就被点燃了起来，虽然看不清，但我确信台下也已燃烧起了火焰。只需霎时间，就能从灵魂的深处感受到，这段音乐属于这里，这段舞蹈属于这里，这场演出属于这里。而当晚，我们属于这个舞台。彼时，

和煦的晚风，刺眼的灯光，热情的音乐，底下听不懂的语言，与我们头上的汗水恰如其分地融为了一体。回想起来，可能这就是舞蹈的魅力吧。演出结束后，观众便与我们依依惜别。他们向我们挥挥手，此起彼伏地响着"Gracias！"

从前，我是台下的观众，也感激演员们的奉献；在中大舞蹈团，我得以走到了台上，我感激这个舞台，感激我的老师和同伴；而最后我们终将各自奔向四方，又会回到了台下。于是我就想起那天的坎昆，也是我对所有与舞蹈有关的际遇的心语——Gracias！

▲冯源美国宾夕法尼亚州立大学生命科学学院硕士毕业照

舞 蹈 青 春

任沛然
2013 级 本科 岭南学院
2017 级 硕士 香港科技大学商学院
中金公司

时光荏苒，转眼我从中大校园毕业已 3 年有余，回想大学生涯，留下最多美好回忆的还是在舞蹈团这个温暖大家庭中。在大学四年里，这样一个有凝聚力的团体给予了我极大的归属感。直到现在还是会想念当时身边对舞蹈充满热爱的小伙伴们，想念舞台上耀眼的聚光灯，想念精美的舞台妆容和华丽的舞蹈服装，以及台下观众为我们精彩的表演而爆发的掌声。

我从小一直学习舞蹈，也有幸以舞蹈特长生的身份进入中大，舞蹈对我整个人的塑造影响深远。日复一日的舞蹈训练让我有了挺拔的形体姿态，丰富的舞台经验使我能在碰到的各种场合都有从容的表现，通过舞蹈培养出对艺术和美的兴趣也让我的业余生活变得多姿多彩。更重要的是，因为舞蹈，因为舞蹈团，让我结识了一群优秀而可爱的朋友。舞蹈团的绝大部分成员都是在进入大学后才开始接触和学习跳舞，但每一届的舞蹈团成员们都能在努力训练后拿出不输专业演员水平的作品。我亲身经历着身边一个个小伙伴们从手脚不协调的阶段一步步练习到可以展现专业的技巧、身韵和极强舞台表现力的舞蹈作品，从零开始，用汗水浇灌出一场又一场精彩绝伦的表演。一群人只因对舞蹈有共同的纯粹的热爱而不吝付出，这种感觉是非常幸福的。回忆起我们在准备迎新晚会、专场晚会、大学生艺术节比赛时，那一个个数不清的中午和夜晚，一

▲任沛然舞台剧照

群人挤出课余时间在舞蹈室里一遍遍精益求精地排练，大汗淋漓地训练完后再一起大口吃饭、喝糖水、嬉笑打闹的场景，倍加怀念。

在舞蹈团里，每年有多次表演机会，我也得到了更多机会去练习新的舞蹈，个人的舞蹈水平也有了持续的提高。除了群舞表演外，武老师也鼓励我们特长生每年出一个高质量的独舞作品，给予我们各种独舞剧目的表演机会，让我们通过训练新的作品来鞭策自己更进一步。课余时间，我泡在舞蹈房里一遍遍地扒舞、抠动作、领悟角色，一直到最终在舞台上收获属于自己的灯光和掌声，这整个过程给我带来的充实感和成就感无与伦比。另外，除了在校园里的迎新、专场演出外，舞蹈团还有"三下乡"、孔子学院出国巡演等珍贵的演出机会，让我们在感受舞蹈表演的魅力的同时，也收获了出游看世界的快乐。

尽管毕业后，已经再也没有像大学时有着各种的舞蹈练习和表演的机会，但在舞蹈中学到的道理使我终身受用，武老师曾经常对我们说的"学舞蹈，学做人"也一直使我获益。从中大毕业后，我继续读硕士再参加工作，这一路上碰到的困难和坎坷也不计其数，但每当碰到挫折时我都会鼓励自己：我们学舞蹈的，还有什么疼痛没经历过？任何事情不就都像跳舞一样，只要对之充满热情，愿意为之付出努力，就一定能在舞台上绽放属于自己的光彩。

▲ "三下乡"社会实践

书写青春时代最绚烂的一笔

杨蔚婕
2013 级 本科 岭南学院
2017 级 硕士 英国华威大学商学院
中国建设银行

 一转眼，我从中山大学毕业已经数年，回想起将青春挥洒在舞蹈上的校园时光，至今仍感到非常怀念：我将时间、精力、意志投入舞蹈团，而舞蹈团则回报我优美的舞姿、志趣相投的朋友、海内外比赛展演的经历、值得怀念的时光。它就像一个家，那里有和自己共同努力、相识相知的伙伴，有为我们保驾护航的老师；我们一起刻苦排练，一起挥洒汗水，一起享受舞台上的夺目，一起为每一场演出的成功而雀跃。

 舞蹈是我生命中的一个重要的组成部分，而中大舞蹈团帮助我在舞蹈上踏上了一个新的台阶。我虽然从小接触舞蹈，但直到加入中学舞蹈队才开始有几次排群舞、排独舞上舞台表演的机会。刚加入中大舞蹈团时，未来对于我来说还是一个模糊的概念，但伴随着循序渐进的训练，从跟着师姐学舞，到自己对着视频学舞抓细节，再到开始教其他同学，我的未来方向也渐渐清晰了起来。话虽如此，当时大一经验有限的我第一次登上舞台时仍然忐忑不安，不曾想未来 4 年会有如此丰富的舞台经历：2 次珠海市大学生艺术节比赛，5 场暑期"三下乡"演出，5 次中山纪念堂或梁銶琚堂的大型专场演出，6 场院校迎新晚会，大大小小的三十几场舞台和比赛。

▲杨蔚婕本科毕业时摄于中山大学

而最令人印象深刻的，则是随中山大学艺术团去美国、墨西哥、哥斯达黎加等地的孔子学院交流演出。

 一路走来，舞蹈团的日子总是不乏高潮，各种大事件贯穿了整个大学4年。首先是新学期迎新晚会，大一入学时，作为舞蹈特长生，为了准备晚会，早早和舞蹈团的师兄师姐们相见，2周时间一边军训一边排舞，和团员们从陌生迅速熟悉起来。在四个校区的迎新晚会上，我们上演了大学时期第一支群舞《且吟春语》和独舞串烧《流光溢彩》，随后又因为这场表演，被学院迎新晚会邀请上独舞。这一场"暑训"，使我迅速融入舞蹈团大家庭，因为舞蹈，我们有着自然而然的共同话题和目标，又热又闷的训练时间，有师兄师姐带来的甜品相伴。随着时间流逝，友谊和默契不断加深，对舞蹈的热情也不断升温。迎新后，赶上了这学期一个大活动，跟着师姐们获得市大学生艺术节舞蹈类二等奖。接着就迎来舞蹈团的大型舞蹈专场演出，第一次参加就赶上了在中山纪念堂举办的中大90周年校庆专场演出，有幸准备独舞、群舞2个节目。第二次正值大二在珠海校区的最后一段日子，大家齐心协力一边筹办舞蹈团珠海校区首届舞蹈专场演出，一边备战社团风采大赛并取得了特等奖，随后带着这一大波节目在梁銶琚堂参加了一年一度的大型专场。每年专场都在祝福毕

▲杨蔚婕舞台剧照

业的一届，第四次也是最后一年，对我来说，就是为这4年画上了一个句号，最后一场谢幕，谢谢这4年所拥有的舞蹈时光。

高潮之外，则是扎实的练习填充了我们的生活。"台上一分钟，台下十年功。"比赛和演出前，大家会挤出午休时间，下课匆匆赶往舞蹈室排练，再回去接着下午的课，还会在晚上加练到宿舍关大门。平日，空闲时总往舞蹈房跑，练练基本功，挑战些技巧，学学独舞；腿上的淤青、肌肉的酸痛对我们来说都小菜一碟，皮肤上混杂着汗水和地板的灰尘，累了就往垫子上一躺，然后用玩笑来消解疲乏：跳舞的人最不会有洁癖。每一次在舞台上的演出和谢幕，我都格外珍惜，因为知道毕业离开校园，可能也意味精心排舞登上舞台的时光不复返，告别那个灯光灿烂、华服闪耀的舞台。

带着一颗感恩的心，我从中大舞蹈团毕业了。在舞蹈团听到的最多的一句话是：学舞蹈，学做人。因为有舞蹈房里无数次的踢腿、旋转、跳跃，无数次重复一个动作，才会有舞台上的光彩绽放。现在，我仍然不忘舞蹈所带给我的收获，这是一种顽强的拼搏精神，一种坚持的生活态度，让我在生活中变得更加坚强、不轻言放弃，让我在人生之路上学会坦然面对坎坷，跳起精彩的人生之舞。

▲彩排后听老师总结

最初的成长

吴高宇
2013 级 本科 数学学院
2017 级 硕士 圣路易斯华盛顿大学
2019 级 博士 加州大学圣地亚哥分校

不知不觉毕业 4 年多了。当收到舞蹈团征稿消息时,我发现本科的生活竟已如此遥远。在美国待了几年之后,我越来越感受到国内生活的珍贵。特别是疫情期间,只能一个人待在家里好几个月,也无人可沟通。这个时候回忆起本科 4 年,不禁感到一丝愉悦,而加入舞蹈团,则是当中最浓墨重彩的一笔。

我其实是一个较害羞的人。当初武老师招我入团时,我十分的不情愿,觉得自己并不是一块跳舞的料。第一次见到武老师是在军训的时候,他在人群中选择了我,我却拒绝了。后来不知是不是缘分,我们在校园中经常撞到。我碰见一次躲他一次。而让我诧异的是,每次他总能抓住我,感觉是在玩猫抓老鼠的游戏。经过 2 个多月的拉锯战,我答应去舞蹈室看看,结果武老师的一堂课征服了我。

在舞蹈团确实收获颇多,特别是武老师一直都很鼓励我,说我条件好,是天生的舞蹈坯子。在老师的督促和指导下,我这个并不是很协调的人,奇迹般地当上了大型蒙古族群舞《奔腾》《戈壁沙丘》的领舞,这让本来很没自信的我,逐渐地挺起了胸膛。而更让我开心与感动的是,在这里,我收获了最真挚的友谊和爱情。

我一直都不是一个很擅长交际的人。事实上,若不是能参加舞蹈团,我很可能在本科都不会有朋友。而在练舞的过程中,2013 级、2014 级舞蹈团的同学,虽说一开始互不相识,却在为一个集体、为同一目标努力着。也许正是这种奉献精神让大家走到了一起。我们一

▲ 吴高宇舞台剧照

起参加"三下乡",参加94周年校庆,参加毕业晚会。在这期间,从一个普通的本科生变成舞台上的演员,受到众同学和老师的肯定,让我认识到了人与人联系的可贵,以及对于所承诺事物的尊重与责任。"学舞蹈,学做人",大概也是这个意思吧。

现在虽说不再跳舞,但是在舞蹈团所学到的东西一直在支撑着我。虽然现在还在读博,但希望自己能像当初为一支舞奋战多个夜晚一样,成为一个具有奉献精神的科研工作者,为人类的科学做出一点点贡献。愿舞蹈团精神永在,愿和舞蹈团的友谊地久天长。

▲喜悦

爷 青 结

邹许夏子

2013 级 本科 中山医学院 博士 中山大学肿瘤防治中心（本硕博连读）

匆匆，7 年已经过去了。还记得当年那个青涩的女孩子，不懂什么是美，不懂什么是回眸一笑百媚生，不懂什么是翩若惊鸿、婉若游龙，不懂最是那一低头的温柔，只知道心底对舞蹈的向往，几乎没有基础的我加入了中山大学舞蹈团。

除了练基本功，第一支舞从《燃烧的火焰》开始。这是一曲热情洋溢的 Flamenco。刚开始我连击掌拖步的脚步都不稳，感觉自己就像一只颤颤巍巍的丑小鸭，却又倔强地举起双手，一遍又一遍地训练。一开始，我只是努力地模仿每个动作；后来，师姐们开始教导我们每个动作中身体各个部位的角度、发力；再后来，为了调整我们的眼神与表情，老师和师姐们开始解读每个动作的含义，开启了我对舞蹈的想象、对舞蹈风格的体会。骄傲的西班牙女郎，是热烈的火焰，靠得太近会被灼伤，离得太远又忍不住靠近，她高冷又热烈，性感又迷人，吸引着你为她燃烧。

在一次"三下乡"演出中，那一晚下起了雨，而我们的舞台在大广场中，没有遮蔽。

▲邹许夏子个人照

武老师问我们还演不演，我们都说，要演。音乐起，我们踏着雨水，款款走上舞台，迎着冷风冷雨，心中的火焰却燃烧得更加猛烈，用最真挚的情感完成了演出。四周的观众也打着伞在风雨中观看，给予了我们热烈的掌声。

慢慢地我们学习了更多的舞蹈。每周日的大课，我们会学习民族舞。

蒙古舞，是我最喜欢的民族舞种。跳蒙古舞时，我觉得脚下是辽阔的草原，胯下是飞驰的骏马，肩上是广袤的天空，双膀下是凌空的狂风，仿佛肩上有铁骨柔情，又有壮烈豪迈，潇洒又深情。我们学习蒙古舞的肩，一开

始总是不得要领，送不出肩，反倒把胸也送出去了。后来我的好朋友曦域帮我扶住胸，带我找到肩膀的感觉。虽然找到了感觉，但动作还是不到位，练一会儿就累了，是肌肉的力量不够。平时没有时间训练，就自己挤一些时间，于是我就经常在自习的时候，练一练肩，将手臂放在座位后，掰一掰肩膀，虽然每次练习的时间不长，但我知道进步就是这样一点点积累下来的。

维吾尔族舞，也是我很喜欢的舞种。维吾尔族姑娘娇俏、骄傲又羞涩，眨着一双会说话的大眼睛，深情的眼眸，含笑的嘴角，眼里的一汪清泉，有鲜花葡萄与百灵鸟，还有心爱的情郎，翻飞的手腕间长出交错的藤蔓，旋转的舞步开出一朵朵雪莲。维吾尔族舞有很多跪地和旋转的动作，我不懂缓冲，脚踝的力量也不足，做跪地的动作经常把膝盖磕得青一块紫一块，很长一段时间都不敢穿短裙短裤。练习旋转，也把自己转得头晕恶心、东倒西歪、找不着北，还要挂着迷人的笑容，继续下一个动作。但是，因为我喜欢舞蹈，所以觉得这都不算什么。

傣族舞，似水柔情，又似水般坚韧。傣族舞很美，穿着鱼尾裙，在水气氤氲的林间、溪间款款而来。但是这舞裙是露腰的，舞蹈动作一不小心就会挤出肉肉，女孩们都开始努力地减肥瘦身，也注意每一个动作的角度，希望舞台上的自己是美美的，不会被偷偷露头的小肥肉抢了风头。

特别喜欢陆帅凝老师，我们喜欢叫她鹿老师。她和我们年纪一般大，青春活泼，是中央民族大学舞蹈学院的硕士毕业生，也是星海音乐学院舞蹈学院的民族民间舞教师。每次鹿老师示范动作，我都会被她的飒爽英姿迷倒，真美，她又活泼俏皮，比我们多了一分灵动，有时觉得这才是青春该有的样子吧。继而才发现，自己眼神里少了的光是什么颜色。

在跳舞的日子里，一直有曦域陪伴。即使医学课业压力很大，每周日，我们都一起走过从北校园到南校园的路去上大课，中午就在舞蹈室的垫子上休息，下午继续训练，再一起走过回北校园的路。在舞蹈室里，我们一遍又一遍地练习舞蹈动作，互相掰腿、压肩，一边痛苦，一边嬉笑，你瞪着眼睛，我嗷嗷叫，再一起相视而笑。北校园没有舞蹈室，我们就一起在操场上练功，在草地上打滚，有秋日的清风，也有夏夜的星空，有冬风的凛冽，也有春雨的潮湿。我们一起演绎双人舞《踩泥人》《梦中的额吉》和 Fix you，一起给班里的团风大赛排练《奔腾》和筷子舞组合，一起参加舞蹈团每年的汇报演出、毕业晚会、校庆节目、"三下乡"，你领舞了《我等你》，我领舞了《秀色》……那些与你一起度过的日子，是多么珍贵。没有你，我将失去自己。没有舞蹈，爷的青春也就结束了。

青春律动，生活一脉
——回顾我在舞蹈团的成长历程

陈亿沛
2013 级 本科 数学学院
2017 级 博士 香港科技大学

还记得 2013 年 8 月军训期间，某天我正与同学们一同在炎炎夏日下立军姿，汗水顺着脸颊流下来。这时，传来一阵脚步声，"武教头"带着一群学长学姐走到我们班旁，向教官示意。教官面露微笑，喊口令让我们集合——我怎么也想不到，这声集合指令给我带来了和其他同学完全不一样的大学经历。

集合后，学姐学长们开始对我们班进行"眼神巡逻"。这是在干什么？我内心疑惑，既期待又害怕。他们仿佛在挑选菜市场上的大白菜，盯准了新鲜水灵的就揪它出列。而我，非常光荣地成为这些新鲜水灵大白菜中的一员。

我作为"天选之子"，被命运揪着后脖颈，一脸懵懂地出列。什么？！我，作为一个理工科宅男，居然被选过来跳舞了！惊讶、抗拒、无奈……五味杂陈的心情涌上心头。终究是命运之神要"惩罚"我这个悠闲喜静的佛系灵魂了吗？

尽管最初得知自己被选入舞蹈团后心情复杂无奈，但我还是硬着头皮直接上了。

▲陈亿沛个人照

在每周规定的时间，我来到熊德龙一楼进行舞蹈训练。一个学期下来，我从刚入团时手脚不协调、对乐感不灵敏，逐步加训调整，直到毕业我竟然能够作为舞蹈团的一员，参加了两次正式的舞蹈专场演出。其间，我还参加了暑期"三下乡"活动，到清远连州、广西百色等地区进行演出。看着台下观看我们表演的男女老少们，他们沉浸在欣赏表演中展露的喜、怒、哀、乐，我突然意识到，舞蹈表演的意义之一，是让大众享受更好的艺术生活；而我们这些表演者，就是创造、升华艺术的能力者。

说到演出，我与舞蹈团的兄弟们一同排练表演了舞蹈《戈壁沙丘》。《戈壁沙丘》是著名的男子群舞，展现蒙古族人在戈壁沙丘的恶劣环境中生存与生活的刚强精神。我与2013级的兄弟们，还有毛哥（2009级汤永杰），每周一起汇集在舞蹈室中训练。那段时间，毛哥带领我们一起练习各自的动作。我们兄弟间则是相互"切磋"，共同进步。在训练过程中，"武教头"会帮助我们认真揣摩每个动作所表达出的内心情感，让我们了解蒙古族的民族习俗、感受他们的民族底蕴。尽管我们也会懈怠，会被各种各样的事情所困扰，可是，一想到这是属于我们2013级的男子群舞，是属于我们集体的荣耀时，我们就会默契地站在一起奋斗。当时我们几乎天天排练，经常排练到深夜才回寝室。伴随舞艺提升的，还有令人难忘的宵夜时光，一群人在一起谈天说地，畅谈人生理想。直到重温我们集体演出拍摄的录像，听到台下观众们受我们表演感染而鼓掌的声音时，我才明白，在舞蹈团的那段校园时光已逝去多年。那是一段青春洋溢、让我成长自豪的时光啊。

时光若白驹过隙，在舞蹈团训练的短短4年，让我从一个不懂生活、毫无乐感、肢体僵硬的理工科宅男，变成了一个会主动去感受生活旋律的人。我从一开始的抗拒、无奈，变成现在对舞蹈艺术的欣赏、享受。感谢舞蹈团，让我对文艺表演有了更多的收获与更深的理解，我以舞蹈团为荣，愿与之一同成长、共奔腾！

▲课堂训练

学跳舞，学做人

陈华颖
2013 级 本科 生命科学学院
汕头市蝌蚪传媒有限公司 总经理

 人生，像是一场永不止息的旅行，我们被裹挟着向前，不得回头。唯有回忆，像是老式的玻璃灯泡，纵使尘埃沾惹、伤痕遍布，也磨不去生命中每一个起舞的时刻。
 "咔哒"，我按下岁月的倒带键，回忆顷刻间如潮水般汹涌而来，我仿佛又回到了那些阳光灿烂的日子，那是我在舞蹈团的美好回忆。
 戏马台前，风华正茂，问岁月，还是癸巳。
 记得加入舞蹈团的经历，可谓有惊无险，幸好老武慧眼识珠，最后时刻选中了我。舞蹈团的一切都十分新奇，我们一群人第一次接触舞蹈，第一次用身体的语言去表达，第一次在别人的目光下展现自己，"少年猎得平原兔，马后横捎意气归"。回想起来，我们一群人初学乍练、不明就里，大多是站在后排，看着前面的老师和师兄，依样画葫芦。和大家比起来，我虽然个子不高，学动作也慢，但是，吾若用心苦，学业亦有秋，平日我常常到舞蹈室练习，到了课堂上也能跟上大家。课后，我们经常在食堂里挤在一张桌子上吃饭"吹水"，或者到舞蹈室里和老武一起谈天论地。大家在一起，是"合意客来心不厌，知音人至话投机"，其乐融融。

▲排练中

时至今日，我依旧想念武老师那道独创的红烧肉。一大盆红烧肉摆上桌，火红的嫩肉和诱人的香味撩拨着食欲，尝一口，松软的肉入口即化，唇齿留香。我们围坐在桌子旁，争先恐后地将盆里的红烧肉一扫而光，一边吃一边听老师细阅浮生。有时老师会拿出珍藏的佳酿，大家抿上一小口，在微醺中，百事尽除去，唯余酒与舞。后来，我们成了把酒言欢、无话不谈的好兄弟，一起排剧目，上舞台。从农村百家乐的简陋舞台，到梁銶琚堂的标准剧场，再到中山纪念堂、出国访问，无论我站在多高的舞台上，我依然想念当初一起吃红烧肉的那群兄弟。忆往昔，欲邀击筑悲歌饮，正值倾家无酒钱。待如今，且将换酒与君醉，几回忆，康园翠色依旧。

　　大三的时候我来到了东校园，一切都是陌生的。在人生的长河里，我们总是在不断地结识新的人，认识新的朋友。同是天涯习舞人，相逢何必曾相识。和东校园的小伙伴熟络起来后，我带着武老师的使命，全力以赴地投身到舞蹈团中。我很佩服东校园的氛围，每个人都有一份责任感，从排练、商演、专场演出，大家都是不做则已，做就要全力以赴。有时候虽然是在舞蹈团学习舞蹈，但却总能学到为人处世的一些道理，大概这便是武老师一直倡导的"学跳舞，学做人"吧。

　　回忆好像紧绷的弦，稍不留神，我便被拉回了现实，来不及细细抚摸那个美丽的回忆，又得匆匆赶路。

　　人生是一场旅行，我静静地走着，走在属于自己的路上，走过年少张扬，走过灯光璀璨，走过掌声如潮。在一个个春夏秋冬里，我默默留下一个个铿锵有力的脚印，那是我生命的印记。但在我身后，永远有那么一盏灯，它照亮我来时的路，又隐隐如天边的星，指引着我前行的道路。那盏灯，是我在舞蹈团的美好回忆。

▲ 陈华颖在表演英歌舞《撼天》

我与舞蹈团

黄肇章
2013 级 本科 化学学院
广州市环境监测中心站

 大一入学不久,我在操场上军训。正列着队时,穿着红色团服的武老师走进来抓着我的手,把我带了出去,把我带进了舞蹈团,我与中山大学舞蹈团的缘分就这么开始了。在舞蹈团的经历让我受益良多,不仅让我学会跳舞,明白了舞蹈的美,还让我收获感悟、结交好友,在大学4年间留下了浓墨重彩的一笔。

 在舞蹈团期间,我接触到了各种各样的舞蹈,其中我接触最多也最喜欢的是民族舞。舞蹈是文化的表现,是精神情感的载体,民族舞在这方面的表达是极好的。民族舞的动作与该民族的生活习俗相关,或是与民族图腾有关,是有比较明确的含义的。伴奏音乐与舞蹈动作相契合,在情感上很有感染力,以民族文化为基础的民族舞在表达上天然具有优越性。跳民族舞就像在讲一个故事,我们从舞者的动作,伴奏的音乐中,就能领悟其情节,体会其感情。

▲黄肇章个人照

一个舞蹈表演的好坏，舞蹈动作固然重要，但更重要的是表演。尤其对于业余舞者而言，基本功虽不及专业水平，但只要表情到位、精神上投入，也能极大提高舞蹈的观赏性。好的舞蹈表演，化妆、服饰自不用说，动作要到位，符合舞蹈特点，舞者的精神、表情要符合舞蹈所表达的情感，这样的舞蹈才是有灵魂的，才能打动人。

　　武老师常说，"学舞蹈，学做人"。学一个舞蹈首先学习动作，动作学到位、练熟练，舞蹈才能成形，此时动作占主导；然后要去理解舞蹈所表达的精神情感，代入其中，让精神主导舞蹈动作，逐渐打破之前学习动作时的条条框框，使动作产生变化，变得更加自然，更有特点，这便有了"范儿"。做人亦如是，在外修炼仪表、言谈，在内积累知识、修养，内外兼修才能成为一个有灵魂的人。

　　除了舞蹈，舞蹈团在其他地方也带给我许多经历，给了我许多回忆。"三下乡"时，我们克服条件不足的困难，自己搭舞台，将旧空房作为后台，靠着简单的资源，献上精彩的演出。舞蹈专场演出，我们精心准备，反复练习。演出前一天，我们还在现场排练一整天，尽力做好每一个细节。各个校区的演出，让我领略了各校区的风景，感受到不同的氛围，见到不同校区的舞者有着不一样的风采。

　　意外地与舞蹈团结缘，让我的大学生活拥有了一段独特的经历，让我认识了舞蹈团的老师和同学们，学到了舞蹈知识，感悟了人生道理。感谢舞蹈团的4年，在我今后的人生里，这段经历定能给我带来启发，帮助我面对不同的挑战，让我成为一个更好的人。

▲上课前压压腿

在舞蹈团的那些时光

蒋宇康
2013 级 本科 2017 级 硕士 2020 级 博士 数学学院

一、进舞蹈团前

绿茵场上，一群朝气蓬勃的新生们正顶着烈日喊着一声声嘹亮的口号，穿着军服，练着军姿，迈着正步。在一片绿意盎然中，此时的操场入口处却出现了不一样的一抹红，很快就成为全场的焦点。这是一位身着红色短袖的老师，带着一群身材颀长的师兄师姐们从操场中穿梭而过，在一个个班级方阵前驻足讲着什么。远远望去，每路过一个方阵时，就会选出一批细高挑儿的身影，看起来就像学校一位位高权重的领导，在挑选一批新生，交代一些十分重要的任务。此时莫名的，我的心头涌现出期待，希望在路过我们班级方阵时，我也能够被选上，成为那些"被选中的孩子们"，这样想着，颇有一番天将降大任于斯人之感。终于，他们迎面走了过来，看到的第一印象就是前面的带队老师与后面的师兄师姐都神采奕奕、目光炯炯、昂

▲蒋宇康个人照（1）

首阔步、行步如飞，仿佛是电影里伴随着音乐登场的主角。

在一番交流后得知，走在最前的老师是舞蹈团的武老师，后面的师兄师姐们也都是舞蹈团的成员，来操场的目的是想要选出符合条件的同学加入舞蹈团。自己的长相虽然比较朴实，但瘦高的身材却恰好满足要求，很快也被挑选了出来。接着我们这帮预备队成员被告知，大家都有进入舞蹈团的机会，但届时需要来熊德龙一楼，一起玩个游戏，跳个恰恰，若能成功通过，肢体比较协调，便能成为中山大学舞蹈团中的一员。

此时人群中有同学问："那……舞蹈团里面可以学街舞吗？"

"当然能！什么舞蹈都能学到。"

那天晚上，躺在宿舍的床上，我开始闭目思考：究竟要不要去舞蹈团呢？进了之后我能学到什么呢？

"或许，我可以和那些师兄一样提升自己的气质，让自己更加开朗与阳光。然后顺带着……能有一段美妙的邂逅。嗯！只是顺带。"我的心里如是想到。

二、第一天

"注意，恰恰的步法音乐每小节四拍走五步：慢、慢、慢、快、快。慢步一拍一步，快步一拍两步，双臂可以随之自然摆动。"

"来，跟着节拍走，One, two, three, and four…One, two, three, and four…"

熊德龙一楼大厅中，仿佛永远充满活力的武老师在前面边说边带着我们练习着恰恰舞步，这时的我们并不知道，这个大厅将成为将来本科4年时光中，待得最久的一个教室。瓷砖地、落地窗、日光灯和环绕于四周见证我们挥洒汗水的椅子，也都成了如今记忆深处一份难得的美好。

"你，出来。你们几个同学，出来。"说着，武老师就把我们几位同学叫了出来，"恭喜你们，以后你们就成为舞蹈团的一员了！"

听到这句话，内心一喜，想着或许终于有机会实现我的进团目标了！

"之后就是男生在熊德龙一楼大厅这边练，女生在旁边的舞蹈室跳。男生与女生跳舞的练习是分开的。"

三、第一个月

叮铃铃……这是最后一节课的下课的铃声。此时虽然已经接近晚上11点，但熊德龙一楼大厅依旧灯火通明，里面仍有一群汉子在挥洒着汗水。

"我们跨年晚会上要表演的舞蹈叫《弗拉门戈》，现在我们学的就是这支舞蹈，跳得好的同学可以站上亲新广场上面向全校的大舞台，到时每个男生都会有一个女

伴搭档,大家努力训练!"武老师说。听到此话,为了能登上学校跨年的舞台,更好地锻炼自己,我也开始了更加勤奋的练习。

通常在练完舞后,我们2013级的一帮同学往往都会大汗淋漓地骑着单车,先到180栋宿舍楼下的小卖部买些牛肉丸、热狗,以及饮料,然后再回宿舍。久而久之,就跟小卖部的老板阿叔混了脸熟,每次我们在那里买吃买喝,叔叔都会热心招待。但如今却早已物是人非,小卖部已经关门了很久,当年的阿叔,在大四后也未曾再次遇见过了。

在第一个月学舞的过程中,武老师常常告诫我们,"学跳舞,就是学做人"。跳的舞蹈不仅仅只是舞蹈,更是一个个故事,一段段人生。跳的舞蹈越多越精,获得的体悟往往也会更多。在逐步摸索与练习中,我也从完全没有任何舞蹈基础的小白,变成一个逐渐领悟了一些基本的舞蹈动作,懂得如何站在舞台上不怯场,并自信展现自己的初学者。但由于身体协调能力欠缺,记动作也比较慢,于是我跳的舞蹈往往只能肢体不够,情感硬凑。其实每支舞蹈中所表达的喜怒哀乐,每个情节里的悲欢离合,都需要通过面部表情、内心情感再辅以肢体语言来结合进行展现。从这个角度而言,舞蹈的本质其实也是表演,只是有了更多肢体语言的变化。因此在刻画一个舞蹈作品时,想要得到一个很好的呈现,首先自己就需要完全融入作品当中。而当自己完全融入一支舞蹈后,即使肢体依旧不够优美,往往也能够传递出想要表达的情感,引起观众的共鸣。当然,这些都有一个前提,就是必须多练!话虽如此,但在平时的训练中,由于还要忙其他社团,我向来是我们级中最"摸鱼"的几位同学之一。训练安排中要求周一、周三、周五晚上合练,周二、周四有时间就

▲蒋宇康个人照(2)

自行去舞蹈室训练，于是我的训练时间就变成了周一、周三与周五。这也导致了自己往往无法跟上大家的训练进度，总是记不住相关的动作技巧，如今回想起来，这也是一桩憾事。

四、第一年

最后跨年晚会的《燃烧的火焰》，我终于如愿以偿，成功登上了亲新广场的舞台。但由于僧多粥少，非常遗憾地同男性搭档跳完了这支舞蹈。

在舞蹈团第一年的最后一段时间，我们级需要选同学去参加"三下乡"演出，其实就是去清远等地，为当地的村民带去舞蹈节目。由于自己平时训练较少，一开始并没有被选入"三下乡"的队伍中，而比较幸运的是在最后时刻凭借着多年积攒的人品补位进入。在"三下乡"表演的那段时间里，很开心，认识了来自各个校区的小伙伴们，如今回想起来，那应该是大学期间最快乐的一段时光之一。并且在演出的那段日子里，自己逐渐体悟到：舞蹈不仅仅是为了自我的提升，更多的是可以将快乐与喜悦分享给大家，而在分享的过程中，自己也能收获到分享所带来的乐趣。

就这样，在武老师的带领下，我们2013级的小伙伴们走过了一个又一个的春秋冬夏。

五、第四年

4年时光，弹指一挥，我们哭过，笑过，收获了，也成长了。在武老师的谆谆教诲中，在2013级兄弟们的互帮互助下，毕业时，我们级自己办了一场舞蹈专场表演，那一场演出，我们跳得洒脱，跳得酣畅淋漓。或许只有到了将要离别时，我们才能更加珍惜这段来之不易的友谊，更能意识到这份成长路上的宝贵与财富。

人的一生中或许很难有这样20多个朋友，在4年的岁月里，靠着相同的兴趣爱好，走到了一块，一同走过了熊德龙二楼、梁銶琚堂、中山纪念堂，还有各个校区各大体育馆。

最后一曲《山高水长》，最后一声各自珍重。

所以你问，在舞蹈团到底收获了什么？

当然是一段美妙的邂逅。但那里，是兄弟、老师和回忆。

欢乐的时光

傅子睿
2013 级 本科 生命科学学院
2017 级 博士 华盛顿大学

7 年前刚踏入中大校门那一刻，我无论如何也想不到，我会加入中大舞蹈团，每年都跟着师兄师姐"四处征战"。进入大学之前，舞蹈对我来说还是一个很遥远、很陌生的名字。我和舞蹈的缘分，开始于 2013 年，中大南校园西区新生军训操场，某个烈日炎炎的中午，老武指着我说："笑什么笑，你也给我来。"

那是我第一次跨进熊德龙一楼大厅，也是我第一次推开舞蹈的大门，而门后的每一处风景都妙不可言。当时舞蹈团的表演机会很多，四校区的迎新晚会、圣诞（生日会）、元旦晚会，包括以往的专场录像，其中无论是经典剧目《燃烧的火焰》《奔腾》《翻身农奴把歌唱》还是"炫技满满"的《流光溢彩》，都给我留下了很大的震撼。虽然作为一个新生，我还在吃着碗里的舞蹈必修课——《弗拉门戈》，但我的眼睛已经离不开锅了。

常说欢乐的时光总是过得很快，一年多的时间很快就在熊德龙的欢声笑语中溜走。虽然当时已经学完了《燃烧的火焰》《山高水长》《奔腾》等剧目，也算是收获颇丰，但学业压力的加大以及与其他社团活动时间之间的冲突，使得原先期待着的收获喜悦被冲淡了许多。我也因此一度感到疲惫和犹豫，觉得入团那时的很多期望只是珍珠一般的幻象，事实上我并没有那么的热爱，没有那么好的条件和天赋，无论是在舞蹈、学习还是生活上。但当时也是老武对刚进舞蹈团的我们说过的一句话引起我的思考，"学舞蹈，学做人"。其实舞蹈本身，从头到尾都很单纯。做一件事，就应该做到有始有终。看清楚自己的位置，有一分能力做一分事，别的其实并没有考虑的必要。舞蹈是这样，生活也类似：调整心态，踏踏实实扎根，再去考虑抓住机会。

▲ 傅子睿在美国自由女神像前留影

2014 级

那些阳光灿烂的日子

邓健宁
2014 级 本科 微电子专业
2019 级 硕士 格勒诺布尔阿尔卑斯大学

我怀着一颗期待而又懵懂的心，走进了我梦寐以求的大学。我本觉得大学就是一个全面提升自我的地方，后来，事实也证明那句话是对的。那一个个阳光灿烂的日子，一个个同甘共苦的好兄弟们，一次次的上台演出……都在无形中成就着我，也成就了彼此。时光荏苒，4 年大学毕业后，转眼就又过去了 2 年，但是大学生活，以及团里的老师和兄弟们，依旧让我难忘，让我怀念。

第一次知道中大舞蹈团，还要数舞蹈团的"传统技能"：军训期间"拉壮丁"。当时可谓来势汹汹，声势浩荡，教官们直接把体育场内所有队伍拉到观礼台前观看表演。还记得当时老武向我们介绍，这是一个专注于中国传统舞蹈的团体。这激发了我的兴趣，因为我一直对表演、音乐情有独钟，又想到自己也折腾过管乐，折腾过吉他，唯独对中国传统艺术文化缺乏深入了解，这实在是不太应该。在兴趣的驱动下，我决定去观看迎新表演，感受传统舞蹈的氛围，接受传统文化的熏陶。当晚的迎新表演也的确给我带来了震撼，除了《西班牙之火》的狂野和《戈壁沙丘》的潇洒，更吸引我的是师兄们身上迸发出来的自信。就这样，我开始了我 4 年的舞蹈团生活。

入团没多久，我就有机会参与 2014 年中山纪念堂演出的组织工作。如果说我在迎新的时候是被舞蹈震撼，那么在那次的活动中则是彻底地被舞蹈所征服。从《刑场上的婚礼》的浪漫与悲壮，到《北方汉子》和《戈壁沙丘》的豪迈与洒脱，那一个个精彩的剧目，现在依然清晰地留在脑海中。那场演出不断地刷新我对舞蹈的认识，被舞蹈的情绪所感染和震撼。正是那次经历，驱动着我在后来的日子里努力做好舞蹈中的每一个动作，认真体会和感受一举一动中传达的情绪。

在专场完美谢幕后，作为新生的我们也开始了来年的"三下乡"一路埋头排练。虽然排练中也有困难与尴尬，那便是抱转抱不动女伴以及在《掀起你的盖头来》的排练中直接跳到腿抽筋（连老武当时都无语地笑了），但最终我们都坚持下来了。终于到了"三下乡"的日子，一群人像小学生出游一样，全都挤到了一个火车上的一个卧铺隔间中一边谈天说地，一边玩各种桌游。在阵阵的笑声中，傅少、小胖、邃哥、舒怡、大头……这帮兄弟们的感情也慢慢地开始建立起来。很快地，我们到达了目的地。而我们的第一场演出却可以说是一波三折。因为在傍晚的时候，村子

里下起了大雨，而那是一次室外演出，所以便打算取消了。谁知到了晚上7点多的时候，雨渐渐地小了，为了不让热情的村民们失望，我们在这细雨中跳起了《西班牙之火》。我还记得我们在踏步时溅起的小水花，轻快地被挑起又迅速下坠；而女生们甩起的裙摆在空中画出一个个水滴弧圈。那时候的画面，现在都还深深地刻在我的脑海里。

而另一个，可以说是更难忘的场景，便是在村子小礼堂中的那次演出。作为领舞的我正跳得起劲，却在一个转身的时候一不留神，在湿润的瓷砖上踉跄了一下。还好及时控制没有摔倒，并且强压住尴尬的心情接下了后面的动作。不过我这第一次的"车祸现场"直接就让校领导们逮了个正着。当时武老师还录了视频，至今我仍无法直视那个视频。还好，最后所有的演出都顺利完成了。最后在我们回广州的途中，又在高铁站里跟老武学起了手绢花。"你看，这是一花、两花、三花、单臂花、双臂花……"老武一边说着便一边给我们演示了起来。我们当时基础都还比较差，模仿起来的动作还不大顺。但老武却越玩越嗨，最后我们还用手机放起了音乐，让老武开始了他那混杂着"街舞风"的手绢花表演，引得我们一阵爆笑。写到这里，我也忍不住想抓起客厅的桌布，试试看我还能甩出几个花来。

下乡之后，便开始熟悉了演出与排练的状态，一年三四场的迎新晚会以及一些零零碎碎的演出让我能够更好地把握演出的节奏，享受演出的过程，体验演出的快乐。而古典舞课的引入，也让我能更好地沉下心来，从"提、沉、冲、靠、含、腆、移"这些基本元素中更深入地体会舞蹈的律动，提高对身体的控制能力。转眼来到了大三，在找独舞剧目的过程中，又被《行者》这个潇洒又气势凌厉的剧目所吸引，

▲邓健宁在肇庆七星岩牌坊前留影

所以便尝试用一知半解的古典舞气息去模仿朝鲜舞的韵律。看着视频一遍一遍地扒动作，逐帧慢放，镜像翻转，不断地去揣摩朝鲜舞中的顿、抻、伸，绵长不断的气息和柔中带刚的动作。自己一个人在 105 花了一个多月的时间，终于把整套动作顺利做了下来。然后开始让老武给我纠动作，尽量提高完成度。现在想想，真的很感谢老武能够在百忙之中耐心地指导我，指出我的错误。虽然师兄的版本还是难以超越，但也算是给自己留下了一个印记。也还是感谢老师，特意帮我"安排"上，在墨西哥的演出中让我能在《流光溢彩》的串烧里面像个大腕一样跳了一段。

　　晃着晃着，时间不知不觉中来到了本科的最后一年。最大的遗憾，就是没有办毕业专场吧。毕竟杨哥（杨洋）也是给我们上了两三年的古典舞课，不敢说学得很好，但多少也是有点收获了。最终没能在舞台上跳一段《纸扇书生》，确实感觉挺可惜的。不过还好 2015 级那帮小子的专场整得还挺好，也算是弥补了一些遗憾吧。嗯，那几个把扇子玩成溜溜球的，一个甩得比一个远，我都清清楚楚地录下来了，回头做成表情包发给他们看看，让他们知道自己有这种自带的资源。还有，记得将近毕业的那个晚上，我们几个 2014 级、2015 级、毛哥，还有 2013 级的一些师兄们去吃宵夜喝酒，吃着喝着，齐声就已经喝断片了，他在巷子里就胡乱地开始说"please speak English"，后面还自己手动配音，跳起了古典舞基训，让我们这群围观的人笑成了傻子。后来把这段视频给杨哥看了下，他还给出了高度评价："嗯，可以，有哥的影子在！"记起当时杨哥那肯定的语气，现在还是忍不住笑起来了。

　　现在翻一翻以前的视频和照片，有装酷耍帅的，有机灵古怪的，有搞笑热闹的，还有初次见面时的腼腆和青涩，第一次失误时的尴尬，第一次独舞时的激动……一段一段的回忆像放电影般浮现在脑海里，一张一张的面容浮现在眼前，让我不禁想起一句歌词，"眼前每张可爱的脸，都有他们的明天，有时候难免要告别"。我们都在不断地长大，一生中和他人交汇的点过去后，始终还是会迎来短暂的告别。一时间心头涌上来很多思绪，但纸短情长，终是无法一一表达。

　　4 年的舞蹈团生活，短暂而又美好。现在已经毕业 2 年了，如今我虽然身在异国他乡，但是忘不了舞蹈团里可口的梅子酒，武老师亲手做的红烧肉，兄弟们之间的玩笑和调侃……这些都成为支撑我成长的活水源泉。这些美好的回忆在我心里形成了一个幸福而温暖的港湾，能让我从学习的压力以及生活的烦闷中抽身而出，去汲取营养与力量，支持我迈向更加美好的未来。这些回忆，就像是太阳发光发热般温暖的热浪，自始至终地温暖着我。感谢本科 4 年有你们相伴，让我在求学的道路上不孤单。也更希望我们在未来的每一个 4 年里，仍然能够相互陪伴，相互成长，仍然可以偶尔团聚，再次肆无忌惮地笑着、闹着、舞着。老武、杨哥和舞蹈团的兄弟姐妹们，我想死你们啦。

起于舞，不止于舞

邓慧文
2014 级 本科 2018 级 硕博 海洋科学学院

我在中大的第一门课，是从进入舞蹈室的那天开始。舞蹈团的课，不仅在舞蹈室，还在各种舞台上。在校园的大草坪上，在"三下乡"的晒谷场上，在各国演出的舞台上，都有我们起舞的身影。我所获得的不仅有舞蹈与音乐联动的肌肉记忆，还有丰盈的生活活力。

一、学于舞，习于性

舞蹈对我的影响是潜移默化的，理科的学习让我偏爱条理和逻辑，而舞蹈的滋养则加深了我的共情力。舞蹈和其他运动方式一样，技艺的提高也要动脑子，为了让舞蹈动作能够顺畅地在肢体间流动，体能训练和技术技巧是平时舞团最主要也是最基础的训练，在每周的例训中，理性能帮助我更有效、更合理地开发肢体，但舞蹈更注重依托肢体的情感传递和思想表达，绝对的理性难以达到更深要领的感染力和影响力，老师们在这两部分的教学和指导使我开始更深层次地领悟舞蹈艺术表现形式。四年的舞蹈团生活，通过解读作品和演绎人物，我明显感觉到舞蹈艺术对我思维方式上的影响，这种影响体现在理解科学问题时对人文的关注和思考。

▲邓惠文舞台剧照

二、学于舞，系于情

我爱舞蹈，也爱一起跳舞的人们。舞蹈团温暖的氛围和拼搏的精神一直支撑着我向前走，"三下乡"、校迎新晚会、校外巡演、大学生艺术节等舞台，把不同专业、不同年级但有同样特质的我们聚在一起，我们彼此交流，彼此鼓励，一同用舞蹈点缀我们的桃李年华。中大舞蹈团像是一根细线将我们相连，最神奇的缘分莫过于我在舞蹈室见到了10多年前幼儿园的好友兼舞伴，我们在小学别离，却又在大学的舞蹈团重聚。我爱舞蹈，也爱中国文化。中大丰富的展演资源使我有机会携中国古典舞和民族舞登上异国舞台，跨国巡演的经历让我看到了中华文化深远的影响力，即便来自不同民族，艺术仍有相通之处，以舞蹈的形式，讲述中国历史和展现中国文化，是我本科阶段非常珍贵的一段经历。

感恩中大，感恩舞蹈团，让我能起于舞，但不止于舞。祝中大岁月长青，愿舞蹈团生生不息。

▲ 放飞梦想

舞　　道

许岳嘉
2014 级 本科 化学学院
上海简妮文化传媒工作室 文案策划

　　白驹过隙，踏不过一日三餐四季时分轮流转。
　　岁月如歌，奏不尽五湖六海千余学子舞团缘。
　　虽然毕业不及两载，但回首在舞蹈团的日子，却能在心中千回百转间多了几分难得的体会。
　　这诸般体味凝成实质，便是在舞蹈团常听老师讲的一句话——舞蹈即是悟道。
　　道者，于各人皆有见解。于我，道途便是最合适的说法。
　　虽有条条道路通罗马之说，但道途不同，景致不同，所塑之人的视野和心胸也会天差地别。在舞蹈团的日子，仅于我而言，便开辟了三条宝贵道途。
　　其一是从"传统教育"通往"美育"。人有审丑的本能，但并无审美的本能，对美的理解皆由后天塑造。但在传统的教育框架下，众人往往只能知其美，但并不能知其因何美也，便也难以被美所打动，这般人生会无趣许多。

▲许岳嘉个人照

舞蹈团的美育则是如同春风细雨般滋养学生的对美的审悟，尤记得初入学时，被学长学姐们展示的《弗拉门戈》《扎西德勒》等舞蹈所震撼。育种需要阳光，只有最开始被吸引，被向导，才能在土壤底下挣破包衣，向上生长。

只有内心有了向往，才会付出努力和汗水，一开始只是重复地练动作，然后在动作中捕捉呼吸，从呼吸升华到韵律，才能用自己的身体作为美的载体。在舞蹈团美育方法的引导下，不需要布置功课，便会自己去主动接触《锁麟囊》《沙湾往事》这类熏陶自身美学素养的优秀舞台作品，并主动去探索适合自己的舞蹈作品，一头扎入广阔的舞蹈天地。

在这种美育思维培养下的人，才是放任到其他环境，也能依旧鲜活，自我完善教育。

其二是从"理解有趣"通往"理解严肃"。21世纪是互联网时代，也是一个泛娱乐化的时代，接触的都是碎片化的娱乐化信息。但是，形式的破碎不代表思想也会破碎。在这个时代，我们更容易明白何谓有趣，当一个幽默的人。但同时，我们也需要古典的、严肃的、宏大的思想题材，去完善我们人格的另一面。

我们可以有趣，在老师的领导下玩起时尚的舞步，可以在《掀起你的盖头来》中嬉笑，但同时，也可以理解深沉和严肃，从舞蹈作品中领悟历史中被铭刻的宝贵情感，感受苦难时代中黄河儿女滔滔不息的号叫，用一壶老酒敬谢深沉而伟大的母爱。

能拥抱有趣，踏上时代的浪潮，也能拥抱严肃，立足深沉的土地，不迷失方向，不蹉跎光阴。

其三是"随波逐流"通往"有根可循"，我们应该在宝贵的学生时期保留诚挚，但不是保留懵懂。尤其是作为一名大学生，一名中大学子，更应该在数载大学时光里积蓄力量迎接自己的成人礼。

生理年龄虽然已经是成年人，但思想视野上未必成熟的人比比皆是。如果想从狭窄的学生视野晋升到广阔的成人视野，就应该学会开拓触角，学会打破隔阂，学会担负事情。譬如老师与学生，不应该是界限分明的两群人，不应该像陌生人一样保持距离，在舞蹈团里，老师和学生们一起做饭，一起排练，一起准备行李，一起"三下乡"，一起谈心聊天。

想成为优秀的成年人，不应该抱持单一视角和圈子，然后随波逐流；而是应该了解身边不同人的生活，真切地在熊德龙的舞室里建立联系，在离开后，还有一个地方能够记录自己的成长轨迹。

回望在舞蹈团的日子，若是以空间来论，只能被压缩在几十平方米的舞台上；但若以时间来论，却是能延长贯穿到几十年的人生中。

在舞蹈团中凝结的时间和空间，终会成为人生成长的密度。

那些年我们起舞的日子

李明翰
2014 级 本科 计算机学院
2019 级 硕士 多伦多大学
2020 级 博士 滑铁卢大学

 回首大学 4 年，记忆中的很多事情竟开始变得模糊。也许是我的大学生涯过得并不精彩，刻骨铭心的事也如同晨星般稀少。而在这寥寥数星中，最为璀璨的就是在舞蹈团的日子了：那些相处的点滴和舞动的身姿如连环画般回放，记录着那段旅程汗漫而又光彩夺目的生活。

 我之所以热爱舞蹈，是因为它让每一个平凡的瞬间都充满了意义。无论是刚刚进入舞蹈团时的肢体训练，抑或之后在舞台上的纵情表演，这些片段都在我平凡的人生中显得如珍珠般美丽和难得，而有同样感受的并不止我一个人：还记得刚刚入团不久，齐声（2014 级舞蹈团团长）跟我说，要把在舞蹈团里的每一天都记录下来，以后出一本书，名字就叫"那些年我们起舞的日子"。现在 4 年过去了，也不知道齐声的书写得怎么样了，但当年他跟我说的这段话却记在心里。如今，未等到他的书，便先用了他的题目，把我在舞蹈团的青春记录下来，写写我印象中的老师和同学，以及舞台上下发生过的故事。

▲李明翰个人照

齐声是一个极其热爱舞蹈的人，每次排练前他都会到隔壁宿舍叫上我一起走。我记得我们经常会在路上谈论教过的舞蹈动作，往年师兄师姐们的舞蹈作品，或是舞团里最近发生的奇闻逸事。从宿舍到熊德龙中心有一大段上坡路，我们一边吃力地踩着单车，一边却聊得不亦乐乎。到了舞蹈室，我们也总是抢着站在第一排，仔细地看着老师和师兄们教的每一个动作。从晚上 7 点到 10 点，训练结束后，我们都大汗淋漓，在皎洁的月光下骑着单车，去时的上坡也变成了下坡。耳边的风呼啸而过，汗水浸湿的衣衫紧紧地贴着皮肤；远处的林子漆黑，少年的心头却亮如白雪……现在回忆起来，那段日子充实而简单：白天上课，晚上跳舞。再看看如今案头堆积如山的文件，如此无忧无虑的岁月显得格外难得。

　　不过每次去舞蹈团并不完全是排练作品，有时候训练结束了，武老师往楼上的 313 走，我们几个跳舞"积极分子"就会默契地跟在后面，有一搭没一搭地聊上几句。走上两层螺旋的楼梯，再过去一条长廊，就到 313 了。进去之后，武老师就坐在他的旋转座椅上，开始跟我们讲他当年学跳舞的经历和舞蹈团发生过的一些有趣的故事。当时我们有些人坐在地上，有些人躺在垫子上，有些人扶着桌案认真地听着。就在那些个平凡的夜晚，总能听到熊德龙里面回荡着爽朗的笑声。直到楼下的保安开始赶人，我们才意犹未尽地起身离开。有时候甚至门口的铁门都关上了一半，我们就不得不拿出平时练的下腰一个个压着身子走出去。直到现在，我还记得武老师跟我们讲的许多当年的故事，以及在夜晚的时候一群少年在月光下的嬉笑怒骂。

　　武老师就是这么一个人，不但有着丰富的舞蹈经验和天赋，也有着他独特的人格魅力与情怀，使得整个团有了一种家的感觉，让每个人都有一种归属感。大一寒假，为了准备下一学期的演出，我还经常往 313 跑，武老师也很大方地让我在舞蹈室练习，还亲自下厨招呼我一起吃饭。我还记得和武老师一起去中大旁边的菜市场买火锅底料，回来之后一边打火锅一边跟我讲舞蹈团的故事。令我印象最为深刻的就是讲到有一个师兄，老师当年说他吃不了苦，寒假就跑去北大荒洗了 2 个月的马。虽然这个故事已然不可考了，但是当时给我的触动却非常深。那个时候我便开始思考舞蹈之外的一些事情，觉得自己应该像那个师兄一样，去体验更多不同的生活，找到属于自己的意义。

　　于是从那之后，我就开始参加很多不同的社团和工作，什么家电维修小组，校园创业团队，去餐厅里面打工，还有忙活着转专业的事情。武老师也发现了我的疲惫和不在状态，但他也没有多说什么，只是叮嘱我要好好跳舞，以及认真地给我纠正日益生疏的动作。后来又发生了很多事情，我跑去贵州当了志愿者，没有参加当时舞蹈团的"三下乡"活动。因为当时也算是跳得比较好的几个人之一，我能感受到武老师对我的失望，但是他还是支持我去做我想要做的事情。盛夏的山里，白天热浪滚滚，夜里却十分凉爽。我躺在村里一所小学的旧操场上，望着夜空如水，银河中繁星点点，思绪却被牵引到舞蹈团的演出去了。等到再回来时，发现自己和团里的同学相比落下很多，但武老师却还是叮嘱我要继续参加团里的训练。黯然失

落了一段时间后，我发现骨子里对舞蹈依然热爱，于是自己私下里找了别的老师，偷偷开始扒舞，想要努力赶上来。但是后来又发生了许许多多的事情，舞没有扒下来，却要离开舞蹈团所在的校区了。临走前我把自己在扒的那支舞《长河吟》送给了齐声，而在离开舞蹈团的许多年后，偶然看到了他在舞台上表演的《长河吟》，不禁潸然泪下；即使这么多年过去了，我依然记得在舞蹈团训练的那些日子，那些和我一起训练的老师和伙伴，还有舞蹈给我带来的那份曾经的感动。

　　毕业离开舞蹈团已经许久了，脑海中却还清晰地记得团里的每一件小事：记得齐声跟我打赌输了笑着说要吃鞋盒，武老师给我们搬出了他自己酿的一坛坛青梅酒，每次集训时汗水一点一点地滴落在大理石地板上，313室飘出一阵阵红烧肉的香气……有时候自己也会偷偷跑回来看看，来到中大东门，借一辆自行车，绕着中大乱转。道路旁一幕幕熟悉的景象映入眼帘，每次都会不知不觉地绕到熊德龙中心去。但我却总是不敢进去，也许是"近乡情更怯，不敢问来人"吧。有时候看到师弟师妹们认真训练的背影，看到313的窗台依然透着那温暖而熟悉的灯光，心里便回涌上许多思绪：武老师的梅子酒和红烧肉还是当年的味道吗？师弟师妹们的舞蹈鞋和喇叭裤是不是还跟当初一样？《风酥雨忆》的扇子，《戈壁沙丘》的酒壶，还有《西班牙之火》的红裙，一切是否如故？"欲买桂花同载酒，终不似，少年游。"虽然想要去寻找那些问题的答案，但我明白自己早已无法抓住了。而那些年起舞的日子和青春，终会成为我一生最美好的回忆。

▲古典舞组合训练

呼吸，情感，蜕变

吴越
2014 级 本科 博雅学院
2018 级 硕士 外国语学院
佛山市恩典进出口贸易有限公司 总经理助理

> 在一天结束的时候，你的双脚占满灰尘，你的发丝凌乱，你的双眼闪耀着光芒。
> ——题记

人永远不知道，在什么时候做的决定，会完全改变自己人生的轨迹。如果 7 年前，我没有穿着一身迷彩服，走进中山大学南校园熊德龙一楼大厅，参加舞蹈团的招募，我当下的人生将会是一副全然不同的面貌。

4 年的大学本科时光，被每一个难忘的周日，每一个熊德龙的深夜，每一次废寝忘食的彩排，每一次流光溢彩的演出贯穿起来，形成一段闪着光的回忆。当舍友还在酣睡，当学霸坐在图书馆里奋笔疾书时，我们在熊德龙的舞厅里，一日复一日地雕刻打磨身体，让肌肉形成极致完美的记忆；一次又一次地呼吸，感受呼吸和韵律给动作注入生命；一遍又一遍地扣情感，在眉眼和指尖传递力量与柔情。因此，在回忆起舞团时光的时候，"At the end of the day, your feet should be dirty, hair messy, and your eyes sparkling."（"在一天结束的时候，你的双脚占满灰尘，你的发丝凌乱，你的双眼闪耀着光芒。"）就这么蹦入了我的脑海中。武老师的舞蹈课带给了我们许多超越舞蹈动作本身的东西，从呼吸到情感，引领我们从肉体的美到心性的升华。

在舞蹈团里对身体的打磨、对呼吸的强调以及对情感的重视，逐渐将我指引向瑜伽的练习。4 年在舞蹈团里的光阴，加上武老师对我的严格要求，使得我在瑜伽的职业道路上走得异常顺利。不可否认，瑜伽和舞蹈之间存在许多差异，但两者之间也有许多异曲同工之处，给我印象最深刻的是三个关键词——"呼吸""情感"和"蜕变"。

作为一名瑜伽"小白"，刚接触瑜伽时，听老师说得最多的一句话就是"No breath, no Yoga."（没有呼吸，没有瑜伽），乍听之下觉得十分的亲切，这不就是在舞蹈练习中不断强调呼吸配合身韵吗，和舞蹈一样，阻碍瑜伽练习进步的最大因素就是在练习体式中无法正确地呼吸，而我在舞蹈练习中感受呼吸，用呼吸引领动作的习惯，早已深入我的血液，使得我在瑜伽体式上的进步，用身边朋友的话

说，就像"开了挂一样"。

好的舞蹈作品，从眉眼到指尖、脚尖都在诉说着一个故事，传递着或多或少的情感。而在瑜伽的练习中，由于没有了表演的成分，我们更关注自己内在的情感，无论是好的坏的，积极的还是消极的。舞蹈和瑜伽这种对情感的重视，实际上都是指向一个目的——"Disconnect with the outer world, reconnect with the inner world."（断开与外在世界的连接，与内在重新连接。）无论是琢磨舞蹈作品传递情感，还是在四下无人处向内观，舞蹈和瑜伽都是很好的工具，能更好地丰富我们的精神文化。

"蜕变"，是舞蹈和瑜伽同时带给我的最大感受。舞蹈和瑜伽在不同程度上，提升了我的气质和气场。当大多数人在社会的指引下，选择了看似前程无量、收入颇丰的职业时，我很幸运，选择了自己热爱的事业，拥有健康的身体，并且有一笔不容小觑的收入。如果7年前，我没有走进中山大学舞蹈团的大门，那么现在我也许也是"996"大军中的一员。

感恩！

▲吴越个人照

舞　　缘

邱舒怡
2014 级 本科 数学学院
2018 级 硕士 密歇根大学安娜堡分校
2020 级 博士 加州大学戴维斯分校

 辗转毕业已是 2 年有余，中间经历了留学、申博、疫情，后又因为腰椎间盘突出被迫中断求学回国，与许久未联系的老师和好友们又熟络起来，深藏的记忆又被点点唤醒。

一、缘起

 以往每年新生军训，都有这样的光景：身着红色团服的武老师，被一群气质阳光的学生簇拥着来到操场的主席台，一番慷慨陈词后，开始挑选有潜力的"种子"参加舞蹈团训练。现在，这种光景怕是只留存于我们的记忆里了。当时的我能被选中，内心还是有些沾沾自喜，不过很快就被无休止的训练打磨得一点不剩。不得不说，在舞蹈团的起步是艰难的，没有像其他社团那么多的"糖衣炮弹"，一周三到四次的集训，是实实在在的，稳扎稳打的。武老师以身作则，风雨无阻，一次训练也没落下，一点点给我们抠动作、讲表演。武老师有句话一直挂在嘴边："学舞蹈，学做人，只有踏踏实实学东西的人，才能在中大这个大染缸里混出点模样。"

 一年的时间磨砺下来，开始时一起练舞的 80 来号人，最后剩下不到 20 人。中途我也想过放弃，一度迷失自我，不知道自己在追求什么，所幸有武老师在一旁不断鼓励敲打着我，一次又一次把我从自我怀疑、自我放弃的边缘拉回来。不知不觉中，一路坚持下来，日夜训练相伴的小伙伴们，也成了彼此最坚实的战友，团魂悄然而生，我们也迎来了入团前的最后一次验收——"三下乡"。那一周的下乡表演，是让人难忘的。舞台从村委会的会所到露天广场，舞台"千奇百怪"，观众时多时少，但不论环境如何，大家都铆着一股劲，呈现出最好的表演。终于，"三下乡"圆满地结束了，我们也正式入团，与舞蹈和舞蹈团的不解之缘分也悄然开始。

二、缘聚缘散

 大学四年就似流水，转瞬即逝，再惊艳的演出，也终会迎来落幕。4 年里，最让我难忘的还是 2017 年那个夏天，为 2013 级的师兄师姐举办的毕业晚会。当时舞

蹈团上下，四个校区，四个年级，上百个团员，齐心协力，筹办着一台无比盛大的舞蹈专场晚会。仍记得那晚，2013级师兄师姐们重现的经典群舞《奔腾》，在那大气磅礴、慷慨激昂的节奏带动下，20多个蒙古族小伙肆意舞动；紧随其后的《戈壁沙丘》，亦是磅礴中带着细腻，不羁中带着温情。最后一曲《毕业歌》，更是将晚会推向高潮。当时，我站在梁銶琚剧场的最后方，看着师兄师姐们一个个挥手告别舞台，泪水不自觉地打湿了眼眶。正如歌词所表达的那样，舞蹈团是我们共同的家，有我们最美的年华，年轻的梦在这里发芽，走过了春秋冬夏；明天又开始新的出发，请不要担心害怕，告别了青春的美丽童话，我们都已经长大。一曲《毕业歌》，送走了2013级的师兄师姐，一年后也为我们的时代落下帷幕。不知不觉，忙碌的生活冲淡了离别的悲伤，埋藏了那段一起走过的岁月，缘分亦似聚似散，舞蹈和舞蹈团的人和事仿佛离我越来越远。

▲邱舒怡在美国密歇根大学橄榄球比赛现场

三、缘自在

2020年夏天，腰椎间盘突出严重的我不得不回国接受手术治疗。许久未联系的舞蹈团小伙伴们，又逐渐熟络起来，大家畅聊着毕业后的见闻和各自近况。在得知我回国是为了手术之后，舞蹈团的小伙伴们开始帮我四处打听起腰椎方面的专家和医院，武老师更是帮我联系了中大附属医院骨科一把手。那是与时间赛跑的日子，新冠肺炎肆虐全球，我被迫在酒店里隔离2周。在我不能与外界接触的2周里，我所有住院、手术相关的事宜，都被安排妥当。一股暖意洋溢心间，内心是说不出的感动和心安。那时，我才明白，那看似消散的缘分，又隐隐联系着舞蹈团里的每一个人，大家彼此间是平时心照不宣的支持和祝福，亦是危难时刻的鼎力相助。原来，我与舞蹈团的缘分一直都在。

何其有幸，能与这样一群热爱舞蹈、努力追梦的人们相遇。只愿舞蹈团团魂永存，有热爱、有坚持的人们，到哪都有属于自己的一片天空！

爱我所爱，野蛮生长

何思彤
2014 级 本科 地球科学与工程学院
2018 级 硕士 哈尔滨工业大学（深圳）

中山大学舞蹈团是我大学记忆开始的地方，回想在珠海校区与舞团人共同度过的 4 年时光，心中除了不舍，更多的是感激，那段经历是我人生中浓墨重彩的一笔，也是青春岁月最好的见证。

还记得"百团大战"招新那天，我起了个大早，第一个奔向舞蹈团的展位。如愿入选后，每周两次热火朝天的例训，紧锣密鼓的排练，向我打开了大学生活最多姿多彩的一扇大门。这里没有内卷的学绩较量，没有荣誉的虚名之争，有的只是一群最单纯的小伙伴为了共同的艺术追求一起奋斗，一起挥洒汗水的美好。舞蹈团的训练严谨且颇具规模，在师兄师姐及艺术特长生的带领下，我也从一个硬骨头的"小白"逐渐成长起来，咬牙忍过练习软开度的痛、练体能的累，终于争取到上台演出的机会。舞台是有魔力的，更是有瘾的，享受过聚光灯下随音乐起舞的幸福之后，便一发不可收拾，再放不下了。大二时我鼓起勇气向武昌林老师申请参加南校区给特长生们开设的集训课，获批准后开启了每周六早上 6 点起床

▲何思彤与曹诚渊先生（香港城市当代舞蹈团团长）合影

坐最早一班校车赶去南校园训练，再赶最晚一班校车回去的"暴走模式"，上午是不同民族的组合训练，下午是古典舞技术技巧和身韵训练，这样坚持了近2年，广州—珠海来回的歧关车站的车票积攒了厚厚的一沓。与此同时，我还参加了校外舞蹈培训机构的软开课程和芭蕾基训课程，周末基本没有休息时间，现在回忆起这份热情，自己也十分感慨，也许对于热爱，放弃比坚持更难。

苦累和泪水是有回报的。我虽然个子矮，身体条件不好，但也慢慢地从最后一排的角落跳到了第一排，学校的迎新晚会、校庆晚会等各类演出表演了不下十几场。印象最深刻的是2017年在中山纪念堂举办的"山高水长"舞蹈专场演出，那是武老师和我们一同筹备了近一年的心血。我有幸与特长生们一起表演了《群星璀璨》技巧组合节目，观众如雷的掌声让我体会到所有的付出都是美好的，都是值得的。也更深刻地感受到，一场演出的背后，是舞蹈演员日复一日的辛苦训练，是老师一遍遍耐心的指导，是灯光师与音控师的不断磨合。而当音乐响起，灯光亮起，有的只是将自己全身心置于舞蹈中，全力跳好每个动作，疲惫伤痛抛于脑后，"舞台为大"，这也就是舞蹈的魅力所在吧！

毕业后我来到哈工大（深圳）读研，在深圳大学城，我非常幸运地得到了很多上台表演的机会，甚至担任了好几个舞蹈作品的领舞，还有了自己的独舞剧目。在排练时我常会回忆起本科期间和中大舞蹈团的小伙伴们挥洒汗水、边吐槽边坚持练功的场景，没有那时扎实的基本功训练，就不会有后来这些宝贵的演出机会。2020年上半年我在上海实习，在舞蹈团上课时见到了金星、谢欣等现代舞大师，下半年我参加了首届"粤港澳大湾区舞蹈周"集训，体验了曹诚渊、侯莹等"宗师级"老师的课堂。一路走来，练功的残酷与伤痛总是如影随形，但舞蹈带给我的欢乐和幸福足以抵御这个世界其余的满满恶意。

现代舞先驱伊莎多拉·邓肯曾说，在每个生命之中都有一条精神之线，一条向上的曲线。所有附着在这条线上并使这条线更加强壮的是我们真正的生活——其余的东西只不过是在我们心灵的过程中从身上落下的碎片而已。于我而言，这条精神主线就是舞蹈。而中山大学舞蹈团是引领我走入舞蹈艺术之门的那双手，舞蹈团的小伙伴们在它的怀抱里成长，走出校门后则如星星之火，在广阔的天地继续播撒舞蹈的种子，栽育热爱的幼苗。"学舞蹈，学做人"，武老师的教诲言犹在耳，我也将继续秉承这份舞团精神，爱我所爱，一辈子跳下去。

当鼓声再次响起
——倔强的胖子与舞蹈的故事

贺子洋
2014 级 本科 化学学院
2014 级 管理学院创业黄埔班 8 期

"小胖加油看你的了！""搞起来，雄起！""角儿，好好演！"……我抱着鼓扇穿过化妆间，微笑着和给我打气的伙伴一一击掌。来到边幕候场，深吸一口气，这是 2013 级毕业专场的最后一支独舞，老师安排我压轴，一定不能演砸！"子洋，不要想太多，走进角色，享受舞台，老师帮你打光控场。"武老师从身后拍了拍我的肩膀，像之前的每一次演出一样，在登台前带给我鼓励和平静。"欧了老师，看我的！"……

"下面有请 2014 级化学学院贺子洋为我们带来男子独舞《花鼓佬》！"

一、闻鼓忆往昔

"幕布拉开，鼓声响起。两束追光分别聚焦在一个古朴的安徽小鼓，和一位抱着膝盖盘坐在舞台上的老头。听着悠悠然的曲声，老头闭着眼睛怡然自得地晃着脑袋。似乎是意识到什么，他睁开眼睛，竟发现眼前是陪伴他演出多年的老鼓。老头笑着指着鼓，逗趣地趴在地上摇晃着将手慢慢抬起，似乎在和他的老伙计打招呼。音乐逐渐欢快，随着唢呐声的响起，老头把鼓抱起来，摆出鼓架子（舞蹈姿势），踮起脚尖，在舞台上神采奕奕地开始他和老伙计开始舞耍，似乎又回到了从前那段美好时光……"

记得那是我来中大的第一个夏日，烈日炎炎。体重接近 200 斤的我，站着军姿，身上的衣服早已被汗水浸透，眯着眼睛以防汗水进入眼睛，阳光下的我连灵魂都是疲惫的……哨音响起，教官让我们列队到广播台前集合。"各位同学大家好，我是舞蹈团的武老师……"武老师开始了他重复接近 20 年的工作，给刚入校的新生"洗脑"，"安利"中山大学舞蹈团。我打量着台上的武老师，不高，身材微微发福，腆着小肚子，一个寻常的中年男性形象。但笔直的腰板后背，以及和他年龄不匹配的充满朝气的神态与语气，透露着他的不同寻常。也正是夏日下的这一次宣讲，我遇到了一个亦师、亦友、亦父的贵人。

和大多数新生一样，我成功地被武老师"洗脑"，对加入舞蹈团有了无限的向往。但不出意外，200 斤的我，白天没能通过第一次师兄师姐的筛选。到了晚上的

恰恰试训课，虽然我从没接触过舞蹈，但很快就学会了恰恰的舞步。晃着一身的肥肉，卖力地重复着教学的舞段，憧憬着能够被老师或师兄师姐下一个点中。身边的新生逐渐减少，他们被选中去登记信息，我真心感觉他们跳得不太协调。自尊心很强的我，准备再跳一次就溜走，别最后几个被选中，那可太没面子了。在我即将准备溜的时候，一位身材匀称的师兄向我走来，拿着表格和笔让我登记信息，我如释重负地舒了一口气。这个师兄后来成了我舞蹈团里最好的大哥，也知道了他刚进来的时候也是个不折不扣的胖子。谁能想到经过那个晚上之后，我，一个胖子，和舞蹈结下了不解之缘。

二、拾扇念旧情

"一段欢快逗趣的鼓舞后，灯光突然暗下来。老头一手抱着鼓向前，一手指向远方。他总感觉少了点什么。追光聚焦在舞台的一处角落，老头顺着光望去。他似乎看到了什么，欣喜若狂，但又强忍着心中的激动，抱着鼓小心翼翼地向光圈走去。光圈中是一把女性的舞扇。他摸了下头，小心翼翼地从地上拾起来。左手抱鼓，右手持扇，下意识地就敲打出了开头唤起他记忆的鼓点。敲完最后一个鼓点，他愣神地看了眼鼓，又看了一眼舞扇，想起了当年和他一同起舞的女孩。将扇子搭在了鼓面上，弹弹身上的灰，一段优柔而又熟悉的舞曲响起，他缓慢地站起来，深情地看

▲贺子洋个人照

着鼓面上的舞扇,温柔地拿起。慢慢地展开扇子,右手持扇,左手捻起了兰花指,像是拎着丝巾,小碎步向舞台中央走去,模仿起女孩的舞蹈……"

中山大学熊德龙活动中心的313舞蹈室,对于绝大多数舞蹈团成员而言,就是他们在中山大学的家和根,全因这里住着一个被同学们亲切地称为舞爹的人。武老师是个神奇的人,他日复一日、年复一年一年地在这里不断地践行着大学生艺术教育。我们在这里被引入了舞蹈的世界,接触了各式各样的舞蹈,尤其是民族舞以及古典舞,让我们感受到中国舞蹈的魅力。殊不知也正是这4年来的舞蹈的熏陶,让我们能够更自信地去面对人生的每一个阶段。

除了舞蹈,让我最怀恋的还是这里的红烧肉和梅子酒。相信在每个舞蹈团的心中,武氏红烧肉一定是313室的第一信仰。而我也可以夸下海口,武老师的红烧肉和梅子酒,应该没几个人吃得比我多。毕竟,武老师有啥吃的喝的,我可能是为数不多的比老师还要清楚的人,但凡和我一起去舞蹈室的,绝对不能饿着出来。

舞蹈团是一个大家庭,每年我们会有两次大型的家庭聚会,一次是圣诞节,一次是我们毕业季的舞蹈专场演出。圣诞节同时也是武老师的生日,从1992级到在校的舞蹈团成员都会参加这次家庭聚会。在校的同学会向师兄师姐表演舞蹈团的传统剧目《西班牙之火》,各个年级都会暗暗在心里比较,安慰自己,还是我们那级强。而我最期待的还是每年各个年级师兄师姐带回来的20多个形态各异,却又令人充满食欲的蛋糕。毕业多年的师兄师姐会和在校的大学生打成一片。每年毕业季的舞蹈专场演出,师兄师姐也都会到场,为新一届的毕业生送去最真挚的祝福。在这里我感受到之前未感受过的、弥足珍贵的兄弟姐妹情谊。

三、扇打鼓来梦成真

"随着悠然的琴声,老头持着舞扇跳完一段女舞后,翩翩地走到鼓的旁边。琴声渐渐远去,灯光忽然变成红色,老头把扇子一合,眼神变得坚定而又坚强,单手单脚配合着将地面上的鼓挑了起来。密集厚重的鼓声逐步响起,此刻的老头像变了一个人,每一个动作变得刚劲有力。他用扇把敲打着鼓面,一步步地向观众走去。舞至高潮,他将鼓抛到了空中,整个舞台的情绪到达了顶点,此刻他不再是一个老头,而是一个年轻的舞者,年轻的花鼓佬。"

武老师常说,舞蹈团就是一个社会,你要是想上台演出、站C位,就必须让别人服你。舞蹈团大一新生男生大概有百来号人,第一次演出机会,男生只有7个名额。我和很多胖子一样,看起来人畜无害,但有着很强的自尊心和好胜心。为了能够上台演出,我开始疯狂减肥和练舞,过程的艰辛就不必多言,最终我一个学期减了50多斤,也很顺利地争取到了一个演出名额(虽不曾想过那会竟然是我大学最瘦的时候)。

愚钝地坚持,应该是每一个中山大学舞蹈团成员共同的标签。每一级舞蹈团招

新都会有接近300号人，但最终能够坚持到大四的却只有寥寥10来人。绝大多数的新生都没有舞蹈基础，而舞蹈是需要沉淀的，我们需要付出更多的时间去解决协调，学习动作，拆解表演。在不影响主修专业的情况下，舞蹈团的训练时间，是每周三、周五晚9点半到11点半（最后一节公选课后），以及周六、周日固定的时间。舞蹈团的成员是愚钝的，他们几乎把自己大学所有课余时间都给了舞蹈；舞蹈团的成员又是精明的，他们免费地在大学期间品味了舞蹈的饕餮盛宴。

2014年团里筹备了"山高水长"中山纪念堂舞蹈专场晚会。这一场专场晚会是中山大学舞蹈团历史上最浓墨重彩的一笔，除了演出场地规格之高，本场演员由从1992级到2013级的300多个团员组成。舞蹈团20多年积累的剧目，

▲贺子洋艺术照

优中选优，集中在一场晚会里呈现。舞蹈室里功勋墙上的剧照，将在这次专场中呈现。筹备时间更是长达一年。刚刚进舞蹈团的我，对舞蹈并没有太多的概念，但在很短的时间欣赏了舞蹈团这20年的教学成果，暗涛汹涌的《暗战》、凄美壮烈的《刑场上的婚礼》、男儿豪情壮志的《北方歌谣》、淋漓尽致的《孔乙己》……带给我的不光是震撼，更是无限的向往。当时只能在灯光房打追光的胖子，曾无数次幻想过有朝一日能够像师兄师姐一样在这个舞台演出……谁又曾想到，3年后，这个胖子还真的在中山纪念堂的舞台上，向上千的观众讲述《花鼓佬》的故事……

四、鼓曲萦绕值千金

"花鼓佬紧闭着双眼敲完最后一个厚重的鼓点，灯光逐步变得柔和。老头睁开眼，对着观众俏皮地笑了笑，似乎刚刚那段刚强热烈的舞蹈与他无关。又慢慢地敲起了舞蹈开头的鼓点，这一次鼓点由浅入深，更加完整。他晃着脑袋，沉浸在鼓点之中。曲终，他看了眼手中的鼓，又看了眼因为敲鼓而打散的扇子。灯光逐步收暗，直至黑暗。但鼓声却一直萦绕在剧场里，在观众的耳畔里，在花鼓佬的心里，在一个胖子的人生里……"

4年的舞蹈团经历，改变了我的人生。我认识了亦师、亦友、亦父的贵人，结交了志同道合的挚友，拥有了未曾感受过的兄弟姐妹的情谊。胖子与舞蹈的故事或

许不止于舞蹈，更是以其他形式延续在生活的点点滴滴：不再对公众演讲发怵，面对机会能够勇敢自信地去争取，为人处事更加圆滑平和。这个胖子曾经瘦过，但很可惜在毕业之后他又胖了（一直在减肥的路上）。依旧倔强的他，这次变得自信了，对自己的人生有了分寸感。

▲独舞《花鼓佬》

成长蜕变的舞台

高亮
2014 级 本科 电子与信息工程学院
2018 级 博士 香港城市大学

 大学一年级的时候,我还在南校园当时的化学与化学工程学院学习,也是这一年让我有机会与舞蹈团结缘。和大多数舞蹈团的同学一样,军训后,我们整个学院的同学在一间大教室里听讲武老师对舞蹈团的宣传,毫无疑问,武老师的宣传是极具吸引力的,他讲述的师兄师姐们在舞蹈团成长的故事让我觉得这个由一位老师亲力带领的舞蹈团与众不同,它更有温度,更有人情味。就这样,来自不同学院的同学们或怀着对舞蹈的热情,或怀着对舞蹈团的好奇,加入了这个有趣的团体。一开始舞蹈团的训练是规律且频繁的,老师为照顾大家的学习,把时间都安排在晚上 9 点之后,大家完成一天的功课后再去训练。在中大,其实大家的学习压力都不算小,在这样的训练节奏下,有同学渐渐地离开。其实,能够留下来的同学,不仅仅是怀有对舞蹈的热爱,更是为武老师日复一日讲课的那份坚持所感动。在中大舞蹈团,同学们都来自不同的专业,并没有太多的舞蹈基础,要培养这样一批"演员"上舞

▲高亮在毫米波国家重点实验室留影

台表演，需要老师付出很多的时间和精力排练，事事亲力亲为。很多次，为了排练的顺利进行，不耽误进度，武老师甚至带伤上课。这就是老师对舞蹈教育的坚守吧，我想还有对同学们的期盼与爱，才如此不计辛劳地培养同学们。同学们也特别用功，放弃假期进行排练，最终给全校的师生们表演了一场场精彩的演出。在舞蹈团，我们学会了珍惜，学会了坚持。

在长达一年的舞蹈训练后，大家慢慢在舞蹈上有了长进，我们开始有了舞台表演的机会，这也是大家一直期待的，大家都非常兴奋。但是在大家进行舞台排练的时候，同学们都见识过武老师非常严格和严厉的一面，即使平时调皮的同学在排练和表演时也不敢懈怠，这保证了一场场演出的顺利。我想武老师的严厉也是希望我们明白，认真演出，不仅仅是对舞台的尊重，也是对自己所付出的汗水的尊重。虽然武老师在舞台上严格，但是在舞台之外，武老师非常亲切，和同学们打成一片。在舞蹈室，除了排练，闲时和武老师一起喝茶聊天，还有机会品尝武老师的厨艺，大家在那里经历另一番的成长。大学刚开始的一两年大家大都有很多的困惑，对专业的不满意，对学习节奏的不适应，还有一些成长的烦恼，等等，有些同学在舞蹈团找到了归宿，找到了属于自己的成长路径。我想这大概是与武老师对不同性格学生的洞察和关怀息息相关。比如有的同学找不到方向，通过武老师的鼓励帮助和在舞蹈团的舞蹈学习找到了坚持的力量，通过积蓄的勇气给自己的学习生活打开了新的局面。还有的同学通过舞蹈学习，慢慢地能打开自己，表现自我，变得更有自信。

在舞蹈团，除了舞蹈，我们收获的还有和同学和师兄之间的友情。大家在一次次的排练中相互熟悉，在一起演出中收获成长。尤其还记得和同学们一起去"三下乡"表演的那段共处的时间，那是一段温暖和欢快的记忆，大家连续几日相处下来，情感也变得亲切。一起搭建舞台，一起克服困难，一起聚餐，一起聊天，一起游玩，同学们的距离被拉近，彼此成为很好的朋友。在日常的排练中，师兄们耐心地指导大家动作，将舞蹈传承。舞蹈之外，师兄们也会分享一些学业上的经验，特别感恩，也感恩舞蹈团这样一个大家庭给大家相遇相识的机会。

舞蹈团的经历，不仅仅让我们的大学生活变得丰富多彩，更是带给了我们另一个舞台，我们在这里成长蜕变。每个在舞蹈团这个大家庭的成员，走出中大，除了带着我们在课堂、在实验室里学习到的知识以外，还带着在舞蹈团和一群可爱有趣的人收获的温暖记忆，带着在舞蹈团学会的做人做事的习惯，我们变得更有勇气和力量，更能承担，踏踏实实做事，做大事。

在舞蹈团的日子

唐瑜韬
2014级 本科 数学学院
2018级 博士 计算机学院

来到中山大学的第一天,我被学校里的红砖绿瓦、郁郁葱葱的大树和散发着阳光气息的草坪吸引住了。我爱上了这里的一切,对即将面对的专业课程、同学朋友和课余生活充满了好奇,但还没弄清楚自己要以什么样的状态面对。在军训的时候就稀里糊涂地被武老师选进了舞蹈团。一开始我只是抱着一种来锻炼身体,顺便学习一下舞蹈知识,拓展一下自己视野的想法,不过武老师总是在教导我们:"学舞蹈、学做人!"在以后的日子里我才慢慢体会到这句话的深意。

而在舞蹈团这么多次专场演出中,最让我印象深刻的还是2014年我刚进入舞蹈团时与师兄师姐们在中山纪念堂一同演出的经历。当时作为舞蹈团的新人,能够参加一个专场演出无疑是令人激动的。即使是当一个后台工作人员,我也感到非常兴奋。毕竟这是我从未有过的经历。而在中山纪念堂彩排的时候看到师兄师姐们飘逸的舞姿在音乐、灯光的衬托下述说着一个又一个的故事,让我仿佛遨游在不同的世界中,欣赏感受着不同的角色之间的爱恨情仇。而武老师在排练的时候对于每个

▲唐瑜韬(左一)在舞蹈室与大家合影

节目的灯光、造型、位置都力求完美，一遍又一遍地进行调整对比，这份执着专注的精神也触动了我。也许就是从那个时候开始，我爱上了舞蹈团以及舞蹈，喜欢大家一起向着一个目标努力的氛围，我对自己说，虽然身体条件不好，但也要努力在这里扎根下来。

而在舞蹈团排练的日子是充实愉快的，日常的群舞排练，周末的民族舞练习、古典舞练习，让我不只是体会到舞蹈的美妙，还明白上台演出背后所要付出的汗水与坚持。人们总说"台上一分钟，台下十年功"，这个"功"说的是基本功，而练习舞蹈基本功的日子是辛苦的、枯燥的，特别是对于我这种从未练习过、筋骨很僵硬的人来说。所以练习压腿、压胯、擦地时的痛苦真是让我记忆犹新。还记得第一次上把杆的时候，我的大腿筋被拉伸后带来的酸涩感、不适感让我下意识地就想放弃，但是武老师的嬉笑鼓励，身边同学们的陪伴让我坚持了下来。在武老师的指导下，我们的群舞作品《掀起你的盖头来》《一壶老酒》等慢慢成形，几位领舞更是排出了一个又一个单双三。我们的舞台既有"三下乡"时简陋的水泥地，也有梁銶琚堂完善的灯光、荧幕下的木地板，我们在这些地方都留下了汗水、足迹和记忆。而在这期间，我们不只是要进行舞蹈的排练，还有宣传、组织、后勤等各种工作，而武老师却总能让我们专注于自己的表演，不被场外的因素影响，所以我们总是可以在舞台上尽情地挥洒汗水而不用理会其他，在舞台上，我们表演了各种角色，又何尝不是在表现我们自己呢？每一个角色背后都饱含着武老师和我们的心血与情感。或者这就是"学舞蹈，学做人"吧，一个在舞台上的人！

要说对舞蹈团除了舞蹈以外，就属武老师珍藏的美酒最让我印象深刻，而武老师也从不吝啬地与我们分享。每到一些节日武老师总会亲自下厨，我们打下手，边吃边喝，而舞蹈团大部分同学都是初经酒局，所以经常一口下去就面红耳赤，席间或高声谈笑，或兴致到了就现场表演，载歌载舞、热情洋溢地展示自己，分享各自的故事。也许正是武老师这种从不计较回报的付出，让我们对舞蹈团的归属感如此强烈，把这里看作了自己的第二个家，而武老师就是我们所有人的家长。无论是遇到开心的喜事还是令人伤心难过的挫折，我们都会过来找武老师倾诉，渐渐地这就成了习惯。品过武老师泡的每一壶茶，感觉都是我们在这里经历的每个季节的味道，喝过武老师珍藏的每一杯酒，感觉都饱含了我们在这里的所有悲欢离合，哪怕时光荏苒，在这里经历的一切都深深地刻在了我的记忆里。

当我进入人生新阶段，武老师"学舞蹈，学做人"的谆谆教诲仍然宛如昨日，武老师的舞蹈带给我的不只是表演、节目，更是一种生活的态度。对于工作生活中的种种困境挫折，就像是练舞时遇到的各种细节动作、情感表现难题，我们总是能乐观地面对这些，通过反复地练习攻克它们。

当我在人生旅途上跋涉的时候，回首过往，仿佛总能看到一个小男孩在灿烂的灯光下起舞，那是我在舞蹈团的日子。

舞团缘未尽

彭婉怡
2014 级 本科 国际金融学院
2018 级 硕士 管理学院
深圳证券交易所

和中山大学舞蹈团的缘分是从高三开始的。距离高考还有半年的那个冬天,我来到中大参加特长生考试。还记得当时地板非常滑,一位个子不高的大叔贴心地为我们考生在幕侧地板上倒可乐、撒松香粉,反复提醒我们一定不要摔倒。一股暖流涌入心中,冲散了考试的紧张感。最后我也如愿以偿地被中大录取,开始了在舞蹈团训练和演出的岁月,报到那天才获知那位其貌不扬的大叔就是大名鼎鼎的武昌林老师。

大一的时候在珠海校区,每周会有三四次训练,我们肆意地在舞蹈房挥洒汗水。那时候整个团的成员为了在大学生艺术节拔得头筹,为了在新年晚会上一鸣惊人,每天中午下课后饭都不吃就直奔舞房,训练完满头大汗继续去上课,晚上再接着训练。每天都是两点一线的生活,虽累,但很快乐。尤其是最终取得好的成绩时,那种欣喜之情难以言表。所有的付出都在那一刻变得闪耀。

▲彭婉怡舞台剧照

大二后就开始了每周末去南校园训练的日常生活，一开始内心很抗拒，毕竟从珠海到广州光车程就得两个小时，可能有时候一下午的课程也就这么长。但是接受了专业老师的舞蹈教学后才发现这是对我们特长生的馈赠。能有如此难得的机会在大学进行专业的舞蹈学习，我感到很知足和感激。那时候演出也很多，我参加过中山大学成立90周年汇演，2场毕业演出，3场新年晚会，赴美国、墨西哥、哥斯达黎加三国的孔子学院进行文化演出，2次大学生艺术节比赛，等等。虽然训练很频繁，但却感到无比的充实，尤其是上台那一刻会发觉享受舞台是一种多么美妙的感觉。

▲彭琬怡个人照

现在毕业工作了，但只要有在舞台上表演的机会，我都会积极参与，想找回大学时期和小伙伴们在舞团日日夜夜训练，最终在舞台上展现成果的感觉。是舞蹈团的训练和演出让我的大学生涯丰富多彩、意义非凡，是老师们的辛勤付出和关爱，还有团员们的相互打气、安慰、扶持让我的大学生涯变得温暖。在舞蹈团的那几年是我最怀念的几年。

尽管现在已经离开舞蹈团，但我的心与舞蹈团同在，与母校同在。衷心地祝福母校中山大学欣欣向荣，山高水长！

把　　杆

傅齐声
2014 级 本科 物理学院
2018 级 硕士 美国南加州大学
苹果有限公司 芯片设计工程师

　　我时常回忆起广州那个炎热的下午，那是 2016 年舞蹈专场演出前的最后一次彩排。在大理石地面的舞厅里，我们穿着纯白色 T 恤，跟着音乐翻腾跳跃。汗珠顺着舞蹈动作的方向被甩出，在空中画出一道漂亮的弧线落地，随即升腾起薄薄的雾气。在这脱离世俗生活的短暂的下午，每个人都忘我地沉浸在自己的角色里，只为了在舞台上那几分钟的完美绽放。

　　人的一生其实有很多值得珍藏的回忆，对某些人来说，也许是创业艰辛的日子，也许是海外求学的时光，而我最珍视的，是献给舞台的那几年青春。

一、开范

　　第一次认识舞蹈团是在迎接大一新生的晚会上。20 多个男孩子穿着蒙古族服装，脚蹬皮靴，头戴红绳，英姿飒爽。他们在台上时而扬鞭策马，慷慨豪迈，时而信马由缰，潇洒自在。一舞终了，干净利落，观众席立即爆发出压抑许久的掌声和喝彩。我那时坐在观众席里，透过厚厚的镜片，傻傻地望着舞台，那状态像极了《霸王别姬》里头出逃的小豆子。从那时起，我便暗自下定决心：我要像这样跳舞，要成"角儿"！

　　从那以后，我便正式加入了舞蹈团。第一次参加训练，上把杆压腿，我就真切地感受到了舞蹈艺术的门槛。从未经过形体训练的我，仅仅是将腿搭上把杆，就已经使出吃奶的力气，稍微一压，更是疼得丑态百出。把杆带来的疼痛非常深刻，提醒着我与目标的距离。从那以后，我像着了魔一样，只要有时间，就跑到舞蹈室压腿。投入训练的时间远远超过了我主修的微电子科学。很快，我便攻克了横竖叉，软开度有了很大提升，达到了学习舞蹈的入门要求。

　　终于，凭借着不懈的努力，我争取到了第一次演出的领舞位置。那是在广州的一场商演，也是我人生第一次上台跳舞，我们演出的节目是团里的入门舞蹈——西班牙的《弗拉门戈》。虽然那天只是一次走穴，于我，却是意义重大的一天，那标志着我舞蹈生涯的起步，从那天后，我开范了。

二、绽放

大二时,我荣幸地成为舞蹈团的团长,开始肩负起团里的日常事务。同时,我也开始着手练习自己挑选的独舞《长河吟》。这个舞蹈讲述了冼星海创作黄河大合唱的故事。这个舞蹈从技巧和情感上难度都很大,尤其是像冼星海这样家喻户晓的人民音乐家,要在短短几分钟内将观众带入,树立起人物形象,对刚接触舞蹈的我来说几乎是不可能的任务。

武老师对我说:"这是一出大戏,真跳下来可要'脱几层皮',你得做好心理准备啊。"

▲傅齐声在表演古典舞《书韵》

于是我开始学习扒舞,对着视频一帧一帧地抠。每天进舞蹈室第一时间就是把腿搭上把杆,然后开始趴在腿上看视频,在大脑里重现动作。花了几个月,总算是照猫画虎地把动作学了下来。接下来便是漫长的打磨,武老师用最大的耐心指导我。记得那段时间,每天都在说戏、讲戏、排戏。吃饭想,睡觉想,上课想,就连做梦也在想。我尝试去揣摩作曲家捕捉灵感时的狂躁与亢奋,尝试去还原抗战期间千疮百孔的中国,尝试去感受黄河波涛汹涌的壮丽景观。每天都在渺小的自我和伟大的人民音乐家之间切换,每天都在5分钟的高密度舞蹈动作里翻滚挣扎。

在排练场上,武老师严苛的风格,细致到一个手指头的微小动作,都让我倍感压力。但是,每一次自我怀疑、濒临崩溃的时候,我便去把杆旁,把腿搭在上面感受拉筋时隐隐的疼痛,并鼓励自己,当初那么硬的腿都能压软,没有什么困难克服不了的。在几个月的封闭式排练后,我迎来了《长河吟》的剧场首秀。后来有幸听一位得过梅花奖的艺术家描述她第一次上台表演歌剧《红梅赞》的感受,我也有同

感:"从头到尾脑袋是懵的,完全不知道自己是怎么演下来的。"但当我完成结束动作、定格3秒时,灯光下,我听到鸦雀无声的观众席里爆发出雷鸣般的掌声,那一瞬间我仿佛听到耳边响起一个声音:"我,成角儿了吗?"

三、成长

我时常在想,如果没有学习舞蹈,没有舞蹈团,我的人生会怎样。

回想起来,舞蹈不仅改变了我的外形,更帮助我培养了许多软实力。我在舞蹈团最享受的,就是啃下来一个作品,从一开始单纯学习舞蹈动作,到后面体会人物情感,不断地解构、重塑、二度创作,请老师们打磨,最终在舞台上呈现出来。这种经验是十分宝贵的,过程中也能收获很多快乐。而且,舞蹈训练带给我的一切,都能直接运用在学习生活中,让我受益无穷。

进团时,武老师就常说,学跳舞,先学做人。那时我不理解,舞蹈是肢体的艺术,怎么会跟做人有关呢?随着学习的深入,我渐渐领会到,舞蹈其实是一门综合艺术。除了解放肢体,还涉及生活中的方方面面。自从学习舞蹈后,我开始观察生活,留心细节。渐渐地,我仿佛有种豁然开朗的感觉。从原来对生活麻木迟钝,到现在时常能发现生活中的美,并以更积极向上的心态去看待生活。当在上千人的剧场里表演成为家常便饭的时候,课堂上或者会议中抛头露面就变得轻而易举。做一个"厚脸皮"的"好演员",是我们在社会上摸爬滚打的能量源泉。

舞蹈于我的意义,就是我成长路上的把杆。如今我离开把杆多年,仍在人生舞台起舞。不起舞,就是对生命的辜负。

▲元宵节,老师给我们煮汤圆

青 春 有 舞

曾俊逵
2014 级 本科 2018 级 硕士 化学学院

　　我的青春，是与舞为伴的无拘无束，是乘风起舞的陶醉享受，是舞出天地的恣意洒脱。我永远都记得，梁銶琚堂内，一束灯光从舞台正上方打下来，师兄背对着站在光里；而我在台下痴痴地看着，仿佛凝视着夜空中的星星，思绪一下被拉得很远。

　　春风携带着阵雨匆匆离去，羊城便气温骤升，闷热异常。火辣的太阳照耀在热气腾腾的地面上，蛮横地烘烤着世间万物。珠江边上，树木葱郁的中大以开放、包容的姿态迎接每一位前来避暑的路人，耐心地向他们讲述着过去的光阴。

　　到了夜晚，漆黑的天穹里布满了闪烁的繁星，珠江边吹起了惬意的风，人们懒洋洋地散着步，生活一下子慢了下来。安静的园东湖边，一群稚气未脱的小伙子们正在熊德龙大厅里紧张地等待着，这是他们加入中大舞蹈团后第一次面临选拔。大厅内充满着紧张、压抑的气氛，所有人都在跟随音乐认真复习动作，除了最后一排里那个不起眼的小伙子，动作始终慢一拍。小伙子勇气可嘉，一共只上过两次课，便敢来参加选拔，但他也聪明，动作不熟便借着大家复习的机会"偷师"，短时间

▲曾俊逵个人照

内便记下了大部分动作。选拔到了尾声，他还留在表演队伍里一遍又一遍地跳着，争取着最后一个名额。汗水浸湿了他的衣服，却不能动摇他的意志，他的眼睛里似乎有一团火，那是一个舞者对舞台的渴望。

夏日里的梁銶琚堂是闷热的，空荡荡的剧场里只开了一盏光，孤独地照在舞台上那个同样孤独的年轻人身上。当他独自一人站在舞台中间时，时间与空间被割裂，门外面的欢声笑语和红砖绿瓦似乎远在千里之外；而舞台四周漆黑一片，安静得能听见自己的心跳声。他像根柱子一般杵在原地，不知过了多久，剧场的熊师傅走进来问了一句："同学你是来走台的吗？""啊，对，独舞演员今天轮流走台。"他挠着头，有些腼腆。

"5、6、7、走。"他在心里默数着节拍，一个鲤鱼打挺，如同从睡梦中惊醒；或者挥动双臂，好像离家远去的孤雁；又或者高打双飞燕，似乎在人群中寻找某人的身影。第一次独自站在舞台上，孤独的年轻人跟随音乐一遍又一遍地跳着，用尽所有的情感去追逐每一个音符。他完全沉浸在那一方舞台上，与音乐、影子相伴，旋转、跳跃、流着泪。

"我不在家，你好好保重吧，你的希望，我用爱回答……"

夜色渐浓，羊城也慢慢恢复了宁静。温柔的月光轻抚着珠江，也洒在中山纪念堂的屋顶上，蓝色琉璃瓦泛着微光，似乎正在和拂过的微风说着悄悄话。

"这是第几次对光了？"

"记不清了，对了一晚上了，跳《顶硬上》太累了，还是师兄厉害，《戈壁沙丘》几遍就过了……"

"舞台上的演员请注意，"话音未落，老武的声音便从控制台传来，"先原地休息下，我们还要把前面几个人的光重新对一下。为了专场演出，灯光师傅也辛苦，大家再坚持一下。"

舞台上的年轻人毕竟也是血肉之躯，一天下来早已筋疲力尽，此时全都躺在舞台上，放松紧绷了一天的神经。

"以前排练《盖头》和《老酒》都没这么累过，快板那一段差点喘不过气来，鬼叫你穷呀，顶唔住啊。"

"哎呀，不过站在纪念堂的舞台上还是很过瘾的，2014年只能在后台看着师兄师姐跳，没想到自己也有机会感受这个舞台，嘿嘿，过瘾呐！"

"是啊，每周一、三、五晚上那么练，到周末了也接着训练，辛苦是真的辛苦，现在想想，还是值得的。"

舞台上方的灯具吱呀地转动着，灯光不知疲倦地在地板上变换不同的样式图案。小伙子们或盯着灯具，或环顾四周，也不聊天了，就那样静静地发呆，不知道时间流逝了多少。突然，老武的身影出现在舞台前，"哎呀，同学们呐，没想到今晚对光的师傅只是个临时工，不是正式演出时给我们打光的师傅啊！今晚算是白忙活了，已经两点了，大家快收拾东西回去吧。"

小伙子们听完，面面相觑，一脸无奈。他们已经没有力气去抱怨，反而喊了一晚上的一句话，在心底滋生了力量。

"鬼叫你穷啊！"

"顶硬上啊！"

舞蹈是有生命的，也许你不曾见过，但舞蹈无处不在：港口酒吧里的水手，正在向路过的女孩吹着口哨；天山下的小伙，正在等待他的心上人；出门在外的游子，时刻想念着妈妈酿的老酒；渔船上的船夫，一边把着舵，一边向那惊涛骇浪怒吼着；江南水乡的才子们手执纸扇，谈笑风生；草原茫茫，骑马的汉子向着太阳飞奔而去；黄河边上，华夏子孙重新托起了民族的脊梁！舞蹈好似一个精灵，变换着魔法，让舞者超越时空的界限，成为另一个人，去到另一个地方，感受不一样的情感。可是，精灵的魔法在这一刻似乎失效了。有个舞者正备受煎熬，他一脸茫然地看着手中的剑，身上的衣袖早已湿透，汗水止不住地往下掉。剑上没有答案，更不能带他穿越到2500年前去追随那位圣人，一窥其真容。

他把剑收回鞘中，脱下广袖，坐在地上复习起了古典舞身韵组合。一提一沉间，浮躁的心逐渐平静了下来。舞者是3年前接触的古典舞，从简单枯燥的呼吸开始，慢慢领悟"提沉冲靠含腆移"的要点。练完基训后，舞者重新思考自己刚才的问题，那个年代早已消逝在岁月中，他不管怎么想象，都无法避开一个完美伟岸的圣人形象。他晃了晃头，想起了杨洋老师平日的教导："古典舞学会之后要把它破掉，才能有自己的东西出来。"也许塑造人物也要尝试着破除刻板的印象，他开始变得大胆了起来，从孔子的生平事迹去揣测他的心理活动，用舞蹈再现他从出仕时的踌躇满志，到周游各国的颠沛流离，最后著书立说、传道授业，点亮万古长夜。"习习谷风，以阴以雨；之子于归，远送于野；何彼苍天，不得其所；逍遥九州，无有定处……"泪水模糊了视线，舞者终于看见，一位白发苍苍的老者，站在黑暗和光明的交界处，两手合抱，缓缓地行了一个揖礼。

广州的夏天依然炎热，园东湖里已经很久没有荷花盛开了。我站在舞蹈室里，感觉这里既熟悉又陌生。墙上的照片正被取下，服装间里的服装正在往外搬，角落里的大方桌上空无一物，一个时代正在落下帷幕。

"好久不见！"

"啊，你们来啦。"

我在泪水即将掉落的时候，遇见了久违的四个年轻人。

"最近忙啥呢？"我问他们。

"没啥，我刚被选上跳《盖头》，最后一个选的我，可悬了！接下来要好好练。"

"我啊，第一次跳独舞，刚走完台，很享受一个人站在舞台中间的感觉。"

"哈哈，我就惨了，在纪念堂对光对到半夜两点，结果师傅瞎搞的，白忙活！"

"嗯嗯，这个我有印象。我最近在琢磨《孔子》呢，很有感触！哎哎，你咋哭了？一个大男人的，哭啥？"

"没……没有……高兴的。"我拿手捂住脸,任眼泪无声地流下来,"一切都挺好的,我接过了师兄的酒壶,带着师弟们在校庆晚会上跳了《戈壁沙丘》,还和师弟师妹们一起参加了话剧《笃行》的排练,不过还是跳舞有意思"。

"这不挺好的嘛,哎,老武呢,怎么不见他?"

"老师和师弟们在房间里清点服装,退休了,准备离开这舞蹈室了。你们快回去吧,好好的,学跳舞,学做人。"

等我擦干泪水,他们已经消失了。那晚我站在空荡荡的舞蹈室里,一切是那样的熟悉,又是那么的陌生。

我的青春,是一垛干草,无意中被舞蹈点燃,竟也爆发出了惊人的力量。每每回首往昔,耳畔似乎又响起那熟悉的旋律,仿佛一切都还未远去。我们穿着华服,各自走向对面那有如燃烧火焰般耀眼的舞伴,那是我们所有人梦开始的地方。

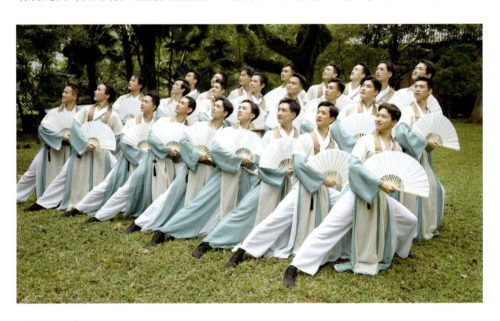

▲风流倜傥

在人生舞台上起舞

蒙太鑫
2014 级 本科 药学院
2018 级 硕士 北京大学
强生医疗高级能量外科事业部 管理培训生

 我喜欢在夜晚沿江边散步。离开广州到上海打拼，从珠江到黄浦江，流光溢彩的霓虹编织了夜的美，那些火树银花的光线仿佛就像是梁銶琚堂的演出现场，而江水拍岸，车水马龙的声音就像是洋洋盈耳的伴奏音乐。我时常幻想自己伴着江边的微风起舞，闭上眼睛回想自己在中山大学舞蹈团的点点滴滴……

 我想每一个选择加入中山大学舞蹈团的人，当初都有不同的理由。而至今依然把舞蹈团当成心灵归宿的人都有一个共同的理由：在这里遇到了一位恩师，交到了一生的挚友，收获了舞蹈与人生的哲理。

 我在这里遇到了一位恩师。

 时间仿佛回到 6 年前入学的那一刻，我被辅导员安排参加校庆的舞蹈比赛，本来在后排的我被晚会导演武昌林老师调到了前排，还为我设计了单独的动作。正是武老师为我们彩排讲戏的那个下午，让我沉醉在了舞蹈的魅力中，第一次踏入了舞蹈艺术的大门。

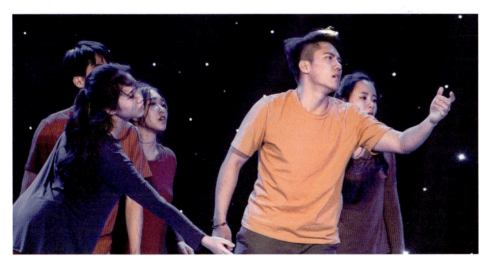

▲蒙太鑫舞台剧照

在跟随武老师学习的 4 年里，常听到他的金句："学舞蹈就是学做人"，那是武老师数十年作为舞者的感悟。一开始，我认为这句话表达的是舞者应该像演员一样把情绪带入角色中，把跳舞当作演绎另一个人生。但武老师的教诲时学时新，现在我受益于舞蹈带来的善于发现"真善美"的眼光以及永远积极阳光的心态。武老师用 4 年的时间告诉我们舞蹈是美的，不仅是一种艺术表达，更是一种人格气质和生活态度的美。

我也在这里交到了一生的挚友。

不夸张地说，青春中最美好的回忆几乎都与舞蹈团的挚友们共同经历。我们把排练滴下的汗水留在新学生活动中心、明德园和熊德龙舞蹈室，留在体育馆和篮球场，宿舍里甚至马路边。也把欣喜的笑容留在开学典礼和"百团大战"的招新现场，把感动的泪水留在社团风采决赛以及维纳斯决赛。无论是"三下乡"还是"融光&呼吸"舞展，我们都用心在每一次华丽或简单的舞台上起舞。

翻开与挚友们用舞蹈动作共同书写的纪念册，首页就是前辈们传授的经典剧目《西班牙之火》和 2011 级师兄们领舞的《就恋那方土》。现在回首，那时动作虽然生硬，但感情投入却是真挚的。在大二期间，我的良师益友林乃舞为 2014、2015 级编导的古典舞《花鼓情》为舞蹈团斩获第一座属于东校园的社风冠军奖杯；还有与胡斯维一起倾心排练的双人舞《出走》，以及引得场下男男女女尖叫的群舞《草原汉子》《采薇》等。

当然，最难忘的还是青春三部曲：起初我迎来《有你的青春》，再一起携手走过《我们的芳华》，到最后谁也不愿《再见青春》……一起起舞的挚友们，你们一定也在自己的舞台上展现着更美的身姿！

我还在这里学会了以舞蹈的视野看待生活。

在我看来，舞蹈不仅仅是肢体的运动，更是精神的升华。领略过舞蹈精髓的人，在舞台起舞的时候是从内心到万物的，从舞台上奔向天空、大地、山脉、河流、田野、草原，用自己大大小小的经历和深深浅浅的感悟，用每一次的动作、呼吸和表情与一个又一个若隐若现的角色符号相连。领略过舞蹈精髓的人，在自己的人生舞台上同样以热忱、审美、激情、求真的态度看待身边的万物和事业。他们总是可以看到更大更美的世界，也更深切、更真挚地对待身边的人和事。所以我认为舞蹈带给我们的好处绝对是受益终身的，是青春历程中绝不可或缺的一部分。

现在，我们面对人生的下一个舞台，如果你问我是否有足够的勇气和能力去面对，回想我在中山大学舞蹈团所经历的一切，我想是的，我准备好了。

舞蹈团之火

廖锦良
2014 级 本科 物理学院
深圳南方祥瑞投资有限公司 交易员

越是长大越是明白,忙忙碌碌一年过去,能够将时光的味道如咖啡般萃取入灵魂的时刻,少之又少。如若能够在回首一年的刹那,在心头上闪过一些明确清晰的瞬间,或是良师益友,或是美景美酒,已是人生美事。人一生中能够记住的时光不多,舞蹈团的这段时光就像是一座桥,每当走过便能看到潺潺流水,波光粼粼。

我也会不时地问自己,为什么这段时间的人和事会如此特别?或者是因为回不去,当自己走出了校园,走进了公司,这已是不可逆的变化。当我脱离了敬爱的老师,脱离了这帮热爱舞蹈的小伙伴,在深圳这个焦虑与不安的城市里,很难再有当时的心境去学舞练舞,已经不太有在学校时不管春、夏、秋、冬,日日夜夜都没有停止的练习了。所以我非常庆幸当时能够碰上舞蹈团这个大家庭。

《西班牙之火》是我进入舞蹈团开始学习的第一支舞蹈,也是每个人初来舞蹈团之后的第一关,我们在这里反复锤炼。当时我们2014级进来的有98人,经过《西班牙之火》考验之后大概剩下20人,最后直到毕业,我们这一级只剩下8人,大家戏称我们为"八大金刚"。现在回想起来,《西班牙之火》确实如"星星之火"那般,点燃了混沌的开始,并呈燎原之势熊熊燃烧,化成20年不灭的舞蹈团之火。

和《西班牙之火》最初的接触是在师兄师姐的演出视频之中,我虽然当时看不懂舞蹈动作,也听不懂歌词,但是依旧被震撼到了:音乐热情洋溢,舞蹈潇洒张扬。当时的疑问就是,我可以学会这个舞蹈

▲廖锦良本科毕业时在中山大学小礼堂前留影

吗？我能够跳出这样的舞蹈吗？我能成为这样子的人吗？拿着播放着视频的手机的手不住地颤抖，鸡皮疙瘩都起来了，内心惊叹的同时我也微微感到害羞，想到自己会在人前跳舞就有点不好意思。进入舞蹈团了之后一一破除了自己认知的边界。

《西班牙之火》是开始。在熊德龙的大厅里面跟着师兄一个八拍一个八拍地拆解学习舞蹈动作。每一个动作都有若干需要注意的细节，用最笨的方法、最长的时间，一点一点地消化整个舞蹈。就像不断碰撞的火石，笨重而沉重的撞击，一开始只能激起点点的火星，然而在咬牙的坚持中，反复地练习、排练、演出，武老师和师兄一遍又一遍地讲解、指导、纠正，终有一天，这点微弱的火星被点燃了，有些人点燃了火把，有些人点燃了平原，有些人点燃了山林，点燃了之后能够靠自己燃烧起来，接着丢进一个又一个的节目持续地燃烧。

《西班牙之火》是传承。年复一年，新生又来，师兄教导师弟，师姐教导师妹，这个传统没有改变。《西班牙之火》这一个舞蹈，动作繁多但并不复杂，节奏明快，表演的戏份不多，所以并不难教，我们戏称是"广播体操"，适合师兄去教师弟，借由着《西班牙之火》这一个舞蹈，犹如火炬相碰，薪火相传，一级传一级，便是舞蹈团之火持续燃烧的秘诀。

《西班牙之火》是深刻。每个人在舞蹈团都会有一个自己最深刻的舞蹈，承载了自己独特的情感。《西班牙之火》是我跳的时间最长的舞蹈，工作之后也会在公司年会上重拾一下。时间一久，很多细节都忘了，甚至动作都忘了，但是音乐响起的时候，有种特别的力量会源源不断地涌出，一下子情绪就到位了。《西班牙之火》对我的意义在于它有着强劲猛烈的情感表达的特征，平时的生活当中很难有强烈表达情感的机会，《西班牙之火》就能够在音乐响起时便将自己点燃，化作一团火，激烈地燃烧，热情地舞动，酣畅淋漓地表达自己，在耀眼的灯光，偌大的舞台之中享受情绪怒放的时刻。

德国著名哲学家雅斯贝尔斯说："教育的本质就是一个棵树摇动另一棵树，一朵云推动另一朵云，一个灵魂召唤另一灵魂。"在舞蹈团的时光里，我受到了最好的教育，有一团火点燃了一团火，照亮了我的大学时光。

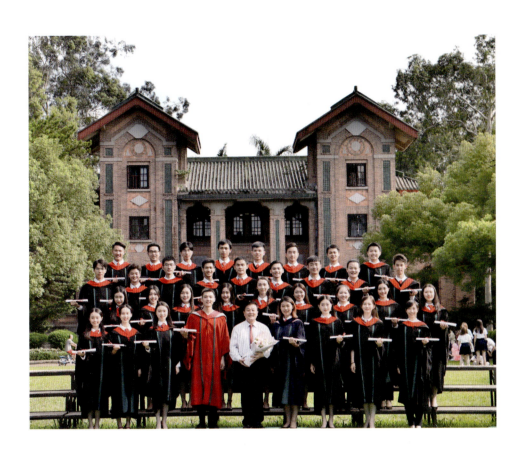

2015 级

舞　　生

王润翔
2015 级 本科 物理学院
厦门国际银行 运维工程师

舞生，谓之身份，拜师精艺，门下弟子。舞生，谓之生平，因舞际缘，伴舞终生。舞生，谓之生命，长歌不息，狂浪不止。舞生，是尽舞的一生，是因舞会缘的一生，也是以舞为魂的一生。

一、初见

舞生之始，启于初见。初见之貌，起自一水一叶的衬托。论及其景，有道是：
青葱林园顾，轻风拂棕榈，礼堂红墙下，扑朔琉璃斑。
高台画檐仰，妙笔落飞穹，青葱十里外，巍峨白云山。
纵横江畔望，芳水多旖旎，不绝波涛上，竞过千舟艇。
才秀钟灵毓，地杰多人灵，康乐灵韵处，隐有高人居。
高人之居所，位西区雅处。有授课之用之舞室，临园东湖畔。其为师矣，每逢戌月，尝招揽新生于大小学堂；或于新生集散场地；或于康乐园中；或于慕名而来者。来者上百人，皆邀舞室相会，有师门弟子壮舞以示，羽衣蹁跹，舞态生风，鸾凤翔鸾，令人惊叹。舞毕，遂授基础舞步以示，择其天资聪秉及敏而好学者以入舞团。吾虽愚钝，然将勤补拙，终幸忝列门墙，辄与师兄同辈等共修舞技于一室内。锤炼技艺，齐聆师诲，磨砥刻厉，此为舞生之始。

二、历练

舞生之道，砺于锤炼。锤炼之法，源自每分每秒的排练点滴。吾辈力学，师者授舞，亲传之道，皆身体力行，以姿、步、形、神等者相授，有道是：
手舞点线面，平立八字圆，抬举三位手，延伸若无边。
定立丁字步，落地若生根，步伐轻敏快，碎步似为风。
直立肩平放，上下动律齐，呼吸使巧劲，挺拔形如松。
目光朝前看，身正神不垮，形神带表演，方为戏中人。
初尝此技时，余难解其中奥妙，加之身形愚钝，僵直难堪，音律不齐，协调不一。且性孤僻，惧于求教师门同道，孤自摸索，实难达善境。然同辈协力钻研，师

兄不吝赐教，师者循循善诱，一点一滴，一招一式，以跬步积，以小流蓄，虽汗如雨下，筋骨相劳，然千锤百炼，天道酬勤，虽难登大雅之堂，然终有所成乎，可登台一试矣。

三、荣耀

舞生之巅，见于辉煌。台下十年之功，终为台上刹那。荣耀之路，来自舞蹈的完美展示，来自聚光灯下的璀璨夺目，更来自这令人钟情的大小舞台。有道是：

砥砺一载初生犊，清远乡前始歌舞，一壶老酒情深处，弗拉门戈燃热火。
致力二载行异国，莫斯科城相会晤，伏尔加河日不落，戈壁男儿豪情多。
二载又临三载时，中山堂前迎盛舞，千磨万难顶硬上，流光溢彩姿婆娑。
临别四载终回梦，梁銶琚奏毕业歌，纸扇相衬才子梦，黄河水映东方红。

四、梦回

临别回梦，长路漫漫。当告别之钟敲响，一曲山高水长献与友人，灯火辉映处，终为梦中忆；花团锦簇日，便是分别时。惺亭古道外，有我们奔跑的足迹；园东湖畔前，有我们压腿的剪影。虽然这一切终将过去，但那些记忆和精神会一直支撑着我前行。

▲王润翔到中央电视台参加节目录制

致同辈的兄弟姐妹们：我们共历四载时光，同归于五湖四海，在最美的青春芳华，相遇最具活力的彼此。我们不仅在排练场和舞室内交织汗水，也在学业和生活上共同砥砺。"狼人"是我们的暗号，舞蹈是我们的语言。感谢曾经一同齐舞、一同生活的纯粹小伙伴们，愿长路上我们能够继续相伴。

致敬爱的师兄师姐们：你们带领我成长，引领我前进。既无私地传授舞技和经验，又不断地提供机会和空间。因为你们的传承，我才学会如何去教学。因为你们的耐心，我才能一点点变得熟练。感谢亦为良师、亦为益友的你们，愿长路上可以继续紧随你们的步伐前行。

致尊敬的吾师：我本愚钝孤僻，是您引领我踏入舞蹈的大门。即使我没有天赋，动作形神毫无章法，您亦鼓励我再接再厉，一点点将我扳正改善。我不擅社交处事，做事拖沓延后，是您时刻的培养和敲打，让我更加勇敢和高效。是您给予我领舞和独舞的机会，让我能自信地站在台前展示自我。常说一日为师，终身为父。您亲自下厨烹饪的一顿顿红烧肉，总能带给我家的温暖。学跳舞，学做人，感谢您的指导，让我终能勇敢地踏入社会，克服一切困难。

最后，感谢舞蹈团，感谢这个大家庭。舞生未止，舞魂不息。于此收尾之际，谨献最后一曲长歌：

白云山高，珠江水长。有彼挚友，念念不忘。
台后砥砺，台前绝唱。有彼芳华，无愧怀想。
情同手足，共克难关。有彼宏愿，永志不忘。
团聚为火，散为辰星。有彼栋梁，蔚为荣光。

▲王润翔（左三）在莫斯科红场

跳舞与做人

邓大轩
2015 级 本科 数学学院
2019 级 硕士 密歇根大学

舞蹈是我大学最重要的老师，是它教会了我如何做一个真正而完整的人。

我还记得第一次看舞蹈团表演是军训的时候。武老师让我们晚上去熊德龙一楼看表演。第一支弗拉门戈舞《燃烧的火焰》，师兄师姐们热情又精妙的舞姿，瞬间就征服了我。我问自己，他们怎么能跳得这么性感？我能跳得和他们一样好吗？带着这个目标，我加入了舞蹈团，从此进入了一个新世界。

舞蹈首先解放了我的身体。一个合格的舞者，需要配合音乐做出各种动作和造型。但是我从小就缺乏锻炼，更没跳过舞，身体根本不听使唤。为了克服这个问题，我花了很长时间和很多精力，一遍遍练习舞蹈。这个过程是重复又枯燥的，而且进步一直不明显。我时不时会怀疑自己，是不是根本与舞蹈无缘，干脆放弃算了。但每每想起那个晚上看到的舞蹈，那种对美的战栗和憧憬，总会驱使我继续练习。皇天不负有心人，我的身体不再是"烧火棍"了，而是更加的柔顺。我仿佛能感受到每一块肌肉、每一个细胞，都在响应我的召唤。音乐也不再是那么遥不可及，而更

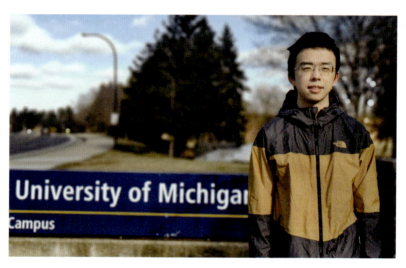

▲邓大轩在美国密歇根大学校园内留影

像我多年的老朋友，充满默契。有趣的是，时不时有朋友问我大学是不是长高了，以前没他们高的，现在比他们还高了。其实我哪里有长高呢，和他们靠近了一比，还是老样子，不过是"有限的形体，无限的延伸"罢了。

舞蹈还教会了我情绪表达。没有情感，舞蹈就没了灵魂，毫无生气。而且由于舞台和观众的距离较远，舞者往往得把肢体和表情进一步夸张。但我天性内向，不善于表露情绪，更羞于当众表演。正巧，武老师当时教我们的舞蹈就是《掀起你的盖头来》。舞蹈中的维吾尔族小伙是那样放荡不羁，对心爱的姑娘挤眉弄眼，而我却放不开。为此，武老师没少费心血教导。他告诉我们，舞蹈演员演的不是自己，要把自己想象成一位维吾尔族的小伙。不仅如此，他还现场给我们表演，上一秒是热烈示爱的小伙，下一秒就是娇羞可人的姑娘。他那生动有趣的表演，引得我们一阵阵哄笑和掌声。不经意间，我们都被他带动，仿佛置身新疆，变成了潇洒的维吾尔族青年。在武老师的指导下，舞蹈演出取得了巨大的成功，我也在一次次的表演中逐渐摆脱心理上的束缚，学会了表达喜、怒、哀、乐。后来，有很多朋友说我变了。有的说我变开朗了，有的说我笑起来很好看，尤其在镜头前很自然。起初我还不相信，后来看到照片，才发现和以前的我判若两人。交流来往，传情达意，生活何尝不是一个大舞台呢？

舞蹈还带给我了解和关心少数群体的机会。2015—2017年暑假，我参加了学校组织的"三下乡"活动，去清远连州慰问乡亲们。从广州到连州就要4小时车程，从市区到村里还要一个小时。由于群山阻隔，交通不便，村民们往往难以买到部分日常用品和药品。白天，我们帮忙分发药品，修补损坏的电器。晚上，我们搭台表演节目。表演前，我和村里的一位老太太聊天。她告诉我，她的儿子和孙子都外出打工和读书了。虽然很孤独寂寞，但是她太老了，无法离开这个村子。表演后，她送给我一些粽子作为谢礼。当我接过袋子时，我看到了她的笑容和眼里的光。我想，也许今天的相遇能给她的生活带来一丝色彩，那就是对我最好的回礼。这段经历给了我很大的触动，因为它让我接触到不同的社会群体，感受他们的生活，并思考能为他们做什么。

舞蹈还加强了我作为中国人、作为广东人的认同感和自豪感。这一切起因于武老师重排20年前的广东舞蹈《顶硬上》。受到改革开放的启发，我们重新编排了舞蹈。舞蹈讲述了一群饥寒交迫的人，被远处的光芒吸引，鼓足干劲造船，并乘风破浪，奋力驶向光明未来的故事。为了表现面对的挑战之难和人民的热情之高，舞蹈有大量高强度的动作，同样挑战着我们，要求我们"顶硬上"，但我们都充满热情去排练，因为这是属于中国人的奇迹，是属于广东人的骄傲。经过几个月的排练，我们的付出得到了回报，舞蹈夺得了中国大学生艺术节的一等奖。这些经历，在我出国留学，面对风云变幻的世界时，有了更深的体会。留学生活让我更加清楚自己的身份和使命，要继承和发扬中国人的精神，广东人的精神，"顶硬上"的精神。

我还有很多关于舞蹈的故事无法一一细说。我很感谢武老师和舞蹈团的小伙伴

们，当然还有舞蹈，带给我的一切。曾经的我，是个内向的男孩，只关心学习，习惯于用成绩论高下，但是舞蹈团的经历告诉我，只是做一个好学生不意味着就是一个好的人。要想成为人，有很多东西需要努力和学习，这正是舞蹈教给我的最宝贵的一课。

▲我们出发了

垒起七星灶

司徒程琎
2015 级 本科 数学学院
建信金融科技责任有限公司 软件开发工程师

那一夜，我们走出梁銶琚堂回宿舍的路上，脸上是还未卸去的妆容和尚未干透的汗水，"今天的我们更相信笑容之后的眼泪……"关于毕业的那首歌谣，我们还不约而同地哼唱着……结束了，专场结束了，这段徘徊了 4 年，1400 多个日夜的路也终归要到头了。美好的经历里还有不少的遗憾，但也收获了许多……

"学跳舞，学做人。"

坦白而言，打一开始，我就不是一块老天爷赏饭吃的料。既没乐感，也不协调，加之每周堪称艰苦的训练，好多次我都想要逃跑。我问自己，何苦费那么大劲去做一件自己不擅长的事呢？是老师一次次不厌其烦地督促，是身边人日复一日扎实地用功，让我看到了迷雾后的"风景"。每周训练确实清苦，能有多少长进却总难以计量。只是不知从何时起，我也开始看得懂一点舞蹈背后的故事和情感，学会欣赏一屏息一蹙眉间的波澜。我想我开始喜欢上了舞蹈。舞蹈不再是一个八拍一个八拍生硬的动作，不再停留在那些酷炫技巧，深入骨子里的颦笑悲喜也常让我几天几夜难以忘怀。我愈发希望能和师兄师姐一样，有一个属于自己作品，可以在台上肆意地表达自己，同时也沉溺在一段自己不曾有过的经历中。专场前的那个我，完全"疯

▲司徒程琎个人照

了"，每天睁开眼想的就是往舞蹈室跑，一遍遍地听音乐，一遍遍地抠动作，心里清楚自己有没有天赋，就多努力地"往死里整"。现在想来还觉得特别有意思，为着不擅长但喜欢的事情而竭尽全力，起于舞蹈，却不止舞蹈。虽然还是遗憾自己没有早点开始努力，遗憾最后没有把作品完整地扒完，但也庆幸自己为舞蹈认真付出过，留下过。

"有今生，有来世。"

忘不了，"三下乡"时在斜坡一起跳过的《一壶老酒》。

忘不了，中山纪念堂一起对了一宿的灯光。

忘不了，那短短一段从熊德龙到宿舍的路上有过嬉笑怒骂……

曾经有人问我："你花这么多时间在舞蹈团，为了什么？"是这群单纯而可爱的人让我找到了答案。为了舞蹈，也为了在这里遇到的每一个人。大概世间最真挚的一些东西是不需要掺杂太多深思熟虑的缘由，就像饿了要吃饭，渴了要喝水，因为喜欢，所以坚持。这里遇到的每一个人都是那么的真实，这边劈头盖脸地骂你，转过头却为了几个拍的节奏陪你练到深夜。总难忘记那时 2014 级毕业，师兄拍着我们肩膀跟我们说过的话，或许我们过去不曾相识，但是此刻我们都有一个共同的归处，那便是舞蹈团。

"师者，所以传道授业解惑也。"

在这之前，我从未想过会有这么一个老师，满腹经纶，原本深奥难懂的东西，经他嘴上说出来却成了市井交谈般接地气的白话。众多的繁文缛节，他更视之如敝屣，为学生做饭洗衣，和学生打成一片。他用他的方式坚守了自己的道，同时将道传授了一代又一代学生。随着毕业后接触社会愈深，我愈发感恩在中大这 4 年学到的，不止于专业的修养，不止于文字所能描述的道理……

就像是那一夜的杯酒终归会被明日的黎明所照亮，故事总需要画上一个句点。

新的故事，在我人生的路上，已然展开，而这个故事则始终如一盏明灯，告诉着我，哪里是我的陆地。

舞

朱雨婷
2015 级 本科 数学学院
2019 级 硕士 利兹大学

如果要我说对舞蹈团的第一印象是怎样的，我会说很好，因为它让我"逃"过了军训。当时刚进入大学，我因为要为迎新晚会排练舞蹈剧目而不用参加军训。尽管我每天从早到晚都泡在舞蹈房挥汗如雨，但回到宿舍看到舍友们一天比一天黑，我累并快乐着。就这样，我傻傻地开始了在舞蹈团的旅程。

在舞蹈团的这4年让我对舞蹈有了更广更深的认识。在进入舞蹈团之前，我几乎只接触过古典舞，而舞蹈团让我有机会学习并且表演其他很多不同种类的舞蹈。在这些新接触的舞种中，最喜欢的是现代舞，它没有任何束缚和局限性，风格十分自由，给我带来愉悦的心情和很多灵感；蒙古舞大开大合，气势十足，在一挥手、一扬鞭、一跳跃之间洋溢着蒙古人的热情奔放；傣族舞安详舒缓，"一顺边"和"三道弯"的舞姿造就了其独特的风格；新疆舞充满着浓郁的西域风格，女生跳来优美舒展，男生跳来矫健有力……每次的组合或剧目排练让我感受到了不同舞种的特点和魅力，同时也很大程度上提升了我的表现力。以前我把技巧看作剧目的重心，现在我把技巧更多地看作舞台表现力的辅助，真正使剧目饱满的是剧目本身的风格特点和情感表达。总之，我在这里看见了更多元的舞蹈世界。

舞蹈团是个大家庭，在这个大家庭中我收获了很多感动。印象最深的就是每次专场之前和大家一起泡在舞蹈室的时光。舞蹈室几乎不会有空着的时候，在不排群舞的时间也总是有人在练功、练独舞，互相抠动作。群舞也是一遍又一遍地练习，在表现力和整齐度上尤为下

▲朱雨婷在表演古典舞《爱莲说》

功夫，遇到编排上的困难时大家也一起出谋划策。演出前，大家化妆换装说说笑笑，一到演出开始，后台就成了最紧张的地方，大家互相鼓励着，互相提醒着出场顺序，互相帮忙赶场换装。看似纷乱无章，却又井然有序。谢幕后，结束了一天的紧张和疲惫，我们经常一起约着吃宵夜，也为一次专场演出画上了句号。每一次专场给我们每个人心中带来的热量在很长一段时间内都很难散去，它不断把我们凝聚在一起，见证着每一次实现共同努力的目标，让我们这个集体不断发光发热。

随着舞蹈团参加的大大小小的活动，我的眼界更加开阔了。2016年暑期去清远参加"三下乡"活动，为村民们表演节目。虽然舞台比较简陋，但是村民的热情让我们依然很享受表演的过程。2017年随舞蹈团去墨西哥孔子学院进行文化艺术交流活动，一起探索了景点、享受了异乡的美食，那是一次难忘的出国经历……虽然每次活动的时间都不长，但是舞蹈团每一次外出的活动都有不同寻常的意义。舞蹈团让我体验了很多之前未曾体验过的经历，很庆幸也很荣幸能以这样一种身份代表学校与外界接触和交流。

在舞蹈团的日子是我大学生活很重要的一部分，我收获了友谊，收获了良师，收获了与众不同的体验和经历。这些于我的一生都是一笔财富，我会带着它走得更远。

▲到农村去

时　　光

刘畅
2015 级 本科 物理学院
2019 级 硕士 哥伦比亚大学

舞蹈团组成了我大学生活的一半。

在进入大学之前，我和舞蹈就像是在两个不同的世界中。我从未想到过，我会和舞蹈邂逅。缘分是一件珍贵的宝物，它给予了我太多美好，在缘分的牵引下，我来到中山大学，也加入了中大舞蹈团。

现在回想起在舞蹈团的那段时光，记忆最深刻的有两个事情：一个是训练，另一个是演出。

训练常常会很累，但是却总是有趣的。伴随着音乐的旋律，和着舒展开的肢体，我仿佛离开了房间，回溯未曾见证的历史，飞向未曾涉足的异国。除此以外，训练还锻炼了我的体能，并在这个过程中磨炼了我的心智。

训练是辛苦的，而登台演出则是紧张和兴奋的。灯光照在脸上，隐约能看到台下黑压压的观众们。我跟随音乐舞动身体，情绪也随之变化，那种强烈的心跳，直到谢幕后很久才能停歇。

▲刘畅本科毕业时摄于惺亭

毕业演出结束那天晚上,大家唱起了《毕业歌》——"经过四季的轮回,学会要勇敢面对,今天的我们更相信笑容之后的眼泪。"人离乡后才会懂得乡味,宴席将散时情感才最浓。最后一支舞结束了,歌声响起时才会落泪。在舞蹈团发生过的故事,可以讲三天三夜,但每一件事却都像是在昨天。我记得在操场遇见武老师,记得第一次在熊德龙大厅学《弗拉门戈》,记得柯木湾村倾斜的水泥路,记得迎新晚会燃烧的火焰……还有许许多多难以忘记的时光。

感谢中大,感恩舞蹈团,让我的大学4年拥有了意义,让我在遥远的他乡找到第二个家。

▲我们毕业了

钟楼少年多壮志，也学红烛照深山

刘欣鑫
2015 级 本科 地理科学与规划学院
2020 级 博士 土木工程学院

 人的成长与改变，大多是在潜移默化间完成的；而你我的生活，也不总如既定般前行。我们从小便幻想成为怎样的人，过着怎样的生活；也想象着命运突然改变，人生的道路从此走向不同。

 殊不知，生活的转折，往往来自一个不经意的决定。而改变我的，恰好是这个"不经意的决定"。

一

 大学前两年，我的生活可以说是一地鸡毛：成绩中规中矩，不算差，但也保不了研；经历一片空白，没实习过，也不懂社交；前途一片迷茫，没动力，也不知道想干什么。

 到了大三，刚从珠海校区回迁到南校园的我，偶然间听说有人在熊德龙二楼跳街舞，便想去看看，然而那天熊德龙二楼空空荡荡的，无奈只能失望离去。"你要跳舞吗？"一位老师从三楼走来，面带微笑叫住我。不知怎的，本只想来看热闹的我，鬼使神差地点了点头说："嗯！"却不知这一点头对我来讲意义非凡，现在看来这叫缘分到了。

 老师将我领上三楼的一间房，一开门，满墙挂的舞蹈剧照令我大吃一惊：原来他是一位舞蹈老师，还是这么牛的舞蹈老师。那晚，我们从舞蹈团历史聊到每张照片后的故事，快到门禁我才依依不舍地告别。第二天，舞蹈团的训练中便多了个"新生"。

二

 刚进舞蹈团的都是清一色的大一新生，像我这种回迁的大三"新生"，要么已经放弃加入社团，要么放不下面子。我当时也放不下面子，毕竟人家大三在舞蹈团已经是个"角儿"了，我还四肢僵硬像个木偶。

 初来乍到，本以为老师会照例强调一下"笨鸟先飞""坚持就是胜利"，等等，

没想到老师第一句"学跳舞,学做人"就让我很是疑惑:前半句好理解,但跟后半句有什么关系啊?

"做人要洒脱自在,舞蹈也一样,你要释放自我,敢于表现。"

"这里要蓄势,蹲得越低,才跳得越高。"

"手尖尖,眼尖尖,鼻尖尖,心尖尖。"

"提气,那口气不能松,松了整个舞蹈就垮了"。

随着训练的增多,有一天我突然想明白了,明白了"跳舞和做人确实是相通的",明白了"人活就为一口气",明白了"内在才是真正美",明白了"人生需要蓄势,低谷只是暂时"。一些沉睡的东西仿佛在慢慢苏醒,我在心里默默做了个决定。在毕业演出上,当我听到那句"东方红,太阳升"时,眼泪就突然控制不住地流下,我也想为追求内心的美好而奋斗终生。

▲刘欣鑫在表演《中山情》

三

支教是我的梦想。

我出生在皖北的小城,重男轻女的观念还残留在部分农村。高一,我还在满怀新奇地适应学校新环境。一天,同班的初中同学告诉我,初中的学习委员要结婚了。

"别开玩笑了,今天又不是愚人节,我们才多大。"我笑道。

"真的。"他抿着嘴,直勾勾地看着我。

"为什么?"我的笑容凝固了。

"她家里有个弟弟,家里供不起两个人上学,她把机会让给弟弟,现在结婚下个月就出去打工了。"他仿佛在宣布一桩命案,关于枪杀了一场青春、一个希望的命案。

"可是她成绩很好啊!"我吼道。

"我们很多初中同学都因为家里负担不起,现在不上了。"他告诉了我一个更悲痛的消息。

那天后,我连做几夜梦,梦里是他们稚气未脱的脸,虽羞涩但也敢为了知识和老师辩论,那时他们眼里还闪着光。

连我自己都没意识到,支教的梦从那时起,已悄悄在我心里埋下了种子。

四

"支教是我们舞蹈团的光荣传统。"时间回到初次和老师相逢的那个夜晚,这句话惊醒了我。看着剧照上师兄师姐们一个个青春洋溢的笑容,我在想,是否有一天,我也够格去支教。

我心中默默做出的决定,便是加入支教团。"学跳舞,学做人",用我一技之长教育孩子,以我一生理想书写祖国大地。

就这样,我加入了中山大学第二十一届研究生支教团。

"钟楼少年多壮志,也学红烛照深山。"作为一线支教志愿者,我们肩负着耕耘三尺讲台,坚持立德树人,塑造青年灵魂的时代重任。第一次站上三尺讲台,第一次被亲切地喊"老师",第一次面对讲台下求知的眼神……对于我来说,支教那一年,经历了太多生命中的第一次。教学是研究生支教团的本职工作,看似简单,却并不轻松。我作为整个七年级的地理老师,学生学习兴趣不强,基础知识薄弱,语言沟通存在障碍是我面临的最大挑战和困难。然而这类困难,在刚入舞蹈团之时已经遇到过,应对起来我便游刃有余:钻研教法,虚心求教,透析学情,因材施教,在不断思考和摸索中,结合自身优势,打造出独具特色的教学模式,以真情的付出收获学生成绩的提升。

▲刘欣鑫在林芝一中支教时与学生们合影

"转变自身角色，发挥平台作用。"作为支教志愿者，我们有着扎根中国大地，深入实地调研，整理反馈需求的"角色"优势。在开展传统教育扶贫工作的基础上，我们也在发挥研究生支教团的平台功能，连接更多社会资源，致力于成为对接扶贫需求与资源的窗口和平台。目前，我们与广州市慈善会、深圳市幸福慈善基金会、深圳市光明建设发展集团有限公司、南方航空公司等10余家慈善基金会和企事业单位达成了长期合作协定，这不仅为支教团前线工作开展提供了强大的后备支持，也向社会传递了源源不断的善意和正能量。

"把握时代脉搏，坚持扶志结合。" 在服务地，我们以"助力学子梦想，青年互助成长"的思想开展活动。"青翼计划"藏粤、滇粤青少年文化交流行，带领林芝、凤庆、澄江百余名贫困学生走进祖国改革开放的前沿阵地，激励西部学生走出大山看世界，树立读书报国志；线上职业生涯规划课程"途梦课堂"已覆盖所有服务学校，用更多优秀青年的成长故事，帮助西部学生进行职业生涯规划。让每一位学生在活动参与中敢于有梦、勇于追梦、勤于圆梦,改变或许也就在不经意间发生。

习近平总书记说，新时代中国青年要在担当中历练，在尽责中成长。只有把个人发展的成果挂在国家发展的大树上，大树才会枝繁叶茂，个人也才能实现最大的价值。站在新的时代起点上，教育扶贫不仅是乡村振兴的助推器，更是通过实际行动去影响下一代青年的接力棒，让一代代青年以青春之我、奋斗之我拥抱中华民族伟大复兴的中国梦。

到西部去，到基层去，到祖国最需要的地方去。支教一年，我将自身在舞蹈团所学之识用于实际，将个人青春梦想与伟大复兴中国梦紧密结合，用奋斗践行"为社会福，为邦家光"的青春誓言！

▲为了专场演出，加油

梦 幻 旅 程

李维明
2015 级 本科 数学学院

 在上大学以前,我从来没有想过自己会加入一个艺术社团,舞蹈对于我来说只是一个模糊的概念,台上的流光溢彩与我无关,我一直都是台下的看客。直到那天军训,舞蹈团招新,自己因为个子较高被选入了舞蹈团初试,又稀里糊涂地被老师选中成为团员。回想这一切,恍若隔世,很多东西都是机缘巧合,我与舞蹈的缘分就这么阴差阳错地开始了。如今回想起来,真的是一段梦幻旅程的开始。

 初入舞蹈团,我们学习的是《西班牙之火》,刚开始对舞蹈完全陌生的我自然闹出了很多啼笑皆非的笑话。但是在学习的过程中,可以逐渐感觉到舞蹈的美。以前看舞蹈表演也就看个热闹,对舞蹈的美与不美完全没有概念。可在老师的指点熏陶和师兄师姐的悉心教学下,我慢慢体会到了舞蹈的美,身体的延伸、张力、速度、力度等,无一不表现了人体的自然控制能力之美。动与静的结合,动作在一瞬间定格的感觉,真的令人沉醉其中,让人流连忘返。舞蹈的美,在于自身的动作完美地与音乐节拍相契合的那一瞬间,将音律含义用身体韵律恰当表达的那一刻,如痴如醉,如梦似幻。舞蹈给当时懵懵懂懂的我打开了一道新世界的大门,告诉我什么是真正的美,什么是舞蹈,什么才是艺术的本质。

 四年的时光转瞬即逝,褪去了大一的青涩,迎来了大四的成熟。而我也最终迎来了最后一场台上演出——《毕业歌》。能回来的团员也尽数回来参加排练,大家

▲李维明本科毕业时在中山大学校训前留影

仿佛回到了大一，一同参演同一个舞蹈。每周不厌其烦进行排练，每个动作精益求精的要求，我们都没有放弃和懈怠，因为我们都知道这是我们在舞蹈团的最后一支舞。当台上《毕业歌》逐渐响起，我们手拉着手走向前台致谢，那一刻，我总算明白了舞蹈之美的核心：每一个动作都有故事，每一个呼吸都牵动心弦，每一个眼神都流露真情，用肢体和音乐营造情景，抒发情感，感染观众。音乐起，灯光亮，你就是那个正在讲述自己故事的主人公。起承转合，喜怒哀乐都在一次次旋转跳跃中展现得淋漓尽致。也许我们的《毕业歌》正式表演在那么多排练中不是最完美的一次，但我相信这是我们最能表现舞蹈之美的一次。

感谢中大，感谢舞蹈团，感谢2015级的各位舞蹈团小伙伴们，你们让我在大学生活中拥有了最美好的回忆，也让我明白了什么才是真正的舞蹈之美。

▲古典舞身韵组合训练

我与中大舞蹈团

李聪
2015 级 本科 数学学院
2019 级 硕士 计算机学院

"他为人民谋幸福,忽而嘿哟,他是人民大救星——",随着《东方红》的尾音慢慢消失,明亮的红黄色灯光渐渐暗淡下去,我紧张的心情随着舞台下阵阵响起的掌声慢慢平复下来。退到幕后,看着着急换装的演员、忙着给演员补妆的化妆师和在为下一场表演的演员讲戏的武老师,心头关于舞蹈团的种种美好回忆顿时如水库开闸泄洪般不断涌出。

一、初闻

傍晚,阳光随着时间的消磨已渐渐收敛了它灼热的光芒。但是经过一天炙烤,世界依然如一个巨大的烤箱,闷热得令人思维停滞,不敢有半点多余的想法,仿佛在思考时人体产生的任何一点热量都是罪过。"哔!集合!"军训总教官吹响了集合的哨声。麻木的我随着军训方阵汇聚到主席台前,无意中瞥见上面一位红色着装的老师站在两位穿着绿色军装的教官之间,心里不由得想,"这是学校领导吧,又来训话了吗,真无聊。不过,还好,傻站着至少比在那傻傻地踢正步舒服"。只看见"红衣领导"在台上与两位教官稍微交谈后,拿起了麦克风,"同学们,大家好,我是中山大学舞蹈团的指导老师武昌林。今天我来粗略讲一下中山大学舞蹈团,进行招新,耽误大家五六分钟。具体大家可以晚上9点到熊德龙一楼大厅了解,晚上有舞蹈团的师兄师姐们的舞蹈演出……"这社团招新招到军训上来,也太强了吧,还是舞蹈团,感觉挺有意思的。我虽然不会跳舞,不过闲得无聊,没啥事干,去凑凑热闹也不错。没有接触过舞蹈的我当晚就被2013级师兄们的《戈壁沙丘》和2014级的男女群舞《燃烧的火焰》震撼了,产生了要加入这个团体的想法,"决定了,留下来看看,试着变得跟他们一样帅"。

二、折服

没上大学前,经常听到身边的一些亲戚朋友们说:"大学除了课堂,最重要的是社团活动,社团就是一个初步的社会,应该在社团里锻炼自己。"他们对于大学

社团的描述，使得我对于加入一个大学社团既感到接触未知领域的兴奋与激动，也充满了无法适应"小社会"的担心与忧虑。怀着这种复杂的心情，我参加了舞蹈团的第一次团内活动。武老师为我们新生上的第一节舞蹈课，除了舞蹈动作的教学外，老师的关于人际交往、社会关系与人生价值的观点与直白的阐释，往往令我醍醐灌顶。武老师高屋建瓴地为我拨开了以往笼罩在真实表面的繁乱的迷雾，使我得以直窥事情的本质。其中最让我印象深刻的是武老师关于"松"与"紧"的理解："……注意呼吸，该松的时候松，该紧的时候紧……""……松下来，才能紧起来……""……外松内紧，张弛有度……""……待人接物也要注意内紧而不外紧，要精力充沛而不肢体懒散或僵硬……"老师的话，总是在无意之中教会我们一些待人接物的处世哲理，如早春的细雨，发智于无声，润物于无形。在这个舞蹈团里，没有很多所谓的"社会气息"，有的只是舞蹈的教育、美的教育、德的教育以及为人处世的教育。从老师的第一堂舞蹈课开始，我就觉得"在这个舞蹈团里跟着武老师学点东西，挺好的"。

三、融入

大一下学期，作为大一新生，仅仅接触舞蹈不到一年时间的我们，有幸和大二的师兄们一起排练了武老师自编自导的原创民族民间舞《一壶老酒》，并在临近期末时参与到武老师举办的舞蹈教学专场演出中，让我感触颇深。在此之前，我真的

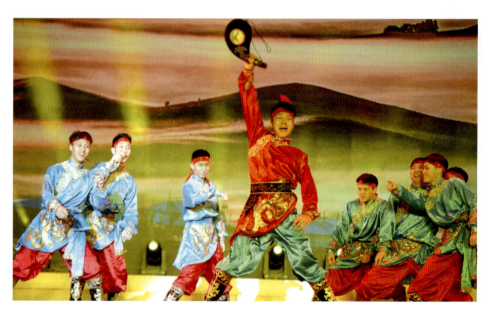

▲李聪在校庆晚会上表演《戈壁沙丘》

从来没有想象过，除了观看演出外，我与舞台之间会有任何联系，更不用说作为一个舞蹈演员站在台上演出。这对于我来说，真的是一个突破。第一次上舞台演出《一壶老酒》，上台前，我的腿都是发抖的，但是随着音乐响起，一切动作、队形、节奏都是这么的自然而然。这离不开每次晚上排练老师和师兄们对我们动作的指导和雕琢。大家一起排练，一起吹水，一起宵夜，一起演出，慢慢地，感觉这个团体里的师兄们、同学们都很纯真而朴实。也许大家的家庭、境遇、经历都千差万别，但是大家都因为对舞蹈的好奇聚在一起，因为被武老师的人格魅力折服而留下，但真正使这份情谊能够维系四年甚至毕业后历久弥坚的，是兄弟们在一次次活动中形成的友谊和共同保有的对老师的感恩之情。本科毕业后，也许我们不会再经常见面吹水了，但是只要逢年过节能有个问候，经过所在的城市能隔空骚扰一下，那么这份情感便一直都在。

"明天要开始新的出发，请不要担心害怕，告别了青春的美丽童话，我们都已经长大。"伴随着《毕业歌》的收尾，毕业舞蹈专场还是走到了尽头，演出结束了。能够在本科期间有幸遇到武老师，能够有幸加入舞蹈团并认识这帮兄弟，能够有幸学习并在校庆晚会、迎新晚会等场合演出了《燃烧的火焰》《一壶老酒》《顶硬上》《纸扇书生》《黄河》《出走》《毕业歌》等经典剧目，是我此生的福报。

▲奔腾

舞出我天地

何阳
2015 级 本科 生命科学学院
2019 级 博士 清华大学

 我第一次接触舞蹈是在上大学之后。2015 年 8 月新生军训，有一天下午师兄师姐们到英东体育场给舞蹈团招新，挑了些个高漂亮的同学到前排去登记，作为舞蹈团新团员的发展对象。我听了舞蹈团的介绍，很心动，对很多事情都感觉很新鲜，想多尝试一下。也不管自己个子矮、有没有天赋，厚着脸皮走到前排报了名，却一直没等到训练的通知，以为训练还没开始。军训结束后的迎新晚会，舞蹈团的《戈壁沙丘》是最后的压轴节目，那场《戈壁沙丘》是 2013 级师兄们跳的，非常有感染力，到了音乐高潮处，我被感动得热泪盈眶，晚会结束之后我还在梁銶琚堂站了很久不愿离开，那是舞蹈带给我感触最深的一次，心里对师兄们满是崇敬之情。开学之后，学院办的晚会要求每个班都要上节目，我硬着头皮找视频上台跳了个广场舞《小苹果》。当时我在熊德龙 3 楼楼顶的露天广场排练，后来才知道楼下就是咱们舞蹈室的排练厅 313，一个陪伴了我度过大学 4 年光阴的训练室。这次对舞蹈的接触让我喜欢上了舞蹈的感觉，就下定了决心想要加入舞蹈团、学舞蹈。回去打听了一下，才知道舞团的训练已经开始好几个星期了，就赶紧加入了训练。当时已经是新学期开始第六周了，新团员们跳《西班牙之火》，动作进度推进得很快，我第一次参加训练，跟不上动作，经常在后排傻傻地站着不知所措。可能自己表现得太明显，被老师发现了，第一次训练结束后就被老师叫了出来，拍着肩膀问我的基本情况、为啥想学舞蹈，鼓励我坚持下去。其实我并没有舞蹈天赋，记不住动作，肢体也不太协调，除了柔韧性稍微好一些，但我似乎从没想过放弃。而后来我也没想到，自己真的坚持了四年的舞蹈训练。

 除了周一、周三、周五晚上的《西班牙之火》排练，周日上午 9 点的民间舞训练也是重头戏。当时我们 2015 级的新生都在后排，前排是 2013 级、2014 级的师兄们，动作都跟得非常快，蒙古族舞的柔肩绕肩、硬腕、拉背组合很快就学会了，我们刚入团的新生记不住动作，只能跟着前面的尹林师兄、小华师兄、文韬师兄和毛哥学，有时候我们晚上 11 点训练结束后回到宿舍楼还会找块空地一起复习动作。后来我们到了大三、大四，上大课时站在前排，动作也跟得比以前刚跳舞时快了很多，看着后排 2018、2019 级的新生们学动作，觉得真的和我们刚入团时如出一辙。大一、大二我们学了蒙古族舞的组合开范儿，大三、大四学了藏族舞、鼓子秧歌和

古典舞。其实周日上午的民间舞训练是最开心的，因为民间舞的动作不像古典舞一样要求严格。当动作学会了之后，随着音乐播放至高潮，自己的心情、感情也会不自觉地流露出来，让动作体现出感染力，我想这就是舞蹈吸引人的地方吧。后来大三、大四时，我搬到了东校园。我们一批东校园的同学还是会早上坐校巴或者地铁回南校园熊德龙参加每周日早上的民间舞训练。周六下午是杨洋老师的古典舞训练，刚开始两年（2016年、2017年）我们学一些基本元素提沉冲靠、风火轮、满江红、燕子穿林等组合，后来花了一年时间排《纸扇书生》。杨洋老师性格直爽、很热心教我们，教得很仔细，带着我们男生从古典舞入门到排出《纸扇书生》这么一个完整的难度较大的剧目。遗憾的是，当时周六我在校外做家教，没能参加《纸扇书生》的排练。回想在舞蹈团这4年，我参加了几次在南校园大草坪举办的快闪活动，以及2016年在珠海校区和东校园的迎新晚会《一壶老酒》节目。2017年，2013级的毕业晚会，我们在中山纪念堂和梁銶琚堂都办了专场演出，我负责追光。为了演出效果更好，大家在草坪上或者舞台上反复抠动作细节，到中午了大家坐在地上一起吃盒饭。虽然时间很紧凑，但是很难忘。在舞蹈团印象最深刻的，是大家周六、周日一起学组合的时候，蒙古族舞的拉背、希格希日，藏族舞的踏步，新疆舞的三步一踢、巴郎，还有演出前一起排剧目的时光。有段时间我对舞蹈有点着魔，大二时连上课的时候脑海里都会回想着《西班牙之火》、蒙古族拉背的音乐，想着尽快回到舞蹈室练一练这支舞，或者早上醒来突然想起迨哥《老爸》的音乐。无疯不成魔，我想这是很多舞蹈团的同学都有过的体验。

▲何阳在清华大学校园留影

2019年我大四,在北京做毕业课题,没能参加《毕业歌》的排练,没想到武老师还惦记着我,专门给我留了个位置。还记得2017年2013级师兄师姐的毕业专场演出,看着《毕业歌》曲罢结束师兄师姐们在台上挥手告别,惆怅和感动突然涌上心头,舍不得告别。我毕业离开广州后,在北京听着《毕业歌》,耳边听着"这里是我们共同的家,有我们最美的年华",心里突然有点堵。如今有时听到剧目的曲子,思绪仍会涌动,记忆不自觉地倒回到熊德龙舞蹈室。回想自己大学这4年,自己去的最多的地方,除了上课的逸夫楼、图书馆,就是熊德龙的舞蹈室了。大学时参加的社团,比如团委组织部、青年志愿者协会等,都没有在舞蹈团时大家朝夕相处、一起排练时的那种熟悉、难忘和留念。在中大学习的4年,给我带来了很多成长:学业上钻研得更加深入、锻炼健身让自己变得更壮实,更重要的是,接触了舞蹈这样一个自己从来没有接触过的领域,并越来越喜欢它。舞蹈让我的心态发生了很大的改变,使我对生活充满热爱与想象。舞蹈团里的时光很纯粹,因为同样的热爱,有着类似的经历,师兄师姐们毫无保留地教我们动作、传授学习经验。还记得我大一的时候,女生新生们只有2014级的咏薇师姐和2012级岭南学院的高师姐在带,每周每天都一样,我心里很佩服她们。也同样是因为对舞蹈的热爱,武老师关注着每一个舞蹈团的学生,鼓励快要放弃舞蹈的同学,在周日早上耳提面命打电话叫睡过头迟到的同学,也常常在熊德龙大厅因为一个动作血压飙升。我想,正是因为这份对舞蹈的热爱,让大家聚在中大,这段回忆不仅有一起排练的汗水和故事,也有313的红烧肉、酒和红茶。除了舞蹈,我们收获了人生道路上的成长和一片真心。很感谢武老师和中大舞蹈团的兄弟姐妹们,希望大家在人生的道路上继续起舞!

舞动青春

张兆宗
2015 级 本科 物理学院
2019 级 硕士 日本大阪大学

"老哥们,走不?""好。""走起。""溜!""一楼见。"这样平凡短促的对话,却贯穿了我整个大学 4 年。脑海中的画面,再次倒流回那 5 年前刚进舞蹈团的日子。

"左脚右脚恰恰恰",一个简单的舞步,初入大学的我却扭得像个生锈的机器人,大多数人觉得理科生学什么跳舞呢?可是每次我都不断告诉自己:再试一下吧。渐渐的,我就发现,于我而言,跳舞时可以把所有杂念都抛之脑后,只专注于如何让自己做得更好,更往自己想要的目标靠近。虽然我们并不能像专业的舞者可以通过身心的完美演绎给予他人以视觉上的盛宴,但我们这种业余爱好者可以因为喜爱而融入热情并乐在其中。让我们愉悦的是过程,而非结果。在舞蹈团,我认识了一群来自五湖四海的兄弟姐妹,他们大部分都没有任何的舞蹈基础。但就是我们这些"韧带像钢板,脚背像锅铲,平衡像跷板,旋转像摔碗"的哥们,在熊德龙一楼、105 和 313 摸爬滚打了 4 年,也有幸跟着武老师进行了大大小小的演出和比赛,甚至在毕业之际都有自己的舞台来抒发对学校、对舞蹈团的不舍,在中大的校园里留下了不可磨灭的回忆。一次次的舞台经历,一次次的克服心中的恐惧上台演出,是舞蹈团给我的第一大财富。

"老板,来串牛肉丸,多少钱?""好嘞,两块五毛。"虽然 180 楼下的小卖部已经拆了很多年,但是之前每次老板总会等到我们舞蹈团的兄弟们回去才打烊。每每聊起舞蹈团,

▲张兆宗个人照

无论是小卖部老板还是宿管们，无一不竖起大拇指："你们每次的专场我们都去看了，特好看！"这些言语每次都像暖流一样激励着我继续前行。最近日本天气愈来愈冷，每次晚上骑车冒着小雨回家，烟雨迷蒙的雾气总给我带来一种错觉：我现在是在去舞蹈室的路上。为什么我总会有这种错觉呢？因为大学里能让我们在大晚上冒着雨出门的，也只有舞蹈团风雨兼程的排练了。但也正是那一次次的排练，给我们枯燥的学习生活增添了光彩。每次排练完大汗淋漓，拖着疲惫的步伐，在月光下和一起回宿舍的铁哥们有时畅聊人生，有时相互鼓励，有时打趣嬉闹，这一群开心时可以一起嬉闹，难受时可以相互鼓励谈心的兄弟，是舞蹈团给我的第二大财富。

"师弟的《书痴》跳得真不错，期待完整版！"说起在舞蹈团里跟我渊源最深的莫过于《书痴》了。在我第一次看《书痴》的时候，只是单纯觉得舞蹈也可以这么有趣好玩，但一点排这个舞蹈的念头都没有，因为觉得确实有点滑稽。后来在傅少的推荐下，才开始重新认识这支舞蹈。因为我自小学习了书法，所以每次抠动作的时候，都为这个舞蹈所震撼。因为它把书法中的"点、撇、提、折、捺"的动作形态和舞蹈中的"点、提、拉、扣、挑"结合得如此的巧妙。以至于我每看一次就惊叹一次：书痴书写出好作品的放浪形骸，清醒过来怕被别人看到的窘态，以及面对物质和现实不能让他继续痴迷于书法的无奈，最后打破规矩、脱离世俗的毅然。但没能排完《书痴》的后半段也成了我的遗憾，希望能在之后能有机会完整地跳一遍。除了《书痴》，还有很多支舞蹈，像充满爆发力和激情的《西班牙之火》，对妈妈无限怀念的《一壶老酒》，具有不朽的美和崇高精神的《顶硬上》，等等，都在我心中留下了不可磨灭的烙印，这一支支经典的舞蹈是舞蹈团给我的第三大财富。

"来来来，猜拳输的洗碗！"在舞蹈团里一直有一个传说，那就是武老师的红烧肉。有幸在313蹭了几次饭，虽然基本每次猜拳输的都是我和陈友。无论遇到多大的困难，多少的烦恼，只要进入313仿佛都能一下子忘掉。在这里我们就像一家人一样，围着一张小小的方桌，而武老师就像一个说书人一样，给我们介绍师兄师姐的辉煌往事以及各种趣闻。像我们这种在外读书的学子节日回不去的时候，313也便成了我们过节的第二个家。在这里我们不仅从武老师那里学到了跳舞的技巧、情感，更多的是学到了做人做事的道理，就像武老师说过的："在这里把你们骂够，出去你们就不会被别人骂了。"虽然现在舞蹈室搬离了313，但是武老师在哪，313就在哪，家就在哪。因此，大学4年里照顾着我们的衣食住行，胜似父母的武老师是舞蹈团给我的第四大财富。

不知不觉一年多已经过去了，翻着手中舞蹈团的照片，仿佛又回到了那个充满酸甜苦辣的舞蹈室。蓦然回首，曾经还在一起奋斗、一起流汗的兄弟姐妹们，已经像珍珠一样，被看不见的河流载往世界各地，自此一别，相逢又何年？正如席慕蓉先生说的："青春是一本太仓促的书，我们含着泪，一读再读。"虽然我们再也没办法回到从前，没办法回到那挥汗如雨的夏天，没办法回到那齐聚吃火锅的冬天，各自继续着各自的人生，也有可能当中的谁也不会再出现，但是这并不代表遗忘，我们会把这段最珍贵的回忆好好地放在心里，留着那曾经的青春印记。

巴扬·舞蹈·良师益友

张斯琦
2015 级 本科 社会学与人类学学院
2019 级 硕士 牛津大学

我与巴扬琴的故事始于 2015 年的"百团大战"，当我怀着对大学社团生活的憧憬游走在各个社团的摊位间时，耳边突然响起一首悠扬的《天使爱美丽》，音色变化丰富，极具穿透力。当我循声走到摊位，看到师兄师姐们的手指自如地在那密密麻麻的按钮上跳动，听到动人的音乐从风箱中发出时，我感受到一股力量流入我的心间。那时的我也说不清这样的感动源于何处，却也让我坚定地开始了与巴扬琴 4 年的旅程。

得益于这一路以来相识相伴的良师益友，我从一个巴扬琴"小白"发展到能够在各种舞台熟练演奏多支曲目的"老手"。我仍记得刘老师和潇男师兄毫无保留的循循教导，优优师姐、艾迪师姐、丹晨师姐等优秀前辈榜样的激励，还有訾桐、昊嘉等同辈欢乐的陪伴。他们不但教会我欣赏巴扬琴演奏，而且教会了我用身体和心灵演奏，用大脑、用身体每一个部位与琴身协作交互，表现传达出动人的音乐。

▲张斯琦与巴扬琴团在舞台上演出

在这些良师益友当中，也有舞蹈团的老师和同学们。每一次进出熊德龙学生活动中心，我总能看到舞蹈团成员辛勤训练的身影。与舞蹈团正式结缘是在2017年清远"三下乡"的活动。在活动中，我结交了家琪、靖嘉等舞蹈团的成员，更见识了久仰大名的中山大学舞蹈团的态度与实力。为了给村民们献上最精彩的表演，大家在台下无数次排练。而最后的演出也没有辜负大家几日的用心准备，舞蹈团几支别出心裁的热情舞蹈、靖嘉优美的歌声、家琪悠扬的萨克斯风，以及我和潇男师兄的巴扬琴演奏，共同在那个夏天，为那片绿色的田野增添了一抹文化艺术的色彩，也为我之后进一步理解艺术埋下了种子。

在英国留学期间，我看过许多"表演者"，有在剧院演奏的交响乐团，也有在街头抱着吉他弹唱的流浪汉；有在舞台剧场上唱跳的演员，也有在路边即兴和路人起舞的舞者。他们的表演感染着每一位观众和路人，让牛津这座城市变得那么的鲜活和立体。我渐渐体会到艺术的力量，无论观众和表演者的社会阶层和文化背景如何，他们都能感受到音乐和舞蹈带来的触动。和舞蹈团"三下乡"的经历也证明了这一点，无论我们在台上表演的是中国的民歌还是西班牙的斗牛舞，村民们都能体会到音乐和舞蹈给他们带来的快乐或思考。当每个人用自己的方式去感受、解读和表达时，艺术也就变得更加丰富和有力量。感谢巴扬琴团与舞蹈团让我得以在大学期间体会和感悟这源于生活、高于生活，并服务于生活的伟大力量。

最后，适值百年校庆，在此向母校献上最真挚的祝福。感恩母校带给我的这些生命体验，这些体验将伴我走向更远的征程。

▲巴扬琴外聘专家刘继东老师和同学们合影

这里的故事

陈友
2015 级 本科 数学学院
厦门国际银行 管培生

还记得，初入中大踏上南校园的那条长长的校道，匆匆撇过的园东湖，没想到接下来的 4 年里与其结下了难得的缘分。

时光总是让我们在回过头来时，恍然间发现流逝得好快。

5 年前，舞蹈于我仿佛遥不可及，仅仅停留在文艺晚会上肢体和音乐的配合。在进校第一天了解到舞蹈团的辉煌时，我还没有意识到舞蹈于我的意义。还记得五年前的招新示范教学时，"恰恰"的舞步于我都是一种挑战。在节奏、乐感以及表演上，我不是"老天爷赏饭吃"那种类型。但我很幸运，舞蹈团在 5 年前选择了我。一个个春夏秋冬的轮回中，我感受到这里的温暖与传承，并坚定地留在舞蹈团，留下属于我的回忆。在这里，排练时经常能听到老师对我的训斥，但无论是那时的我还是现在的我，都始终对这一切抱着感激，它让我能一步一步地在舞蹈团走下去，坚持下去，站在聚光灯下。

▲陈友个人照

在初入舞蹈团时，肢体上的不协调、节奏的缺失让我曾怀疑自己，但舞蹈团始终是一个为中大学子提供舞蹈艺术熏陶的地方，不会放弃任何一个喜欢和坚持跳舞的中大人。每周3天晚训、周末半天的大课学习逐渐成了我们接触舞蹈、认识舞蹈、喜欢舞蹈的艺术课，舞蹈团入门教学曲目《西班牙之火》让我们初识节奏和西班牙异域风情，蒙古族舞组合让我们在马头琴的悠扬的音乐中感受大草原的广袤与蒙古族人民的豪迈，鼓子秧歌让我们体会了黄土高坡上的汉子们的辛劳与喜悦，在音乐中一步步享受舞蹈带来的蜕变，被舞蹈和表演所折服，种下了与舞蹈团的因缘。

梁銶琚堂的聚光灯下汇聚了多少动人的故事，讲述着《一壶老酒》里远行游子在一碗碗醇香的酒中对母亲的思念，表达了《顶硬上》中一声声"鬼叫你穷啊，顶硬上"的呐喊里闽南人民不怕苦、不怕累、敢于拼搏的精神，展现了《纸扇书生》中悠扬的音乐中一群古典少年的意气风发。

舞蹈团是一个温暖的地方，是我们在中大的避风港。还是很怀念武老师给我们做的红烧肉，永远亮着暖光的313，挂着往届跟老师毕业合影的照片墙，四周挂着的各个经典剧目剧照，听着武老师讲着师兄师姐的传奇故事以及在每次排练后跟几个伙伴们去吃的位于小北门的哈尔滨饭馆。

舞蹈团的经历在我的身上留下了清晰的痕迹，我时常在想什么是选择，我要如何选择。5年前的自己怀着好奇懵懂地走进了舞蹈团，现在的我可以告诉那时的自己，我的选择没有错，没有让自己失望，舞蹈团值得坚持与付出。

最后的最后，"这里是我们共同的家，有我们最美的年华"，《毕业歌》的音乐响起，在梁銶琚堂的舞台上挥动着告别的手，给舞蹈团的大学旅途画上了句号，但舞蹈团于我，于我们都还没有结束，故事还在讲述……

▲草原的汉子

担　　当

陈星伊
2015 级 本科 国际翻译学院
深圳越海全球供应链有限公司 商务经理

2015 年伊始，我第一次来到中山大学，参加中山大学舞蹈艺术特长生的招生选拔。彼时家乡重庆仍天寒地冻，广东温暖如春的气候给我留下了极深的印象。剧目表演结束后，我们这帮重庆的考生得到了武老师的青睐，他不仅耐心地向我们介绍中山大学和中大舞蹈团，还热情地邀请我们合影留念。从那时起，我就有幸成为武老师的微信好友，并在高三还未毕业时就通过武老师参观并了解了中山大学和中大舞蹈团。

2015 年 8 月，我如愿来到中山大学，并在美丽的珠海校区开始了我的大学生涯。中山大学舞蹈团珠海校区分团的师兄师姐用舞蹈热情地迎接了我，我跟着大家训练、排练迎新晚会的节目、筹备"百团大战"，仿佛我不是一名新生，而是早已加入舞蹈团的老成员。社团招新后，同样热爱舞蹈的同学加入了舞蹈团，舞蹈室一下子拥挤了起来，也热闹了起来。我开始带领着团员们训练，有演出或比赛任务时除了跳好自己的一部分，也需要辅导和帮助其他人，承担起一个艺术特长生应有的责任。

▲陈星伊个人照（1）

大一下学期开始,所有校区的舞蹈艺术特长生每周末都需要到南校园进行集中的训练,我与舞蹈团南校园、东校园和北校园的成员们也慢慢熟络起来。在一起训练的日子辛苦却快乐,在精进自己的舞蹈技艺的同时,我认识和结交了很多同样热爱舞蹈、勤奋认真的老师和同伴。在中学的舞蹈团里,剧目大多是独舞,班里也只有我一个舞蹈特长生,舞蹈在大部分时间里对于我来说,是美丽却孤独的。到中大舞蹈团后,训练时大家互相鼓励,演出时大家互相梳妆,比赛时大家互相加油呐喊……所有的变化对我来说都是崭新的、满足的和幸福的。

　　时至今日,毕业已经一年多,虽然没有了每周的训练,跟舞蹈团的伙伴也不在一处,但对于舞蹈的热爱不减,我在工作之余也为自己找到一份舞蹈教师的兼职。看到小孩子在练基本功时的痛苦,或是表演舞蹈时的神采奕奕,我总会不由想起自己,想起在舞蹈团的时光,想起在剧目里的喜悦或哀伤。我感激所有的相遇,值此百年校庆之际,也衷心地祝福舞蹈团,祝福中山大学。

▲陈星伊个人照(2)

难忘舞团

林凯杨
2015 级 本科 哲学系
2019 级 硕士 北京大学

仍记得 2015 年入学伊始的军训场上，武老师顶着炎热的太阳，耐心地给我们介绍中大舞蹈团的历史渊源，随后邀请同学们晚上到熊德龙一楼观看舞蹈团演出。讲完后我注意到武老师的汗水湿透了衬衣，脸颊被太阳晒得通红。

那天晚上我带着好奇前往熊德龙大厅，现场的师兄师姐们热情洋溢地欢迎着新生的到来，脸上都带着亲切的笑容。随着人群的聚集舞蹈演出准时开始，我仍然清楚地记得那天演出的第一个节目是《西班牙之火》。我看到了华丽的服装、狂野的音乐、奔放的动作，瞬间沉浸于这出神入化的表演之中忘乎所以。随后，2013 级师兄们带来的《戈壁沙丘》气势磅礴、斗志昂扬，更是让我心潮澎湃。欣赏完演出后，武老师现场开始了简单教学。我跟着武老师的旋律"一嗒嗒，二嗒嗒……恰恰恰"扭动起来，从此也开启了我在舞蹈团的 4 年不解之缘。

舞蹈团的训练辛苦而快乐，充实而有趣。每到周一、周三、周五晚上最后一节课我常常心不在焉，总是期待着当晚又会学习什么新动作。下课铃一响我便匆匆赶

▲林凯杨在北大未名湖旁留影

到熊德龙一楼参与日常训练，第一学年的主要内容是学习舞蹈团的经典作品《西班牙之火》。我由于肢体不协调以及学习能力较差，常常跟不上大家的进度。晚上11点训练结束后，我还曾和润翔去春晖园门口额外加练，在润翔的帮助下勉强学会了整套舞蹈。除了工作日的日常训练，周六早上还有民间舞大课堂，周日下午有古典舞教学，一周有五天的时间都和舞蹈团的兄弟们一起摸爬滚打，其乐无穷。

经过大一一整年的刻苦训练，暑期我如愿参加了传说中的"三下乡"（据说是舞蹈团学员的成人礼），出发前也终于拿到了舞蹈团团服，内心激动而忐忑。清远的舞蹈演出十分成功，虽然舞台略显简陋，灯光不算明亮，但是我们在崎岖的水泥地上全神贯注地表演着所学的舞蹈，村民们围着舞台一圈又一圈，淳朴的脸庞上流露着难以掩盖的欢喜。那一刻我由衷觉得自己在舞蹈团的辛苦训练都是值得的，回想起这群朴素的观众，常常能带给我久久的感动。"三下乡"之行除了演出，更是加深舞蹈团成员情谊的良好契机，晚上回到宾馆后我们会聚在一起玩《狼人杀》，这个游戏也成了我们2015级返校后聚会的经典节目。

跟着舞蹈团，我也实现了人生中登台演出的小目标。我非常有幸参加了舞蹈团在梁銶琚堂举办的"我们毕业了"大型舞蹈专场演出，也参加了中山纪念堂的演出。虽然是微不足道的群众演员，但是能够登上舞台对我来说已经很满足了。仍记得在送别2013级师兄师姐的舞蹈晚会上，想到这可能是我最后一次欣赏《戈壁沙丘》，顿时百感交集，内心惆怅。时至今日，我仍然觉得《戈壁沙丘》是我看过的最棒的群舞，可惜再也没机会观看现场表演了。

再说说武老师。如果说舞蹈团是一支所向披靡的军队，那么武老师就是这支铁军的元帅；如果说舞蹈团是一片生机勃勃的花园，那么武老师就是这片花海的园丁；如果说舞蹈团是一曲慷慨动人的歌曲，那么武老师就是这首乐章的主唱。武老师年近六甲却以一己之力撑起了舞蹈团的一片天，为我们遮风挡雨，替我们辟径开路。武老师就是舞蹈团的灵魂与支柱，每次排练节目的时候武老师都亲力亲为，身先士卒，陪我们从早练到晚，陪我们吃盒饭，陪我们日夜加练汗流浃背，对演出效果的执着追求使得武老师对我们的训练格外苛刻，虽偶有疲倦，但看到舞蹈团的兄弟姐妹们都在拼尽全力，便觉得无怨无悔。武老师常常喜欢和我们说，"在舞蹈团，我希望你们要学会舞蹈，学会做人，舞蹈即悟道"，这话至今也常常警醒着我万事做人为先。

每每回想起舞蹈团的时光都是充满了幸福与快乐，虽然所学的动作已忘得所剩无几，筋骨越来越僵硬，肚腩也越来越明显，但是和舞蹈团兄弟们的手足情谊愈久弥深，和大家一起在熊德龙摸爬滚打的青春岁月简单而充实，难忘而不舍。仔细思索我在舞蹈团的时光，其实是还留有遗憾的：一是由于肢体僵硬能力不足，再加上自己的懒惰，在舞蹈团混了四年也没能掌握一个独舞，实在是难以启齿；二是直到毕业也没能品尝到传说中的"武老师牌红烧肉"，这个遗憾希望下次回313的时候能够得到弥补。

难忘舞团，无悔青春。

回头有暖意

胡思梓
2015 级 本科 化学学院
2020 级 硕士 弗莱堡大学

　　由于准备读研，兼以疫情的阻挠，本科毕业后我在家宅居了一年有余。空间上的局限催生了时间上的迷思，我常常神游，愈发觉察既往的倏忽和来者的迷蒙。行此文时，离远行德国不过十余日，在这双脚即将踏入下一条河流的时候，不禁开始怀念上一段溪水的清冽。

　　自本科最后一年起，我总感觉周遭的环境含有象牙塔的成分越来越少，而社会气息渐浓厚；那书生气的、无用的、稚气的好奇、坦率、任性惨遭贬值，交心愈发困难，显得无利免谈。虽也知晓同学朋友们无辜，不过是在狭窄的生存环境中被裹挟着；引鉴自照，也是未能免俗。在这氛围笼罩下回味，在舞蹈团的日子可谓十分无忧。我生性有些自由散漫，对排练难说得上百分之百的认真，也少有担起什么责任；但这里却有个供我课余栖息的地方，许我缓慢地在见证中成长。

　　习惯了投简历、赴面试，被人如鱼肉般拣选挑剔后，才知舞蹈团的包涵。高中毕业初来康乐园，哪个不是伏案日久、肌紧筋僵？"舞蹈""艺术"，也不过是未尝切身体悟的一个个名词罢了。云集舞厅的新生，一个个如同白菜帮子，粗粝寡淡，可熬的年月长了，加之"名厨"的妙手，竟也能成一锅"珍珠翡翠白玉汤"，虽不名贵，但有滋有味。这滋味不光台下的观众能饱尝，台上的我们同样甘之如饴。一群志趣性格各异的人，为了相同的目标，将其他事情与心思短暂搁下，在一起排练，这本就是奇妙的经历。在台下一起愉快聚餐桌游、成为不掺伪装的挚友，也全仰仗这在台上的缘分。所幸的是，我没在最开始就错过这经历和缘分。

▲胡思梓个人照

落入许多大学新生的窠臼，东张西望，对这对那都有几分兴趣，总有这样那样的活动可以参与，大一的许多训练课被我抛在一边。彼时总觉得，有这么多人上课，大厅里堪称熙攘，少我一个也没什么所谓。出乎意料的是，老师却对此颇为在意，严厉地劝导我应当认清，什么才是真正值得去学习付出的；也有师兄请我吃饭，告诉我社团虽花样繁多，但少有一个能供学习的平台，应当珍惜。后来老师说，他不愿意轻易放弃任何一个学生，哪怕是暂时只看得到些微希望的种子，加以关怀与教育，也会有所精进。

想要在舞蹈团里愉快生活，一些"辩证法"的掌握必不可少。老师自然不是完人，脾气暴，暴起来有点轴，这也是出了名的。生长于不同的时代，思想及行为模式上难免有隔阂。可总归该想明白一件事：哪怕是发脾气做奇怪事，他也是为了学生在着想的。一件想要办的事尚未办成，他绝不会罢休。2014级到2016级的男生大概永远不会忘记中山纪念堂的那个夜晚，一个不入流的灯光师是一切的"罪魁"。为了5分钟节目的灯光，我们在台上坐了数小时，有智的人甚至在台上见缝插针式地看起了NBA决赛。当时兴许大家都觉得有些荒诞，不过灯光而已，何至于耗到深夜。但当事后看录像，以舞台之外的视角，才觉出每处细节对氛围的重要，对能参与这晚会的演出也多一份骄傲。

舞蹈团里的人都爱开玩笑。有句话叫"嬉笑怒骂皆文章"，这文章可大可小。往小了说，挤兑挤兑身边之人，或有些道听而来的逸闻，嗤笑为名为利而恬不知耻的丑态；往大了说，揭这社会的短，残酷、冷漠、荒诞一面，给不谙熟世事的我们一剂预防针。偶有各种活动，老师便给大家争取商演的机会，一来助穷酸学生略饱私囊，二来也带着大家见识各色人等。离开了校园更知晓这是一种幸运，能有摸爬滚打过来的前辈，如此坦率地分享自己的历程，拆解复杂的社会与人性，教会我们如何辨君子、躲小人，好在这驳杂的人心中去伪存真。

不止老师，许多师兄师姐同样掏出一片真心来对待我们这些"后进生"。作为一个有着二十多年历史的老社团，这里有一种漫长时间跨度带来的归属与传承。平日里学业的提携和生活的分享自不待言，就算是毕业后，看到我的求助，便有师姐伸出援手帮我处理了申校文书。在送别2013级毕业生时，几位微醺或酩酊的师兄，给我们晚辈的留言是，"最重要的是做自己想做的事"。如今想来，听多了"前程似锦""富贵勿忘"之类的话语，师兄这一句略带些重量的鞭策之语所展露的真诚，更显弥足珍贵。

我忽然忆起我毕业时2013级某师兄和我一番对话。他半开玩笑说我这几年没少调皮，我说我是恃宠而骄，知道大家惯着我，这才放任了天性；他让我在国外留学时好生做人，学些真东西回来。如今跨洋的羁旅即将启程，没了宠溺，我也该重新负重上路。这路或许不好走，但我回头看看，还有一个温柔的地方遥寄予我暖意。

舞在大洋彼岸——舞疯子

胡斯维
2015 级 本科 智能工程学院
2019 级 博士 美国加州大学欧文分校

就在今天下午（2020年2月6日），我们在公园里录制了"南加州中华高校联盟"线上春晚的节目——蒙古舞《搏克颂》。新冠疫情在全美肆虐，原本是线下举行的春晚，也转移到线上了。但是让我们既惊喜又惊讶的是：录制结束时，两位站在一旁的"老外"激动地对我们说："你们刚刚在跳舞的时候，我们一直都在看，你们的舞蹈真是太精彩了！你们是拍电影吗？" 我笑着对他们说："你们有所不知，我们是在为庆祝中国新年拍摄舞蹈呢！" 听罢，两位老外旋即送上了最真挚的新年祝福和问候！

"我，一个来自中山大学舞蹈团的学子，竟然有一天能成为中华文化的传播大使，竟把中华文化传到遥远的大洋彼岸的美国。"想到这里，我不禁莞尔一笑，既兴奋，又自豪。感恩之情不禁油然而生，感谢恩师武老师在舞蹈团"学舞蹈，学做

▲胡斯维在美国南加州表演《奔腾》

人"的教导；也感激自己"不疯魔，不成活"的投入，才有机会把中国舞蹈和中国文化带到大洋彼岸的美国。

一、故事开端

"武老师，我是来自东校园的胡斯维，我也能跟您学跳舞吗？"

"乖仔，没问题！学舞蹈贵在坚持，好好练！"

就这样，授业恩师武老师的一席话，"学舞蹈贵在坚持，好好练"，就让我这个既"急功近利"且期待"立竿见影"效果的人，"成疯成魔"地每周挤着两个小时的地铁，从东校园到南校园排练，四年来风雨无阻，"不是在跳舞，就是在去跳舞的路上"……

二、我也有机会跳独舞了

舞蹈团的生活，枯燥而艰苦，简单而快乐。本科前3年时间，转瞬即逝。经过3年来"成疯成魔的坚持"，当时已经是大四的我，除了积攒下无数来往两个校区的公交地铁发票以外，还学会了下叉、跳、转、翻，也在大大小小的舞台的聚光灯下"得瑟"过……

但是我心中总有一个遗憾——"我从来没有跳过独舞"。武老师那句话一直在我耳边回响："想要在舞台上绽放，一定要塑造一个属于自己的角色！"3年枯燥的舞蹈团生活下来，我跳了很多群舞，但是我从来没有跳过独舞，也从来没有一个属于自己的角色。

到了大四的时候，武老师要举办退休前的最后一个舞蹈专场演出——"我和我的祖国"。在宣布完举办专场的计划后，老师默默走到我身边，拍了拍我的肩膀，说道："乖仔，我知道你每次从大学城赶过来排练很辛苦，你在舞蹈团也储备、积累了3年。而且，你也一直在排练《孔乙己》，这次你可要好好抓住这次机会，让观众都记住一个属于胡斯维的《孔乙己》！"

"我也有机会跳独舞了？"被武老师拍过肩膀后，我按捺不住心里的激动，但是又有一些梦幻："坚持了三年，这一次，真的轮到我绽放了吗？"

三、不疯魔，不成活

时间一天天过去，距离舞蹈专场演出越来越近。春节假期一结束，我们就迎来了最后一次节目审核，当时我的独舞《孔乙己》在所有独舞节目中仍排在倒数第一。我的心立即冰凉地跌入谷底："难道我要错过这次大四毕业前，仅有的绽放的机会吗？"

武老师看到了我的焦虑，说："乖仔，你要专心做好一件事情，要跳《孔乙己》就全身心地跳，学舞蹈贵在专心，贵在坚持！"

贵在坚持，这不就是我加入舞蹈团时武老师对我说的第一句话吗！从那时起，我就下定决心，"这一次，我一定要在舞台上绽放"。从那时起，为了省去东校园和南校园的通勤时间，我直接住在了舞蹈室，每天琢磨独舞《孔乙己》，白天练基本功，下午打磨动作，晚上研究孔乙己人物性格。抠动作时，总少不了老武的训斥……

"这一段是孔乙己醉酒！你要醉，不要醒着！"

"把孔乙己玩世不恭的形象演出来！不要有偶像包袱！"

"这一段是孔乙己对旧世界不公的反抗，把他的刚毅演出来！"

"孔乙己已经断腿了，但是他仍有读书人的骨气，把腿上的雪花一片片弹走，你要把他的傲骨表现出来……"

…………

结果在大学阶段的最后一个月，我又活成了大一"舞疯子"的样子——"不是在跳舞，就是在去跳舞的路上……"

"你是今晚跳得最差的！"

"今晚是演出前的最后一次彩排，其他人的节目都表演得很好，只有一个人除外，那就是胡斯维，以及他表演的《孔乙己》。"武老师这句话，无疑给我两天后的演出宣判了"死刑"。彩排结束后，被武老师点名批评的我，头脑里一片空白，心中默默重复着老师的话"只有我跳得不好"，绝望地独自一人拖着铸了铅的腿，一步一步踱回宿舍……

最后的两天，武老师没有帮我抠动作、抠戏，就只撂下了一句话："每一个动作都是孔乙己在做，想象他会怎么做这个动作，而不是你胡斯维在做！"听了老师一席话，我慢慢领悟了，每个出色的舞者，都是一个"舞疯子"，只有疯狂地"忘我"，才能疯狂地"入戏"！

▲胡斯维在美国南加州中华高校校友联盟2019年年会上留影

四、我也成角儿了

就这样，随着《欢沁》的音乐响起，玩世不恭的"孔乙己"滑稽地出现在观众面前，看到酒家的欣喜若狂，醉酒赌钱时的神气活现……到后来窃书断腿，在萧瑟的飘雪中，慢慢老去……当灯光渐渐暗去，还在台上的我，听到台下传来经久不衰的掌声……

刚到后台，武老师迎面给了我一个拥抱。

"乖仔，相当好！看了你的《孔乙己》，台下很多观众感动得眼眶都红了！"

"难道这一次我真的'绽放'了吗？我也成角儿了？"

…………

"其实当时你已经跳得相当好。"

演出后去舞蹈室看望武老师，武老师提到了最后一次排练的点名批评。他笑着说："你知道我为什么当众批评你吗？" 我回答道："我跳得不好呗，还能有什么原因？"老师又笑了笑，说："其实当时你已经跳得相当好了！只是我怕你骄傲，怕你飘飘然，在你演出前，我绝对不能表扬你；宁愿表演前多批评你几次，也不愿让你在舞台上留遗憾。"

…………

当时听了老师这一席话，我瞬间就感动得泪崩了，一时间说不出话来，心里除了感恩，还是感恩……

五、后话

舞蹈团于我来说，是一块净土，也是一个手工作坊，老师将我们每个人呵护起来，让我们可以纯粹地追求艺术；同时老师也在打磨我们，帮助我们成长、成才，在我们飘飘然的时候，鞭挞我们，在我们迷惘的时候，给我们鼓励。老师得知我的父母来观看演出，还让主持人在报幕的时候，隆重介绍了我将要出国读博深造，也介绍了我来到现场的父母，心中满是荣幸和感激！

感恩舞蹈团，让我有机会忘我地追求舞蹈，成为一个彻头彻尾的"舞疯子"；让我有机会展现自我，让我从一个男孩，逐渐成长、成熟，成为一个顶天立地的男人！感恩艺术教育让我敬畏艺术，敬畏舞台，让我知道"要做成任何事情都必须坚持"，让我知道什么是爱，什么是教育，什么是人生！

2016 级

舞蹈专场演出的心得体会

马晓茵（澳门）
2016 级 本科 中山医学院

时光荏苒，岁月如梭。青春行走在时间的河岸，渐行渐远。在大学期间，有幸参加中山大学舞蹈团的专场演出，感谢武老师给了一个机会让我能够勇敢地站上中山大学梁銶琚堂和中山纪念堂的舞台表演双人舞，那是一次让人难忘的经历。

舞蹈是我生命中不可或缺的一部分，如果没有它，我的人生中就没有了意义。"台上一分钟，台下十年功"，这句话深刻地反映了演员们在舞台上发出的耀眼光芒背后的付出与努力。还记得当时为了那两场专场演出，我们每天都训练3个小时，持续了一个月，在学习新的一些高难度的技巧时，我的舞伴跟我都不断地思考与尝试那些动作的要点，在训练的过程中，难免会有摔倒，瘀青更是家常便饭，再苦再累我们也从来没有想过要放弃，而是更加努力去把那些高难度的技巧学会，为的就是在舞台上能够留下了最美的英姿。我带着老师的嘱托、同学们的支持和自己的自信走上了这灯光闪烁的舞台，随着悠扬的旋律响起，我在台上尽全力去跳舞。最终，以出色的舞蹈动作及多变的表情得到了观众们的热烈掌声！那是一场青春的盛宴，享受着被聚光灯打在身上，让我至今也无法忘怀，就像一个永恒的烙印留在我的脑海中，值得我用一辈子的时间去铭记、去回忆！

那次演出，真的是老师和同学们用心努力换来的结果。当晚演出精彩又完美地落幕，大家的努力和老师的付出都没有白费，

▲ 马晓茵舞台剧照

感恩我们一起的努力、坚持与奋斗的日子。

　　感谢舞蹈团，感谢母校，感谢师兄师姐们相信我，给予我一个展示舞姿的宝贵经验，以后我会继续好好努力、时刻准备着。在校的时间越来越短，我也即将面临毕业，无论以后我们在哪里，无论我们的事业成败与否，无论有多忙，也不要忘记抽出时间去跳舞，当然也要保持联系！

▲第一堂课

忆往昔起舞岁月

马笑峰（回族）
2016 级 本科 生命科学学院

自离开校园后，我步入社会已有 4 个月之余，快节奏的生活和充满压力的环境，让我这个初入江湖的毛头小子无所适从。如果说回忆是一种被封存于时间中的琥珀一样的东西，那我最近应该是经常把玩这些带着"时间"的老物件：比如高中时一个做题的午后，比如大学时漫步于林荫的傍晚。这些当时看起来很平淡的日常，却随着时间的沉淀变得愈发醇香，正如一块树脂经过漫长的时间最终演化成瑰丽的琥珀一样。在这一个人单打独斗的日子里，这些美丽的小东西给了我很大的力量，让我坚持了一个又一个伏案工作的夜晚。这其中，又以多姿多彩的大学生活为最，每当我欣赏这些珍贵的光阴画卷时，总是忍不住去看一看我过去的社团生活——那些努力起舞的日子。走出校门后，我时常会默念一个名字：中山大学舞蹈团，那里有我的良师益友，有我的兄弟姐妹，还有我的挥汗如雨，那里见证了我的成长，那是我心头的白月光，那是一个温暖的大家庭。

与舞蹈团的故事始于一个小小的好奇心。时间是 2016 年 9 月，军训最后 2 天。我们正在例行的傍晚列队，一伙穿着红衣黑裤的人风风火火地杀到了操场，这伙人来到主席台前"一"字排开站定，颇有一番肃杀之气。"嚯，这比我站的军姿还有挺拔。"我心里暗想。随后只见一位个子不高、满面红光的中年男子，三步并作两步窜上了主席台，笑眯眯地从总教官手里接过话筒，中气十足又简短地向我们这群新生介绍了舞蹈团，以及招新的时间地点。他也不过多耽误，就让我们解散去吃饭。我在散乱的人群中随意地瞥了一眼：一群朝气蓬勃的青年围着这位活力满满的老师，打打闹闹，有说有笑。"应该是个温暖和谐的地方。"这便是我对舞蹈团的最初印象。到了招新的时间，我换了身轻便的服装，便去了。我到现在还记得第一次训练兼招新是跳恰恰，一大伙人在一起跟着武老师学习这个非常动感的三步，一起摇摆，一起玩，很是欢乐。其实大部分人都跟我一样，没有基础，更没受过什么艺术熏陶，只是凭着第一堂课的印象，觉得很好玩便想要留下来继续；而舞蹈团对这些热爱者也是照单全收，不论基础好坏，甚至都可以没有基础。有的小伙伴或中途离开或半途退出，但只要他们依然喜欢舞蹈，就还能重新出现在训练室里。"如大海一般的包容力。"这便是接下来贯穿了我 4 年社团生活最直接的感受。

于是乎，我这个身高一米八几、体重也一百八十几斤的大汉，便开始了练舞之旅。听起来有些不可思议。每周一、三、五的晚上都风雨无阻，在熊德龙多功能大

厅跟着师兄们训练，一个动作一个动作地模仿，反复听一段音乐自己去找节拍，自己在宿舍里去揣摩身韵，有时还加个小灶自己在空地上练习一下，甚至是与小伙伴们交流探讨。一方面，自己的训练在稳步推进；另一方面，自己的见识也在慢慢提升。入团三个月便见到了舞蹈团传统的圣诞晚会，毕业数年的前辈们都能来与我们团聚，在校的前辈们也纷纷展示自己的绝技，上演了很多优秀的作品，这着实让我大开眼界。省歌舞团来学校巡回演出，舞蹈团更是直接提供门票，让我们这些除了做题还是做题的孩子，能够近距离地接受艺术的熏陶。

▲《纸扇书生》马笑峰（前排右一）

我出生于一个落后的小县城，从小学到高中，我的人生就是简简单单的上学、做题、放学、做题。用现在的话来讲，就是"小镇做题家"。当我来到广州这个大城市后，遇见了很多非常优秀的人，这些同学出身比我好，见识比我广，才艺比我多。我心底不由自主地升起一股无力感，陷入了深深的自卑中不能自拔。由于刚从紧张的高三来到宽松的大学里，我甚至连唯一可以拿得出手的学习成绩也变得很平凡。刚进到大学一个学期之后，我就没有了当初的种种喜悦。于是过完年的第二学期，我退了很多社团，也包括舞蹈团。我渐渐地封闭自我，不去结识新朋友，不去见识新事物，每天就是过着教室、食堂、宿舍三点一线的生活。我当时的想法很幼稚，好似这样子就能把自己藏起来，甚至因为自己脸上有很多青春痘，走在路上都不敢抬起头。过完暑假来到了第三学期，我依然是这样，每天都在不断地加深自我怀疑，自信心每天都在流失。许多次路过熊德龙大厅，都想装作视而不见。有一天，

听着里面又传来熟悉的音乐声和脚步声，我鬼使神差地走了进去。刚一进去，就仿佛感受到师兄们向我投来严厉的目光，好似在责备我一个学期的逃课；又感受到当初一起训练的小伙伴，似在对我指指点点。我硬着头皮站在了一旁，身体因为紧张而微微颤抖，静静地观看这熟悉又陌生的日常训练。说实话，我很想重新加入，但又自觉没有资格，只能在一旁立着。每一分每一秒我都想要逃离此地，但那些视线、那些话语都如同一根根钢针一样，扎得我瞬间泄气。"今天怎么这么晚，你快过去吧。"闻言抬头，只见活力满满的武老师快步走进来，仅仅是轻轻地责备了我一句，就好像我依然正常参加训练，只是今天迟到了一样。如梦一般的训练结束后，师兄们过来拍拍我的肩膀鼓励道："可以啊，都没忘，还挺扎实的。"同年级的伙伴们则是说："还以为你怎么了呢，以后接着一起练啊。"而推了我一把的武老师则只是简单地嘱咐了我一句："明天来早点，天气冷注意别着凉了。"就好像我一直都在，只是今天意外迟到了一样，大家没有对我心生芥蒂，都很乐意接纳我，既没有严厉，也没有指点，更没有呵斥。一直以来盘踞在我心头的那些郁闷，好似都随着那晚的汗水一同消散成烟。原本快要变成黑白的世界，重新变得多彩了起来，在我内心最为挣扎的时候，是舞蹈团的大家拉了我一把，救我于自卑的泥沼之中。

恰逢那一年，中大第一次举办跨年晚会。"你是一个动人的故事，讲了许多年……"随着《山高水长》的音乐响起，我穿着道具服装从幕布中缓缓走出。"一二三四，二二三四。"我在心里默数着节拍，按照排练过许多次的那样迈着步伐，向预定位置走去。昏暗舞台并不算长，只要注意不走歪就行，走的时候我不由自主地回想起那个天气微凉的夜晚：假如我当初做出了不一样的选择，现在会是怎样的光景呢？没来得及多想，便已站到了预定的位置。"噔——"前奏毕、音乐起、面光开，大功率的聚光灯打在我的脸上，那一瞬间我百感交集：我这种穷小子，我这种平凡的人，我这样普通到尘埃里的人，居然也有一天能站在舞台上，面对着几千名观众进行表演，展示我所独有的一面！原来我也可以变得不平凡，我也能拥有独一无二的色彩。那一瞬间我甚至觉得这光带有了一丝神圣的气息，在净化着我。随后仿佛是身体中涌出了某种神秘的力量，我发挥了十二分的水平，完美地完成了演出。在最后的结束造型中，看着面前的聚光灯，听着观众席上潮水般的掌声，那一刻竟有点想哭：原来我也可以活得很精彩。

我很感谢我遇见了这个集体，陪我走过了一段美好的旅途。可以说，在舞蹈团的这4年，就是我挥洒青春的4年。现在想一想，这4年过得也算是波澜壮阔。从最初的半途而废，到重拾信心，再到意外变故，最后重新站起来，在这个过程中，我成长了很多，学到了很多。倘若有一天遇见了一个舞蹈团的兄弟姐妹，我会对他们说一句："嘿，要来一支《西班牙之火》吗？"

一位不会跳舞的"中大舞蹈团人"

王之琛
2016 级 本科 社会学与人类学学院
字节跳动商业化成都直营中心 信息流广告优化师

和大多数舞蹈团的小伙伴们不同的是,我不会跳舞,但我的内心已经成了一名"中大舞蹈团人"。

与中大舞蹈团的初次结缘是我在大一时参与的一场舞蹈团演出。我作为主持人,本以为我只会关注自己手卡上的主持词,但当看到同学们那震撼人心的舞姿搭配上完美的舞美、音乐时,我被舞蹈团同学们的风采所吸引。每一个舞蹈节目我都全程看完,惊诧于校园学生舞者竟然有如此精湛的舞技。一支支精心编排、历代传承的舞蹈让我真切感受到中大舞蹈团的底蕴与风采。

《弗拉门戈》这支舞蹈,伴随舞蹈团20余年之久。它既是历届学子的必修课,也是新生接触舞蹈的敲门砖。每年开学季,当新生们毫无基础地踏入舞蹈殿堂的时候,是《弗拉门戈》让他们切身感受到了舞蹈、学会了舞蹈,并爱上了舞蹈。

另一支令我记忆犹新的舞蹈是《第一双新靴》。这支舞讲述了一位藏族小伙在

▲王之琛在全国第五届大学生艺术展演活动留影

成人礼得到了一双新靴，新靴包含着母亲最深情的期盼，期盼他的体魄如珠穆朗玛峰一般雄壮，期盼他的心胸如青藏高原一般宽广，期盼他的未来如雄鹰一样展翅翱翔。李文韬师兄的飒爽英姿让我感受到舞蹈团人的魅力。

更让现场所有人动容的是一对特殊的舞者。他们是舞蹈团2009级的岑骏和李妮娜，他们因舞相识，因舞结缘，10年来，一直为舞蹈团无私奉献，现在也已走进了婚姻的幸福殿堂。他们所演绎的舞蹈《刑场上的婚礼》不仅展示了中山大学的光荣革命传统和红色基因，也让我们看到了美好的爱情、婚姻在舞蹈团中滋养生长、开花结果。

一支支舞蹈舞毕，最让我感受到舞蹈团温度的是舞蹈团的武老师。他秉持着对舞蹈艺术的不懈追求，对高校艺术教育的执着担当，坚守了20多年的"三下乡"，带领中山大学舞蹈团访问了20余个国家和地区，在全省全国获得荣誉无数。武老师不光以舞惊人，更以德服人、以爱育人。

听过太多舞蹈团人讲起武老师的传奇故事，也看到无数次武老师在深夜亲自带领同学们排舞，更有幸曾和舞蹈团的同学们一起吃过武老师亲自为大家做的菜。20多年来，在武老师的培养下，有3000余名中大学子在舞台上突破自我，舞出了他们新的天地。每年武老师生日那天，也是舞蹈团年底总结汇报课的时候，毕业的师兄师姐们从世界各地赶回来，为师弟师妹们加油鼓劲，这不仅是舞蹈团"学跳舞，学做人"这一宗旨的传承与发扬，更是中大学子对母校的关心和眷恋。而这一切，都离不开武老师的心血和付出，他一个人，建起了整个舞蹈团的大家庭！

在我本科的4年生活中，我非常有幸能够多次参与舞蹈团各类活动、演出的主持工作，以一个不会跳舞的"舞蹈团人"的视角见证了舞蹈团的历史积淀与风采绽放，非常幸运可以遇到武老师、舞蹈团的小伙伴们，你们用自己的汗水和舞姿惊艳了我的大学时光，也让中大艺术教育的种子传向了每一寸红砖绿瓦、每一片中大土地！

从"街舞舞者"到"全面的人"

叶浚宏（畲族）
2016级 本科 材料科学与工程学院

> 舞蹈中的各个舞种都有相通之处，相辅相成。舞蹈如是，求学亦如是，生活更亦如是。
>
> ——题记

我跳的街舞舞种叫作"震感舞"，动作主要为肌肉的震动和控制，跳这种舞的舞者看起来像是机器人。在进入舞蹈团以前，我自诩为一个只需要把街舞跳好的街舞舞者。虽然，在当时，我的街舞跳得也并不好。只是这一切，自从在熊德龙一楼小舞厅里亲眼见到武老师和舞蹈团的师兄师姐们跳舞之后，渐渐地发生了改变。在看到师兄们的飒爽英姿，看到师姐们的婀娜多姿，看到武老师的神采飞扬的表演后，我不禁感叹："我足够幸运，以至于能亲眼欣赏动作如此顺畅舒服的高质量舞蹈表演。"我暗自下了决心，一定要进入舞蹈团，一定要好好学习舞蹈！

▲叶浚宏本科毕业时摄于中山大学南校园北门牌坊

舞蹈团的入门课是《西班牙之火》这支火辣辣的舞蹈。在武老师和师兄们的教学、带训下，我们慢慢地记下了这支舞的大体动作。可能是因为我之前跳过街舞，学动作学得特别快，有时候会因此而欣喜。而且武老师向大家强调过多次的"亮相"和"入戏"，我也一直在留意，每一次甩头后的亮相，我都会尝试用我的眼神去聚焦前方，去聚焦观众。但是即便记下了动作，即便一直将"入戏"牢记于心，每每看到镜子里的自己，再看看眼前带训的师兄，我的内心总感觉，我的动作好像少了点什么东西。

在大一下半学期学习《顶硬上》这支带有华南传统文化背景的当代舞蹈时，我的这一疑问仍然没有解决。在动作的学习上，我算是学得有模有样，《顶硬上》背后所蕴含的代表纤夫的"不怕困难，迎难而上，屡败屡战"的精神和情绪，我也将其融入了我的心里。可是，音乐一放，一做动作，看着视频里的自己，总是有种说不上来的感觉，一种像是被憋住、像是被人扼住喉咙的感觉。这种感觉既不美观，也不利于舞者传达舞蹈背后的情绪和精神。

终于，在"三下乡"的第一场演出后，我得到了破除这一疑问的答案。一跳完《西班牙之火》，武老师便走上前特意叮嘱我，说我的动作太僵硬，全程都在用力，没有"收放自如"的美感，而且我看起来像是全程在憋气，没有合理地分配舞蹈中呼气和吸气的时间，没有将呼吸和律动融入舞蹈当中。我很欣喜，我的问题终于被点出来了，有一种一语惊醒梦中人的感觉；但是我也很落寞，因为自己不知道该如何解决这一问题，不知道如何跳好第二天的演出。一旁的胡斯维师兄（2015级，交通工程专业，现于加州大学尔湾分校攻读博士学位）见我情绪低落，主动向我提出，愿意在《西班牙之火》的律动和呼吸方面助我一臂之力。当天晚上回到住所后，斯维师兄帮我抠动作抠细节，身体力行地教我哪个动作该用力，哪个动作该放松；什么时候要吸气，什么时候要呼气；怎么样跳才会让自己跳得舒服，让观众看得舒服……师兄陪着我熬夜，一直帮我抠动作抠到了凌晨一点半。

即便前一天晚上熬了夜，第二天的演出，我的精神状态依然很好，因为有了武老师的提点，有了斯维师兄的彻夜教导，我有了能够将呼吸和律动融入舞蹈中的能力。我第一次带着满腔自信穿上了红色的战袍，不紧不慢，收放有度地在台上尽情飞舞，挥洒汗水。我也是第一次感受到炽热的《燃烧的火焰》热火的温度，它正在肆意燃烧着我自己，也正在点燃着前来观看演出的乡亲们的热情和喜悦。在随后表演《顶硬上》的时候，我也首次尝得了珠江水的咸涩味，也体会到了纤夫的疼痛和坚忍。

演出结束后，武老师会心一笑，拍了拍我的肩，对我说，我的进步很大很迅速。一旁的斯维师兄带着深深的黑眼圈，也面带微笑地看着我。我知道我的舞蹈仍有很大的进步空间，但是看着面带微笑的二位，看着呼吸平稳、不喘气的自己，我忍不住地满足。在内心里，我由衷地感谢武老师和斯维师兄，是武老师的点拨让我找到了破题思路，是斯维师兄一步步教我如何识题、做题、破题，是他们让我烧起了《西

班牙之火》，让我尝到了珠江水。

到了大二，从南校园搬至东校园后，我回舞蹈团的次数慢慢减少了，但是我在跳街舞的时候，也一直记着老师的叮嘱和师兄的教导，尝试将呼吸和收放自如融入震感舞的律动中。出人意料的是，我的街舞跳起来更流畅了，一起跳街舞的小伙伴也夸我的动作看起来很舒服。在舞蹈团里学到的东西，让我的街舞更加美观，可能这就是舞蹈的各舞种之间的相通之处吧，它们都需要呼吸和力道收放的加持，才能变得更美，才更能传达舞者内心的精气神。这是我在舞蹈团学到的宝贵的一课，也是全面接触各舞种所得来的珍宝。

其他的领域，包括求学，包括过好自己的余生，也都需要像接触舞蹈一样，广泛地涉猎新的东西。接收了足够多的信息，并且带着疑问，总结了规律之后，我们会开始想着解决疑问，开始想着如何破解这一难题。在这破解的过程中，我们会逐渐地找到其中的"呼吸"和"收放自如"，并且会怀揣着这份来之不易的"呼吸"，去钻研学术，去感受生活，去成为一个全面的人。

▲手绢花浪起来

回首，我的最爱

冯迪娜
2016 级 本科 数学学院
2020 级 硕士 华威大学

刚进入大学的时候，我就迫不及待地打听了关于学校舞蹈社团的事情。因为从小练习舞蹈的我，因为高考的原因，放弃了舞蹈。高考结束之后，又因为不舍，希望能够在大学重拾我的爱好，便毫不犹豫地加入了学校舞蹈团。

我可以很肯定地说，在舞蹈团的经历是我大学生涯中最重要的一部分。我在大学并没有参加很多社团，我的社团活动时间几乎都奉献给了舞蹈团。刚刚进入舞蹈团，武老师就将四校园迎新晚会的重任交给了我，回想起那个时候，有很长一段时间没有上过舞台的我，真的是激动又紧张。

▲冯迪娜舞台剧照

在这之后，除了参加日常的训练和周末的大课以外，也参加了大大小小的演出。最难忘的经历当属前往墨西哥做文化交流以及参加两次中山大学舞蹈专场。

那次出国交流，舞蹈团是被委以重任的，十几个人需要撑起一整台晚会，演出时的紧迫感到现在都记忆犹新。在那次的交流团里，我是年龄最小的那一个，当时的我才大一，受到了老师和师兄师姐们的照顾，同时也是在一次的旅行中，加深了和师兄师姐们的关系，大家真的是温柔又有趣，觉得自己很幸运，能够加入舞蹈团这样的大家庭。

大学4年我参加了两次舞蹈团专场演出，一次是在大一，一次是在大三。我在两次专场演出中演绎了多个作品，其中最令我印象深刻的应该就是《伞缘》这个作品了。这是一个古典双人舞作品，是舞剧《粉墨》中的一个片段。作品通过营造中国传统诗画的意境，以油纸伞为核心，向观众描绘了一段雨中的浪漫爱情故事。想要演绎好一个古典舞作品，需要好的身韵、成熟的技巧，这些对于剧目大多数是民族舞的我来说是十分困难的。虽然剧目很难，但是好在有老师的精心指导和舞伴的鼓励，最终我在舞台上成功演绎出了这个剧目。尽管在那次演出中始终有很多不足之处，但却是我不可多得的舞台经历。

毕业差不多半年了，简单写下这篇在舞蹈团的经历，不免开始想念在舞蹈团和同学、师兄师姐们还有老师们一起排练的日子。我很开心，认识了有趣的人，提升了自己的艺术修养，让自己变得更加的自信。同时也谢谢大家对我的照顾，我永远爱舞蹈团这个大家庭！

▲候场

回忆我的东校十月

刘虹奇
2016级 本科 数据科学与计算机学院

　　每一段记忆，都有一个密码。只要时间、地点、人物组合正确，无论尘封多久，那人那景都将在遗忘中被重新拾起。我和中山大学舞蹈团的故事要从高三时的那个下着小雨的初春说起。

　　那是我第一次来到考试的小礼堂，第一眼看到一位正在工作的老师，个子不高却散发着巨大的能量，他正在给师兄师姐分配工作，喊着要上场的同学快点热身，后来我才知道那就是武老师。但是我无暇顾及这些，只想着接下来该如何展示我的自信，该如何让这位老师一下就记住我。已经身经百战的我同样十分紧张。上场前老师果然找到了我，只说了几个字："加油，靓仔。"我点了点头，从头到尾像过去很多次考试一样，没什么大的失误，平静地演出，平静地谢幕。那时的我，只是把舞蹈当作一个可以帮助我完成梦想的工具，我很有自信，因为恰巧我自以为我比其他人能更加熟练掌握这个工具。半年后，我如愿来到了中山大学，来到了这个带给我巨大影响的中山大学舞蹈团。而我当时并没有像其他同学一样表现出对舞蹈的那种热爱和激情，总想着我的舞蹈生涯也应该因为一段使命的结束而告一段落了，我便开始在课上偷懒，也很难像以前一样忘我地练功了。或许是年少的叛逆，或是对新鲜事物的向往，让我一点点远离我所熟悉的舞蹈。

　　转眼间到了大三学期的舞展，大家经过了几个学期的历练，都摩拳擦掌，准备在舞台上大显神通。我在东校园舞蹈团也历练了不少时间，东校园并不缺乏热爱舞蹈的同学，藏龙卧虎，我们都想排一个足够认真、打动观众的剧目出来。挑选剧目确实是一件极为困难的事情，一方面要兼顾大家的舞蹈水平；另一方面，在审美上，这帮兄弟们也众口难调。我们翻遍了各种舞蹈演出的视频，选出了几个看似还不错的备选剧目，但在我看来，不是风格不适合，就是技巧难度过高，所以剧目依然迟迟未定。

　　所幸的是，车到山前必有路，经过大家不懈的探索，我们终于找到了那个让我们心动的剧目。其实我深知我们的水平有限，因此能否找到一个合适的剧目去表现，去包裹住我们自身，去提高自己比较匮乏的表现力，达到与观众共情、碰撞和交流的效果，至关重要。皇天不负有心人，一个下午，聪哥在群里发了一个刘福洋老师编导的作品《十月记》。我不抱着任何希望地点开，那神秘的音乐和幽暗的灯光一下就把我吸引住，一个个衣着打扮各不相同、戏剧感十足的角色彻底把我拉回到那

个清末民初的动荡年代。才刚看完开头的我连连拍案叫绝,心想这就是我们真正需要的剧目!一个世纪前的孙中山先生,领导革命党人为推翻清政府的封建统治,建立民主共和国而奋斗终生;一个世纪后的我们,作为中山大学的学生,通过这个舞蹈剧目去追忆去发声,与革命领袖对话,缅怀先烈!大家纷纷表示赞同,我们相信这个剧目就是我们努力的方向,也是我们学习和致敬先辈的开始。

 好的开始是成功的一半,但之后的路荆棘丛生,并不顺利。我们确实被视频中一个个激情澎湃的热血青年和他们充满张力的表演冲昏了头脑,逐渐冷静下来仔细观察后,我们发现剧目的难度十分高,每一个部分都环环相扣,快速的节奏和整齐的动作还要加上某个时刻突然的地面或跳跃的技巧,灵活的走位和干净的步伐以及演员之间集体动作的默契连贯,都在告诉我——如果想把它完成好,需要每个人都付出长时间的精力。更别提在舞蹈的中间部分还有一个集体的托举,难度之大,让我第一时间就想放弃这个部分。

 光说不练排不出舞啊,咱是骡子是马早晚都要牵出来遛遛。大家虽然心中都有各自的焦虑,但还是都表现得信心满满地参加排练。第一次尝试,中规中矩。我们先慢慢地数拍子熟悉和协调动作,把齐舞部分练了一遍又一遍。在能跟住拍子跳下来后,我们准备尝试合音乐,难题出现了。音乐不仅没有开头的前奏,整体节奏还十分快速,我们反复尝试多次都无法找到合适的时机进入,并且在之后的音乐里,大家的熟练和整齐程度的问题就更大了。但到这里我们还是很镇定的,困难是一定会有的,并且问题是可以通过反复练习解决的。好事多磨,通过反复熟悉音乐和练习后,大家渐渐能跟上节奏,看录像中整体的效果也明显好了很多。

 正当大家为一点小小的成就而开心的时候,一个巨大的石头挡住了我们前进的步伐,这块石头就是整个舞蹈的灵魂部分:托举。托举本身磨人费时,更别说我们之前从未接触过的这种集体舞的托举。每次排练都要全部人到场,少了哪怕一个人都托不成。同时还要求我们在指定的音乐中配上表情和动作,上面的人瑟瑟发抖,底下的人气喘吁吁,十分困难。站在人墙上的斯维师兄每次都要面临极高的危险,好几次险些掉下来。在下面的兄弟们也一个个汗流浃背,在肢体的碰撞中轻微的擦伤和淤青时有出现。再加上东校园的舞蹈室条件有限,不能随时使用,兄弟们只能委屈地在门外的大理石地板上将就着练,让原本难以控制危险情况的我们雪上加霜。

 日子一天一天地过去,我们把大部分精力都花在了托举上,有几个瞬间我都想干脆放弃。在这种高压和折磨下,我濒临绝望,想着齐舞部分和很多串联部分仍十分薄弱,想着还有自己的排练需要练习,我停止了呼喊,坐在一旁静静看着忙碌的大家,脑子里想的是放弃托举部分的借口。我呆呆地望着还在互相讨论尝试动作的兄弟们,烦闷到达极点后内心竟然变得无比平静。我并未听清楚他们在说什么,只看到他们每个人都和我的状态完全相反,说话的人侃侃而谈,手舞足蹈,倾听的人眼神坚定,若有所思。每个人都沉浸在这几秒钟的托举组合中,没有人有丝毫的惶恐与不安,反之扬起的嘴角和乐观的神情充满着自信,渴望对彼此表达。这时,我

再也不能无视这股发光的正能量，他们扫去了我刚才所有的烦躁和不安，此时此刻最大的意义就是加入他们，享受一次次尝试却又失败的经历，享受难得的和兄弟们专心合作的每一分钟，享受哪怕一次短暂的成功所带给我们的强大的充实与满足。

第一次接受老师检查是很有趣的，其实我们很多地方并没有准备好，只是个半成品。硬着头皮跳下来之后，因为故事情节丰富，我们自我感觉良好。但是武老师这边看到了相当多的问题。老师能够把每个角色都看得极为透彻，连一个小小的细节都丝毫不放过。齐舞段前面是每位演员的走过场部分，交代背景和人物特点，所以演员的表演十分重要。我们只知道模仿人家的路线和动作，却无法体会人物更深处的灵魂。老师耐心地为每一个演员讲述他们的人物，细致到从出场到入场的每一个动作，每一分神情。短短几十秒钟的开场，被老师道出了几代人物的前仆后继和当时动荡年代的风云变幻。经过武老师的指导，我们的演出立马发生质的变化。看着每个人生动的演绎与传神的表情，我心中暗暗感叹，只有丰富的阅历下才能造就伟大的作品。开始部分是重中之重，我们的付出是值得的！

最大的问题始终是托举，但经验丰富的武老师对我们充满信心。在几次尝试和调整中，老师总是能够点出问题所在，直接上手指导我们如何发力，如何保持平衡。有了之前的排练基础，加上老师堪称点睛之笔的指导，我们现在的托举更加熟练，互相的配合更加游刃有余。老师的指导就好像镇静剂一样稳住了我们的托举，也稳住了我们的信心。

终于到了6月15日，我们站在同一个舞台，却感受着不同的自己，我们仰望着同一片天空，却看着不同的地方。聚光灯下的璀璨终会忘却，但平日里的探求将永远铭记。

▲刘虹奇舞台剧照

理想·火焰·变奏曲

刘家琪
2016 级 本科 数学学院
普华永道商务咨询（上海）有限公司广州分公司 风险及控制服务顾问

2016 年炎夏，背着行囊的懵懂青年，带着家乡的祝福，开启了他们第一次独自面对世界的长途旅行。作为其中的一员，我从辽阔的内蒙古大草原跨越 2100 千米的路程，来到广州，来到中山大学，追寻新的课题。转眼间本科校园生活也变成了回忆，又一次面对分岔路口的我，回想起 4 年时光里的横冲直撞，问了自己两个问题：你有理想吗？你能燃烧吗？

仍记得大一刚入学时的我还是个 190 斤的胖子，在为迎新晚会排练节目时，被武老师"邀请"到了 313 舞蹈室，我们一边排练着，武老师一边给我们讲起了舞蹈团的故事，或许是师兄师姐们的剧照和录影过于令人着迷，抑或是武老师声情并茂的讲述和充满赤诚的邀请从心底打动到了有些自卑但又敢尝试的我，那天晚上开始，我便加入了每周的新生训练。

每周看着镜子里胡乱挥舞那臃肿四肢的自己，真的动了退却的念头。一天晚上专业课下课后，我逃了训练在宿舍自闭，但没过十几分钟，一起训练的舞友们就把我"拖"到了舞蹈室开始训练，又是一晚大汗淋漓的西班牙舞蹈。训练结束后，武老师拍了拍我说道："衰仔，下次不要迟到了啊，好好来练，听老武的准没错！"我想，这便是舞蹈团的团魂，在每个笨小孩想要放弃的时候，会有一群笨小孩拉着你一起横冲直撞，还有一位对舞蹈无比赤诚的老师手把手教你怎么将自己的身体彻底交给舞蹈，融入音乐。

就这样，经过一年的训练，2016 级的新人们快速成长着，完成

▲刘家琪个人照

了两个群舞——《西班牙之火》《顶硬上》的排练。又一年炎热的夏天，我们迎来了第一次正式的演出任务——"三下乡"。除准备节目外，武老师还把演出组全部事务交给我负责处理。只记得当时不仅要准备期末考试，准备舞蹈、乐器节目，还要负责下乡的工作事项，连轴转了前后近一个月，幸好每件重要的事都没有出大的差错，下乡演出任务也圆满完成。现在回想起来，特别佩服也特别感谢武老师对我的放心和信任，把这次锻炼机会给了刚在大学待了一年的我。

　　加入舞蹈团的两年，我不仅成功瘦了30多斤，参加了3个群舞的排练，还跟着武老师学习鉴赏舞蹈艺术，以及对我影响最深远的"如何做人"。"学舞蹈，学做人"是舞蹈团的根。在一次次的排练和演出中，我们不仅提升着扮演角色的能力，也提升着跟世界、跟自己相处的能力。学会了舞蹈，也就学习了为人；懂得了做人，也就明白了如何入戏，并加之以韵律配之以乐，便是舞蹈。

　　大学后两年，每个人都在为自己下一次"旅行"忙碌地准备着，甚至十分焦虑，我亦是如此，生活渐渐被课程、实习、考试所填满，与舞蹈、与音乐稍稍远了些，但我总相信自己能适应众多的变数，毕竟那一次次疲惫却充实的排练，那一场场值得纪念的演出，以及武老师和兄弟们对我的信任，是我最珍贵的力量。

　　2016年的我的确无法想到几年后变瘦的自己，不仅学到了专业知识、继续热爱着音乐，还学会了如何跳舞，学习了怎么为人，问题也有了答案。

　　你有理想吗？保持一颗敢想的心。你能燃烧吗？记得横冲直撞的你。

▲你们都是棒棒的

舞蹈让我明白的

李子博
2016 级 本科 国际金融学院

我叫李子博，男，1998 年生，写这篇文章时我 22 岁。

我 4 岁那年，爸爸送我学舞蹈，他说，男孩子应该有一技之长，将来会用到。

事实证明，爸爸是对的。

我在 18 岁那年，凭借民族舞的特长，拿到了清华大学 60 分、中山大学一本线的高考录取资格。

我选择了中山大学。

在中山大学舞蹈团的 4 年时光是我舞蹈生涯里非常珍贵的一段回忆。

在这 4 年里，我上过大大小小的舞台，参加了学校一年又一年的舞蹈专场。在舞蹈团珠海校区，作为特长生的我平日里不仅和其他舞蹈特长生一起训练，同时也会教那些来自不同学院刚刚加入舞蹈团不会跳舞零基础的同学们学习舞蹈，一点点地带领着大家排练一个个不同民族的群舞——《西班牙之火》《草原汉子》《狼图腾》等经典剧目，然后一起登上学校晚会的舞台。从自己学习舞蹈到有一天教别人跳舞，带领着大家一起跳舞，这一路的蜕变是中山大学舞蹈团给予我的，让我站在不同的角度去感受舞蹈给我的生活带来的乐趣。

坚持源于热爱，中山大学舞蹈团是一个大家庭，我在这里认识了很多能歌善舞的师兄师姐，他们中有很多人并不是像我一样从小习舞，而是上了大学加入中山大学舞蹈团之后才接触到舞蹈，并从此爱上了舞蹈。他们很多人都是利用课余时间练习舞蹈，并坚持不懈地模仿领会专业舞蹈演员的动作，所以他们虽不是从小学舞，但却一样能把舞蹈跳得深入人心，在舞台上挥洒着自己的青春光彩，而作为舞蹈特长生的我也深有感触，原来只要热爱，坚

▲李子博个人照

持努力，每个人都可以成为舞蹈演员。

让我印象最为深刻的事情就是2017年我以中山大学学生代表的身份跟随中国青年代表团奔赴俄罗斯，并在莫斯科异国他乡的土地上跳起了中国民族舞。这是我人生第一次将舞蹈跳出了国界，让我感受到舞蹈不仅仅是一门艺术，更是一种文化交流的方式，以肢体动作为语言传达着人们对美好未来的向往和对社会生活的反思。政治有国界，而舞蹈无界。同一个世界同一片天空，无论何时何地，舞蹈总能让人们暂时放下彼此的成见与分歧，载歌载舞，欢聚在一起，我想这就是舞蹈作为一种肢体语言所独有的魅力。

如果你想要在一件事情上有所成就，那你要做的事情就是坚持，不厌其烦地坚持，看不到希望地坚持，以及不被人理解的坚持。我要感谢我的爸爸，在那个大多

▲李子博舞台剧照

数家长不会让男孩学习跳舞的年代里，是他十几年如一日地坚持送我去学舞蹈，才让我拥有了日后许许多多的光环。练舞蹈很辛苦，撕腿压腰是一个让人生不如死的过程，需要我每天都去坚持才能有所收获，有所进步。但真正考验人的，是在一个不被人理解认同的环境里长期地坚持，默默地努力，是从一开始就对未来不畏艰险锲而不舍直至开花结果的笃信，是我爸爸牺牲了个人生活执著不懈地付出。我是一个幸运儿，我有一个好爸爸，一个负责、任有担当、有毅力、有魄力的好父亲。在我学舞蹈的数年光阴里，我一直很排斥舞蹈，觉得训练很苦很累，我感受不到什么快乐，从来没有想到有一天在聚光灯下，在众人的喝彩和掌声中，我会因为过去这么多年的付出而自豪骄傲，乐在其中，而我的爸爸会在台下默默地流泪。

舞蹈究竟给我带来了什么？光环，别人的羡慕，以及鲜花和掌声……当然，这些确实曾是我坚持下去的动力，但舞蹈真正给予我的，并不只是这些光鲜灿烂的过眼浮华，而是一颗勇敢、执着、持之以恒的内心修为。舞蹈让我明白所有用心的付出最后都会有所回报，让我明白了年少的坎坷会是我度过青春的财富。

我要感谢舞蹈，感谢武老师，感谢中山大学4年的栽培，更要感谢我的爸爸，他是我人生的引路人，像灯塔一样一直指引着我，在背后默默地为我付出，是他成就了如今的我。

谨以此文，纪念我在中山大学跳舞的那些日子以及我18年的舞蹈生涯。

舞 在 路 上

岑家栋

2016 级 本科 生命科学学院

回顾我的大学生活，舞蹈团的经历占了很大的一部分。如果让高中时的我畅想大学生活，任凭多丰富的想象力，也料不到我会和舞蹈结下不解之缘。而这一切的开端要从大一军训时的那个下午说起。

一天的军训即将结束，而武老师在解散前几分钟，进行了一场简短的讲话，大意是挑选新生到熊德龙上课。后来我才知道那是每年舞蹈团的例行招生环节。不巧的是，话音刚落，天上就下起了小雨。当时我恰好排在队伍的前排，傅齐声师兄走过来拍了拍我的肩膀，示意我当晚到熊德龙试试。不久，雨渐渐大了，人群慢慢散去。走在回去的路上，和同行的朋友讨论着刚才的事。放在以前，我一向都对这种活动不太感冒，但朋友则是怂恿我去尝试。现在想来，多亏了这位朋友，才让我遇见武老师，走在舞蹈的路上。

在舞蹈团的这几年，如果让我用一句话概括，我想最贴切的便是舞蹈赋予了我一双新的眼睛。借着这双眼睛，我看见了世俗偏见背后的舞蹈，看见了为了一个剧目齐心协力努力的一群人，看见了舞台上沉醉于角色中的表演……

以前，舞蹈于我来说只是电视节目里，演员在台上表演，偶尔出现一两个技巧动作，表演结束后，观众在台下鼓起掌来。我无法想象自己在舞台上会是怎样的风采，甚至连台下的观众席也没有坐过。可纵使是这样的我，舞蹈还是冷不丁地闯进了我的生活中。慢慢地，我在老师和师兄的帮助下，和 2016 级的同学们一起，开始了入门剧目《西班牙之火》的学习。通过这个看似简单的剧目，我得以一

▲岑家栋个人照

窥舞蹈艺术的冰山一角。

舞者之所以和电影、电视剧的表演者都称为演员，是因为他们有一个共同点，表演的好坏常常取决于演员的情绪，能否引起观众的共鸣。这就是武老师经常跟我们讲的"神"。一旦神立住了，表演就能行云流水。明明同样的表情，老师表演得活灵活现，轮到自己模仿时总是不得要领。光是这点，就足以让我在大一、大二两年里好好琢磨一番了。后来我才发现，这便是气质内涵的修炼了。

而这一切的基础，都建立在每周三天的日常训练上。在一遍一遍的练习中，将动作的记忆、节奏的把控、细节的掌握一点点地烂熟于心。仍记得"三下乡"时表演的《西班牙之火》《顶硬上》，没有师兄在前面带领，我们2016级第一次依靠自己的力量完成了这两个剧目。

武老师总说："你们之间可能没有什么交流，每次练完就解散，但是'三下乡'之后你们的感情会深厚很多的。"我在走下舞台的那一刹那才明白，一群人在舞台上挥洒汗水，竭尽全力，原来是这么舒爽的经历。这就是所谓的革命情谊吧。

在舞蹈团，有那么一群人纯粹地为跳舞而跳舞，能够认识这么一群人，一同完成《纸扇书生》《顶硬上》《十月记》这些作品，已经足够了。

除了跳舞以外，武老师总把"学跳舞，学做人"挂在嘴边，身体力行地告诉我们这个道理。每次去313舞蹈室，武老师总亏待不了我们。三五人一同上楼找武老师喝茶时，桌上总有一些水果零食，偶尔运气好的话还能碰上武老师做的红烧肉。一边吃着，一边听武老师细数过往的事迹。武老师总是能够用平白幽默的语言，将一些朴实的道理娓娓道来。

一路走来，在舞蹈团里学到的不仅仅是舞蹈本身，更有为人处世的道理，待人接物的智慧。虽然日后无忧无虑跳舞的机会可能越来越少了，但是舞蹈教给我的，我都会珍藏在心底，在之后的路上砥砺前行。

舞团回忆

宋海洲
2016 级 本科 2020 级 硕士 电子与信息工程学院

在舞蹈团的这些年里，我很开心，这些年的经历成了我宝贵的财富。我遇到了一群有趣的人，和他们一起跳舞，一起排练，一起约宵夜。现在想起来，这份回忆非常珍贵。

记得刚来舞蹈团的时候，我还比较拘束，对于舞蹈也还比较懵懂，是舞蹈团的师兄师姐们，用他们一次次绚烂多彩的演出和热情细心的教学，让我逐渐对舞蹈产生了浓厚的兴趣。我第一次上台，是在工学院的小广场上跳《西班牙之火》。上台前我忐忑、紧张，是舞蹈团的师兄师姐们的帮助，让我平稳了心态，站上了舞台，尽自己的努力展现出之前付出的汗水。从此，我便一点点地与舞蹈团联系在了一起。

一年后，新的朋友来到了舞蹈团东校园，有从南校园搬迁过来的朋友，也有大一新进来的朋友。时光荏苒，我像大一时师兄师姐对我那样去带新的大一"小朋友"去排练，看着他们走上台跳《西班牙之火》，就如同曾经的我站在台上，师兄师姐们在下面注视时一样。就这样，舞蹈团的火把一代一代地传递了下来。

到了大三，我们开始排练《十月记》。这是我最难忘的剧目，我们十几个男生，加上小老师一起，把曾经以为不可能的剧目排练了出来，并且完成度还可以。当第一次完整地跳下来的时候，心中的成就感和满足感是不言而喻的，我记得大家当时在舞蹈室都欢呼了起来。

▲宋海洲个人照

一年又一年，舞蹈团的精神从未间断过，每年都有新鲜的血液传承着舞蹈团的精神。虽然我们并不像专业的舞者那样有着扎实的基本功，但是我们大家一起，为了一个目标共同努力，挥洒汗水，砥砺前行，最终站上舞台时，会明白一切都是值得的。

再次回忆起往事的点点滴滴，最宝贵、最珍惜的其实还是一起排练、一起跳舞、一起约宵夜的兄弟姐妹们。现在想起来，弥足珍贵。

中大"欠"我一个舞蹈双学位

张天铭
2016 级 本科 数学学院
2020 级 硕士 帝国理工大学商学院

"过两年中大就要成立艺术学院,你们好好练,我教出来的水平肯定没有问题,毕业的时候让你们都拿个舞蹈双学位。"刚开始的时候,我就这样被老武"骗"进了舞蹈团,正如被校方的宏伟蓝图"骗"进中大一样。如今我毕业了,并没有拿到什么舞蹈双学位,但回忆起在舞蹈团的生活,还有学到的东西,却由衷地觉得,中大"欠"我一个舞蹈双学位。

成为一门大学学科,我们的舞蹈完全有这个资格:每周训练 5 天,一次课能从早上 9 点上到 11 点半,也能从下午 2 点半上到 5 点半,风雨无阻;课程内容丰富,涵盖古典舞、现代舞和蒙古族舞、藏族舞、新疆舞、秧歌等民间舞;课程难度大,回去之后也得自己复习、做功课,一旦缺课,得花大量时间补回;每个学期都有演出活动和层层参演选拔等考核,为此还时不时地加课、模拟考。

当然我也清楚,我们在本科才开始学习舞蹈,无论是基本功还是技术,都比不过自幼学舞并一直坚持的特长生。但是,为此我想援引在岭南学院辅修课程中听到的一句话:"我们公司财务不学怎么做账,那是最基础的会计,只要花时间背很多

▲张天铭本科毕业时在数学学院大楼前留影

的规则就行，不需要我用上课的时间和你们讲，我们学的是怎么总结财务数据、归纳指标并帮助公司做出最佳的投融资决策。"虽然动作是舞蹈的载体，但那只是基础，我们在舞蹈团更多的是学习艺术表演、作品赏析和舞蹈语汇，先理解舞蹈动作背后的涵义再加以诠释。在这一点上，我们确实有资格叫板艺术生们。

所谓名师出高徒，我们师从武昌林、杨洋、杨野等优秀舞蹈教师。他们不仅在舞蹈动作、表演上对我们严格要求，还不遗余力地向我们传授各方面的知识，包括人生经验、日常礼仪、交际技巧等。

更深一层考虑，我认为，大学除了专业本身外，还需要舞蹈团这样的教育。在毕业的大学生中，只有一小部分会留在学校、研究院从事纯学术研究，大部分都会走向社会，进入企事业单位。这时，除了专业知识外，大家还需要一些兴趣爱好、特长、沟通和演讲技巧，而这些在专业的课程中都没有得到重视。充其量大家会被要求做一些小组合作、展示，然后老师给出评分，很少给出细致点评和提升建议，不利于学生的充分成长。因此，同学们在课余时间还应该参加一些其他社团活动，而中大舞蹈团绝对是其中的佼佼者。我并不是说大家都应该学跳舞，而是中大舞蹈团作为一个社团组织，可以给予同学们无与伦比、丰富多彩的课余生活和成长历练，很多方面远超其他社团，甚至媲美一个专业。为何原有课程设置会有这些缺陷，而舞蹈团又是如何弥补并达到卓越的，这值得教育者们深思、借鉴。

舞蹈团的教学既有广度又有深度。一般的社团活动都是以一年为周期，部门一般在每年固定的时间举办固定的活动；兴趣社团则是大一新生由大二以上的师兄师姐带练、传授知识，第二年原新生们成为管理层，教导新生之前在大一所学的内容，结果每年教的都是基本相同的内容。舞蹈团在4年间不停换新的作品，由老师教学。一直有新东西可以学，可以让相对没那么积极主动的同学们也对社团活动保有热情、充满期待，他们会觉得继续待在社团里是有价值的。相比于大部分社团单纯靠管理层的情怀去付出、经营，这不仅能增强社团的实力，更能增加同学们之间的凝聚力和对社团的认同感。

深度主要体现在难度和完成度上，是社团实力的直接反映。这在舞蹈上体现为舞蹈动作复不复杂、难不难掌握和同学们最终的演出完成度。在其他社团则可能体现为活动内容是否丰富、是否有意义、能否顺利开展。绝大多数社团都完成得不够好，主要原因是同学们的兴趣不够高和能力不足。兴趣不够高既包括新生们被很多事情分心，对社团投入的时间、精力不足，也包括师兄师姐们只想着完成自身任务，对师弟师妹的培养不上心。能力不足则是管理层无法留下每届最优秀的同学们（由于制度给予的激励不足或者他们有不同的大学生涯规划），以及他们在大一所学不足以给予新生们足够先进的教育（一部分是技术水平，另一部分是对教育的理解）。舞蹈老师们以丰富的教学经验和高昂的教学热情，替我们制订教学计划，把握教学进度，一方面通过有趣的故事提高同学们的学习热情，另一方面，设定高标准，并通过各种行之有效的手段帮助同学们循序渐进地达到（包括演出选拔、同学动作展

示对比、话语激励和师兄师姐们的带头示范作用）。

　　虽然我频繁提及教师们在舞蹈团的作用，但并不是说只要社团配有指导老师就可以解决所有问题（实际上中大早就给每个社团配备了指导老师或成立了学院），事实上，只是中大舞蹈团很幸运，能拥有像武昌林这样一批指导老师。他是一位传奇般的老师，以人格魅力凝聚着同学，在中大耕耘了超过20载。大学教育甚至整套教育体系正需要武老师这样的传奇人物，给予学生长期、深入、全面和启发性的教育，更重要的是完善相关的激励制度，将这些优秀的老师们带到、留在同学们身边，即使无法给予同学们"双学位"，也可以给予他们媲美"双学位"的教育。

▲我们的第一堂课

回首，满怀感恩

陈家圣
2016 级 本科 数学学院

大学生，不仅要解放思想、吸收知识，更要学会解放情感，释放自己的内在力量，发现更多可能性。而舞蹈能充分利用肢体与情感参与表演，通过分析不同人物的心理活动，发现不一样的自己。能进入中山大学，加入中山大学舞蹈团深受感染，我十分感恩。

最初加入舞蹈团，是为了在大学做出一些改变，能变得更加自信，敢于表现自己。但看着舞蹈团中多才多艺、自信大方的兄弟姐妹，在大镜子面前，看到这样呆呆的自己，我不禁更加害怕，每次训练也只在边缘偏后的位置学习。好在武老师给了我很多机会，一次次地鼓励我上前，在大家面前展示。在音乐的节奏和律动中，慢慢地了解自己，战胜自己，我变得越来越大胆，付出努力的成果受到关注和认可给我带来了强烈的成就感。

四年如一日，晚上、周末、课余时间大部分都被舞蹈训练与排练所填满，说不累是假的，但同时也是有趣且快乐的。排练不仅是学习动作，更是在揣摩每个动作表达的感情。不同于数学中的逻辑推理，一步一步顺理成章，情感的变化，总是那么玄乎，让人琢磨不透，每个人对同一段舞蹈的理解总是不同，同一段舞蹈让不同的人来表演，也总有不同的味道，这也是舞蹈的妙处，不同生活经历的人对舞蹈的理解也不一样。与大家交流的时候，可以促进感情。

在舞蹈团，我得到了很多人的帮助，学会了很多舞蹈作品：西班牙的《弗拉门戈》，作为展现自我的入门舞蹈，热情似火，锻炼身体

▲陈家圣个人照

的协调能力;《顶硬上》,在老师和师兄们的指导下,第一次了解到舞蹈表演要走心,在温饱无忧的当下,体会父辈们恶寒交迫、希望渺茫情况下,肩负重任,仍艰苦奋斗的顽强品质;《山高水长》是中山大学第二校歌,充分展现了作为中大学子的激扬活跃、奋发向上与阳光开朗;舞蹈《黄河》展现了中国人不屈的灵魂,前仆后继,只为保卫祖国;《纸扇书生》表演的是中国古代的文人书生潇洒自得、意气风发的风貌。让我印象最深刻的,莫过于《伞缘》,由两个人共同描绘一段浪漫的爱情故事,在朦胧雨中相遇,在缘分的奇妙牵引下,成为恋人,守护自己的爱人。能完成这个舞蹈要感谢武老师的悉心教导,多次操心催促我们排练,给我们"加餐",把我们的情感在表演中"逼"出来,还要感谢舞伴的陪伴和鼓励,包容经常忘动作、忘节奏的笨拙的我。

在舞蹈团,除了提高了艺术修养,收获了健康的体魄,让我变得敢于表现自己以外,我还遇到了心爱的女朋友与志同道合的挚友们,舞蹈团是有温度的大家庭,让我由衷地喜欢上了舞蹈。和大家一起站在梁銶琚堂的舞台,才深刻体会到武老师对我的用心良苦,鲜花需要用心浇灌。这一刻,观众的掌声和老师的笑容是对我最大的认可和奖赏。离别的时候很平静,但是时常会想起在舞蹈团的点点滴滴,心里总会有一股暖流,这些普通又不平凡的时光,总能给予我力量和信心。

感恩母校,感恩与大家相遇舞蹈团,感谢武老师一直以来对我们舞蹈团同学的关怀与教导。

▲开心一刻

忆声忆舞　一生一舞

范俊呈
2016 级 本科 2020 级 硕士 材料科学与工程学院

我是 2016 级材料科学与工程学院学生范俊呈，目前在本校攻读硕士学位。感谢中山大学舞蹈团给我这次机会写出自己与中山大学舞蹈团的故事，我也没想到自己会有一天可以将自己所思所想记录下来，万般感激。

我并不经常回味过去，因为每次的回忆，都会把思绪拉扯进另一个时空，被扑面而来的思念和温柔牢牢捆住，再也无法集中精力操劳手头的俗事。木讷的我会坐着，回想起过去的种种：要是知道未来是什么样子，我应该可以安心自在地选出最好的轨迹吧；要是知道平庸枯燥的日子不成为过去，我应该每一步都好好规划；要是知道四年光阴在我漫长的生命周期是短短的一页，我想，我应该更加珍惜每一个与你们相伴的良夜……

"我时常在午夜惊醒，因为有很多梦未圆。"我感受着同样的心悸。

兴趣是最好的老师，也是一座灯塔，我们相聚在同一座灯塔下，在夜里依偎听着《雨打芭蕉》的雨声和木屐的踢踏，在羊城湿热的夏天里感受《顶硬上》的艰辛，在《十月记》里重温辛亥革命的激荡年代，在康乐园的夜晚重复响起的《西班牙之火》……我听过声音，这些声音穿透 4 年的光阴，依旧在我耳边回响。

"虎口张开，小拇指往上指。昂首挺胸，目视前方，自信点，向前画一个圆，以最大的弧度去完成整个动作。"听到的第一个声音是带我们认识舞蹈的武昌林老师，有关表演，有关戏剧，有关音乐，给初入校园的我们开启了另一种可能。

▲范俊呈个人照

我还一直记得康乐园夜夜陪我们训练的师兄们——王润翔、陈友、何阳、李聪、张兆宗、胡思梓……我记得住他们每个人的声音，记得住他们每个人的脸庞，谢谢他们带我从另一个视角去认识这个世界，让我可以更好地欣赏生活中的点点滴滴。

"十年以前，衢云兄跟我在此讨论何谓革命，当时我说，革命，就是为了四万万同胞人人有恒业，不啼饥，不号寒；十年过去了，与我志同者相继牺牲，我从他乡漂泊重临，革命两字，于我而言，不可同日而语；今再道何谓革命，我会说，欲求文明之幸福，不得不经文明之痛苦，这痛苦，就叫作革命！"我可以背下《十月记》的这一整段话，这是这支舞的旁白，我们每个人都可以背下这一段，这个声音伴随着我们将近一年。来到大学城后，刚好进入大二，学业的压力突然就上来了，时间变得十分紧张。但对于争取到的2015级毕业舞会上台的机会，我们所有人都很争气，尽管大家很忙，但是每天晚上都会抽时间把这支舞学好，从开始的扒视频模仿，到后来的熟悉整个鼓点节奏、抠动作细节、抠情绪表演……排练真的很苦，膝盖跪到青肿，托举练到摔伤，有时还得白天排练，整支舞蹈都是对体力和表演的考验……但大家依旧可以在休息时互相鼓励，互相分享自己的生活苦乐，并互相告诉对方，当登上舞台的那一刻，所有一切都会是值得的。我很喜欢那段大家在一起的日子，我可以把你们的名字每一个都数一遍，我可以呼唤你们的名字，每一次，每一次：吴佳雯、胡斯维、宋海洲、魏聪、刘虹奇、李斌、武当山、岑家栋、马笑峰、华永帅、谢冠宇、何阳、许国庆、文君逸……

那段日子里的声音，是训练结束后大家在夜宵桌上谈笑风生、在每次集体拍照时互相打趣互相玩闹，是每次训练时互相抱怨并开心地笑，是每次外出游戏时大家欢快吐槽，是每次离别时的依依不舍……《离歌》在一届届的师兄师姐们毕业后响起，最后终于轮到了我们。舞蹈团的声音，是我四年中的常态，我熟悉并倍感亲切，但它们终究在我毕业之后彻底消失了。

不知从什么时候开始，我可以回头看到自己过去的模样，好清晰，像一张张长照片和一份份卡带，我明白了自己的4年本科有了一些可以纪念的东西，应该是一种叫作回忆的东西，也应该可以叫作曾经活着的日子吧。第一次明白岁月匆匆，是我父母的白发和皱纹；第一次明白志同道合，是知道4年的长度可以用手指一个个数出来，是我本科在舞蹈团的日夜。

如今，那些声音存进了脑海深处的匣子里，一并装入的是年少的激情和梦。现在的我收拾起所有的回忆，将它放入深处，并继续埋头做自己的工作，我知道明天是充满期待的。

舞蹈的馈赠

郑启烁
2016 级 本科 2020 级 硕士 数学学院

在拿起那罐王老吉之前，我从未设想过，我的大学，竟能与舞蹈产生缘分。在体育场的台上，一位老师拿着话筒，激昂的话语让他身旁平时凶神恶煞的教官也没了气场，偌大的空间中只有他一个焦点。台下，师兄师姐们穿着红色和黄色的文化衫，上面写着大大的"舞"字，整整齐齐地站成一排，不像军训时的队列那么整齐，但是每个人却都十分的笔挺，散发着一股自信的气势。而我，站在人群中，望着台上的老师，大口大口地喝着那罐王老吉，心里暗暗地下定了决心：我要加入舞蹈团！

兼容并蓄的舞蹈团，并不放弃任何一位想从这"学几招"的学生，逢每周一、三、五的夜晚，总能在熊德龙看到一群人，在这个地方或摆弄着一些姿势，或戴着耳机思索着什么，或扭动着自己并不算协调的身体。有时候场面确实可以用滑稽来形容，但是他们眼睛里，却是认真和渴望。大家都在默默地努力改变着什么，为了能够和师兄师姐一样在舞台上恣意地绽放，为了能够在日常生活中展现出过人的气质，为了能够提升自己的艺术感知力，大家都在努力地塑造着自己，尽管目的并不完全相同。

为什么大家会对舞蹈有如此的热情呢？或许这其中对艺术和美的论述都能堆满

▲郑启烁个人照

一整个书架了吧。对我来说呢？有一次行走在公园中，我看到身旁的一个小孩子，在摇摇晃晃地摆动着身体，他稍显笨拙的身体，竟在随着音乐的节奏和旋律而动。其实这就是舞蹈吸引我的地方，这种刻在人类的基因里的，天生就能给人类带来愉悦的体验。慢慢地接触舞蹈的过程中，它带给我的越来越多，我不仅仅能感受到随着节奏舞动时的欢乐，也能够感受到西班牙文化的热情和火辣，能够体会到蒙古文化的豪迈和奔放，还能体会到在岭南的岸边拉船的船夫的艰辛和坚韧。舞蹈是一种馈赠，它能搭建起人和不同文化之间的桥梁，也能构建出一条连接你自己内心的道路。

除了感受到舞蹈本身的魅力之外，在这几年学习舞蹈的过程中，我也得到了很多舞蹈之外的收获。舞蹈演出并非经过短暂练习便可登上舞台，每天晚上，舞蹈团的成员总会三三两两地自己到舞蹈室进行训练，一遍遍地压腿，一遍遍地抠动作，一个微小的细节，不管是动作上的还是情绪上的，都需要十分细致的打磨。一件事情，一个成就，并不是那么容易就能完成的，对待自己的产出，认真、负责、专业能力都是必要的。这种氛围，在舞蹈团中一直存在着，并且深深地影响着我。

舞蹈团是作为一个团体存在着的，每一个人总参与过几个群舞。每一场成功的群舞，不止需要每一位演员的付出，也要求编排者对舞台效果、作品核心有深入的理解，并且有很强的统筹能力。我在参与群舞的过程中，除了舞蹈本身之外，还能从编排者身上学习到很多关于团队统筹的能力，比如演出之前老师对我们发表的动员，在听的过程中就不知不觉地进入演出的状态，老师很能调动大家的情绪，让大家投入到排练或演出当中。这与老师本身的专业能力和平日的朝夕相处有关，我们也很有幸能够参与这些演出，学习了很多的知识，也提高了能力。

最后，很感恩，在舞蹈团遇到的一个个有趣的人，来自不同专业的大家因舞蹈相聚。这里有不吝赐教的老师和师兄师姐，这里也有一起欢笑和玩乐的伙伴，也有一起遭受压腿折磨和深夜排练的战友。发生在大厅、105、313、梁銶琚堂、中山纪念堂、柯木湾的每一次交流，每一刻美好，汇聚成了我们之间的羁绊，汇聚着我们对舞蹈团的爱。

冬日的寒冷侵袭而来，寒风吹过园东湖，和煦的阳光洒下，湖面上粼粼的波光闪耀着。我望着熊德龙大厅，或许，再也没有机会，穿着我双层的舞蹈袜，踏上大厅那冰冷的地板，在滑溜溜的地板跳舞了吧。万一有下次，我一定会用脚趾好好抓地，不要再摔得那么狼狈了。

我眼中的中大舞蹈团

黄韵琪
2016 级 本科 化学学院

作为一个四肢不协调、幼儿园毕业之后再没有学过跳舞的人，我从未想过能在中山大学与舞蹈团产生联系。然而幸运的是，在我大一刚入学的时候，武老师发掘了我主持的潜力，让我以主持人的身份参与了舞蹈团 2017 年"我们毕业了"大型舞蹈晚会和 2019 年"我和我的祖国"专场晚会的演出。除此之外，在学校的其他文艺活动，例如校庆、"三下乡"、新年晚会、音乐话剧《笃行》等的演出中，我也有幸与舞蹈团同台。在四年的同台经历中，我得以以半个舞蹈团团员、半个旁观者的身份认识舞蹈团、了解舞蹈团。

我眼中的舞蹈团，是光芒四射的舞蹈团。在任何一个舞台上，舞蹈团都是最光彩夺目的。舞蹈团成员们穿着或华丽或朴素的演出服，在台上翩翩起舞，讲述着不同国家、不同民族、不同历史阶段、不同角色的人们的故事。舞蹈团的很多经典节目都给我留下了很深刻的印象。每一次热情似火的《弗拉门戈》演毕，台下总是欢呼不断、掌声雷动；每一次《刑场上的婚礼》曲停，礼堂里总有短暂的安静，那是观众们还沉浸在舞中回味无穷。"三下乡"、校庆、新年晚会、专场演出，舞蹈团的成员们总是舞台上耀眼的存在。

我眼中的舞蹈团，是勤奋努力的舞蹈团。"台上一分钟，台下十年功"，对于舞蹈演员们来说更是如此。中大舞蹈团的训练是有组织的、系统的、高效的。有专业的老师指导，成员们也特别用功。每次专场演出前，成员们在日常下课之后都加紧排练，为了保证演出质量，他们常常奋战到凌晨。作为主持人，彩排时在后台看着舞蹈团成员们一遍一遍地

▲黄韵琪个人照

走位、抠细节、合音乐，如此敬业，让我深受感动。

　　我眼中的舞蹈团，是团魂燃烧的舞蹈团。对舞蹈的热爱，对舞台的坚持，对完美细节的追求使得这群同龄人凝聚在一起。演出前后，成员们互相帮忙整理着装，鼓劲加油，闲余时间聚在一起聊天、玩游戏，情同手足。我记得舞蹈室的墙上挂了很多合照，一代一代舞蹈团的毕业生穿着学士服、硕士服、博士服笑靥如花，簇拥着武老师，像极了家庭大合照。每次毕业专场演出，谢幕前毕业生们介绍自己时总会不舍哽咽。中大舞蹈团就像一个大家庭，每一个走进来的人都感受到了温暖，都在爱里成长。

　　真的万分幸运，能认识中大舞蹈团这个大家庭。祝中大舞蹈团越来越好，祝这个大家庭里所有成员生活幸福美满！

▲大家好，我是黄韵琪

港　　湾

梁璇
2016 级 本科 岭南学院

中山大学 2016 年高水平艺术团资格名单公示的当晚，我加上了武老师的微信。我和中山大学舞蹈团的缘分就这样开始了。

从自卑到自信，舞蹈团给予了我大学期间最满的快乐。

大一那年，我熟悉榕四舞蹈室哪一面镜子更显瘦、哪一块地面不整可能会受伤；熟悉晚上 10 点 50 分昏暗的路灯下赶着回宿舍的荔园姐妹和慢悠悠还能约着一起去小卖部买瓶水的榕园哥们，熟悉一双舞蹈鞋在风雨球场粗糙的地砖上能穿几次，熟悉新年晚会演出结束后一起去跨年、四代同堂一同看日出还要拍各种美的搞怪的纪念照的海岸线……

回迁的时候，一张张岐关车站的车票则是大一每一个周日上午大课、下午小课的汗水的见证：6 点半爬起来赶车的时候总觉得脑子落在了宿舍，但在中山纪念堂的那次演出告诉了大家一切都值得。学年末在车票背面补充报销所需的信息写到手酸的时候，我面对了大学的第一次离别——从珠海到广州，大概以后不会再有这样的仪式了。不过，每年珠海送旧的时候，我都还能回去看看老朋友，而 2016 级终于在大四跨年那晚再次成功聚首——有始有终，甚幸。

来到南校园的 3 年，又是一段奇妙的际遇。日常排练中，热爱是每晚都有人影在练习组合的 105 教室，是群里不时冒出的"诚邀同伴××点练功减肥局"的信息；有演出任务时，信念是熊德龙大厅里每一次在门禁时间反复横跳的训练，是梁銶琚舞台上

▲梁璇个人照

▲梁璇在表演《桃花依旧》

持续照亮凌晨的灯光和话筒里指导彩排的声音——一群陌生人就这样被联系在一起，享受每一次训练、每一个舞台，沐浴在音乐里舒展肢体。

可惜我们似乎从未好好道别。毕业这年是特殊的一年，突如其来的疫情打乱了所有人的节奏。我失去了大学的最后一个学期，没能排成心心念念了四年的《扎西德勒》，没时间与兄弟姐妹们拍出计划里惊艳四射的毕业照，也没有去成盘算了好几回的舞蹈团毕业旅行。那就当作它是在告诉我，我们从未分开，不论偶尔见面还是只能隔着网络，回忆都不会随着时间消散，友谊如是，舞蹈亦如是。

借用小华师兄一言："舞台上的镁光灯会照得很远，一直到告别这个舞台，到你走出校门，到你成熟，最后垂垂老矣。"

就像这个世间总有一些路，你踏上去，就知道自己永不孤单。

▲梁璇在表演《映山红》

"三下乡"随笔

魏聪
2016 级 本科 2020 级 硕士 材料科学与工程学院

舞蹈团的事情虽然不一定都会被深刻地记在脑海中，但是正如张爱玲所说："回忆不管是愉快还是不愉快的，都有一种悲哀，虽然淡，她怕那滋味。她从来不自找伤感，现实生活里有的是，不可避免的。但是光就这么想了想，就像站在个古建筑物门口往里张了张，在月光与黑影中断瓦颓垣千门万户，一瞥间已经知道都在那里。"

"三下乡"出发前一天早上，我们 2016 级的同学最后跳了一次《西班牙之火》，又简单地排了一遍《顶硬上》，翔哥和很多 2015 级师兄语重心长地祝我们"三下乡"顺利。虽然没有说什么煽情的话，但那是从心底发出的祝福。

晚上还要将宿舍的东西打包装箱，因为"三下乡"的时间和学院搬校区的时间重合，我把"三下乡"要穿的衣服放进背包，把不需要的放进箱子，不停地考虑，仔细检查每一样东西，避免发生疏漏。不仅要考虑"三下乡"的事情，还要考虑搬宿舍的问题，而隔天又是朋友的生日，零点的时候得给他庆祝。由于过分忙碌，当天就忘了背单词打卡。"冷茶泡了一夜，非常苦。窗子里有个大月亮快沉下去了，

▲魏聪个人照

就在对面一座乌黑的楼房背后。"心中充满对未来几天下乡演出的憧憬与紧张，不过紧张的心情转眼即逝——我还是挺希望能开开眼界的。

出发当天，我们在熊德龙活动中心门口集合，把音响和行李搬上大巴，又到小礼堂前的大草坪合影留念，经过数天排练，我们真的启程了。大巴车行进途中，我几次打开地图，发现我们的目的地并不是想象中的清远市中心，而是隶属于清远的连州市，真是一趟遥远路途。四五个小时之后我们到达一家饭店，浩浩荡荡的队伍把饭馆坐满了。为了使大家快速熟悉，大轩师兄发起了小游戏，诸如自我介绍、递筷子，正当玩得正起劲时，我们又得出发了。

刚一到达，晚上就要演出。时间紧迫，于是我们直奔表演地。大巴车徐徐前进，窗外的雨忽下忽停，终于在我们抵达村子之后变为持续的大雨。大巴车在一条泥泞的小路上停留了许久，发动机却不熄火，让人不知道何去何从。我望着窗外，地上的雨滴汇集成水流往远处流走，想象着远处的地方正遭受着怎样的灾难。后来我们又到一栋小楼中避雨。抓住雨停的间隙，我们拉着包括大音响在内的重物，前往舞台。舞台很小，待我们赶到，"三下乡"医疗队和家电维修队的成员们已经在那摆台帮助村民，他们比我们辛苦，比我们伟大。我们舞蹈团的小男孩儿们就在作为舞台的礼堂前面溜达，回忆舞蹈动作。随后，一辆电动三轮车给我们载来了盒饭。吃罢晚饭，我们继续等待着，不知演出是否会因为雨势而取消。最后，演出被安排到室内的一个文化室小舞台。

这个小舞台，可比我们的排练场小了不少，这对于习惯在舞台上大展身手的我们可真是一道难题。墙上张贴的"朱岗幼儿园"几个大字，更衬托出舞台的小巧，随后被我们覆盖上了中大"三下乡"的巨大海报。

表演终于开始！开场舞是《西班牙之火》，也是我准备最为充分的舞蹈。我们就上场了。熟悉的动作伴着熟悉的音乐，转个弯，发现大家都挨得很近，伸伸手，动作做大一点都会互相打到。我还不小心踩到了左右两边女生的裙子，生怕她们摔倒，那我可就成了众矢之的。跳完《西班牙之火》，我们需要立马换上《顶硬上》的服装。舞台依旧狭小，我们跳得也不是那么的尽善尽美。我自己就使不上劲，跳得软绵绵的，像个弹棉花的小伙子。演出结束后，我们在离开的路上得到了村民们的欢送。我喜出望外地跟家祺说："没想到'戏子'也能得到这种待遇，这在中山纪念堂或者梁銶锯堂都是没有的。"

"巴扬琴齐了，歌手齐了，女演员齐了，好，开车。"在回酒店的路上，大家都变得很活跃。我、启烁和俊呈用潮汕话聊天，不过大家的谈论焦点还是关于演出的各种细节，大巴车在黑暗中前进，车厢里也是一片黑暗，我听着IU唱着"斑马，斑马"，在光与影的闪烁与晦暗之中我们到达了酒店。

下车，拿房卡，上楼。酒店的硬件配置给了我们一个惊喜，落地窗加上大方桌，并不像原先想象中的那般艰苦。洗澡过后，我本算入睡，但是转念一想，师兄曾说过"三下乡"最精彩的地方就在下半夜，《狼人杀》是大家必备的团建活动，整个

人又精神起来了。只见大轩师兄果然在群里召唤大家去玩《狼人杀》！凑齐 10 个人来玩《狼人杀》真是一项艰苦的工作，所幸裳冠来了，说明女生是有可能过来的，后来又来了丹馨，雅诗代替了裳冠，再加上我们一群男生，一盘精彩的《狼人杀》就开局了。大轩师兄主持的《狼人杀》十分安全并且顺利，但是斯维师兄随后接替了大轩师兄进行主持，立刻开启了紧张刺激的对线模式。之后，斯维师兄引入了国王的游戏，把我们吓了个半死。果然纯洁的我们还是难以一下子接受这种脑洞大开的游戏。更别提之前早有耳闻的"东校三问"，那一晚，真是好奇害死猫啊！

感谢中大，感谢舞蹈团，让我拥有一段如此珍贵的美好回忆。

▲《东方红》排练中 （右一为魏聪）

2017级

舞，舞，舞！

万丰韬
2017 级 本科 岭南学院

要跳要舞，只要音乐没停，只要音乐在响，就尽管跳下去。

在人生的前 18 年，我从未想到过，肢体极其不协调的自己居然能在大学时加入校舞蹈团。

在岭南学院，大一开学时武老师就曾带着润翔师兄和梁璇师姐到叶葆定堂三楼的舞台来做舞蹈团招新宣讲。不得不说，师兄和师姐共跳的一曲《燃烧的火焰》给我带来了很大震撼。武老师说，就算你舞蹈零基础，但只要对舞蹈有热情，在舞蹈团坚持训练，就会有不一样的蜕变。那时候我暗下决心一定要加入舞蹈团，而这是我大学最不后悔的决定。

学舞蹈不仅仅是学舞蹈，还是学做人，学积极向上的生活态度，提高艺术品鉴的能力。

在舞蹈团，有三个永远不会忘记的场所——熊德龙学生活动中心大厅、105，还有 313。

大厅是日常训练与大型舞蹈排练的场所，在那里，我们 2017 级经历了很多舞蹈的训练。最开始是央视国庆栏目《厉害了我的国》中中大场景曲目《龙的传人》

▲ "鬼叫你穷呀，顶硬上啊"

的排练，虽然动作基础简单，但武老师还是严格负责地进行指导。随后是西班牙舞《燃烧的火焰》，那是每一位舞蹈团成员的必修课，也是演出必备节目，热情放浪、激情洋溢；以及蒙古舞《奔腾》，粗犷、奔放；还有歌颂中山大学的青春舞蹈《山高水长》；等等。在周末，武老师也会专门聘请星海音乐学院的舞蹈老师或北京舞蹈学院的科班生来给我们"开小灶"，培育大家的舞蹈兴趣和舞蹈品位。从《二泉映月》到现代舞，从科班式训练到即兴舞蹈，作为非专业舞蹈学员的我们的确是非常幸运的。熊德龙大厅无疑是我们走向各个演出的出发点。连州"三下乡"、梁銶琚堂跨年，都离不开大厅的日夜训练。

105是练功房，平日里我们在此处练功，每周六下午接受古典舞培训、身韵训练。此外，乒乓球桌也给了我们很多乐趣。必须要谈的就是313了，这是另一个舞蹈训练室，但却不只是训练室，更是每一个人温暖的家。在外的师兄师姐回到中大，第一站就是313，武老师的家。在这里和武老师一起谈天说地，听前辈给我们的人生提供指导与建议，更有武老师的招牌红烧肉。没有哪一个社团会比舞蹈团更像家，正因313的存在。

在这三个坐标下，我和我的伙伴们一起流汗，一起互相交流经验，一起欢笑，一起带来自己精心准备的演出。虽然因为大四学业繁忙而没有再参加，但这是我心中永恒珍藏的独家记忆。

人生如舞蹈，不管意义如何，只要一直跳下去，意义自然会来临。

在今后的人生旅途中，我也会接着跳下去，正如舞蹈团其他的兄弟姐妹一样。

▲万丰韬（二排左四）

梦开始的地方

王建越
2017 级 本科 岭南学院

提起笔来，思绪涌上心头，不知道从何写起，回忆过去 3 年多的大学生活，一瞬间想起，一刹那走过，就像是做梦一样。其实舞蹈作品本身也是一场美梦，美好得让人心醉。

与舞蹈结缘是一场梦。不够满意的高考成绩，扑朔迷离的志愿填报，与家人两个月的争论不休，终于在 9 月将这一切结束。幸好，还有一颗热忱的心。一切开始于叶葆定堂三楼，对舞蹈几乎一无所知的我受到了舞台上武老师演讲的感召，看到台上两位师兄的飒爽英姿，念头立马就产生了。演讲结束后，很多人都围在武老师和师兄旁边问问题，我却因为胆怯并没有上前，等到他们都离开了，我才在园北路上追上了武老师，怯生生地表达了自己的想法，加了一个师兄的微信。那是我加的第一个舞蹈团师兄，他的备注是友哥。

加入舞蹈团并没有什么门槛，甚至也没有什么仪式，就只是按时按点到熊德龙大厅训练。刚开始人很多，站在最后就几乎看不见前排师兄的示范，但人也都不认识，无话可讲，一言不发地从晚上 9 点到 10 点半，接受身体动作的洗礼和精神思想的灌输。然而事情并没有这么简单，很多动作自己以为做得很不错，在师兄看来却完全不规范，仅凭自我感觉，难以到达模仿的效果，觉得甚是吃力。

大一的时候，心大到加入了四个社团，除了舞蹈团日常的训

▲王建越在表演《戈壁沙丘》

练,还要兼顾排球队的训练,学生会的活动也不能缺席,信息台的推送也不能落下。因此,很多时候都是训练完了排球又去训练舞蹈,在老师讲话期间躲在柱子后面改推送,训练结束后回到宿舍又改策划。人如同产品般在生产线上流转。平时训练还勉强跟得上,周末的男班大课则完全是云里雾里,站在后面的我仿佛在神游,做着经过自己加工后的另一套动作,一旦缺席一节课,就再也跟不上了。也许是精力太有限,又也许是天赋欠佳,无数次,我觉得自己是多么的差劲。

有类似想法的也许不只我一人,不断地经历肉体和精神的摧残,一起训练的同学越来越少。我也曾多次犹豫过是否要继续。说来也奇怪,每当我心灰意冷时,武老师就刚好会讲很多鼓励的话。那些鼓励的话语像一支强心剂,打进了我的心中。希望与绝望的交织,挫败与信心交融,是这样的淬炼,最后坚持着过了大一。

这样的梦里,是舞蹈选择了我,也是我选择了舞蹈。到了大二,社团的抉择摆在我面前:舞蹈团、排球队还是学生会。这些社团都是我所热爱的,社团里的师兄师姐都是我所爱戴的。经历思想的挣扎,最后还是选择主要留在舞蹈团,因为它已成为我精神的寄托。

筹办活动,协同比赛,这都是入世的体验。而跳舞,则一种出世的享受。在舞蹈中,自己用肢体动作和表情去诠释,但自己已经不再是自己。上一秒还在大漠中顶着风沙艰难前行,下一刻便坐在竹林中吟诗作对。随着音乐不断变化的不仅是肢体动作,还有周围的场景和炽热的情感。而唯一不变的,是自己那颗自由而飞扬的心灵,自由自在,无拘无束地在舞蹈世界里遨游。

感受很难,表达则更难。对舞蹈的不断学习并没有让我觉得更加容易。因为舞蹈不仅要有细腻的情感去领悟,还要有强壮的身体去承载。还好,在一次次演出的历练中,我也能感受到自己的不断进步,足以慰藉。从"三下乡"到元旦晚会,从专场演出到校庆院庆,怯场呆滞的我慢慢褪去,有血有肉的我站在了舞台上。

回顾已经逝去的几年,也许最大的收获就是让我感受到了坚持的力量,给了我坚守的信心。舞蹈是一项小众的艺术。优秀的舞蹈演员,要从很小就开始培养,经历6年中专和4年本科,才能算得了合格。而在此期间,一旦受了严重的伤,抑或在激烈的竞争中失败,则将功亏一篑。更难能可贵的是,舞蹈演员在舞台上只能用肢体表达,不能讲话,在这个话语权日益重要的世界,明星光环效果越来越强大的世界,商业炒作日益泛滥的世界,舞蹈演员却愿意坚守于这一角色,并用实际行动来证明这种坚守是值得的。作为业余的爱好者,我们在实力上难以相比,在精神上却是一脉相承。校内的各个艺术团中,舞蹈团是训练最多最辛苦的,但却未必是最受欢迎和被认可的。但我们坚信,视其为瑰宝,坚守并用行动证明这一切都值得。

舞蹈是一场梦,但舞蹈团不是,那些难忘的回忆夹杂着梦境在我脑海中不断浮现。沉迷于舞蹈艺术的梦境,也就是从那个下午开始的……

校园起舞往事

邓鹏善
2017 级 本科 数学学院

春去秋来，若白驹之过隙，回首入学时的青葱少年，而今即将迈出校门。想听我们在校园中起舞的故事，请容我一一道来。

一、源起东校，舞姿曼妙

哪个入学的少年不曾遐想多姿多彩的校园生活，残酷的军训后便迎来了一年一度的社团招新——"百团大战"。我拨开拥挤的人群，看到了一位惊鸿绝艳的师姐，拿到了一份精美的小礼品，签下了一份 4 年的缘分。对于初入舞蹈室的我来说，一切是那么新鲜，第一次笨拙地学着动作，第一次学着卡拍子，心绪随着音乐跳动、旋转、飞翔，直到我们第一次上台表演。穿着热情似火的服装，我们登上舞台，一瞬间《西班牙之火》的音乐响起，掀起现场一个小高潮。红的、绿的、黄的灯交替闪烁，热情的、青涩的、快乐的我们随着音乐起舞。从此我们舞蹈团成员就是形影不离的一家人，舞蹈室内挥洒汗水，小吃街外奶茶碰杯，舞随心走，校园处处是舞台。

二、辗转南校，舞衫歌扇

我勤勉学业，初至南校园，迅速融入舞蹈团大家庭。画眉声高，那是早晨

▲邓鹏善个人照

热闹的大课外清脆婉转的歌声；知了低鸣，那是傍晚舞蹈室里舞者内心喜悦的回声。《满江红》，岿然长枪，立于天地之间，疾疾风雪，叹古人征战几人回；《七秀坊》，凤鸣三更织朝露，蝶舞黄昏染晚霞，一幅画卷仿佛缓缓展开；《奔腾》，落拓不羁，自在豪迈，激昂的音乐和大气的舞蹈动作一展草原大丈夫对生活的美好向往；《纸扇书生》，清颜白衫，青丝墨染，彩扇飘逸，手中折扇如妙笔如丝弦，转甩开合拧圆曲，流水行云，好自在的大学生。元旦晚会，舞蹈专场演出，哪里没有我们的身影！恰逢我交换UCB的申请，接连错过舞蹈专场演出和《笃行》，深感遗憾。彼时身在大洋对岸，悲歌可以当泣，远望可以当归。

归隐山林，绝响成诗。武老师勤耕不辍，20年如一日陪伴我们舞蹈团学子，教我们"学跳舞，学做人"。春播桃李三千圃，秋来硕果满神州。而今硕果累累的武老师终于要归隐山林，舞蹈团将会以另外的方式传承下去。祝武老师和舞蹈团的成员们身体健康、前程似锦、一帆风顺！我们在校园中起舞的故事，于此，后会有期。

▲ 新时代的风采

我和我的舞蹈团

杨洋
2017 级 本科 物理学院

 不经意间我在中大已三年有余，我最不能忘记的是在舞蹈团的经历。那年夏天，我初入中大，被录取到了不喜爱的专业，正是不知所措的日子。我从军训的操场到熊德龙大厅，打算看看舞蹈团的宣讲。到熊德龙见着武老师，听了武老师的精彩宣讲，看了师兄们跳弗拉门戈的英姿，不禁令我心驰神往。正当我在犹豫是否上前加入时，武老师已走来拉住我的手说："还在犹豫什么，快来加群。"从此我便开始了为期两年半的舞蹈团生活。

 第一堂舞蹈课，人满为患，武老师教了一些简单的国标。接下来的日子，便开始学习《燃烧的火焰》，这支舞是 20 多年来舞蹈团新生的入门舞蹈，亦是我人生中接触的第一支舞蹈。舞蹈的学习说不上顺利，所幸结识了一群同道好友，大家一同练舞，相互鼓励，从此我们便同行，不论是舞蹈、学习还是生活……

 大一结束时，"三下乡"的柯木湾，是我第一次在观众面前跳舞；两支舞蹈完成得差强人意，却令我刻骨铭心。不大不小的广场，聚集围观的村民，身着《奔腾》白袍的我，空气中飘荡着悠扬的蒙古曲调。我沉浸在这氛围中，随着舞蹈动作望向天空。无云的天空，皎洁的圆月；时间仿佛凝结在那一刻，其实我那年已 20 岁，却是第一次感觉自己徜徉在艺术的海洋中，不论是身体还是灵魂。待我第二年再参加"三下乡"时，夜晚下起了瓢泼大雨，从此我便再没见过那一轮明月。

 在舞蹈团的第二年，专场成了动力与目标。一支古典舞，一支胶州秧歌；一把白扇，一条红绸；古典书生的风流潇洒，革命志士的英勇热血。我穿梭在两种状态之间，体会两个不同的世界，周六舞动指尖的纸扇，在琴声中练习提沉冲靠；周日扬起腰间的红绸，随《黄河大合唱》体会革命志气。那是在舞蹈团训练最多的日子，也是最快乐的一段时光。挥洒的汗水，磨穿的舞鞋，园东路深夜的路灯，无不见证着我们的努力。又是一年夏天，"我和我的祖国"舞蹈专场演出，在梁銶琚堂的聚光灯下，《纸扇书生》的飒爽英姿，《东方红》的沸腾热血，在舞蹈团的历史上又刻下辉煌的一笔。

 在舞蹈团最后的日子，我迎来了《戈壁沙丘》，这是我第二次接触蒙古舞，大一时未学成的《奔腾》，蒙古汉子在草原上驰骋奔腾的英姿让我久久不能忘怀，同时给我留下深刻印象的还有悠扬的马头琴声，以及那雪白的长袍、金边的马靴……经过两年的共同历练，舞蹈上的长进，配合上的默契，使这支舞蹈在学习排练中更

加的自然。

我们的《戈壁沙丘》在中大的95周年校庆上面世。崭新广阔的体育场，观众席上满座的师生，身着蒙古长袍的我，场馆里回荡着戈壁的风声和属于蒙古汉子的激昂曲调。我沉浸在这氛围中，随着舞蹈动作望向身后，戈壁与风沙，深蓝的灯光；时间仿佛静止在这一刻，在舞蹈团的3年，点点滴滴涌上心头……回过神来，微倾着身体向前走去，我们在台上嘶声大吼，我们在台上跳跃翻滚，舞蹈结束时，红色的灯光照在我的脸上，我知道这或许就是别离的时刻。那天演出结束后，同级的伙伴们一起去吃宵夜，建越、瑞鹏、曹扬、子镛、龚昊、润恺还有我，大家都流下了泪水，这里面或许有激动，有遗憾，有不舍……

今年突如其来的疫情，让我们一整个学期不必返校。当再次返校时，曾经的舞蹈室已变成了办公室，再一次与武老师还有舞蹈团的同伴们相聚时已是告别的时刻。我们取下舞蹈室墙上一幅幅的剧照，取下门口历届师兄的毕业照，从仓库里搬出一袋袋的演出服。在那堆积如山的演出服中，我看到了那身《奔腾》的白袍，那一刻我仿佛回到了大一的某个下午，笨手笨脚的我跟在师兄身后模仿动作；又仿佛回到了"三下乡"的那个晚上，在洁白的月光下，身体与灵魂融汇在舞蹈中……

我将近有一年的时间没有去练舞蹈了，但它一直影响着我：它让我学会观赏舞蹈，让我迷恋上京剧，让我对民族传统服饰充满好奇，也让我懂得为人处事的道理。唉！写下这些文字时，我又看见那潇洒少年，白袍长靴，策马奔腾的背影。我不知何时再能与他相见！

▲杨洋在康乐园内留影

成　　长

邹枫
2017 级 本科 物理学院

对大多数的人来说，大学是以前从未遇到过的一个转折点。在刚迈入大学的时候，多的都是一些懵懂，进入一个全新的城市，一个全新的学习氛围，可以说，第一步没走好，以后的 4 年真的很难度过。

许多新生都很关注的一件事，就是参加社团，这也是大家认为的大学与高中的不同点。大一、大二时，可能会把社团当成自己的归宿，而我，就是把舞蹈团当成了自己的归宿。以前，我是从来没有想过我会去跳舞这件事，但是在新生阶段被武老师的话给吸引了，于是才来到了舞蹈团。起初我对舞蹈一窍不通，甚至觉得继续参加社团活动是浪费时间，根本无法获得什么。但是那种归宿感让我继续待了下去，几乎花了 2 年时间我才开始迈入舞蹈这个领域，才真正找到了跳舞的灵感，才感受到了舞蹈的魅力，并逐渐开始一些群体演出。后来我被舞剧《孔子》所吸引，开始排练这支独舞。在师兄的指导下，我也算是初步拿下了这个舞蹈，虽然还需更努力地抠取细节，但是学习这个舞蹈的过程，是永远也忘不了的。随着以后逐渐找到自己需要努力的方向，就会变得越来越忙，做事越来越带有目的性，就再也不可能像当初那么拼了。我很庆幸自己有努力拿下这个舞蹈的过程，至少证明了我曾真正喜欢一样东西，曾为它疯狂过。

人这一辈子最宝贵的就是能拥有让自己不后悔并庆幸自己做过的经历。

我想说，大学里面没有哪一个社团能像舞蹈团那样，教会我们这么多。咱们的舞蹈团，并不只是学习舞蹈，更多的是学习做人，学习为人的作风、处事的风格。不是人人都能成为一名舞蹈家，但是舞蹈带给我们的却不仅仅只是舞蹈本身。如果一个社团让学生们充实，但却没有带给他们别的精神上的提高，那么这段参加社团的经历仅仅只是为了打发时间，对我们的发展几乎没有意义。

很庆幸我加入了舞蹈团，也很庆幸我一直坚持了下去。当初迈入大学的青涩、懵懂、无知而又不善于与陌生人打交道的我，现在已经完全变样了，不再像以前一样幼稚、无知，而是变得逐渐成熟，不会再为一点小事而烦恼。

我们日常在一起训练，一起参加演出，在此基础上锻造的友谊也是大学生活里必不可少的一部分。所谓朋友，并不单纯是说话说得多，整天形影不离。没有共同经历过一些事的友谊是无法长久维持的。而我们舞蹈团里的成员同处一间课室，同听一首音乐，同跳一场舞蹈，呼吸同一片空气，一起呐喊，一起流汗，一起拼搏，

有过彼此共同的经历,才是维系我们友谊的纽带。

在最后一场舞蹈表演之时,大家都知道这是大家最后一次在一起跳舞了,表演的效果也是日常排练之最,都把自己最真实的情感表露了出来,就仿佛是以后大家再难相见,这样的舞蹈演出才有内涵。

最后我想说的是,多去经历一些事吧。我们已经习惯了日常平静的生活,对真正的社会其实完全不了解。社会不是校园,在学校里面,不管是多么陌生的两个人,都会有同处一个学校这个关系纽带存在。学校里面人人都礼貌有加,但是社会可是完全不一样,没有人会去为你考虑,别人对你礼貌是修养,对你冷漠是本分。进入大学也就是要开始迈入社会了,不能再一味地以自己为中心了,要学会观察身边人的细节变化,提高自己的情商。

成熟不是时间带来的,是挫折带来的,经历的风雨越多,最终内心也会坚如磐石。

▲《纸扇书生》（左三为邹枫）

乡　　思

沈韦成（中国台湾）
2017 级 本科 岭南学院

"每一个不曾起舞的日子，都将是对生命的一种辜负。"

我阔别生活了 18 年的家乡，只身来到岭南求学，心里怀揣着美好的愿景，脑中描绘着绮丽的蓝图。然而思乡所挟带的孤独感正一步一步地侵蚀着我，这份孤独愈发猖狂，甚至压得我有些喘不上气。那天，我们正在排练《西班牙之火》的时候，武爹出现了，他个子不高、眼睛不大，却气场十足，灰棕色头顶带有几根银丝，合身的西服搭配着漆亮的低帮皮靴。站在武爹身旁的是 2014 级的逵哥，那天要给我们展示张傲月的作品《老爸》。随着音乐一起，我内心那份躁动的孤独感好似找到了宣泄的出口。

"老爸，记得当时我离开家，你目送没说什么话。"

"老爸，我现在好想抱你一下，紧紧地抱一下。"

"我在牵挂，你也在牵挂。"

"你慢慢老，我渐渐长大，是你让我别想家。"我长大的同时，父母也正在逝去年华，只愿我成长的速度能够超越父母老去的速度。

尽管音乐已经结束了，但我的泪水似乎没有要停止之意，或许是因为第一次离家，或许是对于环境的不适应，或许是太想念家以及家里亲爱的人。原本的我只觉得这辈子跟艺术毫无瓜葛，感受不到美的来由，却恰恰是这段仅有三分钟的舞蹈，让我与舞蹈团，与舞蹈艺术结下了不解之缘。

▲沈韦成个人照

舞蹈团为什么是我第二个家呢？我学习碰壁的时候，是团里的师兄们帮我辅导，任何复杂的难题总是有问必答。身边的同学一个个找到实习而我还苦无落脚之处时，也是他们帮我内推，并且教会了我很多在职场上实用的道理；我遇到人生困难的时候，还是他们不求回报地陪伴着我，开导我这个爱钻牛角尖的人。与其说是师兄，不如说更像是我的亲哥，是我在大学生涯中不可多得的珍宝。2020年新冠肺炎疫情席卷全球，使大家的规划都乱了套。当我在家里的时候，我也思念起了舞蹈团这个家，犹如我大一思乡那般。遗憾的是没能与这帮让我为之骄傲的师兄师姐珍重告别，错过了跟身着学士服的他们留下本科阶段最后的合影机会。但时间一直走，没有尽头，只有路口，咱们肯定能在下一个路口再见。

人啊，一辈子都与家分离不开。我离开了长大的家，有幸在康乐园中，成为舞蹈团这个大家庭的一分子。大一时，武爹就告诫我们："在舞蹈团学跳舞，学做人。"四年光阴里头，武爹不仅扮演舞蹈老师的身份，还教导我们为人处世的道理，他是舞蹈团这帮人最坚实的后盾，帮我们解决各种困难。我曾经问武爹在西区明明有舒适的家，为何要住在熊德龙的小小一方舞蹈室里，武爹应道："我这里刚好是宿舍楼的中心，万一学生有事情，就可以直接到这来，你看看你都来多少次了。"

感谢武爹，感谢舞蹈团，感谢在这遇见的每一个你们。因为我自爱，所以遇见了美好的你们，因为你们爱我，所以我遇见更好的自己。你们给予我这一份归属感跟一个充满温度的家。当我消极的时候，你们愿意拉我一把，给我力量去完成当时的美好愿景和蓝图，保有纯真以及挥洒汗水的拼劲去面对这个世界所带来的不如意。我爱你们。

▲ 红梅赞

坚　　守

张润恺
2017 级 本科 地理科学与规划学院

"这小子条件这么差，乐感糟糕，动作也不协调，身材还不行，怎么看都是来舞蹈团尝尝鲜吧，过不了多久就会自己放弃不来了。"

说这话的正是武昌林老师。可让他没想到的是，这个刚入中山大学的臭小子不仅留下来了，还成了一个让他非常佩服的人，哪怕这个臭小子在舞蹈团的舞台上，最高的且唯一的成就，只是《黄河》背景里的一尊雕塑。而 2021 年即将毕业，在他嘴里，这个臭小子成了舞蹈团最硬的钉子。

事实上我也是在大二时，武老师把我拎出来当着整个团的面，向师兄师姐、师弟师妹们介绍我的时候，才知道他曾经对我有如此的"碎碎念"，更没想到，他给我的评价会如此之高。我这个曾经被他看扁的臭小子，打动他的只有两个字：坚守。

我因为武老师在地理科学与规划学院精彩的招新宣讲而接触舞蹈团，更被武老师所教授的让人眼花缭乱的舞蹈所吸引，期待着未来有机会成为舞台上，在灯光和布景衬托下闪闪发光的演员。基于此，我开始了持续几年的坚守。每一次夜晚训练都不缺席，哪怕因此被迫晚睡；每一个周末的舞蹈大课都来参与，哪怕失去周末的自由时间；每一次集体合排都在现场，哪怕蹲三个小时的墙角；每一场演出都会出现，即使是个递水的后台员工。

坚守的过程自然是艰难的。我跟着舞蹈团学习了《西班牙之火》《奔腾》《黄河》《蓝天的畅想》《纸扇书生》《戈壁沙丘》等一系列优秀的作品，熟稔每一个我学过的动作，甚至能在带着师弟们时跳得得心应手。但可惜的是，几乎每一次演员遴选里，我总是如篮球场上的最佳第六人一般，被排除在大名单外。看着入选的朋友们在舞台上演出，我心里痒痒的，继续跟着大伙学下一个准备演出的作品，努力争取着上台的机会。

坚守的过程也是甜蜜的。长久的坚持总有回报。在大一的暑假去"三下乡"的演出中，我因坚持训练成为最后一个入选《西班牙之火》的演员，并因此拿到了宝贵的演出机会。在准备"我和我的祖国"专场演出中，我被武老师点中，塑造了《黄河》舞台上的一个人物雕塑。我更在 2019 年舞蹈团的招新活动中，替补上阵，演出了最后一次《纸扇书生》。

坚守更让我珍惜在舞蹈团的每一刻，让我更加渴望为之贡献我的每一份力量。"我和我的祖国"专场演出里，舞台上的我是一个龙套演员，幕后的我同时是舞台

LED 视频制作组的一员。即使是没有我的演出时，我也作为后台工作人员看着好兄弟们在舞台上闪闪发光。因我在团里的坚守，我找到了一帮一起笑、一起哭、一起舞的好朋友。人生之幸，莫过如此。

也许我在舞蹈团里唯一的遗憾，就是没吃到武老师亲手做的红烧肉。为了这个夙愿，我愿一直坚守。

▲舞蹈团在熊德龙一楼大厅训练（前排右一为张润恺）

长 鼓 声 声

林佳蓉（朝鲜族）
2017 级 本科 社会学与人类学学院

　　回忆往事时常能给人带来慰藉。不论何时，不论何地，在艰难的、迷茫的日子里，每当想起它，就像翻开一本尘封的日记，看见细密的字迹，那些被小心翼翼记录下来的，还带着温度的小情绪，总能给人无穷的况味和涌出心底的温暖。

　　我时常想，我最难忘的回忆是什么呢？

　　或许不只是现在，即使多年以后，能让我毫不犹豫给出的答案，依然是那段在舞蹈团的时光。

　　我是一名朝鲜族学生，在18岁那年离开延吉，怀揣着忐忑的心情来到广州求学。面对陌生的环境和文化，我无所适从。也就是在那时，我加入了舞蹈团。那儿不光是我大学生涯的起点，也是给我带来快乐和信心的地方。

▲林佳蓉个人照

▲林佳蓉在日本大阪城天守阁前留影

我仍然记得4年前的那天，武老师对着一群初入象牙塔的新生们满怀激情的演讲。来自各个院系的前辈们表演了精彩的舞蹈，让我一度有了他们是舞蹈专业生的错觉。不禁回想起自己年幼时，在延吉跟着老师学习传统的朝鲜族舞蹈的日子。幼时的我，背着重重的长鼓，日复一日地训练，也曾登上过舞台，收获过掌声和欢呼。但后来，我却因为繁重的学业而渐渐荒废了舞蹈。此时，再看到前辈们充满活力和激情的舞蹈，我感觉我的身体在颤抖，我的血液在升温，我心底响起了一声呐喊：我要重拾舞蹈，重返舞台！

当这颗种子种下时，便一定会生根发芽。我从加入舞蹈团的第一天，便开始努力训练，努力向身边优秀的同学看齐。那段时间，我仿佛对舞蹈着了魔。从舞蹈室出来，脑子里仍然在不停地回放舞蹈动作，洗澡的时候，睡觉的时候都会忍不住去想动作。我惊讶地发现，我从来没有像现在这样去努力地学习一样东西。渐渐地，我开始收获来自老师和前辈们的鼓励和称赞，让我对自己的舞蹈更有信心。在舞蹈团挥洒汗水的日子里，我也结识了许多朋友。这些都让我在广州这个陌生的城市感受到了温暖和爱。

我是一个恋家的人，直到现在也时常会怀念家乡的美食，长白山的美景和温泉。来广州求学之后，我便有了舞蹈团这第二个家，一个让我有安全感和归属感的地方。

我很幸运，在我入团的时候，刚好是舞蹈团的鼎盛时期。我在大一的时候就有机会上台，和前辈们一起跳舞，享受舞台。后来感谢老师的赏识，再加上自己的努力，我又很幸运地获得了很多机会上台表演。渐渐地，我开始有了责任感和使命感。我希望用自己的行动为舞蹈团的师弟师妹们树立榜样，希望能把舞蹈团的精神一直传承下去，贡献自己的力量。

每年圣诞节，所有舞蹈团的校友们都会回来为老师庆生，场面十分壮观。看到

这样一个具有凝聚力的团体，我想，自己是何其幸运，能成为这个大家庭的一分子。也很感恩自己一开始在众多社团中选中了舞蹈团这样优秀的组织，遇到了这么多可爱的人，他们愿意接纳我，并帮助我一步一步地成长。

 时间过得飞快，转眼我已经在舞蹈团待了4年。站在校门口，真正踏入下一段人生之前，回味这四年来的收获和舞蹈团的挚友们那份情感，从不因距离而遥远，也从不因时间而淡忘，反而历久弥新。这是我在大学期间最最珍贵，最最美好的回忆。在遥远的未来，生活也许会很忙碌，很艰辛，我希望永远不会忘记舞蹈团最纯真的笑声和朴实的情感，并将它们永远封存在我的内心最柔软、最珍贵的地方。

▲林佳蓉舞台剧照

哪里有光，哪里便是舞台

赵天羽
2017 级 本科 外国语学院

2017 年，第一次踏进熊德龙排练大厅的我，应该怎么样都不会猜到，我将成为那一年舞蹈团里最特立独行又最叛逆的那一个。

军训完的男生女生都是黑黢黢的，乌泱乌泱挤在大厅里。老武拉着师兄们站在前面笑眯眯地看着，为大家排央视校园马拉松的群舞。舞不难，跟了几遍之后我开始兴致勃勃地在每个动作里加入自己的韵律。老武很快在人群中发现了我，他摇了摇我的肩膀，在我耳边说了一句："乖仔，跳得真不错。" 那一刻，一种莫名的激动情绪在我心中回荡了很久。

从那以后，每次排练我好像都能感受到老武炽热的目光。那种像看自己孩子一般的温柔和期待，成为我每天晚上下课后跑向舞蹈室的动力。

与那些从操场食堂被"骗过来"的师兄们不同，我一直很喜欢跳舞。而那时老武也总爱在师兄面前表扬我，说凭我这条件，认认真真训练四年下来，定会成为一个十分优秀的演员。我当时只是害羞地摆摆手，并没有真正读懂那番话中的无限期许和偏爱，只觉得一周四次甚至五次的排练生活，好累好辛苦。

我现在才知道，这样的期许和偏爱，老武和师兄师姐们竟让我体会了很多次。

我至今无法忘记第一次成为《西班牙之火》领舞时兴奋得满脸通红的样子，而后满心欢喜地跟着傅师兄学领舞的开场动作。我也无法忘记跨年晚会的集训中，老武很放心地把我安排在很多作品中的重要位置。梁銶琚舞台的灯光一照，烦忧便都抛在脑后，

▲ 赵天羽个人照

排练时的汗水也变得值得。

很遗憾的是，我似乎把青春期里的最后一丝叛逆，留给了舞蹈团。

基本功不好却害怕压腿，承诺好要扒的单人作品一拖便是4年，周日的早课时不时睡过头，甚至没有赶上最后一年的专场。

后悔吗？ 后悔。

感激吗？ 一直感激。

仔细回想，之后的大学生活里，我很少再拥有像"三下乡"一样那么快乐且独特的时光了。坐一辆大巴车晃晃悠悠开到清远，在柯木湾村旁的小溪旁端着盒饭和小伙伴打闹，吃完饭后互相化妆，互相抓发型。两天两场晚会，又做主持人又当领舞的我可谓出尽风头。我很享受沉浸在舞台里的感觉，尽管场地简陋，灯光普通。但那种以天地为背景，和村民面对面表演的经历，让我的内心进一步探寻到了舞蹈的真谛。

我之前觉得舞蹈跳的是别人的人生，于是每个作品我都会为自己设想一个要扮演的角色。是《西班牙之火》中热情勾人的贵族，是《纸扇书生》里潇洒飘逸的少年。但有一晚，在排练蒙古族舞组合《草原情思》时，悲壮的马头琴声将我胸中多日的烦闷激荡得烟消云散，跪地的那一声呐喊竟让我有了热泪盈眶的冲动，我才开始懂得，真正的好舞蹈要融入自己的故事和感悟。

幸运的是，即使熊德龙排练厅中的学生换了一批又一批，舞蹈和舞蹈团的一切从未在我的生活中离开。那些热闹、辛苦、感动和甜蜜，都成为我离开校园前的宝贵回忆和走向未来的自信与底气。

舞蹈团和康乐园一起见证了一代代少年的懵懂青春，我不指望能在其中留下多浓墨重彩的一笔，但我永远怀念那个在舞台上闪闪发光的自己。

冬去春来，还有更多海棠花会盛开。

哪里有光，哪里便是舞台。

▲赵天羽在录音棚内录音

舞蹈，不止舞蹈

郭瑞鹏
2017 级 本科 生命科学学院

"生活就像一盒巧克力，你永远不知道下一颗是什么味道。"

在进入大学前，我一定不会想到自己会成为一名舞者。我以为舞蹈是我这辈子都无法企及的艺术，直到我遇到了老武和舞蹈团。

原来舞蹈不仅仅是跳舞，原来舞蹈的世界如此令人着迷，老武传神的演绎、渊博的学识、有趣的故事把我牢牢吸引住。"留下来试试吧"，我对自己说。

作为一个社团，舞蹈团的训练量是非常大的，但每一节课的汗水，都得到了丰厚的回报。"学舞蹈，学做人""用心去跳舞""镜子就是另一个世界，你敢面对镜子，就敢面对一切困难""想跳得好你就多练"……老武把舞蹈融进生活里，把世界放进舞蹈中。就在这熊德龙大厅里，我们跟着老武，雕刻自己的动作，重塑自己的形体，也品味舞蹈的魅力。

因为舞蹈不只是动作，每一支舞都是一段奇妙的旅行。每次排练中，老武都爱跟我们"说戏"，把我们带入舞蹈的世界，在《奔腾》里成为骑着骏马追赶苍鹰的蒙古健儿，在《戈壁沙丘》里成为沙漠中寻找希望的异乡游子，在《东方红》里成为保卫国家的中华儿女，在《纸扇书生》中成为意气风发、衣袂涟涟的纸扇少年……每一段舞蹈都像是一段穿越时空的旅行，每一个动作都带我去品味远方的人生。

而我自己的人生也因为舞蹈而大为不同。初入舞蹈团时，我是一个四肢不协调的门外汉，跟在师兄后面笨拙地学着动作。第一次上台演出，我只是一个龙套，极为简单的动作却也让初登舞台的我紧张不已。2017 级的兄弟们互相鼓励，一起去舞房加练，一起去找师兄学动作，一点一点地进步。后来的舞台，我从边缘走到中间，从中间

▲郭瑞鹏舞台剧照

走到前排。在像家一样温暖的舞蹈团，我找到了自己的归属，也找到了不断变好的自己。从一个门外汉，到敢于尽情舞蹈的舞者，舞蹈团带给我的不只是舞蹈上的精进，更是整个人的蜕变。

这是一个温暖的大家庭，是我在梦里也会想念的家，大家在一起训练，一起演出，一起分享舞台上的光，一起品味舞蹈生活的酸甜苦辣。老武是大家长，一届又一届的学生都是家里的兄弟姐妹。当我第一次看到往届的舞蹈团毕业照时，我感受到了舞蹈团的传承、家的温暖，那一刻我仿佛看到了每个师兄师姐灿烂的舞蹈团生活，也暗暗想着自己也要有这一张毕业照，作为大学生活的纪念。一转眼我也变成了大四的学生，离家求学三年，身在岭南，但我一点也不孤单。

舞蹈，不止舞蹈，在康乐园遇见舞蹈团，是我大学生活最美的意外。

▲不忘初心，牢记使命

舞蹈与成长

萧子镛
2017 级 本科 物理学院

进入大学时，我从没想过自己会和舞蹈有交集。我最初选择加入舞蹈团是因为当时看到师兄们在舞台上跳《燃烧的火焰》，觉得特别帅，自己也想像师兄们那样跳舞。到了后来，舞蹈已经成为我生命的一部分了。曾经一度可惜自己没办法把跳舞当成职业，自己的身体太差，经常因为病痛而无法跳舞。虽然后来发现自己也许并不适合把舞蹈当作职业，但舞蹈已经改变了我的人生。

《山高水长》

大一时，因为形象好，我有幸参与了元旦晚会的舞蹈《山高水长》。《山高水长》算是我接触舞蹈表演的第一个节目。我是一个内向的人，不善于表达情感，尤其是经过高三、高四两年备考的经历，在刚上大学时，我把整个人封闭起来了。我的情感几乎都是内化的，我不善于向外表达自己的情感。当我第一次被要求表演时，我的内心可以想象出抚摸历史的感觉，仿佛中大的历史就在我面前呈现，但我的情感却很难在脸上表现出来。还记得那时候任务来得突然，连续几周周一到周五晚上都要排练，练习表演、练习动作，到最后终于赶得及上台演出。这是我第一次尝试着去表演一个人物，表演一个优秀的毕业生在校园里回望中大的历史。

《燃烧的火焰》

《燃烧的火焰》是我学习的第一个舞蹈剧目，但真正在舞台上表演是在 2018 年暑假的"三下乡"。第一年学习弗拉门戈的时候，因为要上军理课，有一些部分并没有学到，很多动作并不清楚，只会跟着比划，并不清楚具体的细节。还记得那时老师给每个同学安排一个师兄教我们舞蹈，但我不敢去请教师兄。有一次我去舞蹈室看到里面都是人，就不敢练习，也不敢请教师兄，只能在舞蹈室压腿，一直压腿压到觉得待不下去了，然后灰溜溜地跑掉。直到第二年，自己成了师兄，跟着师弟们重新开始学习弗拉门戈，自己对于舞蹈的动作才有更多的了解。自己的肢体和表演经过了一年的磨练，也能够更好地表现这支舞蹈，而不是跳一个简单的框架，脸上并没有多少表演。

《纸扇书生》

《纸扇书生》是我学习时间最长的一支舞蹈,从大一下学期初次接触,一直到大二下学期期末的专场,我一直都在学习这支舞蹈。刚开始学的时候,什么都不知道,只是躲在后面跟着跳。到后来,动作学完了,开始排队形,老师要我们自己发挥设计开头静止、游园时的人物和醉酒时的形象,但脑子空空的我一直都不知道该如何在把具体的人物动作加入舞蹈之中。我所了解的《纸扇书生》是一群古时候的年轻书生,带着一些魏晋时期的风流。大一下以及大二时的我,倒也挺像一个书生的,有那股读书的气,但却难以将读书气融入舞蹈之中。空有一个好形象,却不知道如何用舞蹈表现出来。还记得在专场前最后一次在梁銶琚排练,那次是一个一个叫上台,一个人跳完整支舞蹈。原本想着我应该在靠后的时候才上台表演,结果突然间点到了我,我在台上跳到一半时都还没反应过来,越到后面越是紧张,动作错了,节奏错了,整个人一直在抖。那时我才意识到自己差了许多,以前从没有将自己的舞蹈录下来一点一点地改错,去挑出自己的不足并改正,只是跟着在大家后面训练,这样并不能把舞蹈跳好。

《戈壁沙丘》

《戈壁沙丘》是我达到质变的第一个剧目,也是我大学生涯中在舞台上表演的最后一个舞蹈节目。在《戈壁沙丘》之前的各个节目里,我只是把自己当作一个背景板。虽然每个节目我都很喜欢,也会去学习表演,但总是缺了很多东西。尽管我

▲藏族舞组合训练

在这次的训练中因为考试等因素耽误了一些练习,但两年来的积累让我不再是待在最后一排,而是能够站到前排。在这次排练和演出中,我对于剧目的理解和音乐的把控与之前相比也有所不同。在《戈壁沙丘》之前的舞台演出,我更多的时候是被音乐驱赶着,没能够把自己的情感完全地融入舞蹈之中,没能够把情感完全释放出来。在《戈壁沙丘》中,我头一次感觉到自己能够完完全全地把情感融入音乐之中,尽管动作质感还是差了许多,但我第一次感觉把整个人都融入舞蹈之中,自己的情感不再是一半在心底一半表现出来,而是完完全全地释放出来。

舞蹈如何让我成长呢?我也说不出舞蹈是如何具体地帮助我成长,在哪个方面让我成长了多少。我也说不出在舞蹈团的几年,我到底成长了多少。但我现在,能够欣赏舞蹈这门艺术,能够享受在音乐中舞动自己,时刻渴望着能够随着音乐起舞。当我听到一支触动内心的音乐时,除了享受它,我还想随着音乐起舞,放空自己,什么都不用想,只是在音乐中舞蹈。

除此之外,我还找到了另一个我,一个能够在舞台上表演的我,一个享受舞蹈、在舞蹈中释放自己的我。

▲《戈壁沙丘》剧照

成长与蜕变

曹扬
2017 级 本科 岭南学院

除了课业外，你还想学什么东西？

倘若 4 年前你问我这句话，我的头脑中会浮现许多选择，球类、武术、声乐，甚至街舞也不错。但如果你问我学习舞蹈怎么样，那必然会让我颇为尴尬。一方面，我身体协调度不高；另一方面，我认为舞蹈是女孩子的运动，男人更应当阳刚有血性，因此我从未将舞蹈团考虑在内。

可有时候命运就是这么有趣。学校的"百团大战"与校友会的活动时间刚好冲突，作为 2017 级的负责人，我必须将校友会排在前面，因此无奈错过了所有社团的招新，这让我倍感失落。也是此时，舞蹈团走进了我的视野中。

那年舞蹈团的招新力度很大，舞蹈团的老师甚至到各个学院开讲座宣传，从中我了解到了舞蹈团的辉煌历史，了解到了舞蹈团的趣闻轶事，了解到了舞团人的热血与激情。老师的宣传理念非常有感染力："我们欢迎任何一个喜欢和坚持跳舞的中大人。"那一刻舞蹈团仿佛一束光驱散我心中的阴霾，也坚定了我加入舞团的信念。

舞蹈团的训练强度很大，每周一、三、五的常规训练、周六下午以及周日上午的大课等都非常硬核，必然让你满头大汗、精疲力竭。虽然这让很多尝鲜的人开始退出，但却让我更加热爱这个团体，因为这让我感受到舞团人绝不是一群只为找乐子的纨绔子弟，也不是懒懒散散的"乌合之众"，而是一群真正地为了一个单纯的学好舞蹈的梦想，敢于流血

▲曹扬个人照

流汗、敢于咬牙坚持、敢于努力拼搏的战士，从心底我为加入舞蹈团这样的群体而倍感自豪。

每次课老师都会精心准备，都会手把手地教我们每一个动作。我们第一个系统性学习的舞蹈，也是舞团的入门教学曲目——《西班牙之火》就彻底地征服了我，原来男生舞蹈也可以这么的铿锵有力、潇洒自如！每次旋律响起，你感觉自己根本不是在单纯地跳舞，而是身临其境地去感受异域风情，去演绎一个故事，每一个动作不是毫无目的的出现，而是韵律和舞者情感交融后的自然流露。这种美妙的感觉让我不知疲倦，更让我燃起对舞蹈深深的爱慕。

就如这般，我们通过《西班牙之火》感受了他乡的异国情调，通过《草原情思》体味大草原的广袤无垠和套马汉子的豪迈气魄，通过《奔腾》倾听蒙古族壮士在草原上策马奔腾的得意与回乡后铁汉柔情的倾诉，通过《纸扇书生》感受古代才子们的风流倜傥、洒脱不拘，通过《黄河》抒写老一辈革命家们为国家的独立自主、繁荣富强而前仆后继、英勇献身的感人篇章，等等。这些伟大的作品给我们带来的不仅仅是视觉上的冲击，更陶冶了我们的情操，让我们感受到了舞蹈的力量，感受到了艺术的魅力。

在加入舞蹈团之前，我身边没有人会认为男生可以跳好舞蹈，我也是这么认为的。但是在加入舞蹈团、迈出第一步之后，却发现事情可能并非和你想象的一样。虽然刚学的时候手脚会很不协调，节奏会把控不住，甚至有时候会骂自己蠢，但就凭着热爱、凭着那股不服输的劲，我们坚持学完了许多个曲目。舞团的每个人都有自己拿得出手的作品，甚至让我们直接上台表演也游刃有余。犹记得在中大95周年的校庆舞台上，当我们表演完蒙古族舞蹈《戈壁沙丘》后，从中央电视台来的总导演对我们说：“你们真的是太了不起了，我去过很多高校，从来没有哪个高校的男学生可以把舞跳得这么好，你们真棒！”得到这样一位人物的肯定，虽然表面不露声色，但我的内心激动万分，因为这是对我们这几年来的努力与蜕变的最好肯定。谁曾想舞蹈团这群大一时言谈举止畏畏缩缩，说话走路有气无力的学生，现如今可以在这么大的舞台上去展现自己，去演绎作品，去表达倾诉，像一个真正的男人一样去面对他人，去面对生活，去挑战自我。

舞蹈团是我的归宿，舞蹈是我的财富。

我相信，在我感到无聊烦闷，彷徨无措之时，除了借酒消愁，还可寻一片空地，约三两朋友，用舞蹈挥洒汗水，一抒胸中块垒。

我相信，在我感到孤独寂寞之时，除了独自失落，还可约当年的舞蹈团战友，把酒言欢，闲来沽酒，笑谈曾经的年少轻狂，互嘲当年挨的训、吃的打。

我相信，在我多年后重回母校却不知何处驻足之时，除了黯然神伤，还可到舞蹈室与老师叙旧，重温曾经的苦辣酸甜，聆听老师的谆谆教诲。

阳光灿烂的日子

龚昊
2017 级 本科 化学学院

多年以后，当我再看到那些合照和表情包时，还是会回想起那个燥热的中午初见武老师和初识舞蹈团时的兴奋。在高考过后的那个长得无聊的暑假里，我也曾畅想过关于即将开启的大学生活的一切，努力学习拿奖学金，参加一两个社团，结识一些有趣的灵魂，遇见心仪的女孩谈一场恋爱……但是，我从没想过，一个被稻草与泥土浸润了 18 年的稚气与土气未脱的孩子将会与舞蹈有怎样的邂逅。或许我骨子里流淌着追逐新奇、向往未知，敢于挑战的热血，又或许这几乎是每个大学新生的共性，不管怎样，我成功地被武老师"洗脑"，选择加入中大舞蹈团这一大家庭，并最终坚持了下来。

对于舞蹈团外的人来说，这个历史悠久、底蕴深厚的庞大社团或许是光鲜亮丽的存在，在各类演出中风流尽显。但如人饮水冷暖自知，只有身处其中的人才能体会那份光鲜背后的辛苦，风流背后的坚持，优雅背后的汗水。初入舞蹈团的时候，大一新生的人数估计破百，他们大多是被武老师的宣讲吸引而来，甚至是军训期间

▲龚昊个人照

在操场上直接被他"抓"过来的。除了部分女生和少数男生,基本对舞蹈都是一无所知。毫无悬念,一支经典的、贵族的西班牙舞被我们演绎得千奇百怪,糗态百出。因此,随着动作难度的提升以及各种各样学习、生活方面的原因,很多人陆陆续续地回归了原来的生活轨迹,而一批志同道合的朋友留了下来。当舍友吃着炸鸡、打着游戏的时候,我们仍在舞蹈室训练到如醉如痴;当康乐园的晨雾还未散去时,我们的衣襟却已经被汗水打湿;当城市的灯火都已阑珊时,而我们仍在校园的大道上重复着新学的动作与姿势……

虽然不是每一颗种子都会成长为参天巨树,但耕耘过后的那一簇绿芽足以让人欣喜若狂。我们度过的那些早出晚归的时日,目睹过的凌晨2点的中大,遭遇过的风吹雨淋日晒,最后都喷薄于每一次演出观众的掌声和喝彩中、绽放于台上台下由衷的笑容里,更烙刻在了舞团每一个人的心上,成了不可磨灭的印记。这种不可言喻的感觉曾是我一直找寻却久而不得的,恰如童年时对拥有一间玩具屋的幻想,以往生活没有给过我的,最终在舞蹈团找到了。

当然,在舞蹈团除了训练的艰辛与演出时的满足,我更多感到的是一种家的温馨。正如舞蹈团一以贯之的宗旨——"学舞蹈,学做人",在这里我体会到了在其他社团从未有过的纯粹与如沐春风的关怀。不管是师兄们对新生的耐心指导和包容提携,还是师弟师妹们的谦逊与尊敬,更不用提武老师的红烧肉、火锅、美酒,都让我们沉浸于一个和谐大家庭的氛围中。我们在舞台上互相提醒、互相帮助,演出结束后便在路边摊互诉衷肠,甚至涕泗横流;我们既在平时督促学习,共同进步,又在新年的钟声里高喊新年愿望,互致新年祝福;我们见过彼此的"笨拙"的动作、崩坏的表情,但也对每一个人每一次精彩的表演不吝赞美与鼓舞。2年之后,当时加入其他社团的同学已联系渐疏,但我知道,那些一起哭过、笑过、累过的时光,那些不绝于耳的"彩虹屁",那些吃过的肉,喝过的酒,唱过的歌,已经扎根在我们的脑海里,即使经过时间的淘洗,也只会去冗存精,更显得弥足珍贵。同样,这也是我们青春里阳光灿烂的日子,一个关于学习、训练,共同成长、共同做梦与逐梦的故事。

我来中大已3年有余,一直以来在学业、科研、竞赛上无所建树,多次萌生年华空度之感。幸运的是,当我每次踏入练习室挥汗如雨时,每次对视舞蹈团同伴们炽热的目光时,每次演出赢得满堂彩时,又觉得自己在中大的存在还有些意义。更重要的是,当我背上行囊离开中大的那天,虽然是康乐园的匆匆过客,但至少给这个校园留下了值得收藏的美好记忆。回顾我的大学生活,我既感谢武老师将我们这群舞蹈艺术的门外汉引进了大门,又有感于当今大学艺术教育的严重匮乏。如果没有来到中大,没有加入舞蹈团,此刻的我也如大多数同学一样,身处艺术的荒漠之中。正如武老师所说的,"(大学生)比文盲更可怕的是对艺术的一无所知,对美丑的无法辨别"。以后的社会,综合素质的竞争将成为关键,而艺术素养又是其中除知识技能外的决定性因素。因此,高校的美育、德育也应该与时俱进地加大实行

力度，真正培养德才兼备、全面发展的新时代人才。

我不是一个擅长肢体语言的人，每一个舞蹈对我来说都像是一座座山，一道道坎，但我也如夸父追日般在这条险阻重重的道路上不懈地奔跑着。每学会一个舞蹈过后的满足与自信不是暂时的，它将会成为我日后漫漫长路上遇高山则攀爬之，遇荆棘则跨越之的勇气来源与精神动力。演出的舞台终究是有限的，而人生的舞台却是无比宽广的，当舞蹈团的小伙伴们踏足社会后，他们终将会在金融中心、大学讲台、商业大厦等崭新的舞台上继续闪耀着。因为他们从舞蹈团学到的不仅仅是许多人不具备的基本艺术素养，更是对品质的锤炼、对事业的热爱、对梦想的执着。相信我吧，明天的我们将再着华服，在灿烂的阳光下翩翩起舞。

舞蹈团不会老，我们心中的熊熊烈火更不会熄！

▲中山大学95周年校庆演出

奇　　遇

梁钰盈（LUONG NGOC OANH）（越南留学生）
本科毕业于越南胡志明市国家大学
2017 级 硕士 中国语言文学系

　　你们相信缘分的奇遇吗？就是在某一天遇到某个人，从此改变你的人生的那种奇遇。我信，因为，我遇到了，而我的"某个人"就是中大，更具体一点，"他"就是中山大学舞蹈团。

　　我是一个土生土长的越南胡志明市的华裔姑娘。虽说是华裔，但直到上大学以后我才开始学汉语。我并不是从小就喜欢舞蹈的人，以前也不会跳舞，跟中国舞蹈第一次接触便是在大学的第二年。当时为了给系里的"东方文化节"做准备，我们天天下课后都要跟着师兄师姐们练舞。那个时候，跳舞在大家眼里简直是在受苦，但不知为何我却乐在其中。虽然我对舞蹈的热情未曾递减，可是我还是觉得有点压力。原来在舞台上看似很轻松飘逸的舞者，都要经过很艰难的锻炼，可以说，是表面越轻松、背后越辛酸啊。不过，久而久之，我却习惯了种种训练，觉得每天去练舞会都给我带来一种很满足的感觉。

　　我的大学时光，因为有了"舞蹈"这位伴侣而变得更有趣。舞蹈还让我从一个腼腆含羞的女孩成为一个敢在舞台上跳独舞参加比赛的选手。在本科三年级的时候，我参加了第十五届"汉语桥"世界大学生中文比赛越南胡志明市赛区并在第三轮比赛以中国傣族舞蹈《月亮》荣获第二名，赢得赴华参加夏令营的机会。

　　本科毕业后，我申请了中国政府奖学金，想到中山大学攻读硕士学位。曾经有人问我，为什么选择了中大而不是其他学校

▲梁钰盈个人照（1）

呢？说起来，我总觉得自己与中大的缘分匪浅。我本科的老师在讲课的时候无意中偶尔会提到中大，后来与老师深聊才得知老师曾经在中大读了十年书，从本科到博士，而每次提及母校中大，他都会面露自豪地给我们讲上学时候的趣事儿。久而久之，我也被感染了，因此在申请奖学金的时候毫不犹豫地选了中山大学。

我还记得临赴华时，老师曾经嘱咐我到了中大之后一定要找到并且参加中大舞蹈团，他说我会在舞蹈团里学到很多东西，老师的嘱托我铭记于心。2017年秋天，我一人来到人生地不熟的广州，开始了我在中大的时光。我每天的生活除了上课就是看书、搜集材料、预习课文，日复一日。而老师的嘱咐，我一天都没有忘记，但是对于一个外国新生来说，中大舞蹈团真的不好找。本以为自己会平淡地度过时光，但缘分就是那么奇妙。一次偶然陪朋友到梁銶琚堂为"魅力广东"活动做准备，我竟然看到了舞蹈团的师生们正在排练《山高水长》，动听的音乐、优美的舞蹈以及整个震撼而感人的场面，我永生难忘。就在那一刻，充满兴奋与激动的我向带团老师申请了入团。

初入团时，作为团里唯一的留学生，我其实很担心会不会因为自己是"外来的"而不能融入舞蹈团中。然而，这里的老师们和同学们都非常友爱、非常亲切和温暖。在老师们的指导以及同学们的帮助下，我从一个对舞蹈有关的词汇一无所知的门外汉渐渐变成了可以跟大家一起训练、一起参加舞蹈团2019年专场的一位成员。在这里，我看到了大家对舞蹈的爱、付出的努力以及热爱自己母校和祖国的心，站在一个留学生的角度，这份诚挚的感情真的打动了我，也感染了我。作为中大学子，作为中大舞蹈团成员，我为此感到很庆幸，也很感激。

▲梁钰盈个人照（2）

那个时候，每天上课虽然都很辛苦，但一想到下课后可以去舞蹈室跟小伙伴们一起训练，我就变得精神多了。我记得老师常说："看你以怎样的态度跳舞，就知道你以怎样的态度做人。"老师的话提醒了我：做事一定要坚持到底、不能轻易放弃，对待事情态度要认真、不得马虎。在舞蹈团训练的日子里，我明白了一个道理：学跳舞除了可以锻炼身体，还可以磨炼自己的性格。舞蹈让我逐渐学会坚持、忍耐、吃得了苦、经得起磨炼。"台上一分钟，台下十年功"，舞蹈如此，生活亦如是。

不仅如此，我对中华文化非常感兴趣。中国是世界上最古老的文明发源地之一，其文化以5000年的历史博大精深，其产物为世人所仰慕。无论是文学、绘画还是书法等，每一方面都有其出色成就。舞蹈乃是中华文化的瑰宝之一，它伴随着中国这片古老土地上的种种故事和源远深厚的人文精神。学会了中国舞蹈，不管是中国古典舞还是民族舞，若想更深入地了解中国文化，舞蹈是一个非常好的渠道。

可以说，我在中大的生活因为有了舞蹈团这个大家庭而变得更加精彩。来到中大，遇见舞蹈团，是我人生中一段美丽的邂逅。正如《山高水长》中的歌词："你是一个动人的故事讲了许多年"，就让我们这些学子为中大把如此美好的故事继续讲下去吧。

▲青春之舞

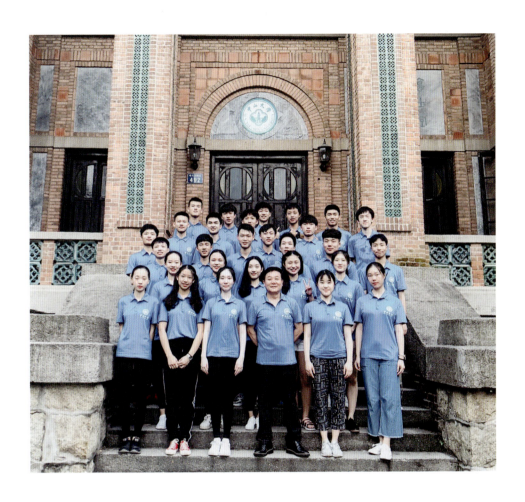

2018 级

炽　　热

于晓波
2018 级 本科 生命科学学院

"学舞蹈，学做人"，我想以这句话作为这段经历的开头，学过的舞蹈动作或许会随岁月的流逝而生疏，但在舞蹈团所收获的成长与感悟总是温故而知新。

坐在桌前，提笔却不知从何讲起；回望过去，很多故事却始终欲言又止。眼前朦胧的画面中浮现出一张舞台的照片，它瞬间将我拉回到在梁銶琚堂排练的日日夜夜。那天零点过后，于昏暗中窝在座位上的困意隔空席卷而来，我眯起眼睛。舞鞋跃起，台上咚咚声；轻触、划过，木板看似光滑却又带着阻力；空荡的舞台只有一束光追一位舞者，这是关于舞台的印象。忽而耳边热闹起来，阖目再看，红妆已定；演出前，后台熙熙攘攘，大家深情专注，听着那略带沙哑的声音，是老师在示范关键动作，他在给我们加油打气，嗯，他爱我们，我们也爱他，这是家；再一转眼，红妆如火焰蔓延整个舞台，没错，热。不仅仅是火，还有后台转场奔跑时耳边的风声，聚光灯下凌空跃起时挣脱地心引力的舒畅，演出结束时那一刻的心跳、笑容与喘息……终于，在一片掌声中，关于梁銶琚堂的一切，关于舞台的一切，关于舞蹈团的一切，都成为过往。

▲于晓波个人照

我是来自《西班牙之火》的舞者,我想我的蜕变,终究是在课本上无法得到的。我时常思考,什么是生活?我该如何生活?我想怀着一种火热之情,那是认定目标时舞者转身坚定热切的眼神,是前行时舞者奔跑向前冲始终势如破竹的姿态,是时刻挂在嘴边自信灿烂的笑容。没错,一定要讲,这样的笑容是我这几年来最大的收获。

▲于晓波在中山大学国旗队担任旗手

不　　忘

弓宸岩
2018 级 本科 国际金融学院

　　回忆过往可能是一种本能，是人在记忆中将美好的瞬间停止，追寻再回味直到又淡忘的过程。初入中大，我怀着对舞台的憧憬与将自身爱好继续发展并有所成就的理想，不断汲取着学校中点滴的艺术气息。记得那是第一次观看完《中山情》的晚上，武老师召集全院的新生在地环大楼开展了舞蹈团的宣讲会。会上，武老师讲述着他与舞蹈艺术结缘往事的同时，也讲述着他与中大舞蹈团的故事。武老师的眼神时而笃定，时而温和，眉眼中透着对舞蹈艺术的热爱与对中大舞蹈团如家般的情怀与感动。我第一次意识到，艺术是扎根于内心深处的优雅，是内心深处所迸发的真挚、善良、激情与感动。

　　怀着对艺术的一点小小的期盼与从武老师身上所汲取的精神力量，我在那年的"百团大战"中加入了中山大学巴扬琴乐团。巴扬琴乐团是由武老师与刘老师为宣传手风琴与巴扬琴艺术而专门创建的艺术组织。在乐团期间，我不断受到师兄师姐的悉心指点，从每周一次的公益课程，到定期的音乐会；从每一次选曲、单独练习，到乐团合排、团建，乐团中的点点滴滴都让我感受到如家的温暖。其间，武老师也不断在舞蹈团和巴扬琴乐团间奔波，给予我们鼓励和艺术上的教诲。犹记得武老师在一次排练中所讲："艺术是一场跨越时空的对话。艺术不是技巧，而是艺术家体验了的情感的传达，只有用心体会每一个音符背后创作者深邃的思想与情感，才能真正演绎好这部作品。"如今这句话仍旧保存在我谱集的第一页，我时常警醒自己对于艺术的反思，以及对于生活中点滴美好的

▲弓宸岩在中山大学"三下乡"社会实践活动中演奏巴扬琴

回应。

 2018年暑假，受武老师的邀请，我参加了学校组织的"三下乡"活动。我们一同来到粤北的柯木湾村进行公益演出。出发前，武老师亲自监督每个节目的排练情况，纵使是最细小的动作细节与音符也不曾放过，力图将每个节目都打磨到能力范围内的最佳状态。到达柯木湾村后，武老师亲力亲为，和我们一起参与场地布置与演出前的彩排。7月的广东，流金铄石，骄阳似火，但武老师仍旧忍受着湿透的衣服，拖着被岁月束缚的双腿和我们共同忙碌。在演出前彩排时，武老师异常严格，认真对待每一个细节，但我们也都知道，武老师的高标准、严要求是对我们意志与信心的磨炼与打磨，每个人都精神抖擞，成功完成了后面2天的公益演出。

 我在乐团这两年，从普通团员至团长再到普通团员，一路成长都需要感谢师兄师姐与武老师的指点与教诲。虽然学业日益繁忙，但是曾经严苛的训练与团队和谐融洽的氛围让自己始终保持对艺术的热爱与对美好生活的希冀。或许正如罗曼·罗兰所言："艺术的伟大意义，基本上在于它能显示人的真正感情、内心生活的奥秘和热情的世界。"热爱这种发自内心的真挚与热忱，也是我必将倾尽终身所追寻的美好。

 感谢巴扬琴乐团与舞蹈团。

 感谢曾经美好的时光。

▲ 演出中

永不消逝的爱与力量

王时彩
2018 级 本科 旅游学院

对舞蹈的热爱就像夕阳，无限美好，虽然会落下，但永远会升起。

——题记

"大家好！我是王时彩，是跳舞的时候觉得世界都是彩色的时彩，是希望与大家在舞团一起时刻精彩的时彩。"这是 2019 年与舞蹈团的初遇，也是我高考后重拾舞蹈爱好的新开始，更是一切与舞蹈团爱与成长的故事的缘起。

一、多活动、多比赛：探索更大的世界

在进入舞团之前，虽然我学习中国舞已经 10 年有余，但是过去的学习更多的是学习考级教材而少有参赛，我倍感遗憾。加入中山大学舞蹈团珠海校区分团后，作为中山大学艺术团的一部分，这里集合珠海校区优秀的舞蹈艺术特长生、舞蹈爱好者，拥有着迎新舞会、送旧舞会等社团传统活动，更有着参加校内各院系迎新晚会、跨年晚会与市级大学生舞蹈竞赛的机会。

良好的平台、丰富的资源、优秀的舞蹈团伙伴们使我受益颇多：从经典永流传的《西班牙之火》到《花儿为什么这样红》，再到珠海大学生艺术节的《银塑》与舞团单双三剧目中的《飞天》与《清平乐》……木心曾说："生活的最好状态是冷冷清清的风风火火。"在丰富的演出与比赛中，我们已经视舞蹈教室排练为常态，在舞蹈团风风火火的舞台演绎之下，是被地板悄然磨损的舞鞋和被汗水无声浸润的衣衫。

舞蹈团让我看到了更大的舞台，更让我透过舞蹈团成员努力的身影看到了舞蹈的最本真的魅力。与考级无关，与获奖无关，日复一日的排练，那是对舞蹈最纯粹的坚持。

二、高标准、严要求：领悟更高的境界

在舞蹈团的日子里，最让我印象深刻的是指导老师、师兄师姐与身边每一个舞蹈团成员出于对舞蹈的热爱、出于对作品的负责而对自己的高标准、严要求。

在训练的间隙，我总能看到有伙伴在反复练习自己不熟练的部分，能看到有伙伴在把杆上在练腰压腿，能看到有伙伴拿出垫子练习技巧……反观我大学以前的习舞，大多数伙伴多是因为父母的要求而去舞蹈班，在课间，大家都会不约而同地坐下玩手机。在舞蹈团，精益求精是人人所求，中山大学追求卓越的精神贯穿在我们的训练中，体现在我们的作品里。每一支舞蹈都在不断的打磨中一点点地成型，这从我们参加珠海大学生艺术节的获奖作品——《银塑》的情感表现与动作整齐便可见一斑。

从前跳一支舞可能是为了自己；而在舞蹈团中，每一支校级演出舞蹈都代表着舞蹈团，在市际比赛中更代表着学校，集体荣誉感让我们更加珍视每一次舞台。我仍记得那些为了迎新晚会的节目《花儿为什么那样红》，在舞房听有经验的伙伴教授民族舞范儿的时光；也记得那些为了更好地呈现《清平乐》，多名小伙伴给出的指导与建议；还记得为了提升大家的台风、养成不怯场的心态，师姐与我们一同在广州塔下的广场上的那次舞蹈快闪……舞蹈团团员对每一次舞台的尊重，对每一次表演的珍视的精神深深地打动了我，让我对舞蹈除了有朴素的热忱之外，更多了对舞蹈艺术的更高追求。

中山大学舞蹈团，让我找回对舞蹈最本真的热爱，让我对舞蹈艺术有了更深刻的感悟与追求。或许在未来的日子里，可能会因为学业、工作的压力而一度减少与舞蹈这个老朋友交往的时间，但是舞蹈团给予我的对舞蹈的爱与力量让我相信：它虽然会落下，但永远会升起。感谢中山大学舞蹈团给予我的对舞蹈的永不消逝的爱与力量。

▲王时彩艺术照

一片充满爱与回忆的净土

仇王朕
2018 级 本科 化学学院

时间过得真快，转眼我已经在舞蹈团无忧无虑地跳了 2 年多了。在进舞蹈团之前我已经好久没有痛痛快快地跳过舞了，所以一开始进团的目的就特别纯粹，就是再也不想被外界的声音干扰我做自己。

2 年时间虽短，但是充实。其实，对于我这种话痨，舞蹈团的故事我可以不休不眠给你讲三五天。但总不能把整本书当成日记本似的大肆谈吐，思前想后，总想拿点什么东西作为最有趣最珍贵的东西讲出来，直到现在我才恍然明白，感动不分大小，一切的回忆都是独特的一份珍藏。

说起男孩子跳舞，我觉得绝大多数人是很惊讶甚至于不能接受的，起码在我小时候，我周围大部分人会这样觉得。他们总觉得跳舞是女孩子的事情，男孩子就应该去干些"正经事"。所以自己从小就多了一个与大家格格不入的身份——"那个跳舞的男的"，所以这个爱好在中学之后就被深深地埋在心底。

等上了大学之后，当我听说中山大学舞蹈团时，我的内心充满了激动与忐忑，

▲仇王朕个人照

我害怕一进门是一群女孩子惊讶的眼神与低声的议论——"怎么会有男生啊""是啊是啊怎么会有男生跳舞呢"……但是事实证明，我太天真也太幼稚了。当我第一次走进熊德龙时，我差点以为自己走错了教室。第一感觉是震惊，原来舞蹈团有这么多师兄。缓过神来后，感觉到的是温暖与安慰，这里有这么多志同道合的朋友，我们因为相同的爱好来到这里，不顾一切外界的眼光，只是因为热爱。

在舞蹈团的这2年时间里，是我所热爱的延续；另一方面，我所收获更多的，是友情、是亲情、是悟出为人处世的道理。2年的时间我们经历了专场演出、校庆演出，参演了《笃行》，利用周末与晚上的时间排练，生活紧张而充实；我们从师生变成了最亲密的无话不谈的朋友，大到国家大事、小到鸡毛蒜皮的小事，都是我们的日常话题；我们从不同院系的陌生人变成了情同手足的铁哥们，大家有福同享、有难同当，一起结伴走过春夏秋冬，这里有家的温暖；我们也在这一次次的磨砺中明白，要想站在舞台最闪耀的中心，首先要让自己有勇气站在大家面前，展现自己最出色的一面，其次私下里还要比别人付出更多，克服更多困难。

时光匆匆，新鲜血液带来新的活力，我们不舍分别，未来我们会各奔东西，但始终连结我们的，是"中山大学舞蹈团"这7个字，这是一片充满爱与回忆的净土，这里美好的记忆永不褪色。

▲中山大学95周年校庆晚会上留影（后排左一为仇王朕）

回 味

邓炜熠
2018 级 本科 物理学院

2018 年，我有幸进入风景如画的康乐园学习深造。初来乍到的我，还没熟悉这边的生活，就马上被中山大学舞蹈团吸引住了！

从第一次看到帅气的学长学姐们在舞台上绽放自我起，我就下定决心，总有一天自己也要站在那舞台上，站在聚光灯下释放自己的青春。军训过后，我就立刻加入了舞蹈团。一上来，我们就开始学习舞蹈团的入门舞蹈。虽然名字已经记不太清，但武爹一直挂在嘴边的代称——"西班牙"，倒是一直留存在脑海里。

说实话，学习舞蹈的过程有些枯燥，很多人都没有坚持下去。第一天，100 多人一起聚在熊德龙，不仅武爹和师兄们的指导动作看不清，周围的人太多，还害得我根本施展不开。不过第二天，就只来了六七十个。再过一天，人又少了。到第一个舞蹈学成之际，应该就剩三四十个人了吧。而到现在，我大三了，2017 级和 2018 级加起来，也才 20 来号人吧。好在我一直坚持着，终于等到了第一次登上舞台的机会。那是 2018 学年的校庆，我没有很好的舞蹈功底，也没有那么努力，所以也只能是参加了表演，作为群舞的一员尽情地跳了《西班牙之火》。不过即便如此，那也是我第一次登台表演，足以成为我终生难忘的回忆了。

▲邓炜熠摄于中山大学南校园

很快，我就有了第二次登台演出的机会。那是我们舞蹈团的专场演出，各个校区、各个年级的师兄师姐们齐聚一堂、上台表演，好不热闹。再然后，又是"三下乡"，又是校庆，一次又一次的表演极大地充实了我的大学生活，让我的生活变得更加多姿多彩。现在回想起来，真的感觉那段忙碌的训练时间才是我最最珍贵的回忆。

在舞蹈团里的日子过得很幸福，但天下没有不散的筵席。大三之后，南校园的主力们都去了东校园，武爹也退休了，舞蹈团辉煌的历史就此落下了帷幕。一路走来，2年时光，实在太短。我看到一个又一个曾经在身边一起起舞的同伴离开，我目睹一个又一个师兄师姐毕业离开舞蹈团，现在，甚至都没有老师指导我们继续训练了。从当初舞台上的赏心悦目，到现在社团里的人走茶凉，突如其来的改变实在是令我猝不及防，甚至直到写这篇文章，回味过去的时光之时，我才突然意识到我失去的是多么宝贵的东西。不过人不能总是活在过去，我已经大三了，也应该将目光集中于学业和职业了。旧的不去，新的不来，虽然失去了创造更多宝贵回忆的一个平台，没有了展现自己的一个舞台，但这并不代表将来就是一片烟云雾霭。只要坚定不移地走下去，总能找到另一片属于自己的天地。

希望舞蹈团的辉煌永存，更希望每个人能再开新章，书写更灿烂的辉煌！

▲出发前斗志昂扬

向往的舞

史云鹏
2018 级 本科 物理学院

我不是一个心思细腻的人，加入舞蹈团的初衷，当然是对舞台的向往。台上师兄们飒爽的舞姿，从军训时就印刻在我的脑海中。所以在军训结束后，就像刚来到大学校园一样，我怀着忐忑和期待的心情来到了熊德龙大厅。

作为一个门外汉，其实舞蹈之于我，素来都只是一时兴起的尝试。高中的元旦晚会没抓住机会，但是舞台对我的吸引力却从未衰减，我不甘只当观众，更想在舞台上惹人注目。幸运的是，舞蹈团并没有太多身体素质上的要求，参与了几次训练之后，我就这么"轻易"地加入了舞蹈团。

练习舞蹈，首先自然是对动作的记忆，在这块我颇有些自信，也时常为此有些窃喜。但是随着练习的深入，我对动作的把握却越发不到位，看着周围兄弟们的挥洒自如，心中产生了一丝不自然。武老师常教导我们，舞蹈不是广播体操，需要的是情绪的投入和释放，自身要对角色产生代入感，找到感觉，找到"范儿"才是关键。我看着镜中的自己，思考着什么才是"范儿"……

一遍遍地练习，跟着音乐联排，听着像是辛苦的工作，也确实不轻松。数不清多少次，我拖着疲惫的双腿，走在空无一人的校道上，在黑暗中悄悄转动钥匙打开

▲史云鹏（右二）在话剧《笃行》中饰演车夫

宿舍门，生怕打扰到已入梦乡的舍友。但是每一次的汗流浃背，同样带来了酣畅淋漓的快感。音乐响起的时候，总会情不自禁地舞动起来；当音乐结束，最后一个动作收尾时，环顾四周，大家脸上都露出喜悦又自豪的表情。渐渐熟识的大家，在训练之余有说有笑，这是我在舞蹈团超出舞蹈之外的收获。我们像兄弟姐妹一般，在舞蹈团有了一种归属感，我们一同成长，一同分享喜悦。

　　虽然在练习中，武老师也从来只对我打出不到及格一半的惨烈成绩，但是到了上台演出之前，老师对细节的指导和温和的鼓励，都让我倍感安心。随后，当舞台变暗、踏上舞台摆好动作时，尽管表情淡定，其实我的心脏早就狂跳不已；耳边响起那听过成百上千遍的音乐，内心渐渐归于平静，抬手，舞动，一气呵成。到下台时，有完成演出的兴奋，有离开舞台的感慨，也有对下次演出的渴望。随后的每一次演出，包括"三下乡"、院庆和校庆，都让我不断成长，对舞台也越发熟悉。虽然我从不认为自己不够自信，但从舞台上得到的自信是从别的任何地方都无法替代的。

　　舞蹈团是让我们产生归属感的家，我愿将其比作一座树屋，居于中山大学这株茁壮的大树之上，感谢中大让我们有机会聚集在这辉煌的舞蹈团，让我能骄傲地挺起胸膛对同学朋友们说：我是中大舞蹈团的一员！马上就到母校100周年校庆了，祝母校能永葆青春，我将化为一棵小蒲公英，将您的精神传播到更远的地方。

▲ 不分上下

巧

毕诗雨
2018 级 本科 数学学院

大一那年的夏天，舞蹈团，好巧，我遇见了你。

从小我就是一个不敢表现自己的女孩，刚到大学的时候也是，舞蹈团招生我都不敢去报名，只是在远处安静、羡慕地看着。室友看见了我眼里的渴望，一直鼓励我迈出第一步，可惜我还是犹犹豫豫，开课两周了才去上课，过了几周刚好遇上《西班牙之火》选人，我恰好是最后几个被选上的。此时我有了初步的信心，但是因为我基本功和记性都很差，每次练习我都站在最后一排，动作也没放开，想自己多练一会，但怕自己太突兀而放弃了。直到我上了武老师的课，才变得大胆起来。

第一次武老师亲自指导女班教学的时候，我就被他专业优美的动作和幽默风趣的教学风格吸引。我突然觉得在别人面前展现自己的魅力并不需要不好意思，武老师说舞蹈并不只是动作的标准，更重要的是传达出动作的意思——感情。即使我是个内向的人，但是我还是渴望表达自己内心的情感的，而舞蹈就是我表达情感的一种方式。渐渐地，我从排练的最后一排到了第一排，也很乐意下课后回寝室继续排练，之后就开启了我一次次的演出之旅。武老师，幸好，我遇见了你。

▲毕诗雨个人照

印象最深的是2019年的"我和我的祖国"舞蹈专场演出。第一次站在电视里、剧场里才有的舞台，第一次直播我跳舞，我的心里有点紧张，怕忘动作，怕一切意外……

彩排的时候，我跳《黄河》时跳错脚，被一个学长发现了（之后那个学长给我微信备注就是"黄河跳错脚"），当时很自责，但是那个学长是用开玩笑的语气说的，不仅缓解了气氛，而且之后《黄河》我再也没跳错过。胡学长，好巧，我的错误被你发现了。

对于整个演出，我觉得可以用一个词形容：精巧。大到每一个节目，小到每一个动作，都是经过千百次的练习和纠正。而且老师不仅仅指导动作，还跟我们说戏，说音乐每一段的情景，每一段的感情，让我们对作品有更深的理解，对于我们的舞蹈更是有升华的作用。临上场时老师还让我们放平心态，带感情去尽情地绽放自己就好。结果演出很成功，我一点也不怕了，很享受那个舞台，现在回忆起来还是很不舍，看录像的时候仍感觉意犹未尽……

在舞蹈团，我不仅仅学到了舞蹈技巧，还学会了做人。有时就是需要表现自己，要大胆抓住机会才有未来。"巧"有时不是运气，是靠自己时刻准备来的；"巧"也是精巧，做事要细心用心，做好"事"才能做好"人"。

▲ 雨打芭蕉

桃 花 依 旧

许沛瑄
2018 级 本科 中国语言文学系

有人说，大学是一个美好的时期，你能够碰到陪伴你一生的好友，能够遇见改变你人生观念的老师，能够看到那些曾经在象牙塔中所不能见到的风景。

桃花缓缓盛开，开得美好，开得烂漫，在那里，一直在那里开着。

我曾经以为，大学的社团不过是一个小团体，人和人之间聚集在一起，脸上挂着虚伪的笑容，然后虚与委蛇地互相交往。直到，所有的一切都在那一刻结束，那些光打在身上的时候，才发现，我的心脏跳动得如此之快，如此有力，响得快要盖过耳畔所有的一切。而原因不过只是，一颗向往追求某一样东西的心在喧嚣咆哮着，让我向着未知的方向狂奔。

我是许沛瑄，言午许，精力充沛的沛，瑄是一个王字加一个宣传的宣，来自中国语言文学系汉语言文学专业，籍贯澳门。接触舞蹈团的经历很奇妙，所有的一切都是巧合，却又像是注定的一样。国情班的抽签没有抽中自己，抽中了另一个想去军训的舍友，我顺势接替了她的军训服，毅然接受人生中第一次真实意义上的军训。巧得很，就是在那个沉闷的下午，感到困倦，眼睛要睁不开的时候，武老师来做演讲了。没戴眼镜视力 400 度的我看什么都是模糊的，我坐在第一排打从心底觉得，灯光好闪，闪得都让我产生了错觉，好像那些人自己就会发光一样。

继而，报名参加舞蹈团，一切都不过是巧合和必然。

▲许沛瑄个人照

最令我印象深刻的，大概就属《桃花依旧》了。训练很辛苦，从零基础开始不断锻炼体力、耐力、柔韧力，从头跟着学姐前辈一点一点学动作，那些排练的日日夜夜，回到宿舍，时针总是刚好走过 11 点。学习《桃花依旧》的时候，更是不断地练习，跳到自己想吐，直到动作能够达到自己满意的程度为止。"一定要记住。"那时我心中就这一个想法，记住所有的动作，所有的情感，所有的辛苦，所有的汗水。

舞台上的几分钟过得很快，一眨眼就过去了。台上、台下的紧张一扫而空，舞台上的光很亮，亮得眼睛都要睁不开，甚至亮得连微不可见的泪光都要溢出。台下的一切都看不见，我就像是在燃烧自己的全部，跳着跳着。快乐充斥着我的胸腔，注意呼吸，注意节奏、动作，注意周围的人，余光要看……那些点点滴滴刻入我的身体，我的大脑没办法思考，音乐响起，身体动了。而等我发觉，一切都结束了。我回头看去，下一个舞蹈节目开始了，想哭，单纯地想哭，但不能哭，不能花妆；很累，身体都要疲软下来，但不能休息，不能松懈状态。所有的一切结束得突然，快得让我产生错觉，好像我还是第一天进舞蹈团的时候，期待和激动都化作坚持，我坚持下来了。坚持以后，戏完人散，所以最后一刻，我可以哭了吗？

《桃花依旧》，桃花不知何时还能绽放，起码，那时候的舞台记忆，所有的一切，我都记得。那时候在舞台上的桃花，依旧留存心中，哪怕日后记忆模糊，我也始终会记得那时刻心中的激荡。

▲公开课

很多很多

孙嵩
2018 级 本科 化学学院

在学校，学习的人有很多很多，跳舞的人很少很少。跳舞本不是一件容易的事，但在舞蹈团坚持跳下来却带给我很多很多收获。如果说要我给舞蹈团留下些什么，恐怕写这篇文章就是最后的机会。我的本事是擅长写流水账，但幸好我对舞蹈团的感情很深，所以还是有很多内容写的。

老师说，我们 2018 级是舞蹈团正式招新的最后一届了。刚来中大的时候，光来学舞的男生就有上百人，以至于熊德龙一楼大厅都显得很拥挤了。后来，等到大家排排站都还有很大的空间热身时，我们就第一次登台了。在中大元旦晚会的舞台上，我们跳了一支《西班牙之火》，那已经是大一上学期的事情了。到现在，我们大三了，也算是舞蹈团的元老了。男生女生加起来也只有三四十个人还活跃在舞蹈团，其中大部分人其实都选择在第一场演出前就放弃舞蹈，现在回想起来，一路走来也不算容易。

排练当然是辛苦的，为了一个作品，反反复复地抠动作是常态。我们本身并不

▲孙嵩个人照

是科班出身，因此，很多时候往往要靠表演去弥补技巧的不足。所以后来我们站在校庆、舞蹈团专场演出的舞台上，以及"三下乡"期间农村的舞台上的那些时光，对我们来说是难得的锻炼机会。还记得"三下乡"时，有一次在一个村里面搭的小礼堂的舞台上面表演，现场座无虚席，父老乡亲们或坐或站，都在用行动支持着我们的表演，那一次的观众虽然不会比后来在梁銶琚堂或者新体育馆演出时更多，但是那是第一次有那么多人来看我们。有段时间武老师教我们《红梅赞》，那时我也才发现那些曾经被我们忽视的老一代舞蹈背后也蕴藏着自己的追求，舞蹈团就这样为我们打开了一扇大门。我们当然也都是普通人，只是舞蹈稍微让我们有一些特别，加起来就是特别普通了。

我认为舞蹈团真正地弥补了高校艺术教育上的缺失。原本我以为舞蹈是会一直与我无关的东西，但是当我真正开始学习、接触舞蹈的时候才明白，舞蹈并不是离我们很远的东西。舞蹈是每个人都可以去享受的，当你真正进入这样一个世界时，你才会发现这个世界有多么广阔。人类的情感都是能够共通的，用肢体表达的语言，也同样是一种魅力。我们自小就被教导应该好好学习、专心致志，先把学习成绩提上来再考虑"玩"的东西，因此很多人都对艺术教育知之甚少。而舞蹈团作为能弥补这个空白的存在，是有独特的意义的，即使是我们现在在学业或者工作的压力下，难以享受跳舞的感觉，但我想在若干年之后我依然会保有当时的记忆，舞蹈团真的给我了很多很多。

当年进团时武老师就跟我们说过，进舞团，学舞蹈，学做人。我希望我学到了，但至少我在舞蹈团认识了许许多多优秀的师兄师姐，无论是舞蹈还是处事，都让我长了见识；尤其是逵哥，他已经那么有本事了，舞跳得也那么好了，还是很谦虚，就更别说我了。舞蹈团也是有别于其他社团的，坚持在舞蹈团的每个人，内心或多或少都有一份对舞蹈的爱，我们也相信我们在做对的事情，因此能在大学里学习舞蹈真的是一件值得珍惜的事情。

尼采说，每一个不曾起舞的日子都是对生命的辜负。如果这样说的话，我辜负的日子可就要成年成月地计算，那样可不行，所以就要换一种说法。每一个不曾心怀舞蹈的日子，都是对自己的辜负，以前我没得选，不过以后可就不一样了。话说回来，既然是写对舞蹈团的告别与回忆，有些地方稍微放大、煽情一些，想必大家也是可以理解的吧。世界上的很多东西其实已经过时了，也有很多事对于人来说只是曾经很重要，但我想舞蹈是不会过时的，它也很重要。最后很感谢与大家相处的这段时光。

永不消失的光和热

李湛
2018 级 本科 生命科学学院

如果有人问起，你在大学社团里印象最深刻的一件事情是什么，我一定会这样回答，作为中山大学舞蹈团的一分子，参加了中山大学舞蹈团最后一次专场演出。其实我还想说，是"三下乡"前夕同姐妹们排练《江畔》时的兴奋，那会我们自己编造型、排队形，自己抠动作，自己在网上挑选满意的服装，练一个上午也不觉得累；是为校庆排练《桃花依旧》时的坚持，那时时间紧迫，连着好几天从下午到半夜，大家都泡在舞蹈室里不停地练，没有人缺席，没有人叫苦叫累。除此之外，我还想和每一个人说第一次找到《西班牙之火》动作感觉时的欣喜，说练功压腿时的撕裂疼痛，说有趣的同学们，说武老师对我们的谆谆教诲。

▲《情深谊长》

有数不清的糅杂着笑与汗的回忆，它们像一只只翩然起舞的蝴蝶，扇动翅膀，鳞粉簌簌抖落，铺陈开很多人的音容笑貌，很多事的喜怒悲欢，很多话的意味深长。武老师说，舞蹈团是我们永远的家。舞蹈团带给每个人的归属感都是不言而喻的，但在我心中，它是一团火焰，我们围拢着它，会感到温暖，随之而舞，会心绪飞扬，到最后，它把火种种在了我们心中，即使我们离开了，那一块充溢着激情、感动、温馨的地方会提醒我们，它还在。

记得参加专场演出的那个晚上，我只是参加了《西班牙之火》群舞，首场结束后，急促的心跳却久久未能平息，我们在一旁看师兄师姐们表演单双三、表演群舞，激动得难以自抑，无论是《伞缘》的唯美、《长鼓舞》的热情，还是《纸扇书生》的风流，都让我在拍手称绝之余，也觉得自豪与感动。待到专场结束时，大家欢笑着合影献花，和老师、和父母、和师兄师姐、和一起表演的兄弟姐妹，我从未体会过这样的快乐与满足，这是舞蹈团的最后一个专场，我听说了它的起承，见证了它的转合，这盛大的狂欢是一种圆满，是一种成就，让人觉得它不是一次落幕，而是一次辉煌的绝笔。

我的 2 年时光，一晃而过，舞蹈团的几十年，亦是如此，但即使是这样，舞蹈团为我们发过的光和热，赠予我们的光和热，不会在时间的风沙中消逝，我会永远记得在中山大学舞蹈团的点点滴滴，会因为想到它、说起它时而嘴角含笑，心头温热。

▲《桃花依旧》

所幸，遇见你

杨钧越
2018 级 本科 数学学院

他们的故事开始于一个夏天，一场招新；一位风趣的老师，一群青涩的少年。从那天起，他们有了组织——中山大学舞蹈团。他们一定想不到，加入这个社团，是他们进入大学后做出的最明智的举动。

一、初至

初来舞蹈团，基本没有舞蹈基础的他们，在老师和师兄的教导下艰难地学习着舞蹈团的入门第一课《西班牙之火》。别扭的手势、迅捷的节奏，让这群青年叫苦不迭。偌大的熊德龙一楼大厅里回荡着老师严厉的训斥声——"注意表情，要笑着面对观众！""定住，不要动！""拍掌的时候手臂撑开啊！"

艰苦的训练本应令人厌倦，但是，是什么让这群青年坚持了下来？又是什么时候开始，社团里有了家的感觉呢？可能是听到了训练完后老师不忘叮嘱的"回去的时候出再多汗都给我把外套披上，当心着凉"，抑或是默契的在师兄放起音乐时走到各自熟悉的位置，可能是听师兄和老师谈起舞蹈团光荣历史的时候心中泛起的向往，也可能是从老师常常挂在嘴边的"学跳舞，学做人"中感受到了人生哲理。青年们从生疏到熟识的转变，仅仅用了学习半支舞的时间。他们开始分享起了学习《弗拉门戈》的体会。《弗拉门戈》中段狂风骤雨般的节拍，高傲、热辣的动作抒写着吉普赛人对爱情的追求。学习它的过程，就是对这帮青年气质和自信的磨炼。很难想象，一帮基本没有接触过舞蹈的人，4

▲杨钧越个人照

个月的时间能做到什么程度。他们也不清楚。清楚的只是在老师和师兄的反复鞭策下，他们用这4个月的时间学会并且在"中大力量"的晚会上完成了这场群舞，也成为舞蹈团首批仅入团一个学期便走上舞台完成群舞表演的一届，在中大舞蹈团历史中可谓空前绝后。

二、羁绊

清远"三下乡"，成了开启这群青年更深羁绊的钥匙。《弗拉门戈》《巴郎》《三步一踢》《桃花依旧》，他们用两周的时间，完成了对将要演出项目的细抠。其中蕴藏着多少汗水，不足为外人道也。即将启程时，老师和师兄几句"就当去旅游了""放松点跳""好好地玩一次"便轻松打消了他们对演出不熟练的担忧。演出时，无论面对多恶劣的情况——拥挤的闷热的后台、没有换装间、瓢泼大雨迫使更换演出场地，他们都拿出了要将舞台蹬出个窟窿的气势，狠狠地潇洒了一回。而后，一个无眠夜，几场《狼人杀》，他们便对彼此打开了心扉。共患难后同甘苦，他们真正亲如一家人。这，就是舞蹈团的魅力。

三、待续

他们的故事远没有结束，舞蹈团专场，中大95周年校庆，还有《笃行》演出，这群青年在舞蹈团中经历了从未体会过的绚烂。很荣幸，我也能成为他们之中微不足道的一员，在舞蹈团散发出属于自己的光芒。来到舞蹈团以前，我一直以为舞蹈就是做做动作，摆摆pose。后来才明白，想要真正成为一名舞者，需要的不仅仅是扎实的基本功，更重要的是台上情绪的展现，是对所表演人物灵魂的感悟，并将其以舞蹈的形式传达给观众。

在舞蹈团中度过的2年，就我个人而言，最大的遗憾可能就是我在选拔《戈壁》演员当天睡过头。这段经历使我明白了生命中有些机会可能只会出现一次，错过了就是错过了，没有悔改的机会。人们所能做的，只能是用尽全力，抓住每一个机会。"学跳舞，学做人"绝不是一句空话。在最好的年纪遇到武老师、舞蹈团，是我最大的幸运。

春 之 舞

余咏薇
2018 级 本科 化学学院

舞蹈团于我而言就像是一个温暖的大家庭，我们因为对舞蹈的热爱而欢聚在一起，创造了无数温暖并难忘的回忆。回顾往昔，与舞蹈团一起度过的时光依然闪烁着，那些美好都由我细心珍藏在心里。

不知不觉，我在舞蹈团已经度过了两年。初入舞蹈团时的懵懂，刻苦训练时的压力和汗水，每次演出前的紧张和激动，武老师开会时的谆谆教诲，这些画面都记忆犹新。回顾这两年在舞蹈团学习的作品，有"三下乡"时学习的《江畔》，有舞蹈团专场时排练的《西班牙之火》《桃花依旧》，也有参加校庆时演出的《舞动青春》，还有参演《笃行》时武老师编排的探戈。每一个作品，都有一段美好的回忆。让我印象最深刻的舞蹈作品是《桃花依旧》。学习《桃花依旧》这一舞蹈作品的时候，武老师告诉我们，这是一个把自己亲生儿子送上战场的英雄母亲，这个作品是表现她在回忆与儿子童年的欢乐时光，她在期盼与儿子的久别重逢，她在心痛儿子的壮烈牺牲。武老师说跳舞不仅仅是肢体动作的表现，更是一种感情的表演。他教我们把自己想象成一朵桃花，把自己融入角色，我们的肢体和表情就是展现那位英雄母亲的欢乐、悲伤和绝望。朵朵鲜艳的桃花，就是儿子牺牲时流淌的鲜血的象征。武老师生动形象的比喻、耐心细致的教学，教会我们如何跳舞、如何表演。

"学跳舞，学做人"，这是武老师一直教导我们的话。加入舞蹈团，学跳舞是一种兴趣，更重要的是学会做人。武老师的舞蹈课堂里有书本学不到的知识，那是社会阅历沉淀的智慧，他无私地授予我们。"随风潜入夜，润物细无声"，

▲余咏薇摄于中山大学小礼堂

武老师质朴的语言中藏着的是智慧和关爱,教导我们就像春雨默默地浇灌初出的芽儿一样。"令公桃李满天下,何用堂前更种花",武老师20多年的教学生涯,兢兢业业,硕果累累,我很感谢能遇到武老师这样一位亦师亦友的好老师。

在舞蹈团的这两年,是我大学生活里辉煌灿烂的记忆,它在心里温暖着我,不仅有师生情,还有朋友情。我与舞蹈团的伙伴们一起参加了"三下乡"、舞蹈团专场演出、95周年校庆和话剧《笃行》。一群人从素不相识到互相鼓励、共同进步,一起欢乐地度过了两年的时光。月色朦胧,熊德龙105课室灯火通明,一群热爱舞蹈的人在认真排练,熟悉的"5、6、7、8"贯穿了整个教室。翩翩起舞,舞动的不只是肢体,更是我们的青春。

感谢在我的人生之春,与舞蹈团相遇。那些与舞蹈团一起度过的时光,我会好好珍藏。"以梦为马,不负韶华",将在舞蹈团拾得的珍宝收入行囊,我们再次出发。

▲我们毕业了

如 梦 岁 月

张驰
2018 级 本科 化学学院

亥时，树与风都停了，它们陪伴我共同注视着夜，无尽的暗蓝总能让人思绪万千，闭上眼，轻轻地呼吸，月光顺着屋檐，悄然地将我的思绪带回了过去。

一个懵懂的青年，站在幕后，看着台上，目光和灯光汇聚的地方，每个人都容光焕发，意气风发。他也渴望同台上的人一样。他心里感到喜悦和羡慕，于是便心中默默发誓："我想站上舞台！"

他很紧张，背对着观众，兴奋和热血在他的胸腔中不停地翻滚。"放松，不要失误"，他闭上眼睛，回想起了那个排练的夜晚，武老师严厉的训诫萦绕在他的脑海，他一遍又一遍，一次又一次，在《戈壁沙丘》中寻找那个真正的感觉，真正属于自己内心最深处的热血汉子的本质。

睁开眼，舞台暗蓝的灯光，背后观众的喃喃细语，无不为这一次的演出增添了仪式感。

眼泪，并不是悲伤的眼泪，而是热血的泪。他热泪盈眶，完成了对他来说可能会是最后一次的演出。泪水同光、同欢呼声为这个梦画上了完美的句号。在聚光灯下，在上千名观众的注视下，用舞蹈，用汗水与泪水，用身与心，展现一个青年在他的青春时代所拥有的风采。

梦终究会被实现。

"我做到了"，他说。

我在这里写下"舞蹈团的生活和经历不是寥寥几笔就能描绘的"，但我又默默地将这句话划掉。我曾以为真正重要的事我会铭记一辈子，根本不可能遗忘，但是日常的琐碎、劳累，悄悄地塞进我的记忆里，让那些值得铭记的记忆，逐渐地失去了它们的棱角和色彩。慢慢地，

▲张驰个人照

它们就犹如那广阔的天空上像梦般的云，那渐渐模糊的轮廓，让你忍不住想要伸手去触碰，去感受，但是那距离，梦和现实的距离，总是很遥远。

于是我想记录，用我现今所有的记忆，去回忆那些片段，那些剪影，那些画面。我想在某一天，未来的自己会告诉现在的我，谢谢你为我留下了提示，让我能更近距离地看着它们，看着那些梦，看着那个青年同他在舞蹈团的家人们一起，在那个时候留下的珍贵的宝藏。

▲怒吼吧，黄河

我和舞蹈的那些事

张逸菲
2018 级 本科 国际翻译学院

收到中山大学的录取通知书后,我做的第一件事情是搜索中大的舞蹈团。上中学之后,我就因为种种原因停止了舞蹈训练,然而舞蹈的种子一直暗自在心里萌动:追遍了各种舞蹈类的电视节目,听到音乐时也止不住想要起舞的冲动。

我想,我一定要重新捡起舞蹈。在高考完的那个 9 月,我做到了。那时候的舞蹈团大概要用人才济济形容吧,无论是师兄师姐还是同级的小伙伴,一个人能跳最吸引人的剧目,合起来也能排整齐又富有感染力的作品。随着不断参加排练和演出,我和大家也变得越来越熟络,后来发现不少舞跳得好的同学,一个个都是奖学金得主——大概是那个时候,我对于优秀的认知又被刷新了。

和舞蹈团有关的回忆太多,以至于如果剥离了它们,我的大学时光大概会缺失了一大半。当我还是个刚进团、竖叉都下不去的新人时,我很喜欢那个有落地玻璃、有金色阳光和摇曳树影的舞房。尽管那里的地板上总是有一些灰,边角上堆着女孩子们掉落的头发和发夹。那时候我的软度和能力都很差,被师姐压软度的时候总是汗和眼泪"啪嗒啪嗒"一起往下流。但是身体上的痛苦还是抵不住心里强烈的喜欢。于是,那段回忆里有了很多个约着小伙伴练功的明媚早晨,以及同大家排节目到熊德龙关了大门的深夜。

大二的时候我到了珠海校区,虽然会偶尔很想念大一在南校园的日子,但所幸在这边也认识了志同道合的伙伴,我们一起练功,一起扒舞,一起玩耍和学习,一起策划舞团运营的点点滴滴,一起做了很多事情。除此之外,以前没怎么教过别人的我还机缘巧合地开始带大家排练,这又

▲张逸菲个人照

促使我不得不学习更多舞蹈相关的知识和技能。在这之后的 2 年，我和这个温暖又团结的大家庭一起，参加了很多场演出和比赛，度过了太多美好又珍贵的时光。虽然也有过一段演出排练频繁到让人心生倦怠的时候，但是真停下来不用训练时，我又会忍不住在微信群里发一句："今晚舞房有人吗？"

舞蹈大概是我迷茫时的一束光吧，它有时候会是我暂时躲避现实纷扰的避风港。心里乱糟糟的时候，我就去舞房开一遍功、即兴跳一支舞，跳着跳着就能快乐起来。它大概也是一种魔法，谁能想到三年前懒惰的"舞蹈小白"居然能在几年里看了那么多的舞蹈作品，现在也能给别人说上那么一些关于舞蹈的小知识了。

舞蹈大概会一直给我带来改变，因为我在重新踏进舞房的那一刻，就决定了我要坚持跳下去。一次一次的演出和比赛也让我更坚定了这个想法，因为，和舞蹈团的大家一起跳舞，是非常开心的一件事。

▲流光

肥仔舞出青春

陈凯星
2018 级 本科 生命科学学院

一位舞蹈零基础、脸上憨憨的、常常无法克制大笑的青年于 2018 年 9 月，人生第一次踏入了舞蹈室，初次练习过后，他明白了自己毫无天赋可言，似乎就是他母亲口中那个走路都不自然的儿子。但他觉得他应该坚持，并自此开始了他舞蹈和人格的缓慢成长之旅。

我们专业与别的专业不太一样，课程特别多。在白天几乎满课的情况下，晚上还要接触自己从未涉足过的新玩意，对于我这样一个运动细胞不太发达的人来说，无疑是难上加难。有一段时间，从晚上 9 点多开始训练到接近 10 点的时候，精神已经有些恍惚，学新动作无论如何也记不住，只能靠机械地模仿，自己也没有以前看过的影像记忆，不明白自己应该如何才能做到符合要求，简单地说，就是做动作没有灵魂，也没有美感；加之我的体型不太匀称，在舞蹈团里算是"顶尖"的胖子，说我没有放弃的想法是假的。

但，我毕竟不是孤单的一个人，这是舞蹈团，有老师、师兄师姐和同学们。数次我们训练完的短暂歇息、课下的偶然碰面、不论辈分地一起跳舞的习惯，我觉得

▲陈凯星个人照

我应该坚持下来。我真的很少坚持下来很多东西，除了早起以外。于是我学到第一样东西：学舞脸皮要厚，不能害怕批评，不能活在以前一直被表扬的鸡汤里。在舞蹈团，跳得好就往前站，跳得不好就得挨批、就得去练，这是硬道理。当然，挨批最多的人，我当仁不让。我学会当面承认自己的错误，把自己的位置让给跳得更好的同学。我也不是不想争取，是自己还没那个实力。我记得训练休息的时候我进步最快，因为我会学得比别人慢一些，这个时候我就可以请教那些跳得比较好的同学，一来二去我也能跟上了。也是这样，我又学到了第二样东西：学舞要谦逊，后来有一段时间我觉得我自己行了，结果错过了一个演出机会，其实那是只要和别的同学积极交流就可以避免的失误，所以谦逊还是时刻要保持的。

然后就是我最想说的，舞者舞出自己天地的地方除了舞台，还有舞蹈室。当进入装有镜墙的舞蹈室时，我看到镜子里的自己，是略带陌生的。我对于自己的长相从来都不自信，如今要对着镜中自己滑稽的动作，这比任何一次我在公众面前演讲都要紧张。直视自己的错误和被别人指出来是不同的，这样更直观，但我还是攻克了自己内心筑成的壁垒，因为每个人在镜子里都有且仅有自己。除了集体训练以外，后来我自己也单独去了几次。有时会有几个师兄师姐在，刚开始还有些拘谨，他们在后面休息，我在前面一个人跳着他们已经学过很久的舞，后来我放开跳，师兄师姐没有笑，我放得更开了，更自信些。在发现一些动作衔接不上的时候，就会虚心请教师兄，师兄也会很热心地领跳。汗水流出来，会挥发，会干透，却不代表它没有流过。慢慢地，我的动作变得更加娴熟、不刺眼，挨批的次数明显变少。

学习经历对我而言相当宝贵，演出经历也不可或缺。作为舞蹈团的一分子，我参加了中山大学周年校庆演出和我们舞蹈团的专场演出。演出前反复演习、反复抠动作的排练是一场拉锯战，我却也干劲十足。尽管我的演出部分不多，但平心而论，每一场演出的成功都不应该留下任何遗憾。面对灯光、鲜花和掌声，这是从未有过的体验，演出后和台下台上的朋友合照，仿佛此刻你就是小明星。

说得不多，成长了很多。"学跳舞，学做人"不是一句玩笑话，是我和舞蹈团的每一个人都在践行这句话。感谢都留在心中，希望还有机会再以舞蹈团的身份为学校的节日献上精彩的演出。

风吹起晨雾的帆，舞蹈团起航了。

属于舞蹈团的独家记忆

陈家瑜
2018 级 本科 物理学院

与舞蹈团的缘分，是从大一军训时开始。在一次军训讲座结束后，武老师走上了舞台，满怀笑容与热情地给我们介绍舞蹈团，接着舞蹈团的师兄们上台表演了《弗拉门戈》和《顶硬上》。坐在台下的我伸长着脖子兴奋地看着演出，心中的激动难以言表，期待着舞蹈团招生的那一天。到了招生那一天，在熊德龙大厅，人群中我踮着脚，兴奋与羡慕地看着台上演出的师兄师姐。他们的自信与热情、才华与气质深深吸引了我，坚定了我加入舞蹈团的决心。那一天我顺利加入了舞蹈团，属于舞蹈团的 2 年时光便开始了。

在舞蹈团，我学习到了许多专业上学不到的知识，密切接触了民族舞蹈艺术，提升了自身的艺术文化修养。每周的舞蹈学习与排练，老师都会就舞蹈作品从动作、情感到意义内涵给我们做细致的讲解。我们有许多舞蹈作品传承了红色基因，老师常常就此给我们拓展许多历史故事，通过不断的练习、琢磨、思考与探索，我们最终完美地演绎了这些舞蹈作品，在此过程中，我深感祖国民族文化的独特魅力以及其强大的生命力。比如《黄河》这个作品，表现了生活在黄河两岸人民的勤劳、勇敢、智慧和不屈不挠的精神，表现了在抗日战争中，中国人民的艰苦奋斗与顽强斗争的精神。他们同仇敌忾，保卫黄河、保卫家乡、保卫华北、保卫全中国！在他们身上体现出了中华民族不可战胜的强悍力量。因此在用舞蹈这一独特艺术形式诠释中华精神时，我们不仅要苦练动作技艺，还要深刻理解其中的历史意义。在演绎被帝国主义列强压迫的人民时，我们要演绎出坚定不屈、顽强奋斗，眼神坚定地看向前方，咬牙切齿，动作干净有力，与列强斗智斗勇。在《保卫黄河》的号角吹响后，我们用力甩着手中的红绸子，并排列成一组组生动的雕像，眼神里充满希望之光，每组雕像象征了激昂的战斗豪情。随着《东方红》旋律的出现，我们把手中的红绸奋力向空中抛去，天幕呈红色。"东方红，太阳升，中国出了个毛泽东，他是人民大救星……"每个人都热血沸腾，动作铿锵有力，内心满怀希望与信心，为中华民族的伟大感到自豪，对中国美好的未来充满无比的向往与憧憬。通过亲自演绎此作品，我深刻理解了中华民族精神的内涵，深感其无穷的魅力与强大的力量，对中华民族文化更有自信了。传承和弘扬中华民族文化，是舞蹈教育的崇高意义，也是舞蹈团所坚持的理念，这便是我们相遇在舞蹈团，并坚持舞蹈的重要原因。

在舞蹈团，我遇见了一个更好的自己。通过汗水与苦练，我很荣幸跟随舞蹈团

参加了许多演出，登上了大大小小的舞台。从最初的武老师生日会到新年晚会演出、2019年舞蹈团专场演出、暑期"三下乡"演出，再到95周年校庆演出，每次的舞台都见证了我的成长，我也真正领悟到了"台上一分钟，台下十年功"的内涵。台下，我们刻苦排练，利用较少的课余时间，一点一点地抠动作，琢磨表演的情感。特别是演出前几个晚上，我们经常排练到晚上十一二点，为了呈现最好的舞台，我们每个人都坚持着。台上，在聚光灯下，我们自信地展现着自我，全神贯注投入舞蹈，享受着舞台与灯光，用汗水、苦练、自信与热情收获观众的掌声和属于舞团的荣誉。在舞蹈团的时光就是我的高光时光，我的综合素质以及审美素养得到了很好的提高。舞蹈教会我要全力以赴实现心中的目标，要脚踏实地用汗水浇灌理想，面对困难不要轻易放弃，要以十足的信心攻克它，还教会我要以饱满的热情面对每一天……在舞团的每一天我都过得开心且充实，我遇见了一个更好的自己，一个自信、对学习与生活充满热情、明确理想并为之奋斗的自己。

在舞蹈团，我还结识了一群志同道合的伙伴，认识了许多优秀的师兄师姐，正是因为有他们的存在，在追梦路上我不孤单。回顾在舞蹈团的时光，我们一起经历了许多事情，我们一起流汗、一起坚持、一起进步、一起欢笑、一起收获、一起成长，舞蹈团早已成为我另一个家，属于舞蹈团的这份记忆是沉甸甸的，是无比美好幸福的，是独一无二的。

在舞蹈团的这2年，我学习到了很多，收获了很多，也成长了很多。每次训练的坚持不懈和追求完美、每次演出时的自信和热情、每次武老师所说的教导和提醒，我都铭记于心。我会带着这份属于舞蹈团的独家记忆继续向前，当遇到困难时，便停下翻翻它，再次出发时将满怀笑容，充满能量！

▲陈家瑜个人照

流金岁月

陈舒婷
2018 级 本科 中国语言文学系

我于 18 岁的初秋加入中山大学舞蹈团。此后 2 年，我用数百个日夜走近它、拥抱它、融入它，小心翼翼却又满怀欣喜。如今，我用力地回头张望，追挽如同吉光片羽般的所有瞬间，祈求着回到 105 舞蹈室的落地镜前，回到舞台的聚光灯下，回到刻进肌肉的音乐旋律里，回到武老师的课堂上，回到舞团兄弟姐妹并肩奋斗、嬉笑打闹的场景中。

关于 20 岁左右的年纪，一生的黄金年代，我曾有过很多奢望与幻想，但在我过去的所有想象中，从来不曾出现过"舞蹈团"的身影。过早被我遏止的舞蹈学习打消了我入团的想法。中山大学舞蹈团的名号，似乎天然地被赋予了一种"闲人勿扰"的威严，它在高雅艺术大殿的阶级上，在高等学府艺术教育的云端。但美好的到访往往猝不及防，在一个潮湿、朦胧的雨夜，我与中山大学舞蹈团的故事由一曲《弗拉门戈》起笔。后来我很快知道，中山大学舞蹈团是艺术蓬勃生长的地方，更是艺术教育大展其用的地方。

24 年如一日，武老师将舞蹈的橄榄枝从阳春白雪的高处伸向大地，成全了学生们心中蠢蠢欲动的、隐秘的艺术梦想，也解放了他们灵魂里也许会永远被埋葬的艺术潜力，以能力、智慧、严格、慈爱、真诚等无可言尽的艺术才华和人格魅力，手把手地牵着一批又一批的中大人尝试舞的力量、感受舞的力量、创造舞的力量。

▲陈舒婷个人照

24年里一定有过很多这样的时候：他抱胸坐在观众席的中央，遥远地注视着他的学生们在光芒聚拢的舞台上恣意享受、大放异彩，而他如同一位功成身退的长者，绝口不提那些为了指导排练而起早贪黑的日日夜夜、那些苦口婆心与身体力行背后的辛劳及压力、那些殚精竭虑而不求回报的支持与帮助，他只是在不被看见的镜头背后向他的学生送去最幸福的笑容与最欣慰的目光。于是有了这样一群"舞团人"——在舞蹈的世界里，他们从尝试走向习惯，从习惯走向热爱；他们从笨拙走向自如，从自如走向更高的美。

"家"是历代舞团人称呼中山大学舞蹈团的另一个名字。我曾满腹狐疑，当真有这样的力量，让来自天南海北、来自不同专业且素未谋面的一大群人在几年之内成为一个"家"吗？事实很快让这份怀疑不攻自破。我至今难以辨清所以然，只是无可救药地陷进了对这个集体的某种依恋之中。我愿意浪漫地将其归因为缘分。时间可以衡量情分，但超越时间的砝码还有更多。

舞蹈专场演出、大型晚会、"三下乡"、音乐话剧《笃行》……盛大的节点遍布来路，在并肩的日子里，同欣喜共鏖战的时刻沉甸甸地盛满了青春岁月的箩筐。我们曾经从肌肉到灵魂、从表情到呼吸地融入一出舞蹈作品的爱恨嗔痴、嬉笑怒骂，去体会自己生命之外的一位人物、一种情绪、一类生活、一段历史；105或熊德龙大厅的灯光曾经为我们亮至午夜，我们曾经在凌晨1点半迎着寒风从梁銶琚堂走回东区宿舍；我们曾经割舍所有课后与周末的闲暇时间一同学舞，曾经扛着阻碍、艰难、疾病、伤痛连轴排练；镜头、舞台、镁光灯曾经为我们而设，我们曾经华服加身，掌声环绕，拥有着最酣畅淋漓的幸福感和最漫长悠远的余韵；我们曾经吃着武老师亲自烹煮的红烧肉共度一年的最后一夜，迎接来年的第一分钟和第一缕晨光；我们也曾经有过不少困于疲惫和压力的瞬间，在幽暗逼仄的深夜里大哭或大醉，但总有舞蹈团的伙伴挽起我们的手说，我们一起熬、一起好。

数十年来，中山大学舞蹈团的故事一定都与热爱、敬爱与互爱有关。那么多真诚纯洁、善良宽厚的人怀着热血与温柔、动情与坚守，因为对舞蹈的初心与热爱而相聚在这一处人生驿站，而后带着同样的回忆、同样的血脉继续走下去。我何其有幸，成为其中一员。在我写下这些文字的时候，许多可爱的脸庞以及他们在场的瞬间穿过浩瀚的时空帧帧幕幕地再现于眼前，细碎、密集、温暖，又沉默地俯伏着，像是闪着迷濛微光的一串灯火，灯火尽处便是家门。

在中山大学舞蹈团的日子已经告一段落了，但我始终相信，与中山大学舞蹈团的故事不会因此而结束。那些珍贵的际遇、灿烂的碎片、亲切的"家人"只是暂时地被安置在某个回忆的洞穴里，在我行将远去或是只能与其遥遥相望之时，在炙热又绵长的思念之后，必将有一日会从某处罅隙奔涌而出，再次赐予我纵舞的自由与年少的滚烫。

热爱所在

陈璐
2018 级 本科 化学工程与技术学院

"庭下如积水空明，水中藻、荇交横，盖竹柏影也。"

无数个门禁前几分钟走在榕四小道上的时刻，我的脑子里都会浮现这句话，尽管眼前的景象与这句话的意象不那么相符——脚下是并不如水面般粼粼的水泥道路，珠海也并不常见松柏。

加入舞蹈团，起初只是觉得自己"曾经学过这么久的舞蹈，不该就这样一直荒废下去"，所以抱着平时可以压压腿、拉拉筋的想法填了报名表，如今想来却很庆幸，还好初入大学时的我没有懒到连社团都不参加。

▲陈璐在表演《花儿为什么这样红》

进入大学的第三年,舞蹈团已然成为我在中山大学里最无法割舍的地方。在这里,我认识了不少志同道合的朋友,也收获了许多宝贵美好的时刻。我们从初识时的陌生,到经过几次例训后能够在休息时聊上几句,再到一周内疯狂加训,参加珠海市大学生艺术节之后的熟稔……我们曾在训练后一起瘫倒在垫子上,也曾在比赛前后举着手机拍下许许多多的纪念;我们曾一起在榕四彩排室里吹生日蜡烛、举着装有饮料的纸杯讲故事,也曾一起在海边的沙滩上写下"中大舞团"这个深爱着的名字。尽管每天都还是会想吐槽榕四彩排室的地板太滑、把杆太近、地方太小,但我仍旧热爱它。

从榕园四号出来,左转下坡就是灯火明亮的宿舍区。这条小路通常十分寂静,尤其是在训练结束后,宿舍门禁之前的几分钟。路灯时好时坏,晚风不一定时时陪伴,但相伴而行的身影会长久地刻在我的脑海里。

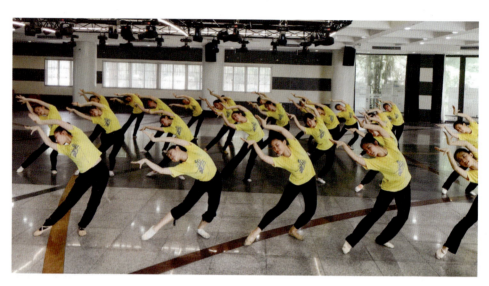

▲傣族舞组合训练

起 范 儿

武当山
2018 级 本科 数据科学与计算机学院

舞蹈团可说的实在太多,尚未下笔,思潮起伏,如同风吹麦浪,然而浩浩汤汤,横无际涯,一声响雷画卷铺开,大海扬波亦作和声,滚滚历史洪流方漫过熠熠发光的青春年华。虽然有些夸张了,但我想,谈起舞蹈团,大家会有相似的感受。论大家相似的感受,都会谈到《西班牙之火》,我就也来说一说,这可以说是大学生活的引子。

"殷殷其雷,蒙蒙其雨,我徒我车,涉此艰阻",步入大学,以什么状态继续前行,我思虑不已,是《西班牙之火》的排练带出了点头绪。第一次训练时,动作一亮出,大家立刻被吸引住。于是晚课后学起舞蹈,我每次都会好奇又有什么样的讲解。咱是没有基础的,要而今迈步从头越,就得每周一、三、五晚抠动作了。抠动作不容易,也没那么有趣,讲解完一遍,大家姿态各异,师兄们便出马,"手延伸,亮出眼神,摆好姿势,固定住",由此去熟悉这支舞蹈。

《西班牙之火》这支舞蹈是多彩而富有生命力的,舞蹈团也一样。不同专业年级,不同地域阅历的伙伴们聚在一起,平时相互帮衬,有时去舞蹈室蹭饭吃。台下大家付出时间反复训练,对着镜子抠动作交流心得,老师点出问题指导两句。到了演出

▲武当山个人照

上台，大家也是齐心协力。"三下乡"的汇演，我们在空地上搭起舞台，看白云飘过，布置器材，摆起凳子，扫清台面，看小孩跑过，把腾出的办公室作更衣室。夜幕降临，我们紧张地等待、投入地上台。每次表演后，大家小聚一餐，吃烧烤，聊闲天，遇到2011级的师姐，她还讲起当年跳《西班牙之火》的风采。在初入大学的时候，能够在课堂之外互助交流，打开社交生活，理解充实自己，尽管《西班牙之火》跳得还不太好，但也是令人怀念的。

因而对于《西班牙之火》，一开始，大家可能学的是投入到广阔而热烈的生活中去的热忱；一年后，大家变成了带着师弟师妹抠动作的师兄师姐，排练《西班牙之火》时，自然体悟到舞蹈团的生命力还在一代代的传承。

转到东校园后，我被家栋师兄叫去看摆摊表演，《西班牙之火》的表演也再次登台，之后正式训练也开始了。周末有大课的时候，大家来练《二泉映月》《满江红》《黄河》《戈壁沙丘》，进行从心所欲不逾矩的现代舞动作练习；斯维师兄带训很勤快，大四的时候，除排练了《十月记》《黄河》等，还为舞蹈专场演出贡献了《孔乙己》等经典剧目，实在费了很多心血；天力姐和海洲、虹奇师兄也是往返奔波，奔波之余，依旧给舞蹈室增添了许多快活的气氛；休息时，俊呈师兄也给我们传授了很多切身经验；文骁姐日常常损虹奇；笑峰师兄不教则已，一教起来一个亮相，啪，那气质，那感觉，就是不一样；海洲师兄、聪哥的练习和舞蹈曲尽其妙，与笑涵姐合作的《戈壁沙丘》喜气洋洋；一下到了2019年舞蹈专场的彩排，大家坐在舞台上，面对着观众席，老师讲着谢幕的流程，灯光打在舞台上，便看到几排人的背影。舞蹈团在中大这个舞台上，也见证了一届届学生的成长。

舞蹈专场演出当天，楼上楼下坐满了人。大幕拉开，灯光汇聚，舞台成为焦点，观众们掌声雷动。简单介绍过后，灯光全暗，满坐寂然，众人伸颈侧目。忽然，吉他的背景声音响起，依然是《西班牙之火》开场。这时，台下的观众有很多都会有所感慨吧，感慨遇见了这样一支舞蹈、一个大家庭，为广阔而热烈的生活，起了个范儿。

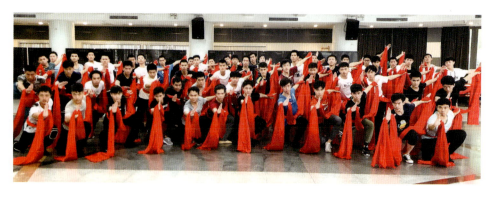

▲《东方红》排练中

何处不起舞

范启贤
2018 级 本科 岭南学院

如果 3 年前，你问我舞蹈是什么，我可能会答，是舞台上曼丽的舞姿，是在舞蹈室里排练的天才，是与我这种四体不齐、五音不分的人毫无半点联系的东西。但 3 年后，我会说："舞蹈就像人生，人生何处不起舞。"

我与中大舞蹈团的缘分始于 3 年前一个小小的谎言。大一刚入学那会，出于好奇心，我参加了在熊德龙一楼大厅举行的中山大学舞蹈团招新晚会。在一片片"走四方"的蹦恰恰，蹦恰恰中，我懊恼地发现自己总是跟不上节奏，不是这块料。正当我逮着一个空隙打算偷溜之时，谁想在门口竟然迎面撞上老武。"你去哪？""啊，老师，我，我去一趟洗手间。""哦，洗手间在那边，快去快回哈！"老武笑眯眯地拍了拍我肩膀，仿佛将我的小心思看得一清二楚。最后，我硬着头皮留了下来，开始人生第一次正儿八经的学习舞蹈。

每周一、三、五晚，我们都要学习《弗拉门戈》，这是中大舞蹈团传承舞种之一，也是每年新人的敲门砖。这支西班牙舞，节奏欢快，热情奔放，完成这个作品只需要动作到位，不像后来的《黄河》《红梅赞》需要太多意蕴表达。但"动作到位"一词，对我可真是说起来容易，做起来难。一个标准的西班牙手，至少需要半个学期的锤炼。"眼尖尖、鼻尖尖、手尖尖、脚尖尖"，"最重要的是心尖尖"，每做一个动作都必须保持从头顶到脚底的全身心投入，不敢有一丝松懈，否则整个动作的精气神瞬间垮掉，失去灵魂。寒冷的冬日里，一场完整的《弗拉门戈》跳下来，免不了大汗淋漓。继《弗拉门戈》，我们还学了《黄河》，学了蒙古舞，渐渐品味作品背后的故事和情感。犹记得每周六的早上，在宽敞明亮的熊德龙一楼大厅，几十个男生齐刷刷地跪坐在地上，一遍又一遍重复着，从跪着，到站起来，再到高举双臂，只为寻找那一个感觉。先是耷拉着脑袋跪下，就像处于黑暗、迷茫之中；音乐起，"东方红"，抬起头来，慢慢挺直腰；"太阳升"，慢慢站起来，脸上带着期待，还有一点点激动；"东方出了"，双臂振出，慢慢升起；"毛泽东"，双臂绷紧举起，头一起仰起来，脸上洋溢着兴奋，眼里要有光，像是看到明晃晃的太阳照亮整个昔日黑暗的大地，不仅照遍地上每个角落，更照到你的心里去！这已不单是一个舞蹈，它更像一台时空穿梭机，带我重温那段峥嵘岁月，重走一遍先人的心路历程。

每学一种舞蹈，就像把自己代进一个角色中去，是一个在酒馆为心爱姑娘拔剑

决斗的西班牙斗士,是千千万万终于站起来的工人、农民中的一员,是一个在大草原策马奔腾的爽朗汉子……舞蹈,就是人生;舞者,就是用心把各种人生在舞台上、在观众面前演绎出来。

 一年时光转瞬即逝。我的舞蹈技艺并未达到上场演出的水平,于是我只能成为2019年舞蹈专场演出的后勤人员,帮忙制作专场宣传推送。说不沮丧是假话,看着同为2018级新生的他们在排练室里肆意起舞,我是又羡慕、又敬佩、又嫉妒。然而,正式开始制作推送后,我很快就沉浸到师兄师姐们往年精美的剧照中去,心里只剩下一声声"好美"的赞叹,再也容不下其他乱七八糟的想法。得益于制作推送时接触到的剧目讲解资料,专场演出那晚,每上来一个节目,坐在观众席上的我就跟身边的哥们介绍一遍,从舞蹈的整体意境到具体某个动作的寓意。震撼人心的《黄河》,从绝望到希望再到期望;周游列国不得重用后,走向传经授道终成大家的《孔子》;风流倜傥,琴、棋、书、画各有千秋的《纸扇书生》;《伞缘》千里姻缘一伞牵,有没有白蛇传里游湖借伞的感觉?……送哥们回去的路上,他打趣道:"士别三日,你哪里冒出来这么多的艺术细胞?"说者无意,听者有心,我回宿舍后想了一晚。虽然我坐在舞台下,但我的心一直在舞台上,跟着他们一起起舞,用心去感受每一个节拍、每一个动作和每一个意境。所以,我也是在跳舞呀!那晚,我似乎明白了什么。也许,跳舞不一定要在舞台上,也可以在心里,不受任何时空和形式的限制,只要你愿意用心感受。

▲范启贤个人照

人生也如舞蹈，不用心，就跳不好人生这个节目。

无论做什么事，都要像跳舞一样"全身尖尖"。就算是拖地这样一件简简单单的小事，不用脑认真去做，一样做不好。某次课前，轮到我和另一位同学值日。我们从门口一直拖到一楼大厅右侧尽头，拎着拖把打算折回厕所洗干净，再拖教室左侧。没想到刚出教室门就被老武"教训"了一顿："站住。为什么刚刚不从尽头顺便拖着回来再去洗，非要拎着？拖地也是做事嘛，不动点脑子，提高效率怎么行，这样的态度出去工作，不被老板炒鱿鱼？"这让我很惭愧。登上舞台，就得聚精会神；下了舞台，更要用心做好每一件事。

舞蹈室105里有一面整墙的大镜子，上课时，老师经常让我们对着镜子，边跳边看。自己的动作、神态和优缺点一览无余。不看镜子时，常常以为自己跟着音乐翩翩起舞；一看镜子，原来是个猪八戒，丑态百出。所以，只要是练舞，就得去105找镜子。那做人，又该去哪找镜子？以史为鉴，在历史中寻找同样的自己，同样的遭遇；以他人为鉴，询问他人眼中的自己；抑或以己为鉴，吾日三省吾身。3年大学光阴，有辉煌，也有颓丧，有斗志昂扬，也有茫然四顾，我越来越明白镜子的意义。只有从镜子中看到了自己的不完美，才能追求完美。努力寻找人生的镜子，对着镜子起舞吧，未经审视的人生不值得过。

舞蹈跳的是人生，人生跳的也是舞蹈。我好想继续在舞蹈团里，多上一两年课，多学点舞蹈艺术，多悟些做人的道理。遗憾也是生活的一种底色。最后一次离开舞蹈室313时，我突然明白，从那一刻起，舞蹈室里的课结束了，但人生里的大课才刚刚开始。感谢中大，感恩舞蹈团，让我懂得，只要保持一颗敏锐、诚恳和认真的心，人生何处不起舞？

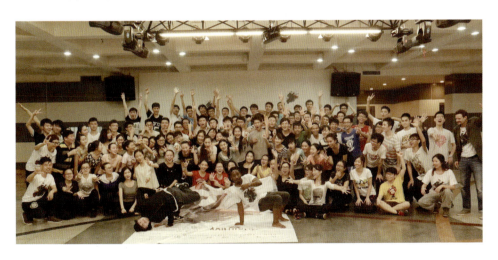

▲荷兰国家现代舞团到我团交流

爱

罗煜萌
2018 级 本科 物理学院

　　我在大一上学期就加入了舞蹈团。在上大学之前，我没有真正接触过舞蹈，仅从电视屏幕上看到过一些演出，对于肢体动作、艺术表现、音乐节奏根本一无所知。我第一次现场看舞蹈表演是在学校的梁銶琚堂观看师兄师姐们精彩的表演，并且被舞蹈的魅力深深吸引。从此我加入舞蹈团，开始与舞蹈结缘、让舞蹈成为我大学生活中的一抹亮色。

　　来到舞蹈团，我感受到这里就是一个温暖有爱的家庭，来自五湖四海的同学们因为对舞蹈的热爱在这里相聚。在平时的练习中，老师总是非常耐心、手把手地教我们每一个动作、细节和神态，师兄师姐们也会尽心尽力地给我们做演示和讲解，让每一位同学都能做出规范、优美的动作。在练习过程中，我渐渐理解了"台上一分钟，台下十年功"，这句话用在舞蹈上是再适合不过的。排练一支舞蹈往往需要不少时间，对每个动作表现都要反复练习、熟记于心，直到达到随着音乐自然而然

▲罗煜萌个人照

流淌出来的更高境界。每次我来到舞蹈室练习，一天学习的紧张和疲惫就会消散，这种艺术的熏陶对于身心状态都能迅速调整。

我在舞蹈团学习了各具特色的舞蹈，它们在动作、节奏、音乐乃至表达的情感和精神也各不相同。热情奔放的《弗拉门戈》，表现红色革命精神的《黄河》大型舞蹈，以及维吾尔族舞蹈、蒙古族舞蹈等，于我而言，舞蹈就是了解多元的世界民族文化的一个窗口。让我印象最为深刻的是舞蹈《黄河》。那种排除万难、昂扬奋进的精神，在红色绸缎飞舞中，在催人奋进的强音中，在充满张力的动作中，犹如滔滔黄河之水奔涌而来。为了共同理想而团结一致、不遗余力奋斗的朴素情感通过舞蹈中的动作神态表现得淋漓尽致，让人心潮澎湃。艺术来源于生活而又高于生活，而舞蹈就是用自己的肢体和神态，对人的情感进行最直接的表现。

舞蹈丰富了我的大学生活，舞蹈团的老师和同学们带给我满满的温暖。我在舞蹈团流下的汗水和度过的欢喜时光将永远与我相伴。每次经过熊德龙艺术中心的门口，我都会不由自主地往舞蹈室张望一下，想看看是否有人在里面，想看看里面是否在排练精彩动人的舞蹈。

▲我们的老师们也不减当年风采

最美的年纪，在最好的舞台上翩然起舞
——舞蹈团纪实

郝峻宇
2018 级 本科 岭南学院

还记得，初遇舞蹈团，是在梁銶琚堂。武老师如沐春风地站在台前，师兄们英姿飒爽、闪转腾挪，用完美的表演，为我们打开了舞蹈的大门。西班牙礼服的衣襟随着他们的脚步摆动，一举一动之间，贵族气息带着得胜归来的意气扑面而来，这是我第一次直面舞蹈带来的魅力，原来，舞蹈也是会说话的。

还记得，舞蹈团不设门槛，老师说，来就教。可这背后实实在在的门槛，是坚持。每周一、三、五晚三次训练，再加上周六、周日的进阶舞蹈课程，这样高的训练频次下，很多人难以为继，想离开，从来都不缺借口。想来，最好的选择，就是坚持下来吧。

还记得，舞蹈团训练强度很大。由于没有基础，一个节目的每一个动作，都要无数次地练习。老师说，以前师兄都是跪在水泥地上，血肉模糊地练，但熊德龙大厅的地砖，跪下去也生疼。排练《黄河》时，"咚"地跪下，《东方红》的音乐响起，泪眼蒙眬。我想，眼泪里一半是感动，另一半，就是疼痛吧。

还记得，刚进大学时，用"木头"来描述我再适合不过了，甚至还有点弯（因为驼背）。老师教导我们，坐有坐相，站有站相，舞蹈，就是对身体的极致控制。练习，练习，再练习，头、颈、肩、腰、腿，我才感觉到，这些部位是真正属于我身体的一部分。西班牙舞、维吾尔族舞、藏族舞……

▲郝峻宇个人照

每一种舞蹈背后都有着不同的故事。排练时，大量的时间被用来感受舞蹈气氛，随着音乐的起承转合，或沉寂，或激昂。在舞蹈团的 2 年时光，我渐渐明白，最大的收获，便是由内而外的、垒土铸高台般的脱胎换骨的气质。

还记得演出前，多少个不眠的夜晚，大家忙碌不息。为了保证演出的顺利进行，每一个环节都力求完美衔接，每一个动作都尽量到位，每一份情绪都尽可能饱满，武老师尽心尽力，也没有一个成员说累，抱怨太晚、练习太多。舞蹈团建团 20 余年的积淀，传承下来的文化，把我们凝聚到一起，也正是这样的文化，让我们在每一个舞台，都能绽放出最耀眼的光芒。

感谢舞蹈团，在我大学生涯中，留下了浓墨重彩的一笔。虽然不是最好的舞者，但我仍有机会，在最美的年纪，融入了名为舞蹈团的家，在最好的舞台上翩然起舞。

▲欢迎师兄师姐们常回来

致意那舞动时光

钟尚健
2018 级 本科 数学学院

 2018 年，我们走进这美丽校园，素昧平生，兴趣使然，相遇于舞蹈团，我们是初出茅庐的 2018 级，是未经雕琢的璞玉，我们的故事由此开始。

 来自老师的悉心指导和师兄师姐的无私帮助，不断激发着我们的舞蹈热情，他们带我们领略舞蹈的魅力，磨砺出炎炎夏日里与军训汗熏味不同的气质来。但真正让我们的热情迸发的，不是舞蹈和音乐对自身气质和性格的浸染，而是舞蹈作品内在的艺术精神，让我们有了格局感，那是无法通过独自学习舞蹈体会出来的。我想这就是舞蹈团里最为精髓的，刻进骨子里的艺术和拼劲，那种融合时间与空间，贯穿人性与真实的艺术表达，不仅仅是作为师生对作品的研究和理解，更是舞蹈化为艺术对时代精神的致意。第一次，在课本之外的世界里能领略到如此深刻的体验，给我的感觉是震撼的。进入舞蹈团后，我才知道为什么舞蹈团能在深厚的文化积淀和浓郁的校园生活气息中，从诸多社团里脱颖而出成为全国高校的知名品牌。

▲钟尚健（前一）在清远参加"三下乡"社会实践活动

扎根校园，荫蔽全球，大概是舞蹈团的真实写照。20多年来，舞蹈团走遍大江南北，游历世界诸国，在人民大会堂上大放异彩，在莫斯科红场上展现中国气质，历届的师兄师姐毕业以后，他们也在世界各地深造和工作。舞蹈团的优秀毕业生遍地开花，走出校园后，才发现那个鸟语花香的地方，珍藏着青葱岁月的宝贵回忆。他们对在校园的我们，对舞蹈团的接班人，叮咛嘱咐，遵听武老师的教诲，学舞蹈，学做人。仅在舞蹈团待了两年半的我们，被寄予了厚望，2018级，在备受瞩目的同时，也是武老师的掌上明珠。老师每天亲力亲为，做事雷厉风行，教学一丝不苟。在老师的指导下，我们完成了中山大学舞蹈团"我和我的祖国"专场演出，在灯光闪烁下，汗水浇铸精彩，苦练之后终于获得荣光。我们参与了"三下乡"，为偏远山区的孩子们带去欢声笑语，为祖国的精神文化建设尽一份力。

　　对我们这些零基础的学生来说，舞蹈不仅仅是一种技能，同时也可以提高我们自身审美和身体素质。在学习舞蹈的过程中，我们充分体会从陌生到熟悉，再到进一步掌控自如的感觉。在兄弟姐妹的合作下，我们2018级完成了《西班牙之火》《东方红》《桃花》等作品，学会了与同伴协同合作，在创造和演绎中，体会舞蹈对身心的协调，逐渐懂得了怎样用情绪来表演，怎么在节奏中抓住观众的心，从而诠释一个舞者的精神气质。在这里，你会被大家的精神品质所感染，体验到纯粹学习以及适性自然的愉悦，熏染坚忍不拔的品格。

　　致意那歌舞青春，在舞蹈团里润泽发光。

▲学习荷兰土风舞

思舞蹈，忆舞团

钟智沛
2018 级 本科 数学学院

 在 18 岁以前，舞蹈对我而言总是一种优雅神秘，又遥不可及的存在。而如今，舞蹈却已成为我人生记忆中不可磨灭的一部分，它不仅是艺术的一种表达形式，更成了一种情感的寄托。而如果不是那一次机缘巧合，或许我这辈子都只会做一个舞蹈的旁观者。

 新生军训期间，协调能力差，艺术方面又一窍不通的我，却在阴差阳错间被武老师"忽悠"进了熊德龙的舞蹈室，可能只是因为那句"来随便玩玩，感受一下"极大地打消了我的疑虑。但就连我自己都没有想到，从那天起，我竟未曾缺席任何一次训练。就这样，我迈着笨拙的步伐走进了舞蹈的世界，从此开始了我人生中崭新的篇章。

 极具异域风情的《西班牙之火》，展现祖国少数民族人文的《巴郎》，追忆革命先辈的《黄河》，感受自然呼唤的《戈壁沙丘》……在中山大学舞蹈团的宝贵的日子里，我不仅尝试用我笨拙的肢体去模仿这些或优雅动人或粗犷直率的舞蹈动作，

▲钟智沛个人照

更用我的内心去感受、去琢磨作品背后的故事，去领悟编舞和原作所希望传达的人文情怀和艺术感召。除此以外，这段经历让我明白舞蹈和其他艺术形式不是孤立的，而是相辅相成的。像话剧、戏剧、音乐等，既可以是舞蹈创作灵感的来源，又可以借助舞蹈更好地表达内涵。正因如此，中山大学舞蹈团不仅教会我起舞，更启蒙了我的艺术观。

舞蹈不仅丰富了我的精神世界，还让我的大学青春增添了许多光彩。在舞蹈团，我结识了亦师亦友的各位指导老师，耐心友善的师兄师姐，还有在舞台上一同挥洒汗水、舞出青春的同学们。我们都为了能在舞台上绽放出最美好的姿态而共同努力着。那些一起筹备专场演出，排练至深夜，互相纠正动作的日子，虽然经历时觉得十分艰辛，但回过头看却已成为我大学生活中最为宝贵的，而又再也回不去的记忆。

最后引用《礼记》中的一句格言——"观其舞，知其德"作为总结。这句话也和武老师对我们的教诲——"学舞蹈，学做人"不谋而合。在学习舞蹈的过程中，收获的不只艺术本身，更多的还有对人生的思考和感悟，这或许才是中山大学舞蹈团真正与众不同的地方吧。希望每个人的一生都能有舞蹈相伴。

▲钟智沛（右）舞台剧照

我从未想过放弃舞蹈

闻之钰
2018 级 本科 生命科学学院

舞蹈带给了我很多，也教会了我很多。虽然只在舞蹈团待了短短的 2 年，但是感觉已经和大家相处了很久。刚进团的时候我还有点担心，怕不知道怎么和大家相处。但是，随着慢慢接触，我也感受到大家的热情和亲切，还有对舞蹈的热爱。2018 年年底的晚会是我和大家一起参加的第一场大型演出，但是那个时候还不太熟悉。2019 年，我加入了校健美操队，备战当年 5 月的省大学生运动会，同年 6 月还要进行舞蹈团专场演出，这对我来说压力确实很大。这段时间我得到了很多帮助，也让我对于舞蹈团的感情更深了一些。得益于许许多多的支持与鼓励，最终我在大学生运动会上取得了不错的成绩，跟大家一起拿到了两个第一和一个第二，为校争了光；同时舞蹈专场演出也圆满结束，大家一起出色地完成了剧目，得到了不错的反响。

真正让我和大家融合在一起的契机是"三下乡"。一周排出一个新剧目，这是我以前想都不敢想的，两天要学会动作补师姐的位置也是我从没经历过的。现在回想起来，记忆里最多的并非排练时的劳累，反倒是和大家在一起时的开心和朋友们

▲ 闻之钰在表演蒙古族舞《鸿雁》

的笑脸。从这以后我发现，其实没有什么事情是做不到的。确实，有压力就能完成很多事，但支撑我坚持下去的不只是我自己的热爱，也有身边人的热爱。我所在的环境也决定着我的态度。

我从没想过放弃舞蹈。从前以为是因为我有很强烈的热爱，但是我现在明白，很大一部分原因是我身处于一个对舞蹈有热情的环境之下。当我们起舞时，我们都可以感受到彼此的情感。积极的人群中大都是积极的人，所以我也不会放弃。

我从小练舞，其间又跑去练了3年竞技体育，最后还是回归舞蹈。我喜欢那种感受自己身体和力量流动的感觉，因为那让我感受到我是真实存在的，是可以控制我自己的身体的。进入大学这两年，我见证身边的朋友是怎样从不知道如何感知身体，到慢慢地可以开始体会我所描述出来的感觉。这真的很奇妙。热爱的力量真的很强大。

▲专场演出海报

我觉得舞蹈带给我的远不止这些。比如遇到好的朋友们。它还造就了现在的我。舞蹈塑造了我的性格、我的态度，教会我用另一种方式看待我所生存的世界和我本身。舞蹈对于现在的我来说，是让我以另外一种形式去发挥我的价值，学习、排练、演出、比赛……我从没想过可以获得如此多而丰富的东西。

我喜欢站在舞台上的感觉，也喜欢跳舞时控制自己身体时的感觉。但是更开心的其实是看到身边朋友们都在享受跳舞，一点一点进步，努力成长的情景。上大学之后遇见的优秀的师兄师姐也让我意识到我还有很长的路要走。努力提升自己，这是我一直要做的事！

舞团见闻录

祝赫
2018 级 本科 国际翻译学院

一

找了很久，总算到了这个叫熊德龙的地方。怯生生地探头，发现我来得还算早，远处的角落里有几个师兄，但是似乎没有注意到我，幸好幸好。门是开着的，我轻声地走进去，把行李箱放在角落里，远远地坐在教室的后排开始自己压腿。

尽管我身体每一个细胞都在用力地降低我的存在感，但是活生生的一个陌生人坐在门口，任谁都会好奇地多看两眼，在尴尬而不失礼貌的目光交汇瞬间，各自都收回视线，若无其事地继续自己的事情。

这样的过程对于一个社交恐惧症者来说，这个过程简直就是"酷刑"，脸上的假笑已经快要维持不住了，左半边的脸甚至已经开始抽搐，好想逃离这个空间。

二

"等会儿一起练晚功吗？"

聚餐结束之后，在往回走的路上，师姐如是提议道。

"好的呀！"

我开心地答应。

从高中学舞蹈开始，练功就一直是自己独自完成，对我来说，在大学里"跟大家一起练功"都可以写入我人生目标了。没有想到这么快就能完成，让我着实有些兴奋。

人口密度降低了以后，舞蹈房也没有了白天那种压抑的感觉。我逐渐地感到放松，脸上也不用再维持假笑，以后便有了更多的精力可以去留意别的东西。

整个舞蹈房挺大的，至少斜线大跳可以做三个是没问题的；空调也挺给力的；地胶勉强还行，不算太好，但至少不滑，就是有一点硬；把杆贴墙是有点鸡肋，不过我也不用把杆；最重要的是那一面落地大窗户，加上窗边的湖水和绿植，浑然有了一种在自家花园边上建了一个舞蹈房，可以陶冶情操的感觉。

总之就是再也不用偷偷拿了钥匙，翻墙去舞蹈房偷偷练舞了！太好了！

三

11点半了,怎么还没到我?

梁銶琚堂的后台空调跟没开似的,因为剧场隔音的效果,身后的彩排音乐和话筒里的指挥声音,听起来都像是从很远的地方传来的,而周遭都是静悄悄的,让人有一种抽离的感觉。每个人都摊着自己的课本,所以我也摊出了我的西班牙语书,但是面前的西班牙语单词变成了一个个无意义的字母组合,完全看不进去,听觉上的安静让体感上的闷热又叠加了一层。闷。

怎么还没到我?

脑子里只剩下这一个念头,后台人也已经不多了,前面彩排的节目都已经散了,而我们的节目被排到了后面,马上要期末考了,想到同学们在自习室里拼命的样子,心里的烦躁又叠加了一层。烦。

对着镜子拍了张自拍,打开了朋友圈,准备发,可是发现想不到配什么文案,毕竟彩排等到半夜不是什么值得分享的开心事儿。翻到同学的"今夜不寐西语人"的言论,顿觉不能再如此荒废,所以我抖擞精神,再度打开西班牙语书。

"快!《桃花依旧》,到你们彩排了!"

▲祝赫(中)艺术照

四

我为什么要跳舞?我的舞蹈又是跳给谁看的?

这是我从接触到舞蹈开始就一直在思考的问题。最开始的时候,可能就是纯粹地被台上光鲜亮丽的演员们吸引,被"我也想像他们那样"简单而纯粹的想法支撑

着。但是，逐渐地，当我最初的简单的愿望得以实现，又逐渐了解到许多"舞台背后的艰辛"之后，我又开始迷茫，或者更恰当地说，是在迷茫中继续盲目地往前走着。

"中山大学艺术团'三下乡'活动，圆满结束！"

连着两天的下乡表演任务终于圆满完成了。虽然是在偏远乡下的小舞台，虽然村民们也许无法理解我们作品要传达的"高深"的自我牺牲的思想境界，虽然换衣服都只能躲在三轮车后面，边换还要边警戒四周……但是，我是打心底喜欢这样的表演任务。虽然这么想不太好，但是因为是小舞台，所以表演基本上没有什么压力，跳错了也就是即兴发挥一下就好的事情，这也便留给了我更大的空间来享受舞台。

据说，舞蹈最初是劳动人民为了庆祝丰收，在祭祀或者庆祝活动上的一种特殊的行为。很巧的是，我的剧目就是一个庆祝丰收的藏族舞。西藏和广东的距离，放在欧洲可能就已经完全是两个文明了，往上追溯来说也是，两个地区的文化可以说是天差地别。我不知道我的情感传递到了多少，但是在最后献哈达的时候，下面掌声雷动，我感受到了一种奇妙的共鸣。在台上扮演劳动者的我，在向台下的他们致谢；台下的真正的劳动人民们也在向我致谢。那是不同于剧院观众们的"欣赏""赞赏"的掌声，是一种更加纯粹的"感谢"的掌声，是两种纯粹的情感相互交融的瞬间。

表演结束后，有一个小女孩说她也学过跳舞，给我们表演了一个竖叉，我们也很开心地为她鼓掌，她很激动地跟我们讲，她以后也要像我们一样。

也许，我找到答案了。

▲祝赫（左）在表演《桃花依旧》

始终真诚，用心热爱

姚正
2018 级 本科 岭南学院

真诚，热爱，这是中山大学舞蹈团教会我的。

舞蹈就是这样一种神奇的艺术，它能给人带来最为投入的情感状态，大到手脚，小到每一根毛发，都在随着音乐的节奏而律动。在这样投入的表演状态中，我们的身心都和这一方天地融合在了一起。人，成了茫茫的一片。这是我热爱舞蹈的原因，也是我愿意为之倾注真诚的原因。

我算不上有艺术修养，上大学以前的生活，和艺术没沾过边。我是农村孩子，没上过兴趣班，没学过乐器，用现在的话来说，就是一个地地道道的"小镇做题家"。但是，人总归对感性有些追求，而舞蹈团几乎硬生生地砸开了那扇紧闭了快 20 年的大门。

不协调的肢体，胆怯的情感表达，浅薄的艺术理解，这是初入团的我。但是，我很庆幸我加入的是一个足够温暖、足够坚韧的团体。每周一、三、五的晚训，周六、周日的加练，这样的训练强度几乎达到了中山大学学生社团的顶点，更不用说每一次训练都是干货满满的动作和艺术指导。我进步得很快，我们都进步得很快。熊德龙和舞蹈室，我们流下的汗，磨破的鞋，都在向过去的自己宣告：我们现在不一样了。

我的收获，从来都不只是学会了多少个舞蹈动作。在两年的日日夜夜里，坚持本身就是一件不容易的事情。人总是会对新鲜的事物抱有热情，但这样的热情总有褪去的一天，到那时，支撑你的将是最为瑰丽的宝物。而一直以来支撑我的，就是一种独特的团队文化，对舞蹈的真诚与热爱。

"每一个不曾起舞的日子都是对生命的浪费"，在这里，你不用去谈论别的事情，我们需要做的，只有跳舞，直到耗尽你的每一丝力气。因为纯粹，所以美好。因为纯粹，不需要带入别

▲姚正舞台剧照

的烦恼，不需要考虑利益冲突。这里是一个大家庭，有一个大家长，大家都听他的话，因为他说真话，真话里带着真心。这样的纯粹给了我们另一个身份——演员，也继而在我心中种下了热爱的种子，对于舞台的热爱。

在一次次上台演出的经历过后，渐渐地，我乐于在人群中展示自己，这不是出风头，而是希望将自己的情感乃至灵魂以一种美好的方式向大家呈现，希望能引起他人的一点共鸣和感触。我也开始善于表达自己，我变得更加自信，也更能把握住一些感性的、飘渺的东西。我开始发掘自己，寻找新的突破点，因为我知道，舞蹈大概很难成为我的专长，它更像是一把钥匙，将我引入了一个全新的领域。十分幸运的是，我逐渐找到了自己更为擅长的东西——语言艺术。我开始担任大大小小活动的主持人，他人的认同让我更加笃定了自己在这方面的一点点天赋。一次偶然的机会，我通过了面试，加入了《中山情》的朗诵团队，也代表中山大学参加了广东省语言艺术节，一举夺得特等奖。随后，校庆、院庆、开学典礼，都有了我的身影，多么幸运，又多么欣慰。

▲姚正在开学典礼晚会中主持

我热爱舞台，虽然只是以一个学生的、业余的身份在热爱着，但这样的身份也有炽热的温度。我近乎痴迷于在聚光灯下被众人注视的感觉，那一刻仿佛全世界都在聆听我的声音。但我由衷地希望，自己的每一次登台都是有价值的，而不是纯粹的自我陶醉。我希望我的声音、我的动作、我的表情和神态都能够传达到它们应该传达的东西，我希望我的观众能够为我的表演发自内心地鼓掌，因为他们感受到了我的灵魂，仿佛和他们一样，以相似的频率跳动着。这是我的热爱，更是我的偏执。

真诚，热爱，这是近两年令我受用最多的两个词语。我更加希望，它们能够伴随我走过一生，一生都不会忘记——始终真诚，用心热爱。

我最爱的舞蹈团

贺锦南
2018 级 本科 数学学院

还记得当初军训大会上武老师替我们挡下了一下午的酷暑，带着师兄亲自来大礼堂招生。当时的舞蹈团，是师兄们舞姿中的潇洒恣意，是武老师演讲中的风趣幽默，也使我对舞蹈团一见钟情。

于是，我推掉了所有社团招新，来到舞蹈室。

最开始的练习很枯燥，没有任何舞蹈基础的我，只凭着一腔喜欢坚持着。有时候一天的学习下来，在舞蹈室压腿的那一点时光是艰难却又唯一宁静的时刻。然后我们学习了第一支舞，热情奔放的《弗拉门戈》。这支舞于我，永远意义非凡。火辣的裙摆和开放大胆的动作都与我的性格大相径庭。但是，和许多姐妹们在一起，我也能逐渐抛弃内心的一点扭捏，体会并且学会在这支西班牙舞中塑造角色。这些舞蹈动作上的熟练和美观化，以及角色塑造上的贴近，很多时候潜移默化地影响了我的性格，就像是内心照进来了一束光，让我更加自信大方，从而明媚。而这些改变，也是后来开始指导 2019 级的师妹们时，我才惊觉。

后来我们十分有幸赶上了武老师的最后一场舞蹈专场演出，那是我们全力以赴而得的骄傲，是一场声势浩大的视觉盛宴。我和 20 多个姐妹一起孕育了节目《桃花依旧》，也是借这支舞到体会了武老师的教学特点。武老师的课堂非常有意思，他能从眼睛和肢体中传递出情绪和文化。这支舞中女子的明媚、悲戚、大义，或是母亲的脆弱与坚强、时代的艰难与无奈哀叹，武老师总能

▲贺锦南个人照

准确地传达出来,然后一次次不厌其烦地将我们打磨。直到最后,我仿佛也在眼里和心里看见了这个世界的生动的细节,看到了那个活生生的时代,以及那对母子。我想,是武老师和舞蹈学习给予了我一颗情感丰富的心和一对明亮的眼睛。

后来我们还一起经历了"三下乡"、中大95周年校庆和剧目《笃行》。我们相聚在舞蹈室为武老师庆生,一起选购食材做红烧肉,在天台大声喊出来年的愿望跨年,在每个日日夜夜相聚在舞蹈室谈天说地。我们一起冒着雨在村子里为热情的村民们表演,一起拿着盒饭蹲在河边,一起带着一身淤伤排练到凌晨,一起在下场口等待,为归来的舞者欢呼,一起朝着舞台下方的灯光大声骄傲地喊出:"我们来自中山大学舞蹈团!"

回忆到这里真的令人哽咽。这些都是我们普普通通的青春里,武老师在中大最后的教学生涯里,我们共同拥有的、唯一的、珍贵的回忆。舞蹈团永远是我心中的一片净土,是我们的大家庭。我们从单纯的初心出发,志同道合的人们会留下来,紧紧地拥抱在一起,前行。愿这些时光给予我们彼此的体会和能量能相伴一生,同时也由衷地,感恩相遇。亲爱武老师和所有兄弟姐妹们,爱你们,祝福你们!

▲我们的老师们也不减当年风采

舞 团 小 记

翁泽鹏
2018 级 本科 化学学院

一、初入

本来只是抱着过来参观一下的想法的我,被老师的入门课程所吸引了。随着音乐的律动,那种愉快的氛围以及周围同学们的热情感染了我,让我情不自禁地做出了决定:我要进舞蹈团。

二、《西班牙之火》

开始进团学的第一支舞,就是《西班牙之火》。这首曲子是我们在军训的时候就见识了,当时师兄们在舞台上的激情、服装的华丽以及服装上的穗子随着师兄们肢体的动作飘舞的样子,让我心生向往,却又有所畏惧。不知道身为跳舞小白的我能不能够接受得了这样的考验。还好,老师的耐心、周围同伴的融洽,最终让我们完成了这一支舞的表演,也就此形成了属于我们舞蹈团的火。第一次选人的时候,我没有被选上,直到后面才被选入了这支舞的阵容里面。很遗憾,没有能够在这之前就好好练习,错过了观看老师首次抠细节的机会,也错过了伙伴们一起精进的机会,还好,后面机会还有很多。

三、《黄河》

"东方红,太阳升",悠扬而又宏大的音乐,激起了我对于这支舞的向往。尤其是中间的间奏部分,让我情不自禁地想要随之起身;中间红绸的穿插部分,让我体会到了先辈们的热血与激昂;最后的红绸飘舞,灌注了我全身心的热血,以至于在演出的时候,膝盖跪下去砸到了地板也浑然不知。舞蹈团的火,燃得更加旺盛了。

四、专场演出

从来没有接触过这方面的洗礼,在接触并正式参与进来之前,我一直认为这只是我们舞蹈的一个呈现,没有想到这中间需要有这么多的配合。看着老师在台下指挥的辛苦模样,我们所能做的,就是提高自己的表演水平,使得自己能够在表演的

过程中不出岔子。还记得排《黄河》的时候，一遍一遍地练习，一遍一遍地走场，即便大家都筋疲力尽了，也还是咬牙坚持着，只为了在众人的面前展现最好的舞台，让观众们领会到我们想要传达的意思。很累，但是值得。

五、新疆舞

　　大一的专场演出结束后，上半年我们就开始精进自己的舞艺。新疆舞轻快的音乐，配合着一种高傲的态度，以及无处不在的小范儿，让人不自觉地拔高了身姿，提高了精气神。还有在此期间进行的身姿的训练、呼吸的调整，都给我们带来了不一样的改变，或许是对于事情的态度，或许仅仅是走路时姿态的调整。

六、"三下乡"

　　"三下乡"之旅可以算上一次出游。我们在清远辗转了3个地方，见识到了当地不同的风土人情，也见识到了市井人间。我们的舞蹈少了几分学生味，多了几分野味。还记得有一天晚上的演出，我们都已经准备换上演出服上台演出，然而天公却不作美，竟下起了雨，最后以至于我们只能够在礼堂的狭小的地方表演舞蹈。但这也无法挡住我们的热情，在我们表演的时候，能够感觉到自己的水平得到了提升，仿佛我们在这狭小的空间中，真的化身成为舞蹈的火焰，向台下的观众们展示着属于我们的风采。或许我们的动作还是没能尽善尽美，但是我们的精气神，无疑已经突破了空间的限制，融入了我们与观众的记忆中，成为"三下乡"之旅闪烁的一点。整齐的踏步声，响亮的鼓掌声，最后干脆的收尾，让晚会圆满结束。

　　还有很多，不论是大气磅礴的蒙古舞，抑或渲染感情的《桃花依旧》，都见证着舞蹈团的成长。从一群啥也不懂的大一新生，成长为带有着一些舞蹈气息的学生们，我们2年来的进步，大家有目共睹。或许2年时间，在刚开始的时候，真的以为很长，现在看来也不过是许多美好回忆的载体。多希望能够再有属于我们的2年，可是没有了。感谢在大学的美好年华中遇见了舞蹈团，遇见了武老师，遇见了你们，希望未来的我们，初心不变，风骨犹存。

▲翁泽鹏个人照

我 和 舞

黄昊
2018 级 本科 生命科学学院

 大跳，元宝跳，横飞燕，双飞燕……脚尖于弦点立旋，兰指如拂袖化仙，由点，自线，至面，如画、如锦莲。曼妙的身姿在舞台上绽放，手，脚，头，眼，鼻，心，神，人，"尖"而清丽，干净脆落，刚柔并济，临境神合。

 自大一加入舞蹈团以来，我所见识到的优秀的演员都是如此的厉害。或许是招新时被舞台上《西班牙之火》的火辣深深吸引，或许是也曾拥有过一腔热血，我思前想后，才胆怯地问道："老师，现在我还可以加入吗？"虽然参加招新的人走得差不多了，但是，幸好老师很热情。

 回想自己在舞蹈团的这 2 年，我从站在镜子前的畏手畏脚，到被老师表扬"这哥儿们手脚很协调"，再到第一次成为领舞，最后在多个作品中展现自身的风采，从中我学到了很多道理，领悟了很多意境。不知不觉间，虽然身为业余人士，见到专业性的动作，我也会很有意愿地去尝试，去跳转，去旋翻。即使每次尝试经常都

▲黄昊个人照

是失败，即使远远达不到专业的要求，但我依旧乐在其中。没有童子功的人，基本上胯都很硬、很紧，下个叉无疑是难如登天。但也正因为有了尝试，我的胯慢慢被拉开了，腿筋和手筋也被延伸拉长。每一次下叉都能感觉到身体越来越接近地面，身体角度越来越接近90度，绷脚背时所展现出来的人体线条美感，无一不让我倍感愉悦，无一不让我感觉我正在接近成功。

 勇于尝试、坚持，是我在舞蹈团学到的第一个道理。2018级的《西班牙之火》对我来说是最好的诠释。我对我自己的评价是，全面综合，无一精通。也就是啥都会，但啥也不精。成为领舞是我曾经不敢想象的一件事。我从未想过我也可以站在舞台的最前面，接受更多的目光，感受最亮的灯光。无论是台上还是台下，我都勇于用肢体表达，大胆地跳，大胆地舞，大方得体，收放自如地展现我的自信。即使这作品已经被演绎过无数次，即使台下的师兄也是领舞，即使老师可能已经厌腻，但是这依旧是我的舞台，我每次排练都认真刻苦，每次练习都以最高的激情应对。几个月的坚持过后，这是属于我们2018级独一无二的版本！于是，我们挽着舞伴，胸前簇花，金边锦衣，万丈热情，点燃《西班牙之火》！

 我在舞蹈团学到的第二个道理，是领悟和专精。两年的练习，我再也不是懵懵懂懂的"傻白甜"了，不再只会对着所有舞蹈作品摆出笑嘻嘻的面相。我学会去感受作品本身，去品读作品背后所讲的故事，去揣摩我所演绎的人物。《西班牙之火》是中世纪一群水手与歌妓的一夜邂逅，魅惑与火辣是诠释作品的关键，当应干净利落，入情至深。俗话说，盯紧眼前这位美女，你要"吃"了她！热辣之余不失高贵，不失优雅，不抛弃贵族之背景，是人物立意的关键。《黄河》讲述的是"抗战"时期中国共产党的艰难、坚毅，对毛主席的崇尚，应当包含对敌人的愤怒、对家人的关切、对国难的匹夫有责，眼神之坚定，对伟人的崇尚与感激应在该作品的不同阶段逐层展现。手中的红绸子，是武器，是鲜血，是救国之深切；是号召，是无畏，是歼敌之决心。鲜红的长绸在空中飞舞，那是历史的厚重感；黄脸，黄泥土，黄布衣，手脚挥动间，生命如黄河般坚实，源远流长，生生不息。《戈壁沙丘》是蒙古男儿狂放之情，策马奔腾，齐志摔跤，旷阔的草原上孕育的是志在四方的豪情之子。动作必须大气而不内敛，粗犷而不略线条之美感，节奏奔快而不失延伸之意感。戈壁中的沙丘，狂风呼啸，萧瑟悲凉，一望无尽，眼神里，是对水的渴望，是生命的自强不息，是呐喊，是无限的追求，更是对美好生活的向往，眼神无光，自然舞姿无色。无论是哪部作品，作为演员应该深得其意，体会好故事中的故事，才能演绎好一部作品。

 道理之外，是审鉴能力的提升，因为了解过，所以能分析。我很庆幸能在舞蹈团学到一些舞蹈艺术的知识，在此基础上，我对很多的作品的审视都上升了一个层次，不再觉得单纯的技巧堆砌便是一部好作品，不再觉得只要美就是好。相反，我会专注于整个作品的结构，起、承、转、合，这四个基本结构的衔接，甚至舞者的亮相，腿部动作是否干净，古典舞中的提沉与呼吸，我都会仔细关注。这个作品能

否带动我？能否感染我？甚至我会思考,要是我来演,我会怎么做出改善或者创新？因为无论是演员本身，还是对于观众来讲，感同身受是很重要的一个环节，引起共鸣是感染观众的关键。

只可惜，短短2年太过仓促，自己还没来得及真正接触过古典舞。个人认为中国舞以古典舞称绝美，是和民族舞同样具有极其强大的文化输出力的舞蹈。从古至今，多少人文智慧的沉淀，镶嵌了多少历史文化特色。周代、唐代、北宋，各放光芒。我疯狂追崇当代舞者李响和华宵一，我认为两位是古典舞的旗帜、标杆，也是我即使力不能及也期望达到的目标。我也想在舞台上以绝美的身姿，一呼一吸，一提一沉，展现中国古典舞之美，我定在主业之外竭力所求！

短短2年，学了很多，也学了很少，回忆很多，汗水泪水也很多。最后，万分感谢武老师的悉心教导，祝武老师身心常健，万事如意。

▲我们2018级杠杠的

得失寸心知

黄润键
2018 级 本科 哲学系

　　大一刚开学的某个星期三晚上,似乎是缘分,我走进了熊德龙一楼大厅,看到一位穿着红色的衣服,拿着个话筒,在人群中显得格外瞩目的老师。老师活跃着大厅里的气氛,与同学们玩着简单的舞步游戏。我觉着很有趣,尝试着跟着步伐,也跟到了最后。随着时间推移,大厅的人渐渐少了,就如之后的时光一样,许多同学也因为各种各样的原因慢慢地离开,就像一场宴会,人总是要散的。

　　我终究留了很长的一段时间,因为在我看来,那个晚上我遇到的,是一位为学生掏心掏肺、推心置腹的长者,在这里能听到的是充满智慧和苦口婆心的教诲与叮嘱。"学舞蹈,学做人",那晚,我听到一位已经毕业回来看望那位老师的学姐这样说。后来回想,其实做人第一,学舞第二。

　　翻阅为数不多的照片,才发现不知不觉,原来我在舞蹈团经历了如此多的事情。一次次的排练,一场场的演出。中大原来不是家,舞蹈团却给了同学们另一个家的感觉。我记得我无数次感叹于武老师有意无意的言语,与同学们毫无保留地分享与交流。一开始觉得有些话或许过于直爽或者直接,但细想却都是朴实无华的道理和

▲大一新生参加舞蹈团招新活动

人生的点点滴滴的智慧。可能多年后，具体的舞蹈动作会忘记，但在与老师接触的过程中，我想我已经收获满满。武老师曾在专场后跟同学们说，"觉得这事情没什么大不了正是因为你已经成功了"。在学习中，在生活中，在追求自己的目标的时候，老师一直用他的方式鼓舞着我，指引着我。没有在舞蹈团的这一段时光，我难以想象自己能在大一、大二这2年如此迅速成长。

　　说到底，能打动人的终究是一颗真心。我亲眼看到武老师悉心照顾生病的同学，认真地关注同学们的学习生活，帮助同学们解决精神上的困惑。师者，传道受业解惑，教育是用一把火去点燃另一把火。学舞学艺，首先学做人。在这个教育过程中，点点滴滴都是艺术。回望这段短暂而美好的旅程，才明白，大师不是高高在上，而是总是关心，总在提醒，为学子深谋远虑，诲人不倦。

　　人的心总是在不经意间悄然发生变化。教育终究是公益，是传承。在这场舞蹈盛宴中，大家或许都得到了不同的成长。这样的一份经历，于我而言，是感激，是幸运，也是强大的精神动力。追求什么，便获得什么。老师追求同学们心灵的成长，智识的成熟，同学们便会回馈老师这样一份结果。同学们追求成长，追求完善，在老师那虚心学习，慢慢改变。自古得失寸心知，对于老师的培养之恩，难以回报，只求老师在自己心中播下的种子，有一天也能长成大树，能像老师一样沐泽后来人，传承中大舞蹈团的精神。

▲课堂训练

一生不忘

彭怀志
2018 级 本科 数学学院

时光荏苒，在舞蹈团度过的 2 年时光已成为心底回忆，偶尔泛上心头，如小时候的那颗糖一般，甜意荡然，久久不散。

或许有少了半天军训的喜悦，但也着实被师兄们精湛的舞姿、脸上洋溢的自信的神情所打动、所震撼，我决意加入舞蹈团，从此打开了一个未知的世界。

相比训练时的辛苦投入、闲暇的欢声笑语，还是全员倾力备战、演出舞台上的灯光更加令人难忘。特别是 2016 级师兄师姐的毕业专场演出，三校区舞蹈团的同学们的合力演出更是令人心潮澎湃。整齐划一的红绸宣扬着誓死保卫黄河的爱国主义情怀，母亲们殷切期盼着革命取胜与红军子女的平安归来，视死如归的各阶级人民奋不顾身保护革命的果实……如此一幕幕如何不令人震撼？如何不让台下观众沉醉于舞蹈中？最后 2016 级的全体师兄师姐的一句"我们毕业了"，让全梁銶琚堂 1000 多人见证他们的毕业，如此风光，谁能不羡慕？

▲教师节师生合影

我也有幸参与了舞蹈《黄河》的演出，即便只是台上几分钟，却也令人无比振奋。抛出红绸跪地仰头看向升起的"太阳"，仿佛也如陷入苦难中的中国人民、革命战士一般看到了希望。充满红色爱国主义情怀的《黄河》让任何受感染的人都无可避免地迸射出一腔爱国主义热血。除了舞蹈，还有什么艺术能令表演者和观众都如此感同身受呢？借舞蹈团某位未能参与演出同学的话，我在观众席上，就像是从棺材里掰开一条缝往外看。台上的我们是如此令人羡慕，如此一来，练舞的苦也便不是苦了。

舞蹈《黄河》的学习本身并不轻松，事实上，对协调能力不行的我是有些困难的。经常是老师演示过后，脑子说我可以，身体说我不行。但是这并不影响学习舞蹈成为一段快乐的时光，毕竟没有艰辛的付出，何来甜蜜的收获？排练场上的我们是战士，用自己的身躯筑成长城，在血泊中倒下，却仍然向往这头顶的太阳。奋力甩动红绸之后留下伤痕的酸痛的双臂，也是成长留下的印记，这些成长我们将铭刻于心，难以忘怀。

每次的舞蹈课，武老师几乎都会到场，我们的成长也是他最大的期望。临近结束，就到了武老师的故事会，他像是一个传奇人物，数十年人生带来的无尽的故事，或发人深省，或令人捧腹大笑，为我们驱散学习的单调与疲惫。

时光飞逝，虽说时间能冲淡一切，但如此演出，如此老师，如何能忘？舞蹈团，一生不忘。

▲教师节快乐（左一为彭怀志）

舞蹈的财富

虞添淇

2018 级 本科 社会学与人类学学院

大概从幼儿园开始,我就一直断断续续在学各式各样的舞蹈:从幼儿园的幼儿舞,小学的健美操和拉丁舞,到初中跳民族舞和韩舞,再到高中学了点现代舞,如今,在大学里我又学起了探戈、新疆舞、傣族舞、交际舞……我一直觉得我跳舞在动作上虽然可以做到八九不离十,但是总缺少一些美感,总的来说,跳得并不是很好,但我也没有真正放弃过,这可能就是对舞蹈"爱而不得"的坚持吧。

大学军训的时候,听了武老师的宣讲、看了学长们的表演之后,我头脑一热就加入了舞蹈团,这一晃就跳了 2 年。可能是舞蹈团师生和谐、同辈友爱的氛围,使得舞蹈团成为不论是时间精力还是爱与热情,都是我投入度最高的一个社团。当然,这也让我收获了很多我之前没有接触到或者是意识到的知识。比如像跳舞过程中呼

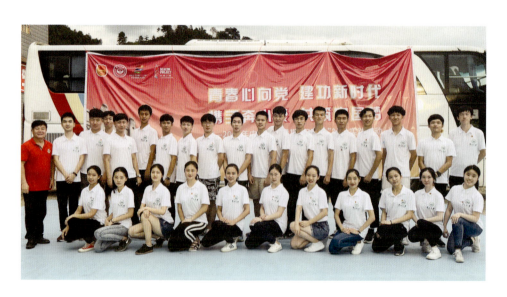

▲ 2019 年在柯木湾村"三下乡"活动中,以晒谷场为舞台、大巴车为背景,冒雨为乡亲们表演节目(演出前合影,左三为虞添淇)

吸的运用，我之前跳舞的时候对肢体动作的操控就占据了大部分意识，根本不会顾及身体内在气息的走向。但是当我了解并体验到了气息运用对于舞蹈动作的延伸、流畅性之类的作用之后，不禁感叹。虽然可能实际跳着跳着也记不起来，但是有某几个动作能意识到气息的作用并用上，对我来说已然是不错的进步。

另外一个收获，就是对于舞蹈情感的学习和掌握。像学《桃花依旧》的时候，武老师带着我们梳理了作品所阐述的故事和表达的情感，不知道我个人实际展示有没有达到效果（因为整体上不论是主演们和其他姐妹们，还是舞台设计所呈现的效果，还是很震撼的），但是，至少作为表演者的我感觉自己更加投入了。

回想起来，我在排队形的时候大部分都被排到了后面。在我心里，我觉得那确实就是我的位置，但是这不妨碍我在学的时候更加努力认真。总想着这次是不是可以往前再站一排，或者再往中间站一格。虽然看起来我好像很在意这种外在的东西，但对我来说，被编排在某个位置是对我能力和努力的一种认可。不过常年作为"后排选手"，我还是会有一点小小的悲伤，不过这份悲伤还是主要源于对自己的不满意，但这也促使着我继续前进。

很开心自己参加了这2年来舞蹈团的大部分节目和活动，不管是《西班牙之火》《桃花依旧》《黄河》、傣族舞，还是舞蹈团专场演出和"三下乡"，都是我十分宝贵的经历和不可多得的记忆财富。我想在舞蹈团收获到的不管是舞蹈还是舞蹈以外的东西，都会一直陪伴我。

▲认真训练

舞　　缘

褚菲
2004 级 本科 华南理工大学 金融学、法学 双学位
2018 级 硕士 岭南学院
中金公司 财富管理部

接到武老师的约稿电话后,我欣喜激动,一如每次走进熊德龙排练厅。舞蹈团就是这么一个特殊的地方,像一个五彩缤纷的童话乐园,像一个充满冒险的奇幻之地,又像一个温暖熟悉的大家庭,让我在中山大学的研究生生涯多了一段难忘的美丽回忆。

我与舞蹈团的缘分可谓非常奇妙。首先,来到中大非常奇妙。作为一个 30 岁辞职考研读全日制的女人,我这些年已经逐渐习惯,不论是外人听到我放弃国有银行稳定工作来中大读研的时候讶异的眼神,还是用半真半假半羡慕的语气称赞我的"勇气"。其实在我看来,人生的乐趣也包括这种给自己创造新的开始和可能的时刻。

▲褚菲个人照

其次,来到舞蹈团也非常奇妙。报考中大岭南学院是一次偶然,我在去丽江的飞机上偶遇邻座的一位师兄。我清晰地记得,他当时在飞机上阅读《人类简史》。随后在为数不多的攀谈里,师兄给当时在人生十字路口徘徊的我提出了报考岭南学院的建议。就这样,我当年鬼使神差地辞职,并报考了 MBA。师兄的名字叫朱毅强,也是舞蹈团的前辈,在他的推荐下我才抱着健身的目的来到了舞蹈团。人生就是如此奇妙,不可言喻。

从学习西班牙舞开始,我便彻底领略了武老师的教学魅力。之前也大大小小参加过许多学校、社团的舞蹈排练的我,第一次发现,舞蹈原来并不仅仅是节拍、动作,而是和音乐、旋律、背景、灵魂结合在一起的一门艺术。《西班牙之火》让我懂得了舞蹈与身体之美、爱情之美的

结合和表达，眼神的对视，手指的上翘，西班牙女郎的自信和热情在许多细节中绽放。《东方红》让我懂得了舞蹈与时代背景、人物角色的融合和情感爆发，我试着在这壮阔激烈的史诗般的舞蹈中体验着那个时代的动荡和在黑暗中对黎明的期盼，体验为了革命而奉献青春的人们的情感。那鲜红色的绸子在一次次挥舞、抛起中，我们笑着、闹着，也感受到一种爱国的情怀点滴地倾注心间。还有每个周日，师姐的基本功训练和维吾尔族舞蹈教学也非常有趣，让我体会了专业的舞者对于舞蹈艺术的孜孜不倦的追求。

除了舞蹈本身的魅力，在舞蹈团的点点滴滴的日子也让我记忆犹新。舞蹈团选拔时候的"万人齐舞"的场面；日常练功压腿和举手训练的时候，大家的咬牙坚持和互相嬉闹；闲暇时刻大家聊天吹水，互相打气和纠正动作；排练了一个学期的同学结果因为意外受伤而不能参加最终表演的失落；舞蹈课上有人没有认真听课而被武老师逮个正着，他在教训时我们偷偷憋笑的场景；拿着舞蹈团的赠票坐在学校的礼堂观看广州芭蕾舞艺术团的表演；还有圣诞节给武老师过生日看着一届届前辈们合影留念时的感慨……在MBA第一学期紧张的课程之余，我依旧坚持排练，经常在晚上写作业到凌晨三四点，一边聆听音乐专业的艺术家点评我们对舞蹈旋律的表达；期末考试紧张的复习之余，我坚持带着复习资料去排练，最终成功拿到和第一只差0.3分的成绩，同时也没耽误参加舞蹈团的年终表演；在表演结束后，大家看着自己的剧照抓拍各种表情包互相调侃……回想起这一幕幕，我庆幸自己没有中途放弃，最困难的时候也坚持了下来，留下无数值得珍藏一生，想起就会弯起嘴角的片段。

这种对舞蹈的热爱，我也带到了自己的学院，我们学院的晚会、球赛等场合。我也组织大家进行了一些简单的舞蹈表演，让大家感受舞蹈的魅力，让更多的人"舞出我天地"。很多时候，当音乐一响起，当舞者们起舞时，所有人都会被这种热情的氛围所感染。舞蹈里有我们对生活的热爱，对自信的追求，对美的诠释。舞蹈既可以在大雅之堂上流光溢彩，也可以在小小的舞台上尽情表达，在我们的生活中传递力量，这也是舞蹈的魅力吧。

这一切，不能不说离不开武老师的心血。他对于舞蹈的热爱、诠释和坚持，让我们一届又一届的学子们领略了舞蹈的真正价值。在我们学习文化课之余，更加丰富了艺术素养。作为一个大龄学子，能有机会混迹在一群"00后"之中一起学习感受舞蹈的魅力，也是我一生的高光时刻了。研究生的第二年，我成功被选拔公费去欧洲交换学习，也去了梦想中的西班牙，并且期间获得了"优秀专业硕士奖"的称号。现在的我已经开始工作，但是舞蹈团的日子仍然在我心中不时闪现。

2018年，在我人生第30个年头里，与中大结缘，与舞蹈结缘，与你们结缘，我的人生也被你们改变。缘分，妙不可言。感恩，感动，愿有一天再见《西班牙之火》那烈焰般飞扬的裙角和你们的笑容。

命中注定的相遇

蔡沁睿
2018 级 本科 外国语学院

我喜欢畅想规划很多事情，在高三紧张激烈的备战高考之余，总忍不住憧憬未来的大学生活。于是从小爱好舞蹈的我，在高中时就定下了"关于社团，一定只参加学校最好的舞蹈团"这一个明确的目标。

军训期间，武老师带着师兄们到梁銶琚堂简单展示了舞蹈团的作品。老师幽默风趣的主持风格以及师兄们精彩的演出深深吸引了我。当时我为中山大学有这样的舞蹈团而兴奋，更加庆幸自己考上了中大。目标明确的我怀揣着紧张激动的心情，来到了几天后师兄师姐们精心准备的舞展。本来以为大学社团的招募都会进行严格的面试，在参加舞展之前，我甚至已经准备好了自我介绍和舞蹈展示，没想到我们的武老师又不按常理出牌，引导兴趣为主，带大家现场学习舞蹈。更出乎意料的是，只要是热爱舞蹈的同学，均可以在舞蹈团参加练习。

每晚 9 点，105 和熊德龙大厅的灯光，随着晚课的下课铃声亮起，日复一日、坚持不懈的训练也开始了。在那里，我们尽情挥洒汗水，尽情享受舞蹈带给我们身心的愉悦，并完成了《西班牙之火》《黄河》《桃花依旧》《江畔》等作品。训练时间之外，舞蹈室的大门也随时向我们这些舞蹈爱好者敞开，无论是基本功的巩固、剧目的练习，还是课余时间朋友们的小聚，105 和 313 都成了我们家一样的地方，充满回忆。

随着武老师的退休，大学在舞蹈团的日子只有短短一年半，虽有遗憾，但在武老师的带领下，我们的一年半比任何一届都要充实，这种充实是只属于我们 2018 级的幸福。2018 级的"萌新"们，在刚入学的第一学期就幸运地得到了上舞台的机会——"2018 年度中大新时代力量"晚会表演。这次演出是机会，亦是挑战。为了初登舞台不失误，演出之前我们一遍遍地练习表演剧目，平时一边走路一边听着音乐想动作，每天对着镜子反复练习表情管理，深刻体会到"台上一分钟，台下十年功"的艰辛，况且还只是"十年功"的冰山一角。

更大的挑战是 2019 年 6 月的专场演出，参加了 4 个节目的我，训练的压力前所未有的大，一周 7 天连轴转，高强度训练一度让身体吃不消。正式演出的前一周，走台到凌晨成为家常便饭。武老师从筹备专场演出的第一天开始就是最忙碌的人，为保证每个剧目的质量，耐心地给每一个节目抠动作、讲戏；为把控专场演出每一个细节的完美，舞台美术灯光、节目单的制定等也都是亲力亲为。以身作则，一心

付出不求回报的武老师，从来只为呈现最优秀的演出，正是这种匠人精神鼓舞着我们一路披荆斩棘，勇往直前，共同成功打造了一台独一无二的舞蹈专场演出。

此后，我们还有"三下乡"、校庆晚会演出和《笃行》的排练，一年半的风风雨雨，与武老师，与师兄、师姐，与志趣相投的小伙伴们一起携手并进。学舞蹈，学做人。武老师讲，我们听，在舞蹈的学习道路和人生的成长道路上砥砺前行。这里有打闹的欢笑，也有训练的辛酸，我们笑过、哭过，虽无法娓娓道来，但也一切尽在不言中，舞蹈团的点点滴滴都装进了回忆，永不会抹去。

▲蔡沁睿（前排右一）在课堂训练

我在舞蹈团的一年

廖健
2018 级 本科 物理学院

如果缘分这种东西真的存在,那么我应该是与舞蹈无缘了。在舞蹈团练习了一年多跳舞,可以说在舞蹈上我没有什么长进。在跳舞的时候,我觉得自己的身体像是润滑油没上够的机器人。但我并不感到后悔和惋惜,在夜深人静时,偶尔还会回想起某支舞蹈的伴奏,伴随着练习时又一次做错动作的尴尬心情。

中大南校园的东南角,坐落着熊德龙学生活动中心,大家简称它为"熊德龙"。那是故事开始的地方。也许因为老武的热情实在让人难以拒绝,再加上刚步入大学校门时的那种新鲜感给自己带来的勇气,我加入了中山大学舞蹈团,踏上了未曾设想的道路。刚加入时,我甚至曾一度幻想自己拥有舞蹈天分,能够在未知的领域做出一番成绩。毕竟自打我上学起,学习就是生活的主旋律。与书本里的知识打了10余年交道,总会有厌烦的时候。终于熬到了大学,获得了更多探索的机会。这种未知和不确定性总会让人兴奋。

然而,人总是容易被新鲜感蒙蔽双眼,几周的练习过后,我发现我并不擅长跳舞。慢慢地也开始有人离开,留下的人开始减少,而选择留下的同学,多半有舞蹈天赋。内外双重压力使我也动了退出的念头,但我最终仍然留下来了。也许只是喜欢在上完一天的课后,能够尽情释放自己的酣畅;或者是每次上课都能看到自己取得进步的那种成就感;又或是因为老武上课的那种认真劲;再或是舞蹈本身具有的独特魅力……种种原因驱使我继续留在舞蹈团,成为我坚持下去的动力。那段时间里,我总是一边练舞一边犹豫,这令我倍感煎熬。今天看来,真庆幸当时的自己能够坚持下来。

在熊德龙上舞蹈课时,老武总是说:"舞蹈就是悟道。"起初我无法体会这句话的真正意义。对那时的我来说,练习舞蹈只是身体上的运动。我只是机械性地记忆、模仿舞蹈的肢体动作和面

▲廖健个人照

部表情。对舞蹈本身蕴含的意义和传达的感情一无所知,也无法体会,更不能理解"悟道"为何物。舞蹈团的专场演出是这一切的转折点。专场临近,排练的压力陡增。舞蹈团的每个人,无论是否需要上台表演,都绷紧了每一根神经。在每一次的排练中,动作的一次次重复、中途同学们的相互纠错、结束前的认真总结,我忽然看见:舞蹈团的每位成员都化成一根根线,拧成了一股绳。在一个团结的集体里,那种"力往一处使"的感觉让我产生了归属感。专场演出如期而至,上场前,那乱而有序的化妆,梁銶琚堂侧门吃的盒饭,最后一次的彩排,台下陆续到来的观众们,无不都在渲染着临上场前的紧张气氛。站在舞台上,当我真切地感受到聚光灯温度的那一刻,我的感情如同冲破地壳的滚烫熔岩一般奔涌而出。直到那时,我才真正明白,学习舞蹈表面上看是对动作和表情的机械重复和模仿,而实际上,量变终将引起质变。每一次身体上的动作重复都伴随着一次心灵的碰撞和熏陶,这也许就是"悟道"的真谛。

从那以后,每次在熊德龙的练习都变得令人愉快起来。我开始体会到舞蹈带给我的纯粹快乐,渐渐地能与舞蹈所传达的情感产生共鸣。这是以前的我所无法做到的,一扇通往艺术的大门正在徐徐打开,我的人文素养不断得到提升,我的人格也随之得到丰富和完善,内心世界也得到了扩展和延伸。我想这种人文素养的熏陶比单纯地学会跳舞技巧要宝贵得多。我是物理学专业的,理性占据了我人格的绝大部分,然而,这并不意味着感性对我一无是处。法国文豪福楼拜曾经说过:"艺术和科学在山脚下分手,在山顶会合。"艺术和科学是人看待世界的不同角度。从这个意义上说,哲学和艺术对科学也有间接的指导作用。在学习之余对舞蹈艺术有所涉猎,是百益而无一害的。

熊德龙三楼还有一间舞蹈室,那里的墙上高高挂着一些装裱精美的照片——那是20余年来舞蹈团的演出剧照。在漫长的岁月里,照片早已不如往日般鲜艳,但是,它们将永远散发着耀眼的光辉,因为它们背后承载着舞蹈团的历史,那是高等教育与艺术共同孕育的结晶。

灯　　下

潘有源
2018 级 本科 社会学与人类学学院

关于熊德龙学生活动中心，我印象最深的是一楼大厅里，头顶上的那几盏灯。

跳舞前要撑腿，躺在大厅的地板上，满眼望见的就只有一盏盏白色的灯，因为自己没有练过功，所以撑腿时必须找点什么东西分散注意力来缓解高难度动作带来的痛苦，于是那些灯就成了我无奈观察的对象。当时只觉得它们小小的，很亮，也很晃眼睛，但我从未想过，它们竟可以将今后的许多黑暗都点亮。

太阳西沉，原本翠绿的山只留下黑色的轮廓，潺潺的溪水流淌着夏夜的旋律。宽敞的泥地上，台幕搭起，擦着汗水的工作人员拉出电线，将几盏大型舞台灯打亮，台下坐着的是柯木湾的村民们，他们有的人抱着孩子，有的人穿着从地里干活回来还没来得及换的泥鞋，还有许多老人家拄着拐杖相互攀谈，舞蹈团的我们正在台边做着最后的准备。

▲潘有源在中山大学"红色三部曲"之《笃行》中饰演金嘉胜

正当全场的人们都沉浸在"三下乡"的喜悦中时，豆大的雨滴噼里啪啦地砸了下来——下雨了。电线被匆忙地收起来，舞台灯赶紧用布遮住，村民和我们躲进了一旁的活动中心里。远处雷声阵阵，屋檐上一缕缕雨水不停地向下滑落，屋檐下的我们挤在一起等雨停。雨声中，我已听不清远处溪水如何流淌，但我想，方才那夏日的旋律一定被这倾泻而下的大雨给打破了吧。

许久之后，雨点仍在地上飞溅着，身后村民的交谈声起了又落，阿姨怀中的孩子已经睡熟，大叔鞋裤上的泥点也已变成泥印，但他们仍在等待着。而后的印象已经有些模糊，只记得武老师说了一声："就在里面跳！"大家便立刻忙碌了起来。

活动中心里的灯不是很亮，我在隔壁厨房的农村大锅旁换了衣服后便冲到了舞台上，《弗拉门戈》的舞步踩得木质舞台咚咚作响。恍惚之中，我从台下村民的眼神里看到了来自舞步间耀眼的光，这束光足以将舞台上的我照亮。

漆黑的剧场，一束追光从二楼打在了我的身上。

风雪声响起，豆大的汗珠顺着脸颊滑进棉衣里，在坚硬的木质舞台上，我随着音乐的节奏跌跌撞撞地前进，身旁是舞蹈团朋友们扮演的和"我"一样因东三省战乱南下流亡的学生。我们互相搀扶着，沿舞台走了三个来回，最后台上只留下我独自一人，追光渐渐缩小并缓缓停在舞台一侧，我抬起头望向那道颠沛流离的光，一个个片段在大脑中一闪而过……我想，对我来说，这道光从未熄灭过，因为这一路上它都给予着我前进的力量。

不论走到哪里，每当孤身一人时就总会感觉路很长，这时便喜欢抬起头看看身边的那盏灯，那熟悉的光总会将我的心照亮。继续前进，影子被拉得越来越长，直到完全融进黑暗，而此时抬起头也还会发现，纵使黑暗无边，我却仍有星星点灯作伴，而那熟悉的光，是我永远的希望。

▲一群蒙古汉子

吾 见 舞 言

万锦森
2018 级 本科 社会学与人类学学院

我一直相信，世上存在一种人类本源的、共通的"语言"，与人的生命和本心相伴而生，无论男女、老幼，几乎人人都能理解与领会。

起初，我觉得是音乐，因为音乐的"语言"可以跨越现实语言不通的障碍，其中的情感可以给所有听众带来触动。只是，除却"歌喉"之外，音乐更是一种外在表现，人的情感在通过音乐表达出来时已经经过了转换与再造——它虽然"共通"，但并非"本源"。

后来，偶然读到《毛诗序》，才惊觉古人已经为我指示了我要寻找的答案："情动于中而形于言，言之不足故嗟叹之，嗟叹之不足故咏歌之，咏歌之不足，不知手之舞之，足之蹈之也。"情之所至，言语不够用、咨嗟感叹不够用、吟咏歌唱不够用，"舞蹈"无疑是最直接、最本真的表达——手之舞之，足之蹈之，无论是对舞者还是对观众，这份表达都更加直抵心灵。

而那一次的舞，直抵我心灵。一对对耀眼红裙与华贵黑衣在台上腾跃，踏出火热的节奏，拍出炽烈的掌声——一支西班牙风格群舞《燃烧的火焰》，如浓郁的赤焰，点燃我燥热的心田。那是 2019 年的夏天，传承 20 余年的中大舞蹈团举行了最后一次专场表演，这场舞蹈表演更是一场视听盛宴，先是鲜亮而明快的《燃烧的火焰》，又有《保卫黄河》传达出数十年前抗战的激昂与必胜的宏愿。数十人的舞姿，让整个梁銶琚堂的空间浑如一体，时与空的跨越闪现眼前：西班牙的狂野、冼星海的热切、人民的赤血……延伸出无限的光与影、声与形、情与思，霎时激发我心中的轰鸣与空灵，像那飞瀑冲进山涧，银河落下九天——那是从心灵本源涌出的、无法用任何一种语言和感叹所表达的感动。

两场盛大至极的舞蹈，有他，我的舍友潘有源。

我的舍友潘有源，在 2018 年入学时被舞蹈团热烈的氛围感染，决心加入舞蹈团，"做一次从未有过的尝试"。他以往没有舞蹈功底，他每每练舞至深夜归来后，就在宿舍里跳上一段。宿舍虽然并不宽敞，但却是第一个有观众为他欢呼的舞台，我目睹了他的舞姿从生硬到舒展而富有韵律，看见他在我们所有人的合照中最为挺拔，见证他登上真正的舞台，在灯光下飞旋，接受万千掌声……

在中大红色三部曲之一的话剧《笃行》里，在观众中提起潘有源或有人不知，他刻画的金嘉胜却无人不晓。舞台表演驾轻就熟，情感拿捏游刃有余，角色形象独

特鲜明,我相信,除了他的悟性以外,在舞蹈团的舞蹈经验更是他塑造"金嘉胜"的最大助力。尼采说,每一个不曾起舞的日子都是辜负,每一个不获笑声的真理都归虚假。他没有辜负舞蹈,舞蹈也总会回应他。舞蹈给了他一束光,直照进心灵的光,破除尘与雾的迷茫,成为他不懈前行的滋养。

舞,养身、养心,即养人。有源与舞结缘,练功养身、文艺养心。养身,身型之挺拔、动作之利落令我们艳羡;养心,思虑之纯粹、意志之坚定总能外化成一股无形的力量与气质。

"养心"用文字说来似乎很抽象,要是落脚在我们的生活之中,似乎能厘清其中涵义。中山大学薪火相传的文化内核对我们的滋养最为显著。我爱拍照,总和有源在校园内外一同行摄,无论我们走到何处,我们总是带着一种源自校园的文化气息来看待周遭事物:或博学,或审问,或慎思,或明辨,或笃行。这样的文化厚植于校园的热土,这样的气息内化于我们的本心。

▲万锦森近照

"白云山高,珠江水长,吾校矗立,蔚为国光。"1924年至今,吾校于烽烟战火中似精神灯塔般屹立,于现今盛世里如真知殿堂般将学子汇聚,于发展长河中将文化薪火延续,一代又一代师生见证了风云沉浮,开拓着迈向未来的征途。山高水长,吾校荣光,中大是多少先辈师生搭建起的高台,以至于我们在中大校园中目之所及都是岁月与文化的痕迹。因此,每当我走近这里的一草一木、一屋一楼,想象着97年来在这里生活过的中大人们又是怎样看待这里的一草一木、一屋一楼,又会有什么样的言行举止,这些都让我有一种跨越时间的神秘感和沧桑感。"年年岁岁花相似,岁岁年年人不同",马丁堂、怀士堂、黑石屋、陈寅恪故居和那一栋栋红楼历经近百年,仍是当初的模样——中大一直是中大,积淀下来的是文化,在中大文化中成长的每一个中大人都有自己的

故事，这是中大底蕴赋予我们的气质与财富。在中大的学习、生活、奋斗，也正是"养心"的修行。

在文化的滋养与浸润里，我们也通过艺术来呈现本心，讲好我们心里的故事。摄影，是我的倾诉，但我总觉得没有那种发自本心、淋漓尽致的畅快。舞蹈，是有源的表达，是舞蹈团同学们用肢体语言展示出的故事，是真正源于本心、酣畅淋漓的艺术。

舞蹈，是艺术的巴别塔。舞蹈能用所有人共通的语言和共情的本心，筑起艺术的高塔。

起舞，是生命的盛放。起舞是用舞姿展示自己深受滋养的内心世界，连结现实的脉络。

舞得舞道，吾见舞言。

看过那一场舞后，青春圆满。

▲万锦森在中山大学南校园

2019 级

记忆和歌

方启年
2019 级 本科 生命科学学院

我永远记得在舞蹈团训练的晚上，从夏天到冬天，风从熊德龙吹向学五，吹过从 105 走向训练室的我。我永远记得舞蹈室里所发生的，那些美好的、炽热的、活泼的记忆。

我记得，师兄们在训练前喜欢打开音箱，跳一跳《奔腾》和《戈壁沙丘》，他们挥起双手的时候，我能听到大草原上苍苍的风声。我记得，男女合训前，扎着丸子头的师姐们会一起压腿，她们绷起脚尖的时候，我看到了画里才会有的线条从舞蹈室延伸到天上。我记得，武爹教授《戈壁沙丘》的动作时总会亲身示范，他皱起眉头蹒跚退后的时候，我能感知到面前刮来的漫天黄沙。我记得园东湖浮动的波光，我记得舞蹈室里环形的玻璃幕墙，我记得我初次尝试侧手翻和倒立时按过的地板、蹬过的柱子，我记得每一次跟不上动作时的惊慌，也记得每一次合上舞步时的窃喜，我记得第一次上古典舞课时腰背的酸痛，也记得学完一套基本元素训练后的兴奋和欣喜。我记得校庆演出前和师兄师姐们在新体育馆门外吃盒饭，老师奔前走后，提醒着师兄师姐们吃完赶紧去后台化妆。我记得校庆结束后大家在活动室里疯狂地合照，用嬉笑打闹迎接舞蹈团 2019 年的落幕。

▲方启年个人照

关于舞蹈团，我有无数个"我记得"。我一直觉得，是这些小小的"我记得"，丰满了我对舞蹈团的所有想象。

舞蹈团完全符合以往我对舞蹈和艺术团的所有认知：规矩的训练，优秀的师兄师姐，亲如父母的老师，以及在每一次动作中情感的具象化。我觉得舞蹈的魅力就在于用最身临其境的方式去表达最汹涌的内心活动，而且这种表达不分年龄、不分性别、不分肤色，它让跳的人和看的人暂时放下现实而以参与者的身份融入音乐的世界里。这样的精神，

我在武爹的每一次教学、师兄的每一次提点、大家的每一次排练当中都能看得清清楚楚。我想,每一个爱舞蹈的人都会为之感动。

我很荣幸成为舞蹈团的一员,尽管这一年来参加的训练和活动并不算多,但我仍然能感到这个大家庭的温暖。我想只有亲如兄弟姐妹才能这样嬉笑打闹、互帮互助,只有共同经历过甘甜和瓶颈才能有这般尽心和默契。我不是一个擅长社交的人,一整个学期我与师兄们的聊天也屈指可数,大部分时间我都是那个默默观察的角色,但是,我所观察到的每一份熟络、热情、不分你我的亲密无间,无时无刻不在推动着我融入这个团体。

一次次的训练,我庆幸自己坚持下来了,所以我才有机会在忙碌的学习生活中保有和舞蹈接触的一点点时间。我庆幸能以舞蹈团的一员参与校庆的演出,所以我才有机会近距离地看到舞蹈人对舞台的严谨和认真。我庆幸当时加入了舞蹈团,所以我有了能够让我一直记住的温暖的人和事。

不管未来如何,只要我们还在,往日的灿烂就无法抹去,过去的情谊也不会忘却,愿亲爱的武爹和每一位师兄师姐今后的旅程,桥都坚固,隧道都光明。

▲对面的女孩看过来

爱，让我们相识

邓理骥
2019 级 本科 生命科学学院

时光一点一滴地从舞步中悄悄流逝，一年的舞蹈团之旅就这么结束了。

感慨光阴流逝之快的同时，我在舞蹈团经历的每一幕犹如电影在脑海中上映。在舞蹈团的一年的时间里，我不仅学到了知识，充实了自己的大学生活，更重要的是我认识了大家。

舞蹈团是个和谐温馨的大家庭，大家亲切地称武老师为"武爹"。我们若有啥事需要帮助，只要是在武老师能力范围之内，他都会帮我们解决。每一届舞蹈团学长学姐毕业，武老师都会和他们合照，如今合照已挂满舞蹈室的一面墙。武老师还经常给学生做饭吃，让大家念念不忘的是他的拿手菜——"武氏红烧肉"……武老师不仅仅是我们的老师，更多时候是我们的朋友、家人。我想，这大概就是为什么大家都亲切地唤他为"武爹"吧。

▲弗拉门戈第一课

舞蹈团一直以来氛围都这么好，和武爹的人格魅力有着莫大的关系，当然也少不了舞蹈团每一位成员的努力。舞蹈团的学长学姐很热情大方、很有亲和力、积极向上。有空的时候还会一起吃吃糖水、唠唠嗑，平时在聊天群里也会经常开开玩笑、嗑嗑瓜子，还有在有舞剧的时候提醒大家抢票，想来甚是温馨。在这里，所有人都因为对舞蹈的热爱而相聚一堂，即使是东校园的学长也会赶来南校园排练，这种为了同一件事情一起奋斗的感觉是非常美好的，是令人激动的，是难以言表的。

因为对舞蹈的热爱，我们相聚一堂；因为对舞蹈的热爱，我们相识一场；因为对舞蹈的热爱，我们成为一家人！

▲保卫黄河

缘梦舞团

朱基颖
2019 级 本科 中大医学院

我初识中大舞蹈团是在学姐招新宣传上。曾经因为学业上的压力，热爱舞蹈的我在高三时将舞蹈暂时搁置。进入中大之后，想要参加社团活动来丰富我的大学生活，我第一时间想到了舞蹈团。在招新宣传现场观看了气质出众的师姐们的路演后，我更加坚定了加入舞蹈团大家庭的决心。我开始准备面试曲目，想顺利进入舞蹈团，重拾过去的舞蹈梦。

准备面试的过程是享受的，我选了一首古风曲目《繁花》，扒了一支古典舞。将儿时学过的提、沉、含、仰、旁提、横移重新运用，伴随着清雅的旋律控制身体，那种感觉真的十分美妙。还有经久不练的基本功，前桥、下腰、站立翻身。重拾的过程有些许艰辛，但为了美，肢体上的疼痛也是值得的。面试很顺利，我如愿加入了舞蹈团，可以继续追逐我的舞蹈梦了。

每周的集体训练是我最期待的时光。即便是耗腿带来肌腱拉扯的疼痛，也是为了更好地呈现动作，我都会坚持下去。是舞蹈让我学会了坚持，给我面对艰苦的勇

▲憨憨的哥哥他看花来呀

气和能力，使我明白扎实的基本功才是通往成功路上的垫脚石。在舞蹈团，有姐妹们的陪伴，重复的训练不再显得枯燥无味，我们享受舞蹈的同时也收获了友谊。

还记得在师姐的鼓励下，我鼓起勇气完成了人生中第一次路演。虽然没有聚光灯照耀的光鲜亮丽，但观众近在咫尺，动作出错会非常明显。果不其然，我失误了，但我并没有慌张，而是继续笑着跳完了接下来的舞段。因为我知道一个优秀的舞蹈演员，只要音乐响起就应该把最好的表现力传递给观众，用笑容感染观众，给观众以最好的精神体验。

最难忘与九天舞队一起表演的《青禾》，这个剧目传达的主题是战火后的新生和希望。一改往日表演的民族舞和古典舞，此次舞台不再需要从一而终的笑容，要的是对剧情的理解和沉浸。现在，每每听到这个剧目的音乐，我都不自觉地想到当时表演的场景，一股希望的甘泉就在心头流淌而过。

其实于我而言，舞蹈不是生活的全部，但舞蹈俨然已经成为我人生不可或缺的一部分。感恩与舞蹈团的遇见，感恩舞蹈团给予表现自我的平台，感恩舞蹈团带给我的欢愉和志同道合的姐妹们。

愿未来舞林花开似锦，舞蹈团越来越好。

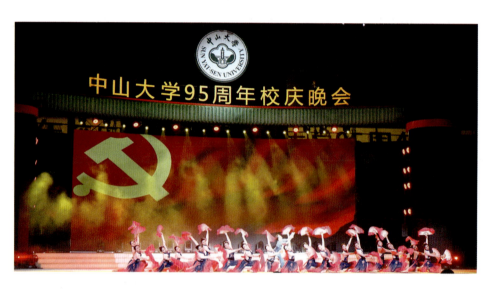

▲ 舞蹈团在中山大学95周年校庆晚会上表演《桃花依旧》

寻

罗文斌
2019 级 本科 化学学院

生活大概就像一卷放映带，每天都在做差不多的事，在忙碌奔波中心态也逐渐麻木，但是我很庆幸，感受学习舞蹈的过程和在舞蹈团的那些日子，为自己的心灵寻得了一处休憩。

不知道从何时起，在长辈和周围人的期待和鞭策下，学业似乎成了生活唯一的目标。心态也这样的目光裹挟下变得功利化，似乎做什么都应该对学习成绩有着高效的帮助，否则就是不务正业。但是，自从我第一次见到舞台上光鲜亮丽、翩翩起舞的舞者，我的心瞬间被这种肢体艺术俘获，从此一发不可收拾地爱上了舞蹈。做什么都三分钟热度的我，唯有在舞蹈这一件事异常的执着坚持。在坚持舞蹈的过程中，功利化的心态和虚荣心在音乐的洗涤下褪去，洗净铅华后变成现在恬静安然的模样。我在其中寻得一份韵律和洒脱，是《高山流水》的一声轻叹，一泻千里；是《梁祝化蝶》的一声哀鸣，柔情永恒；是《戈壁沙丘》的一声怒吼，豪情万里。

▲罗文斌近照

我有幸考入中山大学后，心心念念的第一件事就是来到舞蹈团继续学习舞蹈，在一学期这样短暂的时间里，我对于舞蹈团的归属感非常强烈，第一次有家一样的感觉。依稀记得初入舞蹈团的时候，师兄们对于我的热情让我心里犹如有一道暖流流过，之前有课程落下，师兄主动牺牲自己的休息时间教我。老师也无微不至地关心我，并没有因为我入团的时间短就忽略我，而是给我很多的指导，表演艺术倾囊相授，谈吐风趣幽默接地气，用很朴实的语言传递给我音乐的内涵。在这样的氛围下，我很快就融入了舞蹈团。每周最累的时候就是舞蹈团的训练，但是，我的心灵在舞动身姿的过程里才能在忙碌的学业里面解

放出来，从这个意义上说，在舞蹈团度过的时间里也是心灵最轻松、最安憩的片刻时光。

我很幸运，初入舞蹈团便赶上了中山大学 95 周年校庆，并和师兄们为母校献上《戈壁沙丘》，以此纪念近百年里中山大学踽踽独行的时光。挺过战火的纷飞，老一辈们于艰苦环境中对于学术不变的热爱和严谨的治学态度令人肃然起敬，迎来几所大学的合并和分工，中山大学在几代人的努力下寻得了独属于她自己的道路。为母校庆生的同时，也祝愿母校在以后的时间里寻得更多的荣光。而这支舞也是我的青春的真实写照和缩影，大漠里一群蒙古勇士无言孤独地走着，抵挡着漫天风沙，身心俱疲，就如我奔波于忙碌的学业，躁动不安的心。这群勇士寻得水源和绿洲过后的狂喜，正如我在起舞的过程安静下来的心情，安憩而喜悦，那声怒吼下，所有舞者都潸然泪下，有对舞蹈团荣光的骄傲，有对过往舞蹈团的怀念，也有躁动心灵安然的释怀。舞蹈团啊，你是我心灵真正的休憩之地。

舞蹈于我啊，如歌，歌到情处泪自流；如诗，烟油经而意无穷；如茶，茶香满口情悠悠；如酒，酒将醉时笑语稠。

中山大学舞蹈团啊，明月装饰了我的窗子，而你，却装饰了我的梦。我很庆幸，在最美好的年华里寻得了你，给予我一生难以忘怀的记忆和受用不尽的艺术熏陶。

▲在新生面前展现风采

我与中大舞蹈团的情缘

练一瑶
2019 级 本科 数学学院

"只要你想跳舞,就来我们舞蹈团吧!"

正是武老师这一句简单的话,开启了我与中大舞蹈团的一年情缘。也许是因为曾经在舞蹈上留有遗憾吧,在听到武老师这句话时,我便坚定了加入舞蹈团并坚持走下去的决心。

刚进舞蹈团时,学姐们会进行西班牙舞的教授。每周3次的例训十分辛苦,很多坚持不下来的伙伴离开了,但是也有很多伙伴们带着对舞蹈满腔的热情坚持了下来。因为热爱,所以坚持;因为坚持,所以珍贵。这种舞蹈团的传承不仅是舞蹈上的,更是精神上的。由于同一份的热爱,舞蹈团小伙伴们之间心与心的距离更近了。

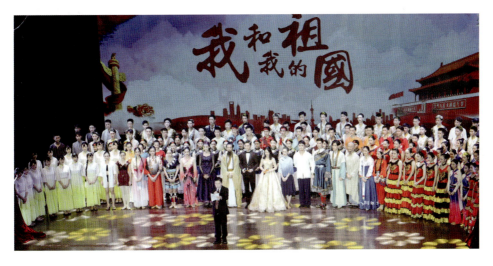

▲ 2019 年中山大学舞蹈团第 15 个舞蹈专场演出——"我和我的祖国"

除了平时的例训,武老师也会给我们上课,如伦巴、扎西德勒,等等。虽然我加入舞蹈团的时间不长,但是从心里感激尊敬这位被师兄师姐们称为"武爹"的老师。从武老师一次又一次的示范中,我看到了他对舞蹈的纯粹的爱;从他对动作肢体乃至表情的严格,我看到了他精益求精的精神。我为加入舞蹈团的大家庭而感到荣幸,我为自己一年的舞蹈训练经历而感到幸福。

校庆时，我有幸也参加了校庆晚会中《追寻》的演出。还记得那一次次晚上的练习，抠的每一个动作似乎到现在都刻在我的身体和心里。或许是刚进舞蹈团缺少上台经验，我变得焦虑和紧张，害怕自己动作做得不好，害怕自己会在舞台上出错。还好，师兄师姐们的鼓励和陪伴成了我前进的动力。努力成为更好的自己，努力地不留下遗憾，这是我给自己的目标，因为我希望可以在演出结束时告诉自己我做到了。虽然最后遗憾也是有的，但人生也因不完美而精彩绚烂。

在我大二时，武老师退休了。不舍和迷茫萦绕在我心中，不论如何，希望我能在舞蹈这条路上继续坚持，我们舞蹈团能继续走下去。希望未来会更好，我们一起加油！

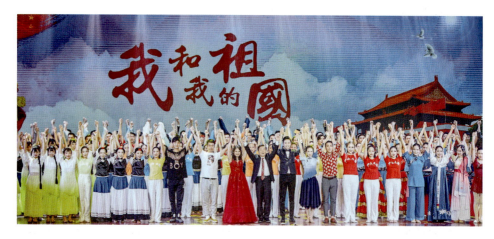

▲ 演出圆满成功，谢谢大家

编 者 的 话

武昌林

时无重至，岁月峥嵘，时光如涓涓细流，流淌过康乐园畔一个又一个春夏秋冬。感谢舞蹈领我走入中大，伴我走过人生中最美的24载光景，叙写下青春的故事，随着岁月的沉淀，越发精彩，越发迷人……

2009年，我组织出版了《舞出我天地——中山大学舞蹈团文集》，此书收集整理了舞蹈团1992—2008级学生的150余篇回忆性文稿，呈现了他们对母校和舞蹈团的款款深情。恰逢中山大学85周年校庆，作为舞蹈团向母校生日的献礼，此书一经面世就引起了社会各界的广泛反响。

2019年，我退休之后，静下心来，每每深夜翻看，眼角湿润。从2009年到2019年我们又走过了11个年头。如果将舞蹈团24年的历程比作一场不间断的演出，那么此书只能记录演出的上半场，若就此中断，有点遗憾。我决定再次组织出版《舞出我天地——中山大学舞蹈团文集（续）》，收集整理舞蹈团2009—2019级学生的回忆性文稿，给舞蹈团的下半场演出进行一次总结。令我感动的是，我在微信群里一发动就得到了同学们的踊跃回复。一呼百应，不到三个月的时间，世界各地的学子们投来了近200篇文稿，记录自己对舞蹈艺术的执着追求，诉说对母校和舞蹈团的难忘、感恩和眷恋之情。

《舞出我天地》既是书名，也代表了舞蹈团一以贯之的培养理念。作为中大艺术教育发展的亲历者，我感触良多，舞蹈团24年来的发展正是这样一个缩影。从成立之初，到发展壮大，成为一个横跨四校区不同院系、涵盖本硕博不同年级、每学年总人数接近200人的高校艺术大团。同学们在舞蹈团长期坚持训练，内塑气质，外塑形象，用汗水和泪水换来了鲜花和掌声。

在中山大学深厚的历史底蕴和学术氛围之中，同学们用业余时间排练、演出，平添了一抹青春活力和艺术气息，丰富了师生的校园文化生活。舞蹈团代表中大，活跃在文艺比赛、出国巡演、"三下乡"实践的舞台上。24年来，在全国综合性高校软硬实力的比拼中，用汗水浇灌精彩，用苦练争得荣誉。中山大学舞蹈团已成为全国高校的一个知名品牌。

我们的建团初心是秉承高校立德树人的根本使命，学跳舞学做人。在我的15个大型舞蹈教学专场中，尤其注重题材选择和主题表达，积极弘扬中华传统文化、红色文化，传播社会正能量。学习和创作了近百部弘扬中华优秀传统文化和爱国主

义的经典作品，让当代大学生感受到中华民族文化的艺术魅力，增强他们的文化认同感与自信心，构建家国情怀、民族大义的思想格局。在每一个起舞的瞬间用灵魂去聆听舞蹈世界传递的声音，让他们用深沉饱满的情感去回顾历史、了解社会、认知世界，通过优秀作品来启迪与构建正确的人生观、价值观、世界观，让他们成为"有理想、有本领、有担当"的青年一代。

回首过往，我陪伴广州校区南校园、东校园、北校园以及珠海校区的3000余名中大学子度过了他们一生中最为美好的青春韶华。至本书出版，我向学校交上了一份满意的答卷。

感谢学校历届领导和有关部门对舞蹈团的悉心关怀，感谢中大师生对舞蹈团的厚爱与鼓励，感谢北京舞蹈学院的历届校友和兄弟高校的同行们对舞蹈团的热心帮助，感谢每一位摄影师的鼎力支持以及社会各界朋友对舞蹈团的广泛认可。

再次感谢夏纪梅教授为本书作序，她的谆谆教导激励着同学们一路前行。

诚挚感谢中山大学出版社对本书出版给予的鼎力支持。

谨以本书，向中山大学百年校庆献礼。祝愿中山大学在新的百年征程里行稳致远，再创辉煌。

2021年6月25日
于康乐园